보태니컬
일러스트레이션

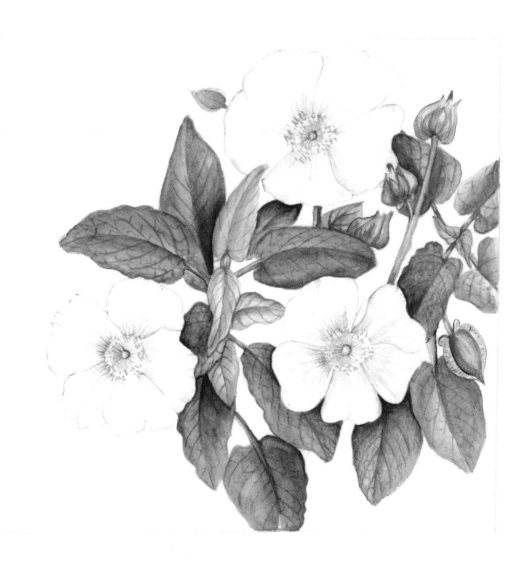

지중해 원산의 바위장미(*Cistus x hybridus*) 꽃은
아침에 피었다가 해질녘이면 진다.
이처럼 시간이 한정되어 있는 식물의 꽃을 그릴 때는
좀 더 세심한 관찰과 집중이 필요하다.
(Valerie Oxley)

보태니컬
일러스트레이션

발레리 옥슬리 지음

박기영 옮김 · 신소영 감수

이비락 樂

한국보태니컬아트협동조합은 보태니컬 아트 교육 프로그램의 개발, 전시 및 출판 활동, 외국 작가들과의 상호
교류와 전시, 해외탐방 등 소통의 장을 마련하고 지역 문화 발전에 기여하고자 보태니컬 아트 작가들이 모여
만든 협동조합입니다. 많은 분들과 함께 새로운 길을 만들어 가길 희망합니다.

· 네이버 카페 http://cafe.naver.com/ksbaart
· 웹사이트 http://kbacoop.com

보태니컬 일러스트레이션

2019년 5월 22일 초판 1쇄 인쇄
2019년 5월 31일 초판 1쇄 발행

지은이 발레리 옥슬리

옮긴이 박기영
감 수 신소영

펴낸이 강기원

펴낸곳 도서출판 이비컴

편 집 김광택
교 열 문재갑
마케팅 박선왜

주 소 (02635) 서울시 동대문구 천호대로81길 23, 201호
대표전화 (02)2254-0658, 팩스(02)2254-0634
전자우편 bookbee@naver.com
출판등록 제6-0596호(2002.4.9)

ISBN 978-89-6245-167-2 (13650)

© Valerie Oxley, 2019

이 도서의 국립중앙도서관 출판예정도서목록(CIP)은 서지정보유통지원시스템 홈페이지(http://seoji.nl.go.kr)와 국가자료종합목록시스템
(http://kolis-net.nl.go.kr)에서 이용하실 수 있습니다.(CIP제어번호 : CIP2019018861)

CONTENTS

바닷가에서 만난 큰달맞이꽃(*Oenothera glazioviana*)의 일러스트레이션. 스케치 노트는
식물의 생태와 성장 과정의 변화 등 유용한 정보를 담는다. (Valerie Oxley)

서 문

노샘프턴(Northampton, 영국 중부) 외곽 작은 마을에서 자란 나는, 자연과 함께 하는 시골 생활이 무척 만족스러웠다. 어렸을 때부터 야생화를 좋아해 R.S.R Fitter의 『야생화 가이드(Wild Flower Guide)』와 W.J. Stokoe의 『관찰자의 야생화들(Observer's Wild Flowers)』을 읽으며 꽃을 관찰하기 시작했다. 학교에 들어간 후에는 친구들과 함께 자연 탐사 동아리를 꾸린 후, 뒷마당에 있던 석탄 창고 구석에 자연 박물관을 만들어 활용하기도 했다.

내가 어린아이였던 1950년대의 시골 생활은 일상이 모험 그 자체였다. 마을 주변 산과 들에는 온갖 것들이 자라고 있어서 날마다 새로운 것을 발견하고 관찰했으며, 보물처럼 소중하게 채집하기도 했다. 나는 이웃 친구들보다 훨씬 더 멀리 쏘다니곤 했다. 그래서 새 둥지가 어디에 있는지, 언제 어떤 꽃이 피는지 알게 되었다. 네네(Nene) 강변에서 동의나물이나 꽃냉이를 채집하다 양말이 흠뻑 젖기도 했다. 야생화 채집이 끝나면 정원의 작은 연못에 있는 개구리 알이 언제 올챙이가 되고 개구리가 되는지 살펴보기 위해 서둘러 집으로 돌아왔다. 그러다가 어느 날은 쐐기풀에 긁히기도 하고, 또 어떤 날은 웅덩이에 빠지기도 했다. 하지만 자연과 함께하는 시간이 워낙 좋았기 때문에 그 정도의 고통은 아무것도 아니었다.

그림에 관심이 많은 부모님의 영향 때문인지, 나와 내 동생은 코흘리개 어린 시절부터 그림 그리기를 좋아했다. 야생화 연구는 그렇게 시작되었다. 대문 밖을 나서기만 하면 자연을 고스란히 보고 느낄 수 있는 시골 마을에서 자랐고, 걸음을 몇 발자국 옮길 때마다 새로운 들꽃 냄새를 맡을 수 있었기 때문이었다. 가족 여행을 할 때면 나는 늘 차창에 바싹 붙어 들판을 바라보곤 했다. 그러다 어느 순간 스톱을 외치면 아버지는 군말 없이 차를 세워 주셨다. 낯선 야생화가 내 눈에 띄었다는 사실을 알고 있기 때문이었다. 차에서 내려 채집한 꽃을 곧바로 책갈피 사이에 끼웠다. 그리고 집으로 돌아온 뒤 신문지, 카펫 밑에 넣어두면, 머지않아 완벽하게 압착된 야생화 작품이 탄생했다.

성인이 되고 난 후 틈틈이 내륙 수로 탐사를 떠났다. 잉글랜드와 웨일즈 운하 물줄기를 따라 탐사를 하면서 대도시 주변의 척박한 환경에서 생존해 나가는 다양한 식물들은 나를 감탄하게 했다. 어떤 식물은 굳게 닫힌 수문에 달라붙어 있었고, 또 어떤 식물은 공장 벽 틈새에 뿌리를 내리고 있었다. 해질녘 버밍엄 도심의 강 언덕에서 분홍바늘꽃 무리를 발견했는데, 그 꽃의 옛 이름이 왜 'Fireweed(불의 잡초)'였는지를 알게 되었다. 분홍바늘꽃 무리가 석양과 함께 불꽃처럼 빛나고 있었던 것이다.

세월이 흐르면서 비슷한 취미와 성향을 가진 분들과의 교류 폭이 넓어졌다. 그런 가운데 나는 셰필드대학에서 보태니컬 일러스트레이션 강좌를 맡게 되었다. 1989년도 첫 강의는 초보자를 위한 주말반 수업이었으나, 1997년도에는 4년제 파트타임 스터디를 포함한 레벨 2 대학 과정인 보태니컬 일러스트레이션 학위 과정으로 발전했다. 이 강좌는 식물학은 물론, 보태니컬 아트를 함께 배운다는 특장점이 있었다. 식물학과 예술이 접목되었기 때문에 흥미로울 수밖에 없었다. 그래서 수업은 항상 자발적이었고, 열정적이었으며, 수강생이 넘쳐났다.

몇 년이 흘러 강의를 수료한 학생들은 보태니컬 일러스트레이션을 보다 더 발전시킬 방안을 마련하기 시작했다. 함께 모여 공부하면서 작품을 전시할 기회와 공간 등을 확보하기 위해 모두 함께 힘을 보태기로 했다. 그 결과 1993년 북부 보태니컬 아트 협회가 만들어지고 2002년에는 셰필드 보태니컬 가든에 정원 식물 그림의 역사적인 자료 수집을 목적으로 한 플로러리지엄 협회(The Florilegium Society)가 설립되었다.

어릴 적 놀이이자 취미였던 들녘에 핀 야생화 관찰과 스케치는 내 인생을 관통한 평생의 열정이 되었다. 내 삶은 작은 꽃망울 하나를 발견해, 그 꽃잎 속에 담긴 아름다운 풍경을 그리는 항해의 길 그 자체였다. 그 과정에서 훌륭한 수많은 사람을 만났고, 그들과 함께 도전의 열정과 성취의 행복을 공유하곤 했다. 그 모든 과정은 내게 크나큰 행운이었다.

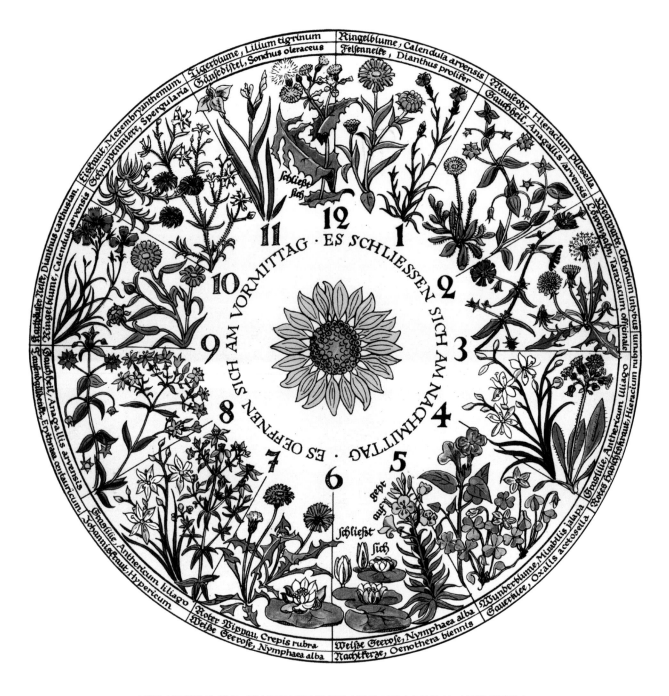

스웨덴 식물학자 칼 린네는 꽃봉오리가 하루 중 특정 시간에 피었다가 닫힌다는 사실을 발견했다.
린네는 그런 현상을 다이얼 형태로 표시해 놓은 시계를 만들면 무척 흥미로울 것이라는 생각을 했다.
이 시계 다이얼은 1948년 Ursula Schleicher-Benz가 그렸다.

(Ursula Schlecher-Benz, Eine Blumen-Uhr aus : F. Boer (Hrsg.),
Lindauer Bilderbogen, Lindau / Reutlingen. Bayerische Staatsbibliothek, München 및
© Jan Thorbecke Verlag, D-Ostfildern의 허락 하에 수록함)

보태니컬 일러스트레이션의 역사

보태니컬 일러스트레이션은 길면서도 다양한 역사를 갖고 있다. 특히 『더 아트 오브 보태니컬 일러스트레이션』은 오랜 세월에 걸쳐 발전해온 식물 그림 역사와 예술의 산증인이라고 할 수 있다. 이 책은 1950년 Wilfrid Blunt와 William Stearn에 의해 집필되었고, 1994년에는 Stearn에 의해 20세기 보태니컬 일러스트레이션이 새 챕터로 추가된 개정판이 출간되었다. 이 책은 보태니컬 아트 초기 컬렉션, 즉 기원전 1450년 무렵에 완성된 고대 이집트 카르나트 신전에 있는 투트모세 3세의 위대한 사원에서 발견된 식물 그림에서부터 시작해, 꽃 그림에 대한 관심이 높아진 최근에 이르기까지 보태니컬 아트에 대한 여러 가지 이야기를 담고 있다. 따라서 보태니컬 아트에 관심을 갖고 있는 사람이라면 반드시 읽어볼 가치가 있다.

보태니컬 아트 분야의 초기 일러스트레이터에 대한 탐구를 하면서, 나는 예기치 않은 영감을 선사해 주는 다양한 아티스트를 만날 수 있었다. 과거에 내가 그랬던 것처럼, 독자 여러분도 이 책에서 언급하고 있는 재능 있는 작가들을 통해 새로운 상상력과 영감을 얻을 수 있는 계기가 마련되기를 희망한다.

초기 허브(약초) 시대

나는 『더 아트 오브 보태니컬 일러스트레이션』을 살펴보다가, 초기 허브학 시대를 살았던 엘리자베스 블랙웰(Elizabeth Blackwell)과 그녀가 쓴 『호기심 허브학(Curious Herbal)』이라는 책을 알게 되었다. 1700년에 태어난 엘리자베스는 스물여덟 살 되던 해에 의사 생활을 하고 있던 사촌 알렉산더 블랙웰(Alexander Blackwell)과 결혼했다. 남편 알렉산더는 애버딘에서 병원을 운영하고 있었다. 따라서 신혼 초기에는 모든 것이 만족스러웠다. 하지만 몇 년 후 알렉산더의 의사 자격증에 문제가 발생했고, 두 사람은 분쟁을 피해 런던으로 이사했다. 알렉산더는 병원 대신 인쇄와 관련된 일을 찾아 나섰다. 하지만 경력이 전혀 없었기 때문에 쉽게 일자리를 얻지 못했다. 시간이 흐르면서 생활비를 빚으로 충당하기 시작했고, 나중에는 눈덩이처럼 불어난 빚을 갚지 못해 감옥에 갇히는 신세가 되었다. 그렇게 해서 모든 것은 엘리자베스의 몫이 되었다. 빚을 갚아야만 남편이 석방될 수 있었기 때문에 엘리자베스는 일자리를 찾기 시작했다. 그러던 어느 날, 런던의 저명한

의사이자 과학자인 한스 슬로안(Hans Sloane) 경을 만났다. 엘리자베스가 일러스트레이션 분야에서 고등교육을 받았다는 사실을 알고 있던 한스 경은, 그녀에게 허브(약용) 식물에 관한 책 출간을 제안했다. 엘리자베스는 한스 경이 추천한 일을 본격적으로 시작하기 위해 첼시피식가든(Chelsea Physic Garden, 런던의 식물원) 근처에 셋방을 구했다. 가든 디렉터인 이삭 랜드는 그림과 판화를 준비하는데 도움을 주었다. 감옥 생활을 하고 있던 남편 역시 허브 식물의 정확한 이름을 확인하는 역할을 했다. 세 사람은 그렇게 동업자가 되었다. 부수적인 일거리로 매주 약초를 출하하면서 잔고가 쌓이기 시작했고, 덕분에 알렉산더는 2년 뒤 감옥에서 풀려날 수 있었다. 책의 초판본에는 엘리자베스가 손으로 그린 500장의 식물 그림이 포함되었다.

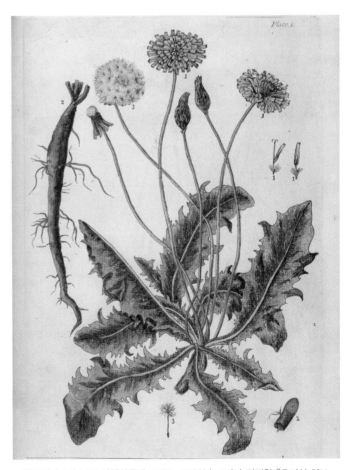

엘리자베스가 그린 서양민들레. 1737~1739년 그녀가 집필한 『호기심 허브학』에 수록된 그림이다.(© 1995~2008 Missouri Botanical Garden)

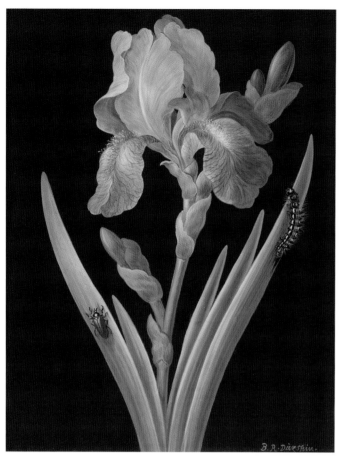

▲ 바르바라 레지나 디치(1715~1785)의 다크 브라운 배경의
벨룸에 그린 독일붓꽃(Iris germanica)
(Fitzwilliam Museum, Cambridge)

엘리자베스는 남편 알렉산더가 하루빨리 안정된 일을 할 수 있기를
바랐다. 하지만 전과가 있는 알렉산더가 런던에서 일자리를 찾기란
거의 불가능한 일이었다. 고심을 거듭한 그는 스웨덴으로 건너가 새
삶을 살기로 했다. 그런데 꿈에도 예상하지 않았던 불행한 일이 기다
리고 있었다. 알렉산더가 스웨덴의 왕위 승계 음모에 휘말리게 되었
던 것이다. 1748년 반역죄로 체포된 그는 끝내 교수형을 당하고 말
았다.

종이 모자이크(Paper Mosaic) 작품

1700년에 태어난 메리 딜라니(Mary Delany) 역시 보태니컬 일러스트
레이션 분야에서 탁월함을 보여준 인물이다. 메리는 당시 아무도 생
각하지 않았던 종이 모자이크 작품을 처음으로 시도해 성공한 여
성이었다. 그녀의 작품은 얼핏 뉘렌부르크의 바바라 디츠쉬(Barbara
Dietzsch) 가문의 것과 비슷해 보인다. 디츠쉬 가문은 암갈색 배경의 수
채화 등으로 식물화를 그렸다. 지금은 사진으로만 감상할 수 있는 메
리 딜라니의 화사한 작품을 자세히 살펴보면, 실제로 종이 모자이크

작품임을 확인할 수 있다. 모자이크 작품은 잘라낸 색종이 조각을 붙
이는 방식인데, 거의 모든 종이 재료는 중국에서 온 선원들에게서 구
한 것이다. 그 종이에 인도에서 생산된 잉크로 색칠을 한 뒤 작은 조
각을 붙였다. 그리고 꽃의 수술이나 잎맥과 같이 섬세한 부분은 나중
에 붓으로 마감했다. 나는 혹시 엘리자베스와 메리가 만난 적이 있지
않을까 하는 상상을 한 적이 있었다. 두 사람은 나이가 같고, 활동 시
기도 비슷했다. 게다가 엘리자베스가 런던에서 활동할 때, 메리가 몇
차례 아일랜드를 방문한 적이 있기 때문이었다.

예술가의 후원자

메리는 포틀랜드 백작 부인 마가렛의 고향 버킹엄셔에 있는 벌스트
로드 대저택을 자주 방문했다. 메리와 백작 부인은 예술과 지적인 면
에서 공동의 관심사가 많았다. 그래서인지 두 사람의 우정은 메리의
남편이 사망한 후 급격히 견고해졌는데, 그 이후 메리는 17년 동안 매
년 6개월 이상 벌스트로드에 머물 정도였다. 벌스트로드 대저택은 프
랑스 철학자 장 자크 루소, 미국의 화가 조셉프 뱅크스와 그의 조수
다니엘 솔랜더 등 저명인사들과, 첼시피식가든의 수석정원사인 필립
밀러 등이 자주 찾는 명소였다. 백작 부인이 자연사에 대한 폭넓은 이
해와 지대한 관심을 갖고 있었기 때문에 주변 사람들의 평판 또한 좋
을 수밖에 없었다. 백작 부인은 자신의 대저택으로 수많은 저명인사
를 초청해 방대한 자연사 콜렉션을 만들었다. 그녀는 다니엘 솔랜더
에게 카탈로그 제작을 요청했는데, 솔랜더는 식물학자 린네의 제자였
다. 또한 그와 비슷한 시기에 두 딸의 그림 교육을 위해 저명한 보태
니컬 아티스트 조지 에흐렛(George Dionysius Ehret)을 고용했다. 따라서
솔랜더와 에흐렛이 벌스트로드 대저택에서 만났을 수도 있다.
18세기 중반 벌스트로드 대저택을 중심으로 커뮤니티를 형성했던
매혹적인 저명인사들은 그 이외에도 무척 많았을 것이다. 그렇다면
이제 잠깐 눈을 감고 상상의 나래를 펼쳐보자. 계몽의 시대, 발견의
시대, 새로운 식물 분류학 시대에 얼굴을 마주한 열정적인 사람들!
그들은 과연 어떤 이야기를 나누었을까? 그리고 각각 서로에게 어떤
영향을 주고받았을까? 그런데 유감스럽게도 백작 부인의 자연사 콜
렉션은 비극으로 마침표를 찍고 말았다. 백작 부인의 소장품은 그녀
가 사망한 직후부터 매각되기 시작했는데, 판매가 완료되기까지 고
작 40일이 걸렸을 뿐이었다. 만약 백작 부인의 컬렉션이 온전하게 보
존되었다면 어느 정도 위치에 자리하고 있을까? 어쩌면 자연사 박물
관의 기초를 세운 한스 슬로안(Hans Sloane) 경과 어깨를 나란히 할 정
도로, 역사상 가장 중요한 자연사 박물관 중 하나로 자리매김하고 있
을지도 모를 일이다.

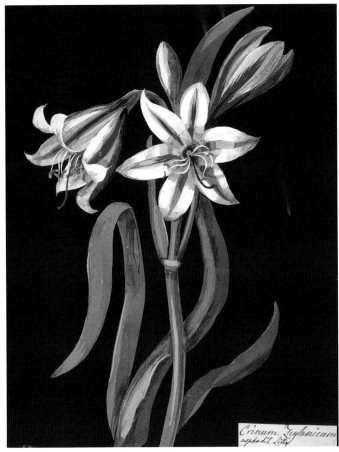

▲ 메리 딜라니의 아마크리넘(Crinum zeylanicum 문주란류) 페이퍼 콜라주
(© The Trustees of the British Museum)

▲ 존 오피(영국의 화가)의 메리 딜라니 초상화
(National Portrait Gallery, London)

린네의 일러스트레이터

서리까지 내린 어느 추운 날 아침, 포틀랜드 공작의 노팅엄셔 거주지 중 하나인 웰벡 수도원 관계자에게 전화가 왔다. 갈색 종이에 포장된 꾸러미가 하나 있는데, 식물 그림과 관련이 있으므로 그곳으로 와서 살펴봐 주었으면 좋겠다는 것이었다.

웰벡 수도원에 도착해 꾸러미를 받아 든 나는 조심스럽게 포장지를 펼쳐보았다. 포장지 속에는 놀랍게도 가격이 실링화로 표시된 꽃 그림 스케치가 여러 장 들어 있었다. 그 중에는 18세기에 살았던 게오르그 디오니시우스 에레트(George Dionysius Ehret)의 오리지널 작품도 포함되어 있었다. 나는 마치 타임머신을 타고 몇 세기 전 과거에 도착한 기분이었다. 독일에서 태어난 에레트는 정원사의 아들이었다. 에레트는 어렸을 때부터 아버지에게 드로잉을 배웠다. 안타깝게도 아버지가 일찍 세상을 떠났지만, 삼촌 밑으로 들어가 정원사 견습생 생활을 하면서 그림 공부를 계속할 수 있었다. 사촌 형제들 역시 에레트에게 호의적이었는데, 여러 꽃을 따다 주면서 에레트의 습작을 격려해주곤 했다. 나아가 에레트의 노력 역시 멈출 줄을 몰랐다. 그 결

과 바덴 공화국의 후작 빌헬름 칼 3세의 눈에 띄어 그의 정원을 관리할 수 있었다. 하지만 에레트는 얼마 지나지 않아 일자리를 옮겨야만 했다. 에레트가 숙련된 조경사가 아님에도 특혜를 받아 고용되었다는 소문이 정원사들 사이에서 퍼져 나가자, 후작은 에레트를 아예 다른 사람에게 소개해 부담 없이 일할 수 있도록 배려해 주었던 것이다. 그 사건으로 에레트는 속이 상했다. 하지만 일자리를 옮긴 이후 에레트는 종종 웰벡 수도원을 방문할 수 있었다. 결국 동료 정원사들의 시기심이 에레트에게 전화위복의 기회를 선물한 셈이었다. 나 역시 그로 인해 서리 내린 아침 풍경을 감상할 수 있었고, 에레트의 스케치 묶음도 떨리는 마음으로 감상할 수 있게 되었다.

에레트는 네덜란드에서 스웨덴 식물학자 칼 린네를 만났다. 린네의 새로운 식물 분류법을 설명하기 위한 식물 도면을 에레트가 그리게 되면서 인연을 맺게 된 것이다. 어느 날 나는 라디오에서 매우 흥미로운 음악을 들었는데, 연주자는 그 곡이 린네의 꽃시계에서 영감을 받은 음악이라고 설명했다. 장 프랑세가 작곡한 〈꽃시계(L' Horloge de Flore)〉라는 곡으로, 밤 9시에 개화하는 꽃이 피날레를 장식하고 있었다. 나는 그 곡을 처음 들었다. 그와 비슷한 음악을 들어본 적도 없었다. 꽃시계 그림과 관련한 추가 조사를 하는 과정에서, 칼 린네가 필로소피아 식물원에서 식물들의 개화가 여러 가지 이유로 다르다는 사실을 발견했음을 알게 되었다. 꽃들의 개화는 그날의 날씨나 하루의 길이에 영향을 받기도 한다. 하지만 그와 같은 외부 조건에 상관없이

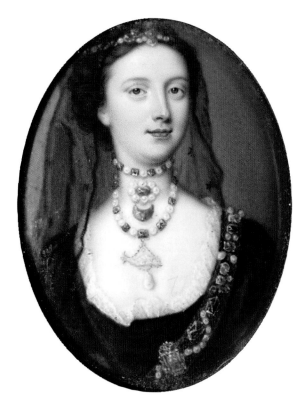

레이디 마거릿 캐번디쉬 홀즈 할리, 포틀랜드 공작부인(1715~1785)
미니어처 초상화 c.1750, Christian Frederick Zincke가 그렸음.(개인 소장)

일정한 시간이 되면 꽃봉오리를 열고 닫는 식물이 있다. 그래서 칼 린네는 오직 일정한 시간에 꽃을 피우는 식물들을 시계 모양으로 심어 커다란 꽃시계를 만들어 놓으면, 많은 사람이 어떤 꽃이 피었는가를 보면서 시간까지 알 수 있을 것이라는 재미있는 상상을 했다.

인쇄 기술의 이점

나는 몇 년 전, 에레트에 대해 더 많은 것을 알아보기 위해 1385년 이후 더비 백작(Earls of Derby)의 거주지였던 리버풀 근처의 노슬리 홀을 찾았다. 그곳에서 에레트의 작품을 감상한 후, 벨기에 출신의 위대한 예술가 피에르-조셉 르두테(Pierre Joseph Redouté 1759~1840)의 작품까지 살펴볼 수 있는 행운을 누렸다. 보태니컬 아트의 황금시대에 르두테는 에레트 스타일을 따랐다. 때마침 르두테가 작업하던 시절에는 인쇄술이 날로 발전하고 있었고, 덕분에 르두테의 작품은 더 널리 알려질 수 있었다. 당시 점묘판화기법(Stipple engraving)이라는 인쇄술이 고도로 발전했는데, 이는 식물의 모양과 형태를 묘사하기 위한 색조의 미묘한 변화를 표현하는 작업에 사용되었다. 이 진보된 기술을 통해 작품의 사본을 훨씬 더 많이 찍을 수 있었는데, 이는 작가 입장에서 자신의 작품이 더 많은 대중에게 공급될 수 있음을 의미했다. 이를테

면 부와 명예를 동시에 가질 수 있는 기회였던 것이다. 하지만 르두테는 그런 것을 추구하지 않았다. 그는 그저 죽기 전까지 그림을 그리면서 많은 학생들을 가르칠 수 있었으면 좋겠다는 생각뿐이었다. 르두테는 석판 인쇄물 세트를 사용해 학생들을 가르쳤다. 학생들은 르두테의 강의대로 색의 사용 순서와 특정 색을 채색하는 법을 배웠다. 이들 학생들의 대부분은 채색 전문가(컬러리스트)로 활동할 예정이었으므로 섬세함은 기본이었다. 따라서 르두테의 초기 작품들을 보면 과학적인 정확성과 훌륭한 구성, 그리고 작가의 탁월한 데생 실력을 단번에 확인할 수 있다. 하지만 후기 작품들은 최신 스타일에 대한 수요 증가와, 녹녹치 않은 경제 상황에 대한 압박으로 인해 조금씩 화려한 그림체로 변하기 시작했다.

예술에 가까운 모험

페르디난드 바우어(Ferdinand Bauer, 1760~1826)는 성실하고 꼼꼼한 사람이었지만, 식물을 해석할 때 실수를 저지른 적도 있었다. 언젠가 바우어의 오리지널 작품 하나에서 식물학자 존 십솔프(John Sibthorpe)가 남긴 메모를 본 적이 있었다. '이 큼직한 실수를 바로 잡을 수 있도록 기도나 해라!' 이 메시지는 아마도 과일 나무 줄기 중간에 부러진 것처럼 보이는 잎이 그려져 있거나, 꽃자루와 비율이 전혀 맞지 않은 꽃을 보면서 치밀어 오른 분노를 그대로 옮겨 놓은 것일 가능성이 높았다. 오스트리아 출신 페르디난드 바우어와 그의 형제 프란츠 바우어(1758~1840)가 영국으로 건너온 것은 각기 달랐다. 프란츠는 당시 신진 보태니컬 일러스트레이터를 물색해 영국으로 초청했던 조셉 뱅크 경의 초대를 받아 큐(Kew) 식물원에서 근무했다.

반면에 페르디난드는 니콜라우스 조셉 폰 자킨 교수의 소개로 옥스퍼드대 식물학과장 존 십솔프 박사를 만났다. 존 십솔프 박사는 페르디난드에게 그리스 식물 탐사 작업의 보태니컬 일러스트레이터 역할을 주었고, 그 결과 옥스퍼드대학에 가게 되었다. 하지만 존 십솔프 박사는 페르디난드를 하인 이상으로는 대접하지는 않았던 것으로 보인다. 앞에서 언급한 존 십솔프 박사의 빈정대는 메모가 그와 같은 사실을 증명하고 있다. 이들의 공동 연구인 『그리스의 꽃(Flora Graeca)』이라는 식물도감은 최종판까지도 오직 존 십솔프 교수만을 저작권자로 등록하고 있다. 그림을 그린 사람은 여전히 인정받지 못하고 있었던 것이다. 훗날 조셉 뱅크 경은 식물학자 로버트 브라운(Robert Brown)을 책임자로 한 호주 식물 탐사대를 꾸리면서, 페르디난드 바우어에게 보태니컬 일러스트레이터로 참여해 달라고 제안했다. 그들은 선장 매튜 플린더스(Mathew Flinders)의 인솔 하에 여러 해에 걸쳐 계속될 항해를 시작했다. 하지만 그들이 탄 선박은 긴 항해

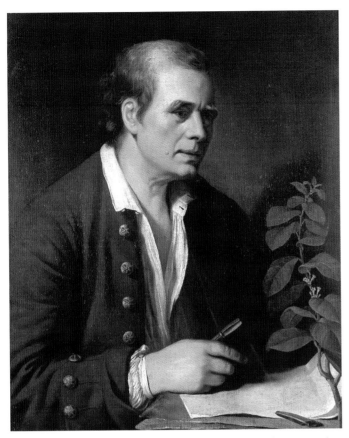

데이 자스민을 관찰하고 있는 게오르그 디오니시우스 에레트(1708~1770)
의 초상화. 조지 제임스가 그렸다. (By Linnean Society of London)

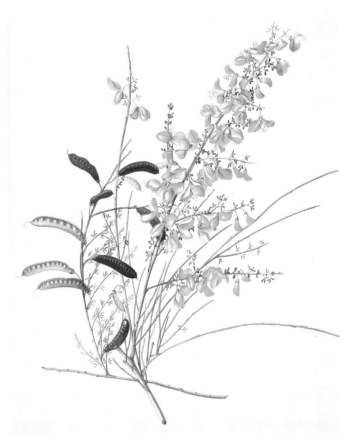

▲ 게오르그 디오니시우스 에레트가 그린 양골담초
© Natural History Museum, London

를 하기에는 작고 보잘 것이 없는 수준이었다. 그래서였는지 그들이 호주에 도착했을 때 환영객 한 사람 보이지 않았다. 호주에 도착한 직후, 선장 플린더스는 호주의 북쪽과 서쪽 해안에 대한 식물 조사를 완료하려면 새로운 배를 준비하는 것이 좋겠다며 영국으로 돌아가기로 결정했다. 그 사이 식물학자 브라운과 보태니컬 아티스트 프란츠 바우어는 호주에 남아 식물 탐사를 계속할 생각이었다. 그러나 약속한 1년이 지나도 선장 플린더스는 호주로 돌아오지 않았다. 아마도 브라운과 바우어는 왜 선장과 연락이 되지 않는 것인지 꿈에도 상상하지 못했을 것이다. 선장 플린더스는 영국으로 돌아갈 때, 또 다른 배 컴벌랜드(Cumberland) 호의 선장 자격으로 귀국길에 올랐다. 컴벌랜드호는 갑판 상태가 좋지 않아 침수가 잦았다. 항해 도중 갑판까지 물이 차올라 항상 펌프를 돌려 물을 퍼내야만 했다. 선장 플린더스는 상황이 여의치 않자 프랑스가 점령하고 있던 섬에 상륙을 시도했다. 당시 프랑스와 영국은 적대 관계였지만, 선박 침수로 인한 임시 상륙 정도는 인도적인 차원에서 허용해줄 것이라고 여겼던 것이다. 하지만 프랑스는 컴벌랜드호와 선원들에게 그런 배려를 해주지 않았다. 선장 플린더스와 선원들은 프랑스군에 의해 구금되었는데, 그 이후 6년이 지난 1810년까지도 풀려나지 않았다.

한편 바우어와 브라운은 예정보다 5개월이 더 걸린 탐사 활동을 마친 뒤, 1805년에 영국으로 돌아왔다. 바우어는 호주 식물 탐사를 하면서 수많은 드로잉을 그렸지만 대부분이 미완성 상태였고, 영국으로 복귀한 후 2년이 지나도록 마무리되지 않았다. 이 보태니컬 일러스트레이션 작업은 그가 이전부터 준비했던 컬러코드가 있었기 때문에, 보다 더 정확한 식물의 채색을 재현해 낼 수 있었다. 그 밑그림에는 여러 형태의 숫자 - 정확하게 지정된 색상 번호 숫자, 또는 식물 형태와 음영 단계를 가리키는 숫자 등을 기록해 섬세하게 채색할 수 있도록 표시해 놓은 - 들이 빽빽하게 덮여 있었다.

식물학자의 조력자

나는 멕시코와 과테말라의 난초과 식물에 대한 자료를 찾다가, 코끼리만한 큼지막한 책을 발견했다. 이 책의 작가 중에는 오거스터 위더 부인과 드레이크 여사가 있었다. 나는 오거스터 위더 부인에 대해서는 많은 것을 알고 있었지만, 드레이크 여사에 대한 정보는 거의 없었다. 나중에 알게 된 사실에 따르면, 사라 앤 드레이크(Sarah Anne Drake, 1803~1857)는 존 린들리(John Lindley) 교수가 보태니컬 아티스트로

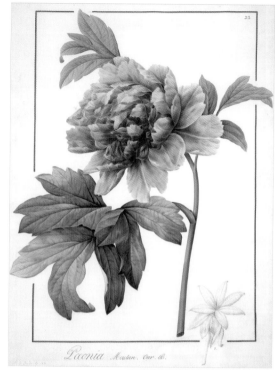

▲ 1812년 벨룸에 그린 피에르–조셉 르두테의 모란(*Paeonia suffruticosa*) 수채화 (Fitzwilliam Museum, Cambridge)

◀ 게오르그 디오니시우스 에레트가 그린 후라 크레피탄스. 스웨덴 식물학자 린네의 '식물의 성적 분류 체계'를 설명하기 위한 그림이다.
(Fitzwilliam Museum, Cambridge)

고용한 인물이었다. 린들리 교수는 그녀가 가족과 함께 살면서 그림을 그릴 수 있도록 런던의 액톤그린 마을로 초대했다. 린들리 교수는 또한 그녀에게 자신의 세 자녀를 위한 가정교사까지 겸하게 했다. 그 이후 린들리 교수 가족들은 사라 앤 드레이크를 가족 구성원 중 한 사람으로 여겼다.

린들리 교수는 런던 원예협회 총무를 지냈다. 그는 전문적인 식물학자로, 왕립식물원과 큐 식물원을 대영국제국의 실용 식물 연구 중심지로 채택할 당시 크나큰 공헌을 했다. 사라 앤 드레이크는 거의 15년 동안 린들리 교수를 위해 작품을 그렸는데, 특히 린들리 교수가 저술한 『난초도감(Sertum Orchidaceum)』의 메인 작가였다. 사라는 또한 제임스 베이트맨의 『멕시코와 과테말라 난초도감(Orchidaceae of Mexico and Guatemala)』에 수록한 작품의 절반을 그리기도 했다. 한편, 존 린들리 교수는 호주 난초도감인 『Drakea』의 서문에서, 모든 영광을 사라 앤 드레이크에게 돌릴 만큼 그녀의 능력을 높이 평가했다. 사라는 안타깝게도 54세라는 젊은 나이에 당뇨 질환으로 사망했다. 하지만 훗날 그녀의 사망 원인은 당뇨가 아닌 독성 수채화 재료의 중독일 것이

라는 가능성이 제기되기도 했다. 여하튼 한 시대를 풍미했던 훌륭한 보태니컬 일러스트레이터 사라 앤 드레이크의 때 이른 죽음은 모두에게 크나큰 아쉬움을 남겼다.

자연 인쇄 기법(원물 인쇄 기법, Nature-Printed Images)

몇 년 전, 나는 쉐필드 중앙도서관에서 토마스 무어(Thomas Moore)와 존 린들리(John Lindley)가 1859~1860년 사이에 출판한 『The Nature-Printed British Seaweeds』라는 책을 찾아냈다. 책 속의 해초 그림 색깔은 무척 밝고 선명했다. 처음에는 그 소재들이 압착된 채 종이에 붙어 있다고 생각했다. 하지만 자세히 들여다보니 자연에서 채취한 소재들은 모두 제거되었다는 사실을 알게 되었다. 그로부터 얼마 후, 옥스퍼드대학에서 같은 저자가 집필한 『영국과 아일랜드의 양치식물(The Ferns of Great Britain and Ireland, 1855)』이라는 책을 볼 수 있었다. 그런데 두 책은 모두 15세기에 발견되어 오스트리아에서 절정을 이룬, 살아있는 것 같은 느낌의 식물 그림을 3차원처럼 인쇄한 것들이었다.

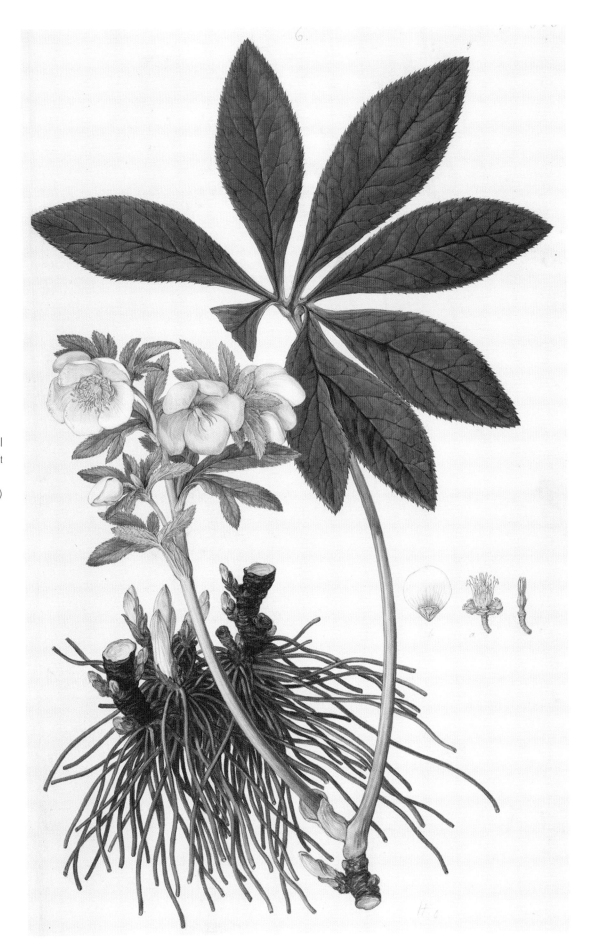

▶ 페르디난드 바우어가 그
린 헬레보어(*Helleborus
officinalis*)(플로라 Graeca 제
1권 Sherard 241 f.6S. Plant
Sciences Library, Oxford
University Library Services)

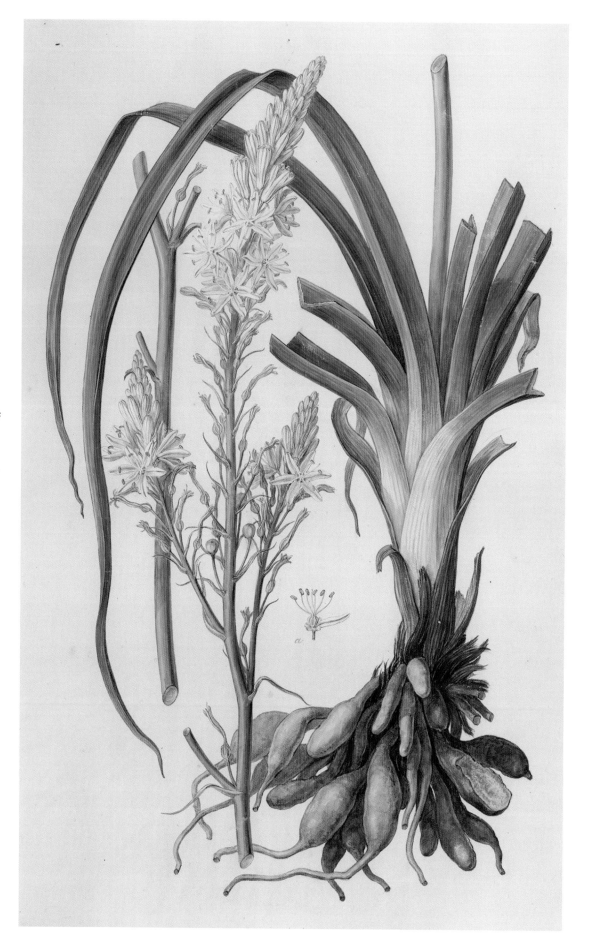

페르디난드 바우어가
그린 큰아스포델(*Asphodelus
ramosus*) (플로라 Graeca
제 5권 Ms Sherard 245
f.99. Plant Sciences Library,
Oxford University Library
Services)

▲ 생동감 있는 엔젤트럼펫 품종. 1827~1865년에 런던에서
활동했던 아우구스타 이네스 위더스가 그렸다.
(Fitzwilliam Museum, Cambridge)

▶ Epidendrum vitellinum.
사라 앤 드레이크가 그렸다.
(© Royal Botanic Gardens, Kew)

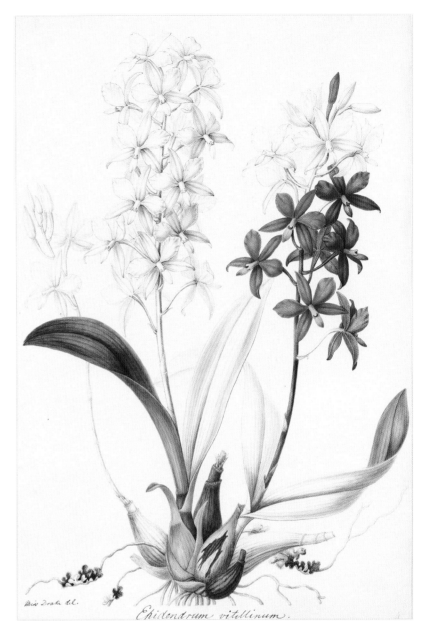

자연 인쇄 기법은 실제 해초나 양치류 원물을 연납으로 압착하는 방법을 사용한다. 납과 강판 사이에 원물을 놓고 롤러로 단단히 압착하면서, 전형법(Electrotyping) 인쇄에 적합한 연납에 원물의 윤곽을 남긴다. 그런 후에 납판을 사용할 때는 여러 가지 컬러 잉크를 사용할 수 있다. 이 방법의 핵심 기술은 비엔나 궁정인쇄소에서 일을 배운 헨리 브래드베리(Henry Bradbury)가 개발하고 있었다. 브래드베리는 버섯과 나무를 자연 인쇄 기법으로 인쇄하려는 야심찬 계획을 세웠다. 하지만 그 계획은 실현될 수 없었다. 그가 29세 때 자살해 버렸기 때문이었다.

최근에 나는 조지 포레스트(George Forrest)의 식물 채취 모험에 대한 책을 읽었다. 그는 에든버러 왕립식물원에 근무하면서 자신의 식물 채취 모험에서 가장 어려운 난제들을 헤쳐 나갔다. 그가 레기우스 키퍼(Regius Keeper)와 이삭 베일리 발포어(Isaac Bayley Balfour, 1853~1922) 경에게 식물 재료를 보냈던 시기에, 릴리안 스넬링(Lilian Snelling)은 에든버러 왕립식물원에 보태니컬 아티스트로 근무했다.

최근 에든버러에 있는 인버리스 하우스에서 식물 압착화 전시회가 있었다. 전시품 중에는 조지 포레스트가 중국 방문에서 채집한 식물 재료를 사용해 릴리안이 그리거나 만든 작품들도 있었다. 릴리안은 매우 뛰어난 인재였다. 그녀는 큐 식물원에서 간행하는 원예 및 식물 잡지인 〈커티스 식물학지(The Curtis Magazine)〉의 메인 아티스트가 되면서 에든버러를 떠났다.

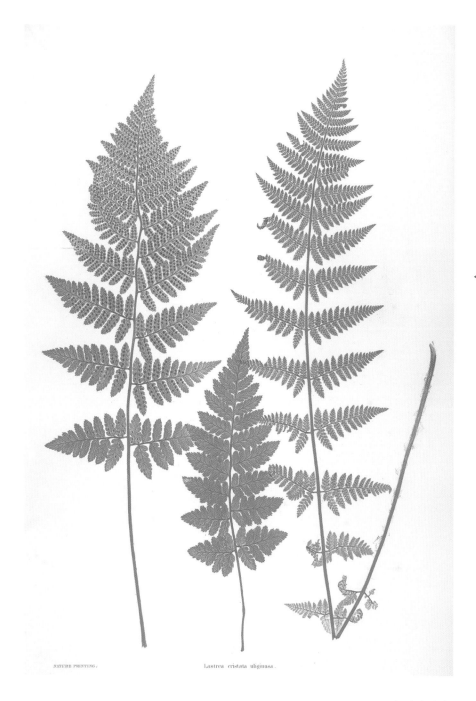

NATURE PRINTING. Lastrea cristata uliginosa.

◀ 영국과 아일랜드의 『양치류 도감(Moore and Lindley, 1855)』에 수록된 *Lastrea cristata uliginosa* 품종의 자연 인쇄 그림. 이 양치류의 속명은 *Dryopteris x uliginosa*이다. (© 1995~2008 Missouri Botanical Garden)

베아트릭스 포터(Beatrix Potter)의 유산

큐 식물원의 일러스트레이터 중 대표 아티스트는 베아트릭스 포터였다. 그녀는 일러스트레이터이자 작가로서 『피터래빗의 모험』이라는 동화책으로 널리 알려졌지만, 시대를 앞선 아마추어 식물학자로서 버섯 포자의 성장을 연구한 사람이기도 했다. 베아트릭스는 당시 큐 식물원 원장이자 거물 식물학자인 윌리엄 티즐턴 다이어에게 높은 평가를 받지 못했는데, 냉소적인 그녀는 오히려 그러한 점을 자랑스럽게 생각했다.

베아트릭스는 인생 말기에 레이크 지방으로 이주했다. 그녀는 아르밋 세자매인 소피아(1847~1908), 애니 마리아(1850~1933), 메리 루이자(1851~1911) 등이 설립한 아담한 규모의 아르밋 박물관의 회원이 되었다. 베아트릭스는 아르밋 박물관을 위해 버섯 일러스트를 비롯한 수백 가지의 자연 일러스트를 제공했다. 식물 일러스트에는 생동하는 역사 · 모험가 · 수집가 · 자연주의자 · 박애주의자 · 예술가 등의 갖가지 이야기들이 녹아있다. 『더 아트 오브 보태티컬 일러스트레이션(The Art of botanical llustration)』은 수많은 인물의 개성이 쌓여 만들어낸 작품을 통해 아름다움으로 가득한 여행을 즐길 수 있는데, 그중 많은 것들이 세계의 유서 깊은 박물관에 전시되어 있다.

◀ 베아트릭스 포터가 1894년 7월에 그린 마개버섯
(*Gomphidius glutinosus*). 버섯의 성장 과정을 보여주기 위
해 다 자란 표본과 한창 자라고 있는 표본을 같이 그렸다.
(© The Armitt Trust, Ambleside, Cumbria, UK)

▼ 프리뮬러 오브코니카(*Primula obconica*) 표본.
원난성, 중국, 조지 포레스트.
(에든버러 왕립식물원의 승인 하에 재현)

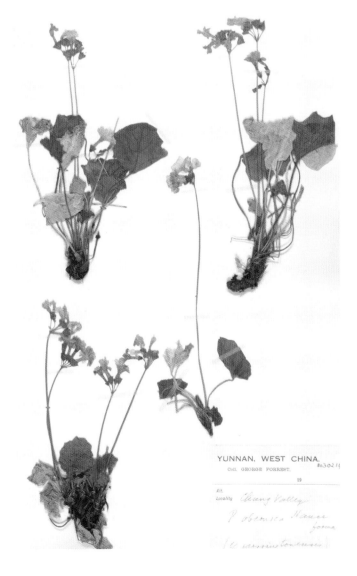

▲ 조지 포레스트가 수집한 식물 표본을 보고.
1918년 릴리안 스넬링이 그린 프리뮬러 오브코니카.
(에든버러 왕립식물원의 승인 하에 재현)

월하미인(*Epiphyllum oxypetalum*)은 밤에 꽃을 피우는데, 박쥐에 의해 수분을 맺는다. (Yoko M. Kakuta)

알기 쉬운 식물학

정확한 보태니컬 일러스트레이션을 위해서는 그 개체의 품종을 확인하고, 그 식물군이 속한 과(科)의 특징을 진단하는 것이 중요하다. 그렇게 해서 소개되는 정보는 식물의 특징과 구조를 이해하는 데에 도움을 준다. 또한 전형적이지 않은 특정 식물을 독자들이 인식할 수 있도록 하는데 결정적인 역할을 한다.

채집한 식물에 대한 진단을 정확하게 할 수 없다면, 드로잉을 계속 하거나 올바르게 확인할 수 있는 표본을 추가로 검색할 필요가 있다. 때로는 당장 그림을 그려야 하는 상황에서 채집한 식물이 종(種)의 전형이 아님을 발견하게 되어 시간을 허비하는 경우도 있다. 표본에 꽃잎이 너무 많거나 적을 경우, 또는 꽃잎이 너무 크거나 작을 경우, 그리고 잎 모양이 올바르지 않을 경우에는 완성된 그림을 보고 식물을 구분하기 어렵게 된다.

식물은 자라면서 빛, 그늘, 습기 등의 영향을 많이 받기 때문에 완벽한 표본을 찾기란 결코 쉬운 일이 아니다. 그와 같은 경우 식물을 파악하는 방법에 대해 설명해 놓은 식물 가이드북이 표본을 식별하는 데 도움을 줄 것이다. 나아가 세계 어느 지역에 어떤 식물이 분포하고 있는지를 두루 이해하기 위해 식물학적 배경 지식을 넓혀둘 필요가 있다.

식물 왕국

씨앗을 맺는 식물을 종자식물(Spermatophytes)이라고 한다. 종자식물은 겉씨식물(Gymsnosperms, 나자식물)과 속씨식물(Sngiosperms, 피자식물, 현화식물) 두 그룹으로 나누어진다. 겉씨식물 그룹은 씨앗이 겉으로 드러난 열매를 맺는다. 이들 씨앗은 껍데기로 둘러싸여 있지 않으며, 보통 원뿔형 열매 속에 씨앗이 들어있다. 침엽수 씨앗이 그 대표적인 예이다. 많은 보태니컬 아티스트들이 관심이 갖고 그린 식물들은 대개 속씨식물 그룹이다. 속씨식물 그룹은 씨방에서 형성된 과육 안에 씨앗이 들어 있다. 속씨식물은 다시 외떡잎식물(Monopoledons, 단자엽식물)과 쌍떡잎식물(Dicotyledons, 쌍자엽식물)로 나누어지는데, 이 용어는 'Monolots'와 'Dicots'라는 약어를 혼용한다. 이 용어의 정확한 설명은 발아한 씨앗에서 가장 처음 올라온 떡잎의 개수에 대한 것으로, 떡잎이 한 개면 외떡잎식물, 떡잎이 두 개인 것은 쌍떡잎식물이다. 외떡잎식물과 쌍떡잎식물의 주요 특징은 다음과 같다.

외떡잎식물과 쌍떡잎식물	
외떡잎식물(MONOCOT)	**쌍떡잎식물**(DICOT)
씨앗에서 올라온 첫 잎 1개(떡잎 1개)	씨앗에서 올라온 첫 잎 2개(떡잎 2개)
꽃잎은 보통 3~6개	꽃잎은 보통 4~5개
보통 꽃덮이(화개)가 꽃받침과 꽃잎으로 갈라지지 않음	보통 꽃덮이(화개)가 꽃받침과 꽃잎으로 갈라짐
잎은 좁고 긴 모양(나란히맥) (역자 주: 야자과류)	잎은 넓고 맥이 많음(그물맥) (역자 주: 활엽수류)
보통 수염 뿌리(역자 주: 갈대 뿌리)	보통 곧은 뿌리(역자 주: 당근 뿌리)

세쿼이어의 열매와 겉씨 종자(Julie Small)

◀ 외떡잎식물의 모종
(Valerie Oxley)

외떡잎식물 그룹은 보통 나란히맥을 가진 긴 잎과 3배수의 꽃잎을 갖고 있기 때문에 구분하기가 쉽다. 대표적인 외떡잎식물로는 백합, 수선화, 크로커스, 아마릴리스 같은 구근식물을 들 수 있는데, 예외로 천남성과의 아룸(Arum)속 식물군은 잎맥이 분기를 쳐도 외떡잎식물이다. 쌍떡잎식물 그룹은 식물의 다양성이 더 많은 편이다. 잎맥은 그물맥으로 많이 갈라지고, 꽃잎은 4~5개를 갖고 있기도 한다. 다만 잎맥이 평행한 질경이는 예외이다.

식물의 구조

식물은 보통 땅 속에 있는 뿌리와, 땅 위의 싹(순, 줄기)으로 구성되어 있다.

뿌리

뿌리는 일반적으로 땅 속에 묻혀있는 줄기 아래쪽 부분을 지칭한다. 뿌리의 주요 기능은 식물이 뽑히지 않도록 지탱하는 한편, 토양에서 물과 무기물(미네랄)을 흡수한 뒤 영양분이 줄기의 기부에서 잎으로 전달될 수 있도록 한다. 털처럼 생긴 뿌리 수염은 보통 뿌리의 끝부분에 집중되어 있는데, 뿌리의 껍데기 세포에서 하나의 세포가 길게 늘어난 구조이다. 뿌리 수염은 흡수 표면적을 넓히면서 물의 흡수량을 증대시키는 역할을 한다. 뿌리 끝에서 올라온 새 뿌리 수염은 오래된 뿌리가 성장을 멈추고 죽을 때 대체된다. 대부분의 뿌리 수염은 지면에서 식물을 뽑을 때 쉽게 손상된다.

뿌띠의 체계

외떡잎식물 뿌리는 불규칙한 막뿌리 형태의 수염뿌리고, 쌍떡잎식물 뿌리는 일반적으로 수직으로 곧게 자라는 곧은뿌리다.

뿌리(Root)의 적응 형태	
버팀뿌리(지지근)	식물의 지지에 도움이 되는 뿌리 형태로, 지상 줄기에서 지지대처럼 내려오는 뿌리, 예) 옥수수 뿌리
당김뿌리	땅 속 깊숙이 자리 잡은 알뿌리의 밑 부분에 있는 두터운 육질의 뿌리이거나, 뿌리줄기(근경) 형태의 두터운 뿌리. 예) 앉은부채
막뿌리(부정근)	막뿌리는 예상치 못한 위치에서 나타난다. 아이비 덩굴의 경우에는 줄기에서 돋아나 덩굴이 벽을 타고 올라갈 때 지지대 역할을 한다. 지면에서는 뿌리줄기에서 돋아나거나, 야생 딸기덩굴처럼 땅을 기는 줄기에서 돋아난다
공중뿌리	토양 위 공중에서 돋아난다. 열대식물 중 착색난의 일부 종에서 볼 수 있다. 공중 뿌리는 공기 속의 습기를 흡수해 식물체에 양분을 공급한다
덩이뿌리(저장근)	성장 첫 해에 영양분이 축적된 덩이 모양의 막뿌리로, 추후 성장의 영양분으로 사용된다. 고구마 혹은 감자 모양이다. 다알리아, 라눈쿨루스 피카리아의 뿌리도 이에 해당된다

균근류는 균류와 꽃이 피는 거의 모든 식물의 뿌리가 서로 공생관계를 형성하고 있다. 균근은 식물이 토양에서 물과 영양분을 흡수할 수 있도록 도와주고, 그 대가로 식물에서 당분을 추출한다. 이처럼 균근과 식물은 서로 도움을 주고받는 공생관계를 형성하고 있는 것이다. 클로버나 콩과 식물의 뿌리혹에는 질소 고정 박테리아가 공생하고 있다. 박테리아가 생성하는 질소 화합물은 식물의 성장에 매우 유익하다.

줄기

식물의 뿌리를 제외한 땅 위 싹은 차츰 성장하면서 줄기, 잎, 꽃, 열매 등으로 분화한다. 식물의 줄기는 꽃과 열매를 지탱하면서, 수정과 종자의 확산을 유도한다. 줄기에는 보통 새싹과 일정한 간격으로 돋아난 잎사귀가 있다. 그리고 줄기 끝에는 식물의 생장 및 잎과 잔가지가 돋아나는 끝눈(정아)이 있다. 곁눈(액아)은 줄기와 잎 사이의 겨드랑이에서 난다. 이 지점을 '잎겨드랑이'라고 한다.

잎과 새싹이 돋아난 지점을 '마디(절)'라고 하고, 두 마디 사이의 간격을 '절간'이라고 한다. 줄기는 초본성 또는 목본성이 있다. 목본성 줄기는 나무처럼 표피에 두꺼운 껍질 층이 있다. 모든 식물의 줄기는

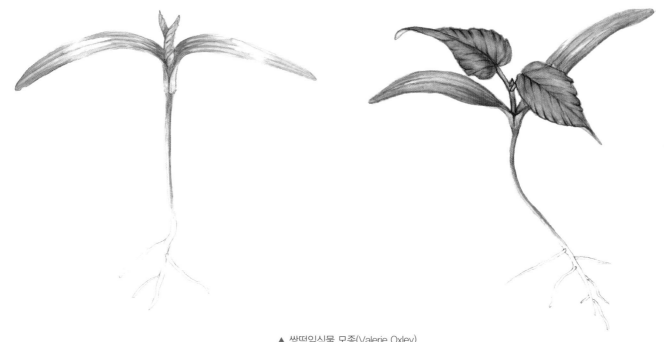

▲ 쌍떡잎식물 모종(Valerie Oxley)

수분과 양분을 옮기는 중요한 기능을 담당한다.

식물의 줄기는 적응력이 매우 뛰어나다. 예컨대 땅을 기는 러너성 성질의 야생딸기, 뿌리줄기 성질의 꽃창포, 덩이줄기 같은 괴경을 가진 감자 또는 크로커스 등 각각의 환경에 적응해왔다. 나아가 줄기의 표피 일부가 식물의 보호와 방어를 위해 가시, 마디 가시, 바늘 같은 털로 진화한 종도 있다. 줄기의 특징은 식물을 식별하는데 매우 중요한 요소이기 때문에, 이와 같은 특징적인 구조는 그림을 그릴 때 최대한 섬세하게 묘사하는 것이 바람직하다.

줄기(Stem)의 적응 형태

기는줄기, 포복성줄기 (Runner)	줄기가 땅에서 포복성으로 자란다. 잎이 돋아나는 마디에서 뿌리가 내리고 새로운 싹이 올라온다.
뿌리줄기 (Rhizome)	지면 바로 아래에서 뿌리 형태로 자라는 줄기로, 종종 지면 위에서도 자라기도 한다. 예) 아이리스 뿌리 줄기의 모양은 생강처럼 비정형이고 두툼하다. 새싹이 올라온다.
덩이줄기(괴경) (Stem tuber)	땅 속에서 영양분을 머금고 부풀어 오른 괴경 모양 줄기로, 새싹이 올라온다. 예) 감자, 예루살렘 아티초크
알줄기(구경) (Corm)	매년 새 뿌리가 되는 부푼 줄기이다.

형태의 놀라운 다양성은 줄기를 근접해서 관찰하거나 돋보기로 관찰하면 발견할 수 있다. 가시나 털의 모양은 간단한 단세포 구조이거나 분기형, 갈래형, 별형, 거미줄형이 있고, 촉감은 거칠거나 부드러우며 제각각 길이가 다르다. 이와 같은 다양한 모습을 갖게 된 것은 식물체를 동물이나 햇빛으로부터 보호하기 위함이 가장 큰 목적이지만, 공기 중에 있는 습기를 붙잡아두는 기능을 수행하기도 한다.

줄기(Stem)의 구조

구조	위치	기능
피침(皮針) (Prickle)	줄기 표면에서 돌기처럼 도출된 날카로운 가시. 일반적으로 줄기 표면에서 쉽게 떨어진다. 예) 장미 가시, 아까시나무, 산딸기 등	물체에 붙어 줄기를 기어오르게 한다. 식물체를 동물로부터 보호한다.
엽침(葉針) (Spine)	잎이 변형된 가시거나 잎맥 끝이 연장되어 생성된 가시. 예) 선인장 가시 탁엽이 변형된 가시. 예) 구스베리나무 가시	식물체를 동물로부터 보호한다.
경침(莖針) (Thorn)	줄기의 마디 또는 분기점에서 나온 줄기가 변형된 가시. 예) 자두나무 가시, 산사나무 가시 등	식물체를 동물로부터 보호한다.

털의 유무나 모양 식별은 식물의 계통을 파악하는데 큰 도움이 된다. 한편, 식물의 라틴어 이름은 종종 털의 유무에 대한 실마리를 제공하기도 한다.

털(Hairy)의 종류와 명칭	
털, 분비모(Trichome)	머리카락 모양의 가느다란 털
거미막털(Arachnoid)	거미집 모양의 가볍고 얇은 털
양모상(Floccose)	부드러운 솜털이거나 수북한 솜털
거친 털(Hirsute)	거친 질감의 털
강모, 굳은 털(Hispid)	억세고 강한 털
피모(Indumentum)	전체가 털로 덮여있는 상태
(부드러운)다모(Pilose)	부드러운 털이 수북한 상태
연모(Pubescent)	전체가 부드러운 털로 덮여있는 경우
성모(Stellate)	별 모양의 털
밀생모(Tomentose)	부드러운 털이 촘촘한 상태
무모(Glabrous)	털이 없는 상태

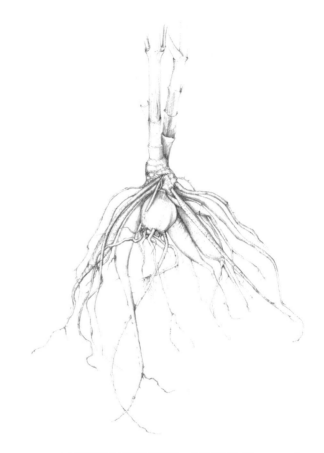

▲ 덩이줄기의 모양을 알려주는 다알리아 뿌리(Sylvia Ford)

잎

잎은 식물체의 생명 유지와 성장을 위해 양분을 만드는 역할을 담당한다. 그 중 일부는 식물체를 보호하기 위한 도구로 진화한 것도 있고, 층층나무속 나무처럼 꽃가루 매개자들을 유인하기 위해 착색이 되는 예도 있다. 잎은 보통 잎이라고 하는 얇고 편평한 부분과, 잎자루라고 불리는 줄기로 이루어져 있다.

그림을 그리기 전에 반드시 식물체에 달려있는 잎을 주의 깊게 관찰해야 한다. 많은 외떡잎식물들은 잎자루가 존재하지 않고, 잎의 밑부분은 튤립과 수선화처럼 줄기를 싸고 있는 잎집(칼집)을 형성하고 있다. 어떤 잎은 잎자루가 없는 판 모양을 하고 있는데, 판이 줄기와 직접 붙어있다. 이처럼 잎자루가 없는 잎은 무병(無柄)잎이라고 한다. 참나무류의 일부 종에는 무병잎이 있다. 잎은 단순형과 복합형이 있는데, 두 개 이상의 잎으로 구성된 것도 있다. 복합형 잎은 손바닥 모양, 또는 깃 모양이 있다. 잎의 상단 끝은 잎끝(Apex), 바닥끝은 기부(엽저, Base)라고 한다. 잎둘레는 잎가장자리(Leaf Margin)라고 하는데, 잎가장자리는 여러 형태가 있다. 즉 톱니 모양, 또는 물결 모양 등이 그것이다. 잎은 털이 있거나 없는 종이 있고, 털이 없는 잎은 무모(Glabrous)라고 한다. 잎은 마디의 턱잎과 대응하여 돋아나는 것이 보통이다.

잎은 크기와 형태가 매우 다양하다. 잎은 일반적으로 큰 것이 아래쪽에, 작은 것은 위쪽에 자리한다. 같은 뿌리에서 난 잎이라고 할지라도 모양, 크기, 색깔이 모두 다 똑같지는 않다. 하지만 서로 연결 가능한 공통점을 갖고 있다. 잎의 색상은 다양한 변이를 거치는데 보통 상단의 새로 돋아난 잎은 노란빛을 띤 녹색이고, 하단 잎은 파란빛을 띤 녹색이다. 잎의 색상은 항상 녹색만 띠는 것은 아니다. 일부 시클라멘 잎처럼 잎의 위쪽은 녹색, 아래쪽은 빨간색일 수도 있다. 낙엽

활엽수는 가을에 나뭇잎이 떨어지기 전에 단풍이 들면서 색상이 다양하게 변하기도 한다.

보태니컬 일러스트레이터라면 줄기에 붙어있는 잎의 배열을 세심하게 관찰할 필요가 있다. 일반적이지 않은 독특한 부분이 종종 발견되기 때문이다. 즉, 단일한 잎이 마주나거나 어긋나게 달릴 수 있고, 세 개 이상의 잎이 무리를 이루거나 수레바퀴 모양으로 빙 둘러서 나는 윤생 형태를 띠기도 한다. 심지어 줄기가 잎에 구멍을 내고 관통한 것처럼, 잎의 밑부분이 줄기를 귀처럼 감싼 경우도 있다.

겨울에 볼 수 있는 잎눈은 각각의 나무를 분류하는데 중요한 요소가 된다. 잎눈은 줄기를 따라 어긋나거나 마주날 수 있고, 윤생하거나 줄기 끝에서 무리를 이루기도 한다. 잎눈은 크기, 모양, 색깔 등에 변이가 있고, 잎눈의 비늘조각 수가 다른 경우가 많으므로 세심한 관찰이 필요하다.

꽃

꽃은 식물의 생식기관이다. 꽃은 보통 꽃가루받이가 수월하도록 눈에 띄는 모양을 하고 있으며, 가장 안정적인 곳에 자리를 잡고 있다. 꽃은 한 개 이상의 꽃들이 연속적으로 개화할 수 있는데, 그렇게 하면 꽃가루받이를 할 기회가 훨씬 더 많아지기 때문이다.

▲ 동의나물의 개화기(Pamela Furniss)

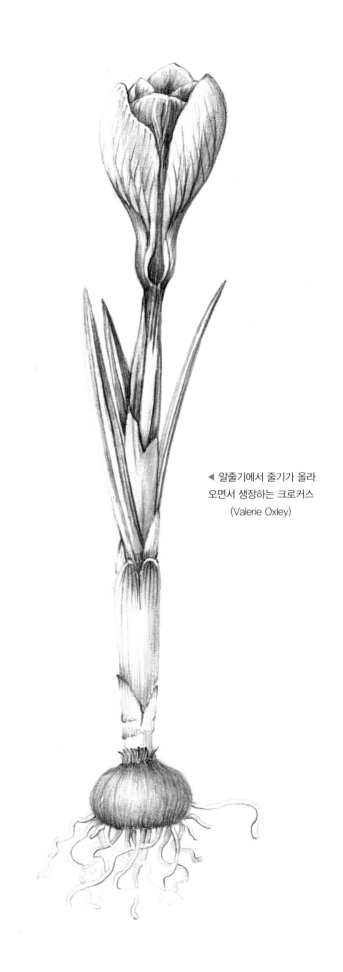

◀ 알줄기에서 줄기가 올라
오면서 생장하는 크로커스
(Valerie Oxley)

꽃은 보통 네 개의 돌려나는 형체로 구성되어 있다. 가장 바깥쪽 윤생체는 꽃받침 모음이고, 그다음 돌려나는 형체는 꽃잎의 영역인 화관이다. 세 번째 돌려나는 형체는 꽃밥 부분의 수꽃술군으로 식물의 남성 부분이고, 마지막 돌려나는 형체는 꽃밥 부분에서 중앙의 심피를 포함한 암술군을 말하는데 식물의 여성 부분이다. 꽃은 줄기 끝이나 꽃자루(꽃대, 소화경) 위, 또는 소포(소화병) 위에 달린다.

꽃에서 암술과 수술은 기능면에서 완벽하게 제 역할을 수행한다. 보통 꽃의 남성 부분인 수술만 있는 꽃은 수꽃이라고 부른다. 또한 꽃의 여성 부분인 씨방, 암술머리, 암술대 등으로 구성된 심피만 있는 꽃은 암꽃이라고 한다. 암수한그루 식물(자웅동주)은 수꽃과 암꽃이 동일한 식물에 달려있고, 암수딴그루 식물(자웅이주)은 수꽃과 암꽃이 서로 다른 식물에 있다. 꽃은 단독으로 피거나 몇몇 개의 소그룹, 또는 집단으로 피기도 한다. 꽃은 다양한 꽃차례로 배열되는데, 여기에는 분명한 목적이 있다. 그것은 바로 수분 매개인자를 효과적으로 유치하기 위해서다. 국화과 식물의 일부는 꽃들이 무척 밀집되어 있어서 둘레에 꽃잎을 가진 단일한 꽃으로 보이기도 한다. 하지만 사실은 수많은 꽃으로 구성되어 있는 꽃차례이다(역자 주: 두상꽃차례를 말한다).

▲ 식물의 보호 범위를 보여주는 다양한 줄기(Jo Edwards)

꽃받침은 꽃잎을 둘러싸 꽃봉오리를 보호하는데, 껍질과 유사한 꺼끌꺼끌한 조직이다. 꽃받침은 통으로 된 것도 있고, 몇 개의 조각으로 나누어진 것도 있다. 꽃받침은 또한 아욱과처럼 하나 이상의 층으로 된 이중 꽃받침을 형성하고 있는 것도 발견되는데, 이런 구조의 꽃받침을 '덧꽃받침조각(악상총포)'이라고 부른다.

개양귀비(Papaver rhoeas)를 비롯한 몇몇 식물들은 꽃이 개화할 때 꽃받침조각이 떨어지는 경우도 있다. 하지만 재배종 아마(Linum usitatissimum)의 꽃은 매일 열리고 닫히기 때문에, 닫힌 꽃을 보호하기 위해 꽃받침조각이 떨어지지 않는다. 식물의 꽃받침은 대부분 녹색을 띤다. 다만 이중의 기능을 갖고 있는 몇몇 종의 경우 곤충을 유인하기 위해 착색되기도 한다. 한편, 겨울바람꽃과 헬레보어처럼 진짜 꽃잎이 없는 꽃은 꽃받침이 꽃잎을 대신하기도 한다.

꽃잎은 식물의 생식기 부분인 꽃밥을 보호하고 곤충, 새, 동물 등 수분 매개인자를 유혹하는 기능을 한다. 꽃잎은 분리되어 있거나 통으로 되어 있는데 보통 '화관'이라고 부르며, 그 이외의 꽃받침, 화관, 꽃의 외부 등 비 생식기관을 통틀어서 '꽃덮이(화개)'라고 한다. 다만 튤립처럼 꽃잎과 꽃받침으로 분화되지 않은 꽃덮이 조각은 '화피 열편', 또는 '화피 조각'이라고 부른다. 튤립의 화피 조각은 새싹 단계에서는 녹색이지만 개화 단계에서 밑에서 위로 착색된다.

수술군(웅예군)은 꽃의 남성 기관으로, 꽃의 수술 전체를 일컫는다. 꽃의 수술은 꽃가루를 생성하는 꽃밥과 줄기인 수술대로 구성되어있으며, 꽃밥이 성숙하면 아래 부분에서 발생한 장력으로 인해 꽃가루를 흘리게 된다. 암술군은 자예군이라고도 부르는데, 꽃의 여성 기관이다. 암술군은 하나의 심피, 또는 여러 개의 심피가 융합된 형태를 보이기도 한다. 각 심피는 씨방(난소), 암술대, 암술머리로 구성되어 있으며, 씨방은 수정되기를 기다리는 하나 이상의 밑씨(난자)를 담고 있다. 난자가 수정이 되면 씨앗(종자)이 되고, 난소의 벽면은 열매의 과실부가 된다. 이때 암술머리는 꽃가루를 받을 수 있는 적절한 크기의 받침대 역할을 한다.

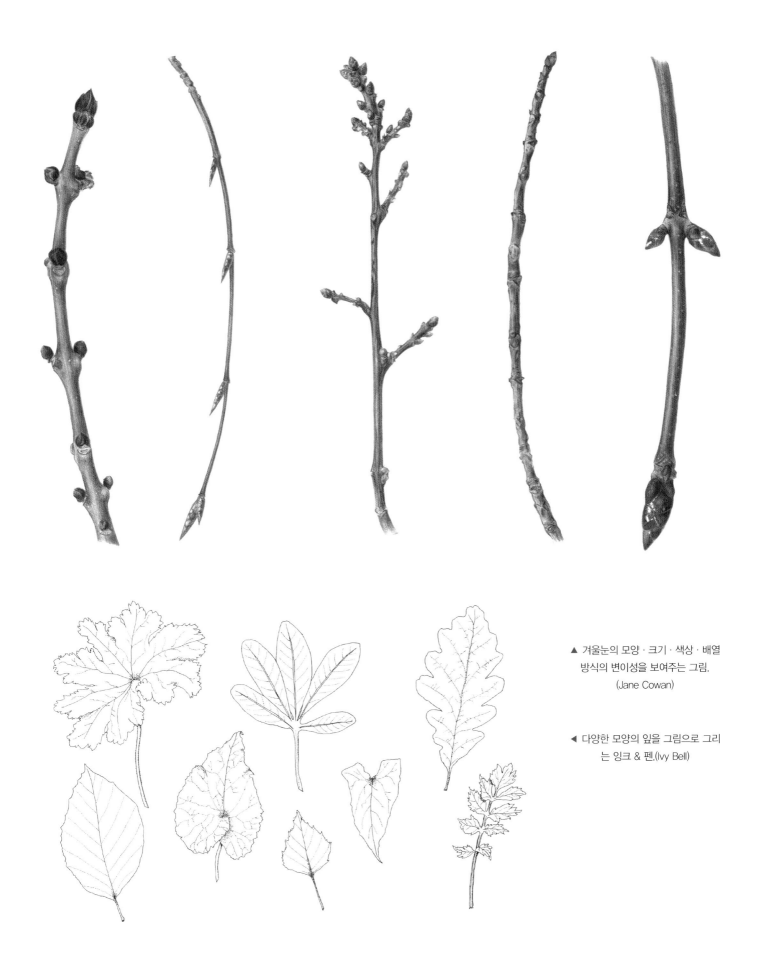

▲ 겨울눈의 모양 · 크기 · 색상 · 배열 방식의 변이성을 보여주는 그림. (Jane Cowan)

◀ 다양한 모양의 잎을 그림으로 그리는 잉크 & 펜.(Ivy Bell)

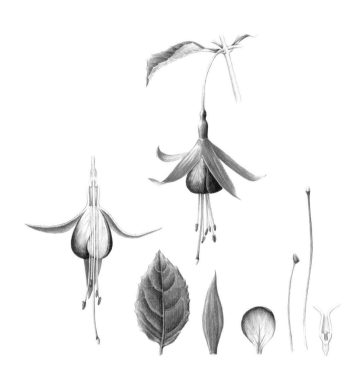

▲ 후쿠시아 꽃과 잎의 학습 시트. 반쪽 꽃은 안쪽 부분의
배열을 보여주고 있다. 이와 같은 관찰 시트는 언제든지
참조할 수 있는 좋은 본보기이다.(Jenny Harris)

▲ 시칠리안 허니릴리 꽃의 순차적인 개화 과정. 개별 꽃들의
개화가 지연되어 전체 개화기가 연장된다. 일단 수분을 맺으면
꽃잎이 닫히고 위로 향한다.(Judith Pumphrey)

암술머리는 대체로 약간의 끈적거림이 있다. 끈끈한 표면에 꽃가루가 묻으면 꽃가루에서 꽃가루관이 뻗어 나온다. 그리고 암술대를 통해 하강한 뒤 밑씨를 만나는데, 그와 동시에 꽃가루관을 통해 정핵을 보내 수정한다. 하지만 식물에 따라 생식 구조는 많은 차이가 있다. 예컨대 튤립은 암술대가 짧아지면서 암술머리가 씨방 위에 직접 붙는다. 씨방의 위치는 일정하지 않으며, 우량한 씨방과 열등한 씨방이 있다. 일반적으로 생식과 관련된 기관 중 가장 위쪽에 자리하고 있는 것이 우량한 씨방이다. 상대적으로 아래쪽에 위치한 씨방은 열등한 씨방인데, 경우에 따라 꽃자루 안에 함몰되어 있는 것도 있다.

수분(Pollination)

식물은 종의 존속을 위해 스스로 번식하는 기능을 갖고 있다. 식물이 번식할 수 있는 방법 중 하나는 씨앗을 생산한 뒤, 바람, 물, 곤충을 비롯한 동물 등의 힘을 이용해 부모 식물로부터 멀리 분산시키는 것이다. 수분하는 과정은 식물의 난소인 여성 기관에 남성 기관인 수술의 꽃가루를 전송하는 절차가 포함된다. 떨어져있는 같은 종의 식물 두 개 사이에서 수분이 발생하기도 하는데, 이를 타가수분(Cross-pollination)이라고 한다.

거북등딱지나비는 수많은 꽃을 찾아다니는 훌륭한 수분 매개자이다.
수분 매개자는 식물 번식에서 매우 중요한 역할을 한다. 많은 초기
보태니컬 일러스트레이션에 수분 매개자가 함께 그려졌는데,
가끔 장식용으로 그린 것도 있다.(Helen Cullen)

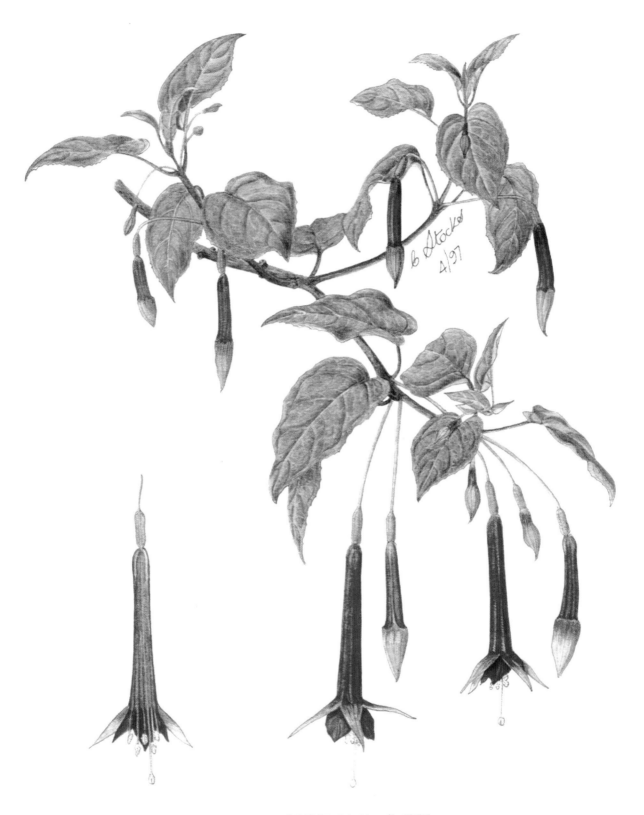

▲ 후쿠시아(*Fuchsia fulgens*)는 벌새에
의해 수분된다.(Cyril Stocks)

▲ 칠엽수 열매(Alison Watts)

몇몇 종의 꽃은 자가수분(self-pollination)을 하는 경우도 있지만, 건강한 자손 식물을 지속적으로 생산하려면 타가수분(cross-pollination)이 바람직하다. 난소와 꽃가루는 같은 식물에서 나더라도 성숙 시기가 다르기 때문에, 거리가 떨어져있는 같은 종의 다른 식물과 타가수분을 할 수 있다. 한편, 일부 식물은 수분 매개자와 함께 진화하기도 했다. 특정 수분 매개자를 유인하기 위해 그 매개자가 좋아하는 향기와 색깔 등으로 진화한 꽃들이 그 대표적인 예이다.

곤충에 의한 수분

곤충은 꽃가루나 꿀 등 음식을 수집하기 위해 식물을 찾는다. 곤충은 대부분 색깔과 향에 이끌려 꽃을 찾아가는데, 몇몇 종은 꽃잎의 줄무늬(꿀벌선, 최단 코스) 때문에 꽃을 찾는 경우도 있다. 특히 딱정벌레와 꿀벌에 의해 수분되는 식물은 이들의 착륙을 유인하는 선이 필요한데, 이를 '꿀벌선'이라고 한다. 또한 일부 꽃은 곤충의 무게로 인해 열리기도 한다.

꽃가루에는 비타민과 미네랄이 풍부하고, 곤충과 꿀벌에게 반드시 필요한 단백질 등 여러 영양소가 함유되어 있다. 곤충이 꽃가루를 얻기 위해 꽃 위에 내려앉으면 꽃가루의 대량 방출이 시작된다. 꽃가루는 곤충의 몸에 붙어 그 곤충이 찾아간 다음 식물들의 암술머리로 이동해 수분한다. 대부분의 식물은 수분을 도와줄 곤충들을 위해 꿀을 선물한다. 하지만 그 양이 많지는 않다. 양이 충분하지 않기 때문에 곤충은 더 많은 꽃들을 찾아갈 수밖에 없고, 그럴수록 식물이 수분할 가능성은 높아지기 때문이다. 탄수화물이 풍부한 꿀은 식물에 있는 화밀(꽃꿀)에서 생산된다. 겨울바람꽃(Eranthis hyemalis)은 꿀이 들어있는 꽃받침 안쪽에 작은 컵 같은 구조물이 있다. 당아욱은 꽃잎의 기부에서 꿀이 나오기 때문에 꿀을 찾는 곤충들은 꽃가루를 건드릴 수밖에 없다. 긴 암술대의 붉은인동은 착륙하지 않고 암술대 주위를 선회하는 박가시과 나방들에 의해 수분을 맺는다. 한편, 꿀과 같은 즙을 생산하지 않는 꽃으로는 장미와 양귀비가 있다.

바람에 의한 수분

여러 종류의 나무와 잔디 등 수많은 식물들이 바람의 도움을 받아 수분한다. 전문가들은 이 식물들의 꽃도 처음에는 곤충에 의해 수분했을 것으로 추정하고 있다. 하지만 진화를 거듭하는 과정에서 보다 더 확률이 높은 바람을 이용하게 되었다는 것이다. 이 식물들은 보통 꽃잎의 개수가 적거나 결핍되어 있지만, 수술대는 더 길고 많다. 또한

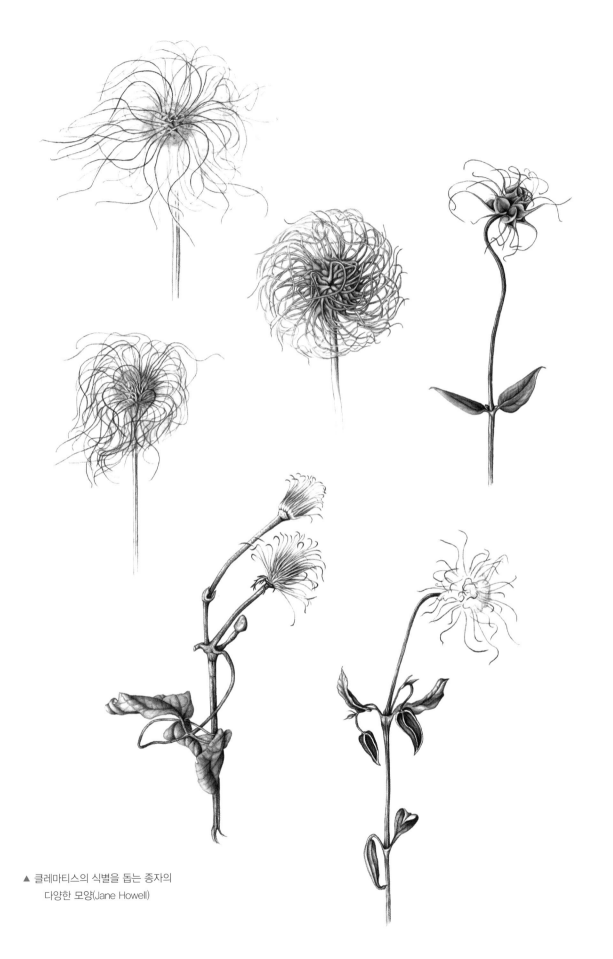

▲ 클레마티스의 식별을 돕는 종자의
다양한 모양(Jane Howell)

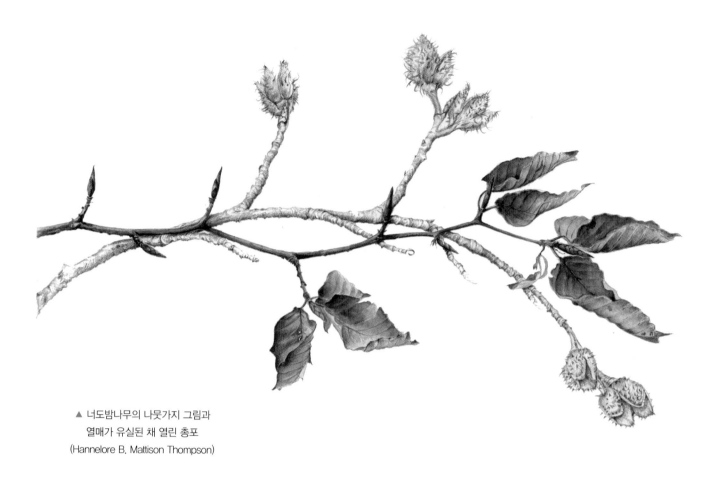

▲ 너도밤나무의 나뭇가지 그림과
열매가 유실된 채 열린 총포
(Hannelore B. Mattison Thompson)

일부 종의 암술머리는 바람에 의해 부유하는 꽃가루를 잡기 위해 하위 씨방의 윗부분에 붙어있는 털 모양의 돌기인 관모를 갖고 있다.

《역자 주》몇몇 꽃들은 꽃봉오리 깊숙한 안쪽에 꿀이 있기 때문에 곤충들이 찾지 못한다. 이를 위해 곤충들이 알아볼 수 있는 줄을 꽃잎의 표면에 그려놓았다. 그것을 '꿀벌선(Bee—Lines)'이라고 한다. 꿀벌선은 곤충을 꽃의 생식기관이 있는 안쪽으로 인도한다. 꿀벌선을 따라 착륙한 꿀벌은 그 선을 따라 이동하면서 꿀을 찾다가 수술의 꽃가루를 암꽃머리에 수분시킨다. 꿀벌선은 꽃이 곤충을 끌어들이기 위해 세운 표식이라는 과학적인 증거는 많다.

조류에 의한 수분

여러 종류의 열대식물이 조류의 도움을 받아 수분한다. 대부분의 조류는 빨간색 인식이 뛰어난 것으로 알려져 있다. 그런 까닭에 조류에 의해 수분을 하는 꽃은 빨간색이 많다. 빨간색은 철새가 높은 하늘을 날고 있는 중이라 할지라도 쉽게 발견할 수 있다. 북미에서 후쿠시아 꽃은 철새 경로에서 이동 중인 벌새에게 꿀의 형태로 먹이를 제공한다. 조류에 의해 수분되는 식물은 보통 길게 나온 암술대를 갖고 있다. 또한 꽃의 향기는 없지만 꿀의 양이 풍부하다.

박쥐에 의한 수분

유칼립투스, 망고, 바나나 등 열대식물은 박쥐에 의해 수분된다. 일반적으로 종 모양 꽃이거나 접시 모양 수술이 많은 열대식물들이 박쥐에 의해 수분하는 것이다. 그 중에서 일부 식물들은 사향과일박쥐와 같은 냄새를 풍기기도 한다. 이런 종류의 꽃에 이끌리는 박쥐는 고도로 발달한 후각을 갖고 있다. 몇몇 종의 박쥐는 꽃 주변을 맴돌면서 긴 혀를 내밀어 꿀을 먹는다. 하지만 보통은 꽃잎을 움켜쥐고 꿀을 수집하기 때문에, 박쥐의 발톱 자국이 꽃잎에 남아있는 경우가 많다. 박쥐는 수술더미 사이로 머리를 집어넣고 꿀을 빨아들인다. 이때 꽃가루가 박쥐의 털에 붙은 채 박쥐가 찾아 나선 다음 꽃으로 옮겨진다. 밤에 개화하는 몇몇 선인장은 박쥐가 찔리는 것을 방지하기 위해 수분 되기 전까지는 가시를 만들지 않는데, 그러한 식물의 진화에 놀라움을 금할 수가 없다. 또한 어떤 식물은 박쥐가 장애물 없이 자유롭게 오갈 수 있도록 잎이 돋아나기 전에 꽃을 피우기도 한다.

자가수분(제꽃가루받이, Self—pollinated)

일부 식물은 타가수분이 되지 않았을 경우를 대비해 자가수분을 할 능력을 갖추고 있다. 영국의 꿀벌난초(Ophrys apifera)는 수분을 목적으로 하는 꽃가루가 꽃의 가장 상단부에 자리하고 있다. 성숙하면 꽃

가루에서 가느다란 실이 길게 나와 암술대가 있는 아래 방향으로 쳐진다. 그와 동시에 곧바로 암술대에 붙어 자가수분을 하게 되는 것이다.

동의나물(Caltha palustris)은 자가수분 식물이다. 꽃잎은 비가 내릴 때까지 열려 있다가, 컵 모양 꽃 안에 빗물이 고이면 꽃가루가 풀려서 고인 물에 떠다니다가 암술머리에 붙으면서 수분을 한다.

늦게 꽃이 피는 일부 식물은 꽃눈 안에서 자가수분을 하고, 꽃은 개화하지 않는 경우도 있다. 언뜻 보면 종자껍데기, 또는 미성숙 새싹으로 보일지도 모른다. 이런 식물들의 꽃잎은 물론 꿀을 생산하지 않는다. 향제비꽃(Viola odorata)과 애기괭이밥(Oxalis acetosella)이 그 대표적인 예이다. 이와 같은 식물들을 '닫힌꽃(폐쇄화)'이라고 부른다.

국화과의 민들레는 수분 과정 없이 무수정생식으로 씨앗을 생산한다. 이들은 모친 식물의 복제품을 형성하는 방식으로 번식한다. 무수정생식 결과는 민들레꽃을 관찰하면 알 수 있다. 씨앗의 머리는 완전히 둥근 모양이고, 꽃차례 내의 개별적인 작은 꽃들이 씨앗을 생산한다.

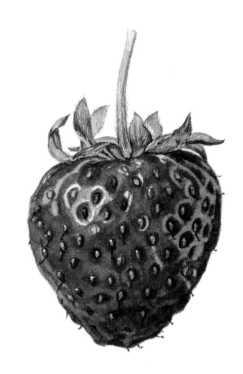

▲ 과일 외부에 작고 단단한 씨앗이 있는 딸기
(Sheila Thompson)

수정(Fertilization)

수정은 식물의 수술과 암술 생식세포의 핵이 융합할 때 이루어진다. 꽃가루가 끈끈한 암술머리에 도달하면 관이 도출되고, 암술대를 통해 난자와 꽃가루 생식세포가 접촉에 성공하면 수정이 되는 것이다. 꽃가루 생식세포는 작은 숨구멍이라고 할 수 있는 정공(주공)을 통해 난소 안으로 들어간다. 꽃가루 생식세포의 수술 핵은 두 개의 수컷 핵으로 분열되고, 관을 따라 이동한 뒤 난자의 배낭에 방출된다. 하나는 난자에서 융합되어 배아를 형성하고, 다른 하나는 배낭 더 깊은 곳에서 배젖을 형성한다. 배젖은 씨앗으로 성장하게 될 배아에 영양분을 공급한다. 속씨식물은 이와 같은 이중 수정 과정을 통해 난자가 씨앗으로 자란다. 그리고 난소 벽은 열매 부분으로 성장한다. 수분과 세포 융합까지 걸리는 시간은 식물마다 제각각인데 불과 몇 시간 이내에 끝나는 화초류가 있는가 하면, 일부 목본류는 꼬박 1년이 걸리기도 한다.

씨앗을 보호하는 열매

열매는 식용 여부와 관계없이 씨를 포함한 식물의 기관을 일컫는 말이다. 수분과 수정 과정을 거치면 그곳에서 씨와 열매의 생장이 시작된다. 열매는 난소에서 생장하고, 씨는 난소 내의 난자에서 생장한다. 더 이상 필요하지 않은 꽃의 다른 부위는 식물체에서 떨어지고, 암술머리와 암술대도 시들어간다. 반면에 난소는 부풀어 오르면서 열매가 되고, 난소 외벽은 열매 껍질(과피)이 된다. 과피는 식물의 종에 따라 부드러운 것도 있고 단단한 것도 있는데, 보통 세 개의 층으로 성장한다. 가장 바깥층은 셀의 단일 층인 열매 껍데기다. 중간층은 섬유이며 일반적으로 과실 부분이다. 내부 층은 열매 안쪽 껍질인 내과피로 성장하는데, 피부 타입, 젤리 타입, 두터운 과육 타입, 단단한 목재 타입 등이 있다. 열매는 통상적으로 건조한 열매와 다육질 열매로 분류한다. 건조한 열매는 대부분 열개성이어서 성숙하면 과피가 벌어지면서 씨앗을 방출한다. 그러나 다육질 열매는 성숙해도 과피가 벌어지지 않는 비열개성이다.

성숙하면 벌어지는 딱딱한 열매

매발톱(Aquilegia vulgaris)의 열매인 한 그룹의 딱딱한 골돌은 심피에서 성장한 것이다. 각 골돌은 복부 쪽에서 형성된 장력에 의해 열리면서 씨앗을 드러내거나 방출한다.

콩과 식물의 열매는 골돌과의 열매와 유사하지만, 그 열매들은 양면으로 분할되는 협과다. 협과에 속하는 분리과(Loment)는 하나의 씨방에서 두 개 이상의 씨앗이 생장한 뒤, 각 씨앗들이 제각각 다른 방향으로 분리된다. 그 대표적인 식물로는 금사슬나무(Laburnum anagyroides)가 있다.

달맞이장구채, 개양귀비, 달맞이꽃 등은 심피 그룹이 발전하여 결합된 열매다. 이 식물들은 골돌 열매에 틈새가 형성되면서 그곳으로 씨앗을 분산시킨다. 개양귀비의 열매 틈새는 모자 아래쪽 암술머리 잔

재에 형성된다. 이처럼 복합 심피 구조의 열매를 '과피(삭, 씨를 싸고 있는 외피)'라고 한다.

몇몇 식물은 과피가 특별한 형태를 보인다. 월플라워(꽃무 또는 에리시뭄)과의 은선초(루나리아)는 과실부가 없는 열매 뼈대에 씨앗이 붙어있는 형태이다. 월플라워처럼 과피의 모양이 길고 얇으면 보통 '장각과(Siliqua)'라고 부르는데, 더 짧고 둥근 모양은 '단각과(silicle)'라고 한다.

성숙해도 벌어지지 않는 딱딱한 열매

껍데기가 딱딱한 열매라고 할지라도 성숙할 때 껍질이 갈라지지 않는 비열개성 열매도 여러 종이 있다. 미나리아재비는 심피들이 군집되어 이삭 모양을 형성한다. 얇은 심피들은 둥글게 군집해서 단단한 열매를 형성하는데, 가을이면 낙과한다. 이 유형의 씨앗 열매는 우량한 난소에서 만들어지고, 씨앗은 '수과(瘦果)'이다. 클레마티스의 수과에는 깃털 모양의 털이 있다.

곡류의 열매 또한 씨앗이 과피에 융합되어 있는 '시과'(가령 단풍나무 열매)이다. 시과는 씨앗과 과육의 경계선이 모호하기 때문에 어느 것이 과실이고 어느 곳이 씨앗인지 구별하기 어렵다. 이런 종류의 열매는 '낟알(영과)'이라고 한다.

국화과의 열매에는 단 하나의 씨앗이 들어있다. 이들 씨앗은 열등한 난소에서 형성되는데, 보통 낙하산처럼 퍼진 깃털이 달려있다. 이 종류의 열매는 '열등한 수과', 또는 '하위수과'라고 한다.

단단하고 갈라지지 않는 열매를 결실하는 또 다른 식물은 물푸레나무다. 물푸레나무 열매는 바람에 의해 날아갈 때 회전할 수 있도록 비틀어진 긴 날개가 씨앗에 붙어있다. 이런 종류의 열매는 시과로 분류한다. 양버즘나무의 씨앗은 '겹시과'이다.

산형과의 열매는 두 개가 반쪽으로 분리된다. 각 반쪽에는 한 개의 씨앗이 있는데, 각각 중심축에서 줄기자루에 매달려있다. 이런 종류의 열매는 '분열과'라고 한다.

너도밤나무와 참나무에는 수과와 비슷한 열매가 열리지만 '견과'로 분류한다. 이 열매들은 딱딱한 반지 모양의 포엽으로 둘러싸여 있는데, 총포라고도 부른다. 포엽이 마르면 수축 또는 개방되면서 견과는 나무 밑으로 떨어진다. 견과들은 종종 다람쥐들에 의해 흩어지거나 땅에 묻힌다. '소견과'는 크기가 작은 견과를 일컫는다. 꿀풀과의 수과 열매도 소견과에 속한다.

부드러운 열매

야생 천남성과 토마토 열매는 부드러운 열매의 가장 대표적인 형태라고 할 수 있다. 전체적으로 즙이 많고 부드러운 과피가 딱딱한 씨

▲ 피라미드난초의 나선형 꽃차례 구조를
보여주는 점묘(Cate Beck)

앗을 둘러싸고 있다. 열매의 바깥층(외과피)은 대부분 얇은 편이다. 체리, 자두, 아몬드 등 핵과는 두개 층의 과일 벽으로 형성되어 있다. 외부 층은 장과(瘦果)로, 얇고 거친 외피막에 다육질 과육부가 있다. 내부 층의 내피막은 단단하고 목질이다. 내피막 안에는 씨앗들이 들어있거나, 내피막 전체가 단단한 통 씨앗인 경우도 있다. 검정딸기인 블랙베리의 열매는 작은 핵과, 또는 소핵과의 모음이다. 열매는 수많은 심피가 있는 꽃 하나에서 성장한다. 이런 방식으로 융합을 하면서 많은 열매를 만들어낸다.

거짓 과일, 또는 헛열매

사과와 배의 열매는 꽃턱(화탁)이 난소를 완전히 둘러싸면서 성장하는데, 이런 형태의 열매를 이과(梨果)라고 한다. 강한 세포막이 열매의 씨가 있는 중심을 둘러싸고 있다. 딸기는 꽃턱(화탁)이 부풀어 오르면서 확대된 뒤 열매처럼 성장하는데, 시간이 흐르면서 작고 단단한 수과(瘦果)로 성숙한다. 딸기는 거짓 과일이지만, 수과로서 제 기능을 하는 열매이다.

장미의 다육질 꽃턱은 항아리 모양으로 성장하고, 수과는 안쪽 벽에 있다. 성숙한 열매는 씨를 널리 퍼뜨릴 가능성을 높이기 위해 새들이 좋아하는 붉은 색을 띠고 있다. 뽕나무 · 파인애플 · 무화과 등의 열매는 취과(聚果)다. 이들은 하나의 꽃 속에서 다수의 심피가 열매의 집합체로 성장하는 대표적인 식물이다.

피보나치 수열

식물의 구조는 매우 잘 정렬되어 있다. 꽃의 구조와 줄기에서 잎의 위치나 가지의 형성 방식은 지속적으로 나타나는 숫자의 수학적 연속성이라고 할 수 있다. 외떡잎식물의 꽃 부분은 세 개를 기반으로 한다. 미나리아재비, 제라늄, 아욱, 야생장미 등은 다섯 개의 꽃잎이 있다. 솜방망이의 꽃잎은 13개이고 치커리의 꽃잎은 21개, 미케르마스 데이지의 꽃잎은 55개이다.

다음 일련의 숫자인 1 · 2 · 3 · 5 · 8 · 13 · 21 · 34 · 55 등은 피보나치수열과 관련이 있다. 연속되는 세 개의 숫자 중 마지막 숫자는 이전 두 숫자의 합계이다(예 : 5 + 8 = 13). 이 수열(숫자 순서)은 '피사의 레오나르도'(1170~1230)라고 알려진 이탈리아 수학자가 발견했다. 그는 또

한 프랑스 수학자 굴라우메 리브리(Guillaume libri)에 의해 18세기에 피보나치라는 별명이 붙여졌는데, 피보나치(Fibonacci)는 'Bonaccio'의 아들이라는 뜻이다.

피보나치는 로마식 숫자 표기법과는 사뭇 다른 아랍인과 힌두교도의 숫자 표기법을 공부한 창의적인 수학자였다. 피보나치는 자신의 수학이론을 전수하기 위해 『계산판의 서(Liber Abaci)』라는 책을 두 가지 버전(1202년과 1228년)으로 발표하기도 했다.

피보나치수열은 식물의 나선을 계산할 때 사용할 수 있다. 나선은 과일이나 열매에서 볼 수 있는데, 해바라기, 솔방울, 파인애플 등에서 쉽게 확인된다. 예컨대 파인애플의 각 방향 나선을 헤아려 보면 그 배열이 한 방향은 8개이고 다른 방향은 13개다. 둘 다 피보나치 수열과 맞아떨어진다. 그 이외에도 식물의 줄기에 붙어있는 잎의 배열 역시 피보나치 수열을 보인다. 식물을 위에서 내려다보면, 위쪽에 있는 잎은 아래쪽에 있는 잎을 가리지 않은 상태로 배열되어 있다. 이와 같은 현상은 잎이 햇빛을 많이 받을 수 있도록 할 뿐 아니라, 나뭇잎에 닿은 빗방울이 뿌리를 향해 나선형으로 떨어지도록 이끌고 있다.

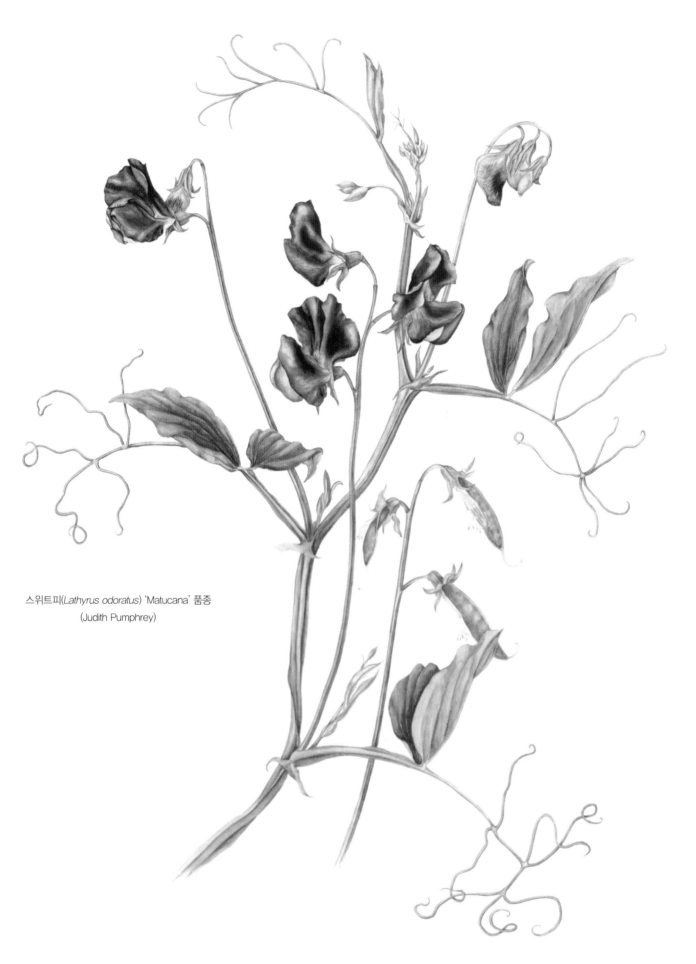

스위트피(*Lathyrus odoratus*) 'Matucana' 품종
(Judith Pumphrey)

재료와 도구

작업 공간 설정

보태니컬 아티스트를 위한 가장 적당한 작업 공간은 햇빛의 눈부심이 적은 북쪽을 향한 공간이다. 사람의 눈은 북쪽 방향에서 들어온 빛에 보다 더 정확한 색깔을 인지할 수 있기 때문이다.

테이블 · 화판 · 이젤

스탠딩 화판을 사용하지 않을 경우 테이블을 작업용 화판으로 사용할 수 있다. 다만 오른손잡이는 자연적인 빛이 왼쪽에서 들어오는 곳에, 왼손잡이는 오른쪽에서 빛이 들어오는 곳에 테이블을 배치하는 것이 좋다(이 책의 작업 공간은 오른쪽에서 왼쪽으로 빛이 들어오는 곳임을 유의하자).
그리고 표면이 매끄러운 화판(제도판)을 준비해야 한다. 적당한 크기는 대략 50cm×40cm(20 in×16 in)인데, 날카로운 모서리를 둥글게 처리한 수제 화판이 좋다. 이때 화판의 각도를 조정할 수 있는 테이블 거치형 이젤을 준비하면 그림 그릴 때 유용하다. 테이블 거치형 이젤은 꼿꼿하고 올바른 자세로 일하게 해준다. 오랜 시간 동안 작업을 계속하다보면 자세가 흐트러져 척추나 허리에 문제가 생길 수 있음을 명심하자. 그리고 의자는 테이블 높이에 맞게 조절해야 한다. 자동 조절이 어려우면 두꺼운 방석을 사용하는 것도 좋다. 모든 준비를 완벽하게 해 놓은 상태에서 작업을 시작하더라도 똑같은 자세로 30분 이상 앉아있는 것은 바람직하지 않다. 가급적 자세를 바꿀 때마다 시선을 창밖이나 맞은편 벽면 등, 화판보다 먼 곳으로 옮겨 눈에 정기적인 휴식을 주는 것이 좋다.
테이블 거치형 이젤을 준비하지 못했을 경우 화판의 먼 가장자리 아래 벽돌을 괴어 비스듬한 경사각을 만드는 방법도 있으니 참고하자. 벽돌 모래가루나 테이블 흠집이 걱정된다면 헝겊으로 싸거나 나무 블록, 또는 경량 쿠션을 사용해도 괜찮다. 그리고 작업은 테이블에서 약간 떨어져 앉아서 하는 것이 좋다. 이때 화판 아래쪽이 테이블 가장자리와 무릎 가장자리 사이에 걸치도록 한다.
모든 그림 도구는 오른쪽에 배치하되, 물이나 물감을 칠한 붓이 화판을 가로지르지 않도록 주의할 필요가 있다. 아무리 깨끗한 물방울이라 할지라도 수채화 용지 표면에 눈에 띄는 흔적을 남긴다는 사실을 명심해야 한다.

채취한 식물은 가급적 빨리 물병에 꽂아야 한다. 식물은 눈높이 위치에 둔 뒤, 최대한 자연스러운 성장 모습을 그려낼 수 있도록 모양을 잡아주는 것도 중요하다. 한 손으로 식물을 들고 그림을 그리는 것은 식물의 신선도를 떨어트릴 뿐만 아니라, 작업의 전체적인 흐름에도 방해가 되어 만족스러운 결과를 얻기가 어렵다.
식물은 정면의 한가운데, 또는 약간 오른편에 두어야 한다. 나아가 식물 뒤쪽에 배경 보드나 배경지를 설치해 두면 식물의 형태를 더 정확하고 세심하게 인식할 수 있다. 식물의 가장 왼쪽에는 각도를 조절할 수 있는 조명기구를 설치한다. 보통 45도 각도의 조명이 식물의 하이라이트와 그림자를 가장 명확하게 볼 수 있다. 다만 조명기구를 식물과 너무 가까운 곳에 설치하면 하이라이트나 그림자가 지나치게 드러나 보이므로 적당한 거리를 유지시켜야 한다. 이때 조명은 주광등 전구가 바람직하다.

확대경 및 현미경

광학 도구는 식물, 또는 그림을 보다 명확하게 확인할 때 도움이 된다. 확대경(돋보기)은 식물의 각 부분을 자세하게 볼 수 있도록 확대하는 기구이다. 확대경의 종류는 손으로 들고 사용하는 것과 스탠드형 확대경 등이 있다.

▲ 스티로폼 부스러기를 채운 수제 테이블 쿠션은 화판의 비스듬한 경사각을 만드는데 매우 유용하다.

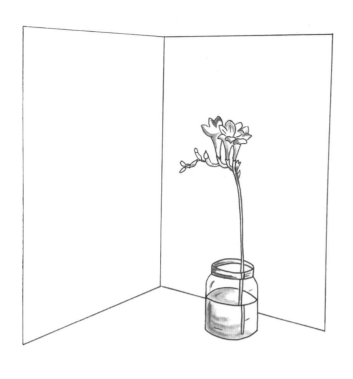

▲ 식물 구조를 세심하게 관찰할 수 있도록 식물을
물병에 담아 배경지 앞에 배치해 놓은 모습

▲ 식물을 좀 더 세심하게 관찰할
수 있는 다양한 확대경들

▲ 헤드 확대경을 사용하면 자유롭게 관찰할 수 있다.

스탠드형 확대경은 대부분 각도 조정이 가능하게 제작되어 있다. 이 장치를 사용하면 두 손이 자유롭기 때문에 세심한 집중이 가능하다. 나아가 조명등이 장착된 스탠드형 조명확대경은 진행 중인 작업이

제대로 되어가고 있는지를 확인할 때 유용하다.

휴대용 미니 확대경렌즈

휴대용 미니 확대경렌즈(Field Hand Lens)는 식물 구조물을 관찰할 때 사용한다. 가장 먼저 표본을 보기에 알맞은 빛인지 확인한다. 그리고 한 손으로 확대경렌즈를 눈에 밀착하고, 다른 손으로는 표본을 렌즈 쪽으로 당겨서 관찰하면 된다.

헤드형 확대경

머리에 착용할 수 있는 밴드형 확대경으로, 쌍안경 형태의 확대경도 있다. 밴드는 조정이 가능하기 때문에 가장 편안하게 느껴지는 위치에 고정시키면 된다. 안경 사용자의 경우 안경에 착탈 가능한 2~3배율 확대경을 사용하면 편리하다. 이와 같은 종류의 확대경은 표본을 관찰할 때 두 손을 모두 사용할 수 있다는 장점이 있다.

입체 현미경(스테레오 현미경)

배율은 일반 현미경과 다를 바가 없지만, 한쪽 눈이 아닌 양쪽 눈으로 보기 때문에 표본을 입체적으로 관찰할 수 있다. 따라서 이 입체 현미경은 표본의 세부 구조를 정밀하게 관찰할 때 사용한다. 식물 관찰에 가장 알맞은 입체 현미경의 배율은 x10과 x30 사이이다. 입체 현

미경은 외눈 현미경과 달리 샘플을 슬라이드 유리판에 처리하는 과정 없이 바로 관찰하기 때문에 사용법이 간단하다. 전문 연구소에 제출하는 식물 도해가 아니라면, 입체 현미경을 이용해 충분히 만족할 만한 보태니컬 일러스트레이션을 완성할 수 있다. 어떤 표본이든 원하는 배율에 따른 입체적 관찰이 가능하기 때문이다.

라이트박스

라이트박스는 스케치 용지에서 수채화 용지로 초벌 그림을 복사할 때 사용하는 간단한 기구이다. 전원과 연결된 스위치를 올리면 전구에 불이 들어와 스케치한 그림을 수채화 용지로 쉽게 옮길 수 있다. 시판용 라이트박스가 비싸다는 생각이 들면 가벼운 나무상자와 불투명 유리판, 그리고 형광등 세트를 구해 직접 만들어 사용하는 것도 좋다. 라이트박스가 없을 경우 유리창에 스케치한 종이와 수채화 용지를 테이프로 붙인 뒤 햇빛에 투사시키는 방법을 이용하기도 한다.

측정 장비

식물을 정확하게 측정하는 것은 식물 구조를 제대로 표현하기 위한 기본 요소이자 핵심 사항이다.

눈금자

식물을 측정할 때 눈금자를 쓸 수도 있지만, 컴퍼스를 사용하는 것이 더 편리하면서도 정확하게 잴 수 있다.

컴퍼스

식물을 정확하게 측정하려면 컴퍼스를 사용하는 것이 좋다. 먼저 팔을 뻗으면 닿는 적당한 거리에 측정할 식물을 놓는다. 그리고 의자에 똑바로 앉은 자세에서 측정하려는 식물이 똑바로 놓여있는지를 확인한다. 몸을 앞으로 기울거나 삐딱한 자세로 앉아서 측정하면 정확한 측정값이 나오지 않을 수도 있다. 식물 앞에 유리 한 장이 있다고 상상한 뒤, 가상의 유리와 평면으로 동일 간격을 유지하면서 측정을 시작한다. 측정의 정확성을 높이기 위해서는 컴퍼스와 식물의 거리를 항상 일정하게 유지하는 것이 매우 중요하다. 그렇게 해서 얻어진 측정값은 스케치 용지에서 참조점이 된다. 예컨대 컴퍼스로 식물의 특정 부위를 측정한 뒤, 그 상태에서 컴퍼스를 용지 위에 찍으면 측정값이 용지 위에 연필 자국으로 남는다.

비례 컴퍼스

비례 컴퍼스는 드로잉에 필요한 측정값을 확대하거나 축소할 때 사

▲ 식물의 구조를 자세히 관찰하려면 입체 현미경을 사용하는 것이 좋다.

▲ 스케치를 수채화 용지에 복사할 때, 사진관에서 쓰는 라이트박스를 사용하는 것도 좋은 방법이다.

용하는 도구로, 컴퍼스의 일종이다. 일반적으로 비례 컴퍼스는 축소보다는 측정한 부분의 길이를 확대 기록할 때 유용하게 쓰인다. 비례 컴퍼스의 확대 비율은 x2·x3·x4 등 자유롭게 선택할 수 있다.

드로잉을 위한 재료

종이

카트리지 페이퍼, 또는 스케치 용지

카트리지 종이는 금속 탄약이 발명되기 이전에 사용된 종이 탄약 제조용 종이로, 강한 재질의 용지 중 하나이다. 카트리지 페이퍼라는 이름은 종이의 강점을 효과적으로 나타내기 위해 사용되고 있다. 일반적으로 목질섬유질로 만들어진 카트리지 페이퍼는 출판미디어업계에서 다양하게 활용하고 있지만, 보태니컬 아티스트들은 대부분 초기 스케치나 기본 밑그림(초벌 그림)을 그릴 때 사용한다.

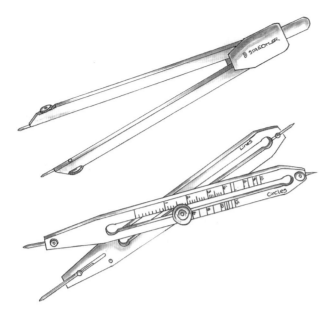

▲ 컴퍼스는 식물을 정확하게 측정할 수 있는 핵심 도구이다.
비례 컴퍼스는 측정값을 확대 · 축소해서 그릴 때 사용한다.

▲ 클러치펜슬과 샤프펜슬은 촉이 날카롭기 때문에
점과 선을 섬세하게 그릴 수 있다.

트레이싱 용지

트레이싱 페이퍼는 기본 드로잉 종이에서 수채화 용지로 밑그림을 복사하는 데 사용한다. 또 초기 드로잉 용지로도 사용할 수 있다.

디테일 용지(레이아웃 용지)

얇은 반투명 용지로, 초기 밑그림 용지의 대체 종이로 유용하다.

전시 출품작 종이

전시회 출품작 종이는 수채화 용지를 사용하되, 세목(Hot Pressed) 용지를 쓰는 것이 좋다. (역자 주: 보태니컬 일러스트레이션은 수채화 용지 중 세목 용지를 사용하되, 200~300g 용지를 권장한다).

보호 용지

연필 그림은 눌림 등으로 인해 얼룩이 생겨 지저분해지거나, 여러 가지 흔적이 그림 주변에 남는다. 이런 흔적은 소프트한 B급 연필을 사용할 때 더 잘 나타나는데, 그림을 그릴 때 손 밑에 깨끗한 종이를 받치면 그림에 얼룩이 지는 문제를 어느 정도 줄일 수 있다.

연필

'연필'이라는 단어는 '작은 꼬리' 또는 '브러시'를 뜻하는 라틴어 'penpenillum'에서 유래한다. 이것은 로마인들이 글씨를 쓸 때 사용했던 브러시 비슷한 기구를 일컫던 명칭이었다. 손쉽게 다양한 표면에 그림을 그릴 수 있는 흑연이 발견되기 전까지, 예술가들은 '첨필'

이라고 불리는 뾰족한 도구로 점토판 등에 그림을 그렸다. 첨필은 주석과 납의 혼합물로 만들어졌다. 납을 스타일러스에 사용함으로써 라틴어 'penpenillum'와 납(Lead)이라는 글자가 합성되어 '납연필'이라는 단어가 생겨났다. 지금의 연필심은 무정형의 흑연과 점토를 혼합해 만든다. 납(리드)은 연필 제조에 더 이상 사용되지 않지만, '납연필'이라는 용어는 지금도 연필을 뜻하는 일반적인 단어이다(역자 주: 납연필이라는 용어의 유래에 대해서는 이견이 많다. 흑연이 발견되었을 때 사람들은 그것을 납의 일종으로 생각했다. 그래서 흑연으로 만든 연필을 납연필이라고 부르게 되었다는 것이 정설이다).

연필의 종류

연필은 9H~9B 범위에서 그레이드를 매긴다. 중앙 범위는 HB~F 사이다.

9H 8H 7H 6H 5H 4H 3H 2H H F HB B 2B 3B 4B 5B 6B 7B 8B 9B

← 딱딱하고 흐림　　　　　부드럽고 진함 →

연필의 개별적인 경도, 또는 부드러움을 기억하는 쉬운 방법이 있다. H는 단단함(Hard)과 그레이(회색)를 의미하고, B는 부드러움과 블랙(Black)을 뜻한다고 생각하면 된다.

단단함과 그레이의 H는 점토와 흑연의 혼합 상태를 말하는 것으로, 숫자가 H에서 9H로 증가할수록 점토의 양은 많고 흑연의 양은 적어지는 대신 더 단단해진다. 반면에 부드럽고 블랙인 B는 숫자 B에서 9B로 증가할수록 점토의 양은 적고 흑연의 양은 많아진다.

모든 개별 연필들은 종이를 가로질러 선을 그릴 때 누르는 필압에 따라 어두움에서 밝음까지 자체적인 그라데이션 범위를 갖고 있다. 초기 드로잉과 스케치 작업에서는 HB 연필을 사용한다. F(Firm) 연필의 숫자는 높을수록 더 쉽게 깎을 수 있고 미세한 그림 작업에 좋다. 또

한 어두움에서 밝음까지 다양한 그라데이션 범위를 갖고 있다. F 숫자가 높은 연필은 받아쓰기에 적합한 연필이었기 때문에 한때는 속기용 연필이라고 불렀다.

기계식 펜슬(클러치펜슬과 샤프펜슬)

클러치펜슬은 연필심을 원하는 길이로 조절할 수 있는 금속 조임 장치가 내장된 플라스틱 케이스의 기계식 연필이다. 보통 HB 연필심을 장착한 제품을 판매하지만, 다른 연필심도 있다. 클러치펜슬이 처음 등장했을 때 특수한 연필깎이로 연필 촉의 굵기를 손질할 수 있었기 때문에, 학생들은 마법 연필이라고 불렀다. 연필심은 수업이 끝나면 안전하게 보관하기 위해 케이스에 담아두는 것이 좋다(역자 주: 샤프펜슬 중 굵고 긴 연필심 하나만 사용하는 클러치펜슬에 대한 설명이다).

또 다른 종류의 기계식 펜슬로는 추진 연필 또는 펌프 연필로 알려진 일반적인 샤프펜슬이 있다. 이 펜의 연필심은 0.3mm부터 구할 수 있기 때문에 아주 정교하고 가느다란 선을 그릴 때 유용하다. 이 연필의 경우 연필심이 꺼끌꺼끌하면 종이의 빈 여백에 부드럽게 문지르면 되므로 연필깎이로 손질할 필요가 없다. 샤프펜슬의 연필심은 다양하지만, HB 심 정도면 거의 모든 미세 드로잉에서 만족스러운 작업을 할 수 있다.

연필깎이

연필 촉을 날카롭게 하기 위해 전통적으로 공예 칼을 사용하곤 했다. 연필의 나무 부분은 연필 촉을 향해 약 45도 각도로 깎아내는데, 보통 연필 촉의 길이가 0.5~1cm (3/16~3/8 in) 정도 되도록 손질한다. 노출된 흑연 부분은 직각으로 깎고, 마지막에 연필 촉을 다듬어 준다. 필요에 따라 미세한 사포에 문질러서 섬세함을 더해야 할 경우도 있다. 연필을 깎을 때는 나무 파편과 흑연가루 때문에 그림이 손상되지 않도록 멀찌감치 떨어져서 하는 것이 바람직하다.

휴대용 수동 연필깎이는 연필을 깎을 때는 편리하지만, 칼날이 빨리 마모되고 흑연의 낭비가 높다. 따라서 수동 연필깎이의 칼날은 여유 있게 구입해 마모되면 언제든 교체할 수 있도록 준비해 둔다. 연필 촉을 길고 날카롭게 깎으려면 연필깎이 구멍이 두 개인 듀얼 연필깎이가 좋다. 한쪽은 나무를 깎고 다른 한쪽은 연필심을 정돈할 수 있기 때문이다. 연필을 깎을 때 연필심이 자꾸 끊어지는 현상은, 작업 중에 연필을 떨어뜨려 연필 내부가 손상될 때 발생하곤 한다. 또한 클러치 펜슬의 연필심이 자꾸 끊어지는 까닭은 펜슬 내부에서 연필심이 제대로 삽입되지 않은 경우가 대부분이다. 이런 경우 연필 칼로 연필 촉을 다듬는 것이 유일한 해결책이다. 자동 연필깎이는 나무 연필을 깎을 때 사용한다.

▲ 찰필이나 스텀프(Stump)펜의 촉을 뾰족하게 복원하려면 매우 고운 사포에 문지르는 것이 좋다.

▲ 끝이 무딘 전사펜은 연필이나 색연필과 함께 사용하며, 줄기의 털을 세밀하게 표현할 때 유용하다.

지우개

오늘날 사용하고 있는 지우개가 나오기 전, 사람들은 그림에서 필요 없는 부분을 지울 때 신선한 빵을 사용했다. 빵의 부드러운 속살을 적당한 모양으로 말아서 지우개처럼 사용했던 것이다. 하지만 18세기에 이르러 천연 고무 지우개가 등장해 빵을 대체하기 시작했다. 오늘날 지우개는 대부분 플라스틱(합성고무 류)으로 만든다.

지우개의 쓰임새는 예상외로 많다. 예리하게 자른 플라스틱 지우개는 보태니컬 아트에서 특정 부위, 이를테면 잎맥 등을 골라서 지울 수 있다. 퍼티 지우개나 떡 지우개는 가볍게 두들기는 방식으로 음영 부분을 밝게 할 수 있고, 작은 조각을 손가락으로 뭉쳐 필요한 모양을 만든 뒤 그림의 좁은 부분을 교정할 수도 있다. 퍼티 지우개 조각이 카펫에 달라붙거나 눌어붙는 경우가 있는데, 그럴 때는 얼음 조각을 눌어붙은 퍼티 조각에 올려놓는다. 그러면 금세 딱딱하게 응고하는데, 그때 버터 칼로 밀면 감쪽같이 떨어져 나온다.

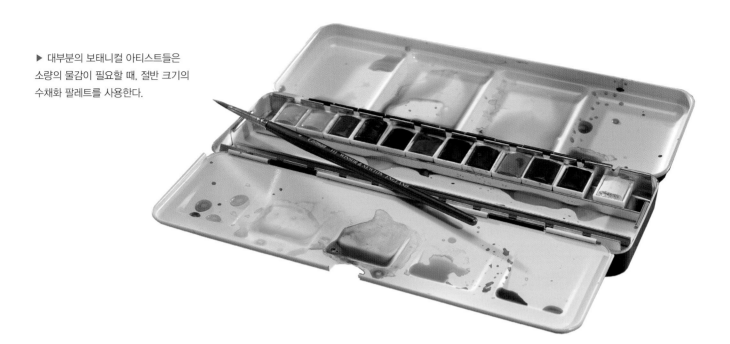

▶ 대부분의 보태니컬 아티스트들은
소량의 물감이 필요할 때, 절반 크기의
수채화 팔레트를 사용한다.

배터리로 작동하는 지우개는 얼룩을 제거하고 하이라이트를 만들 때 효과적으로 사용할 수 있다. 이 지우개는 종이 표면에서 가볍게 움직이면서 진동을 발생시켜 필요 없는 부분을 지우는데, 사용하기 전에는 항상 화판이 아닌 다른 종이에 작동시켜 지우개의 청결 상태를 확인할 필요가 있다. 나아가 지우기 작업을 한 뒤에는 늘 지우개똥을 깨끗한 깃털이나 부드러운 솔로 청소해 두는 습관을 들이는 것도 바람직하다. 손으로 지우개똥을 청소하면 손 기름이 종이에 묻어 그림에 얼룩이 생긴다는 사실을 명심하기 바란다.

스텀프(Stump) 펜과 찰필

스텀프 펜과 찰필은 연필 드로잉에서 흑연 영역의 그라데이션을 확장할 때 사용한다. 스텀프 펜은 거친 종이에 그려진 그림에서 원하는 부분을 문질러 거친부분을 부드럽고 깨끗하게 한다. 이 펜의 펜촉을 복원하려면 펜촉 끝 부분을 사포에 문지르면 된다(역자 주: 스텀프 펜은 면화로 만든 연필 모양의 미술 도구이며, 찰필은 종이로 만든 연필 모양의 미술 도구이다. 그림에서 원하는 부분에 문질러 번지게 할 때 - 음영의 그라데이션를 밝게 할 때 - 사용한다).

전사 도구

끝이 둔한 이 도구들은 종이에서 접지 자국을 만드는 도구이다. 이 엠보싱 도구들은 양피지 작업, 작은바늘 자국, 돈바늘 자국, 무딘 자국 등을 만들 때 유용하게 만들어졌다. 다만 날카로운 도구에 종이가 잘릴 수도 있으므로 주의가 필요하다. 이 도구들은 잎에서 잎맥을 그리거나 줄기에서 털을 그릴 때 편리하게 사용할 수 있지만, 자국을 잘못 찍으면 쉽게 제거 할 수 없음을 기억해야 한다.

눈금자

눈금자는 용지에서 여백이나 테두리를 설정할 때 사용한다. 여백의 이상적인 너비는 2~3cm(1~1 1/2in)이다. 여백은 식물에 대한 정보를 메모할 수 있을 뿐만 아니라, 잉크 색을 테스트할 때 유용하다.

페인팅 재료

종이

보태니컬 페인팅은 보통 수채화로 그린다. 그림이 완성된 종이의 보관은 표준적인 보관법으로 산성이 없어야 한다. 수채화 용지는 표면의 질에 따라 세 가지 종류가 있다. 세목(핫 프레스, HP)·중목(콜드 프레스, CP)·황목(러프, Rough) 등의 용지로 나누며 190g/m2 (90lb)~638g/m2 (300lb)의 가중치를 둔다. 용지의 영국식 단위는 용지의 연당 무게이다. 가공하지 않은 종이는 압지로 사용하는데, 단순히 수채 물감을 흡수하는 용도이다. 수채화 용지는 모두 펄프 가공 공정에서 규격이 정해진다. 몇몇 용지는 젤라틴 같은 아교질을 첨가해 종이의 표면을 강하게 만들기도 한다.

세목 용지(핫 프레스 용지)

세밀한 작업용 종이로, 많은 사람들이 사용한다. 보태니컬 일러스트레이션에 가장 이상적이다.

중목 용지(콜드 프레스 용지)

약간 촘촘한 재질의 종이로, 보태니컬 아티스트가 많이 사용한다.

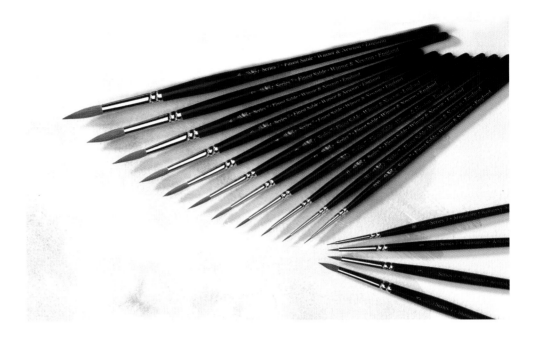

▶ 보태니컬 일러스트레이션에 안성맞
춤인 윈저 앤 뉴튼사의 세이블 브러시
(족제비모 브러시)

세목 용지에 비해 물감 흡수가 빠르지 않아 넓은 부분을 채색하기
에 편리하다.

황목 용지 (러프 용지)

이 종이는 재질이 깊고 거칠어서 식물의 정밀한 구조를 세부적으로
그려내기가 어렵다. 식물 드로잉에는 적합하지 않은 종이다.

용지에서 그림을 그리는 면은 어느 쪽일까?

수채화 용지는 양쪽 면 모두 그림을 그릴 수 있다. 하지만 종이 면의
질감이 똑같지는 않다. 금형제작(Mould-made, 몰드 제작) 기계로 만든 용
지는 펠트 면과 몰드 면이 있다. 제조 과정에서 종이는 철 와이어 실
린더인 몰드 면에 닿는 부위와 종이 재료인 펠트 면에 닿는 부위가
있다. 그중에서 펠트 면이 입자가 매끄러운 쪽이자 그림을 그리는 면
이다. 흐릿하게 망사 흔적이 남아있는 면은 몰드 면이다. 펠트 면은
측면의 워터마크에 의해 식별할 수 있다. 워터마크가 없을 때는 종이
의 가장자리를 조금 잘라 앞뒤 면에 붓칠을 해본다. 그 결과 질감이
좋은 면에 그림을 그리면 된다. 시중에서 판매하는 수채화 용지는 보
통 윗면이 펠트 면이다.

검 종이테이프(Paper Gum Strip)

갈색 종이테이프는 수채와 용지를 펴는데 사용한다. 가벼운 종이, 특
히 190g/m2(90lb) 용지는 수채 물감이 고정되지 않기 때문에 종이를
펴야 한다. 종이테이프는 붓질을 할 때 종이가 이탈하지 않도록 종이
를 고정할 때 사용한다. 페인트칠을 할 때 가리는 용도의 마스킹 테

이프는 접착력이 약하기 때문에 이 용도에는 적합하지 않다.

수채 물감

수채 물감은 착색 안료와 안료를 종이 표면에 고착시키는 아라비아
고무로 만든다. 물감은 물에 희석한 뒤, 브러시를 사용해 종이에 칠
한다. 상용 수채 물감은 튜브나 고체 세트로 구입할 수 있다. 고체
팔레트 세트는 물감을 튜브나 관에서 짜낼 필요 없이 곧바로 사용
할 수 있기 때문에 보태니컬 아티스트에게 편리하다. 때때로 매우
적은 양의 페인트가 필요할 때도 있다. 고체 수채화 팔레트는 소량
의 물감을 담아 운반하기 편리하다. 다만 먼지에 노출되기 쉽다는
점이 고체 수채 물감의 단점이다. 물감을 사용한 뒤 브러시를 세척
해 보관하지 않으면, 자칫 여러 색상에 오염될 수 있음을 항상 염두
에 두어야 한다.

튜브형 물감은 강한 색깔이 필요하거나, 많은 물을 사용하는 그림
에 유용하다. 수채 물감의 품질은 매우 다양하다. 고급 물감일수록
안료의 농축도가 높아 투명도나 명암을 보다 더 섬세하게 표현할
수 있다. 물감 제조업체에서는 매우 비싼 전문가용 물감 대신, 색상
의 범위가 그다지 넓지 않은 일반인용 저렴한 물감도 만들어낸다.
보태니컬 아티스트들은 안료의 색상이 편중되지 않은 물감을 골라
사용해야 한다.

과슈(Gouache) 물감

흰색 과슈 물감은 불투명한 성질의 수채 물감이다. 줄기의 바늘이나

◀ 오목한 곳과 경사진 부분이 있는 도자기
재질 팔레트.(윈저 앤 뉴튼 제품)

털 등 정교함이 필요한 부분을 그릴 때 사용한다.

수채화 자국을 지우는 재료

아주 세밀한 사포로 가볍게 문지르면 원하지 않은 부분에 묻은 수채화 자국을 지울 수 있다. 그림을 그릴 때 용지의 표면이 눌려 튀어나와 있으면 손톱으로 문질러 반반하게 한 뒤 작업을 시작한다. 한편, 제거하기 어려운 물감도 있는데, 그런 물감은 매직 지우개 블록(Magic Eraser Block)이라고 알려진 부드러운 스펀지를 사용하면 효과적이다. 이 매직 지우개 블록은 에나멜 자국을 지우기 위해 '레이크 랜드'에서 제조 판매하는 제품이다. 물감 자국을 지우기 전에 스펀지를 물에 적신다. 그리고 작은 조각에 테스트를 한 뒤 그림에 사용하는 것이 바람직하다.

브러시

브러시는 대부분 천연모로 만든 것이 고급 제품이다. 천연모를 확대해서 보면 결이 살아있는데, 그 결의 영향으로 물감을 충분히 머금을 수 있기 때문이다. 좋은 브러시는 수채화 용지에 대고 살며시 누르면 머금고 있던 물감이 풀린다. 이런 브러시는 족제비과의 레드 세이블(검은담비의 일종인 콜린스키를 말함)의 털로 만든다고 한다. 최고의 브러시를 만드는데 사용하는 천연모는 중국과 시베리아 추운 지방에서 사는 콜린스키 수컷의 꼬리털이다. 이 꼬리털은 정밀하고 강인하며, 끝부분으로 향할수록 미세하다.

세이블 브러시는 유서 깊은 브러시 제조업체에서 수작업으로 만든다. 털은 미리 브러시 형태로 가지런하게 정리한 후 금속 물미에 끼워놓는다. 그 이후 나무 손잡이에 안전하게 부착하는데, 그 과정에서

주름 공법으로 압착하는 공정을 거친다.

브러시는 끝부분으로 갈수록 자연스럽게 가늘어지는데, 절대로 가위를 사용해서는 안 된다. 브러시의 끝 모양을 자연스럽게 만드는 것은 장인만의 기술이다. 많은 사람들이 오랫동안 사용해 뭉툭해진 브러시를 가위로 정성껏 손질해 끝부분을 처음처럼 복원하려다 실패하고 만다. 가위를 대는 순간 그 브러시는 오히려 최악의 상황을 맞이한 셈이다.

세이블 브러시는 비싼 편이지만, 그만한 가치를 충분히 갖고 있다. 고급 천연모가 더 많은 수분을 머금고 있으므로, 한 번의 붓칠로도 효과적인 작업을 마무리할 수 있기 때문이다. 여러 차례 붓칠을 할 필요가 없어서 색깔의 농도가 일정한 작품을 완성할 수 있다.

브러시는 다양한 크기가 있다. 언제나 그려야 할 그림의 크기와 같은 브러시를 사용하는 것이 좋다. 세밀한 부분이나 드라이 브러시 작업(물감이 조금 있는 상태에서 문지르듯 선을 그리는 작업)을 할 때는, 그에 맞게 만들어진 소형 브러시를 사용해야 한다. 소형 브러시는 털 길이가 짧고 몸체가 넓어 물감을 많이 머금는다. 이와 같은 세부 작업을 위한 브러시의 크기는 0~9 사이즈가 있다.

합성 브러시는 천연모 브러시에 비해 가격이 저렴하다. 합성 브러시는 붓이 물감을 많이 머금지 않으므로 세척하기가 편하다는 장점은 있다. 이러한 합성 브러시는 재료에 따라 품질이 달라진다. 합성 브러시는 천연모와 합성모를 혼합한 브러시기 때문에, 천연모의 흡수력과 합성모의 탄력성이 있다.

브러시의 끝은 팔레트에서 페인트를 혼합하는 과정에서 가장 많은 마모 현상이 일어나기 때문에, 색상 혼합 작업은 저렴하거나 오래된 브러시를 사용하는 것이 바람직하다.

물감 찌꺼기를 제거하기 위해 브러시를 세척할 때는 연한 비눗물에 넣어 손가락으로 부드럽게 문질러 주면 된다. 그리고 깨끗한 물로 헹궈 마른 수건으로 물기를 제거한 뒤, 수분이 완전히 증발할 때까지 솔이 위로 향하도록 세워 둔다. 그래서 대부분의 보태니컬 아티스트들은 컵 모양의 큼지막한 필통을 사용하고 있다. 이동 중에는 브러시가 굴러다닐 수 있는 플라스틱 케이스보다는 직물 소재의 롤 케이스를 사용하는 것이 좋다. 그렇게 하면 브러시의 생명이라고 할 수 있는 솔 끝의 손상을 최소화할 수 있기 때문이다.

브러시를 세척하기 위해 오랫동안 물속에 넣어두면 뒤틀리거나 휘어지는 현상이 생겨 브러시 끝이 손상되는 경우가 많다. 구부러진 솔은 끓는 물주전자 주둥이에 대고 수증기를 몇 초 동안 쐬면서 천천히 돌려주면 자연스럽게 복원되는데, 이때 브러시의 메탈 부분은 브러시가 완전히 식을 때까지 손으로 만지지 않는 것이 좋다. 다만 이 방법은 천연모 브러시, 즉 세이블 브러시에는 적합하지 않다는 사실을 명심해야 한다. 보태니컬 일러스트레이션에서는 라운드형 브러시의 끝이 적합하다. 크기는 그리고자 하는 그림에 따라 다양하게 선택할 수 있는데, 가장 작은 붓은 0000호로 모가 거의 없는 세밀 브러시다. 최대 크기 규격은 8까지 있다. 미세한 그림 작업에는 1~2개의 작은 브러시가 유용하며 3과 6규격도 쓰임새가 많다.

팔레트

여러 칸으로 나뉘어 움푹 패여 있는 백색 도자기 팔레트는 수채 물감을 섞을 때 사용하는 도구이다. 그리고 오목한 칸이 경사져 있는 팔레트는 적은 양의 물감으로 붓질을 하는 드라이 브러시 작업에 이상적이다. 캠핑 등에서 사용하는 캔(깡통) 재질의 흰 접시나 중국산 흰색 큰 접시도 무난하게 사용할 수 있다. 알록달록한 무늬가 들어간 플라스틱 칸막이 재질의 팔레트도 있는데, 그런 팔레트는 혼합한 물감의 색깔을 제대로 확인할 수 없기 때문에 가능한 한 사용하지 않는 것이 좋다.

물통

보태니컬 일러스트레이션을 위해서는 두 개의 큰 물통이 필요하다. 하나는 브러시를 세척할 때 사용하는 물통이고, 다른 하나는 물감을 섞을 때 필요한 깨끗한 물통이다. 가장 적합한 물통은 물 색깔을 수시로 확인할 수 있는 유리 재질의 제품이다. 물은 자주 교체해 주는 것이 바람직하다. 브러시에 묻어있던 물감 때문에 혼탁해진 물로 물감을 혼합했을 경우 투명도가 현저하게 떨어진 색이 만들어진다. 물감 혼합은 증류수를 사용하는 것이 가장 좋다. 만약 증류수가 없다면 끓인 물을 사용해야 한다.

수채화 도구

수채 물감과 함께 사용되는 다양한 도구가 있다.

아라비아고무

아라비아고무는 수채화 워시(Watercolour Wash, 수채화 기법의 하나인 워시 기법)의 투명도를 높이기 위해 추가할 수 있다. 아라비아고무는 그림이 말랐을 때 밝기와 광택 상태가 좋아진다. 다만 아라비아고무를 지나치게 많이 사용했을 경우, 그림이 마르는 과정에서 페인트 표면에 금이 갈 수도 있다는 사실을 잊어서는 안 된다.

옥스 갤(Ox-gall)

옥스 갤(천연 산의 일종, 소의 담즙) 몇 방울을 첨가하면 경질 용지에 워시 기법으로 그림을 그릴 때, 첫 번째 워시 기법에서 물감이 자연스럽게 번지는데 도움이 된다.

마스킹 액(Masking Fluid)

마스킹 액(Masking Fluid, liquid frisket)은 보통 크림색이거나 청회색을 띠고 있다. 마스킹 액은 수채화에서 흰색으로 남기고 싶은 부분에 사용하는 액상이다. 고무 시멘트 같이 견고하기 때문에 그림이 다 마른 뒤에 쉽게 벗겨낼 수 있다. 따라서 보태니컬 아티스트들은 꽃 중심부에 있는 수술처럼 디테일을 유지할 필요가 있을 때 사용한다. 일단 도포한 부위가 마르면, 그 위에서 수채 물감으로 그릴 수 있다. 수채화 그림이 마른 뒤에는 손가락이나 지우개를 이용해 마스킹 액을 뿌린 부위를 문질러 제거하면 된다. 종이에 마스킹 액을 도포할 때는 오래된 브러시와 액체 비누의 얇은 코팅을 사용할 수도 있다(역자 주: 오래된 브러시에 비누 액을 얇게 코팅한 뒤 마스킹 액을 바르면 나중에 손쉽게 마스팅 액을 브러시에서 제거할 수 있다).

만년필이나 오구 펜은 물론, 펜화를 그리는 사람들이 사용하는 펜도 마스킹 도포를 할 수 있다. 오구 펜의 펜촉에는 마스킹 액이 많이 들어간다. 선의 두께는 펜촉 측면의 작은 나사를 조절해 제어할 수 있다. 마스킹 액은 마르면 고무질이 되므로 펜촉에서 당겨서 제거하면 된다. 마스킹 액은 브러시 털을 손상시키기 때문에 고급 브러시로 마스킹 액을 도포하는 것은 어리석은 일이다. 한편, 젖은 종이나 젤라틴 성분이 없는 종이에는 마스킹 액이 도포되지 않는다. 마스킹 액을 도포한 뒤에는 브러시를 장시간 동안 방치하지 않도록 한다. 마스킹 액이 마르자마자 제거하는 것이 바람직하기 때문이다.

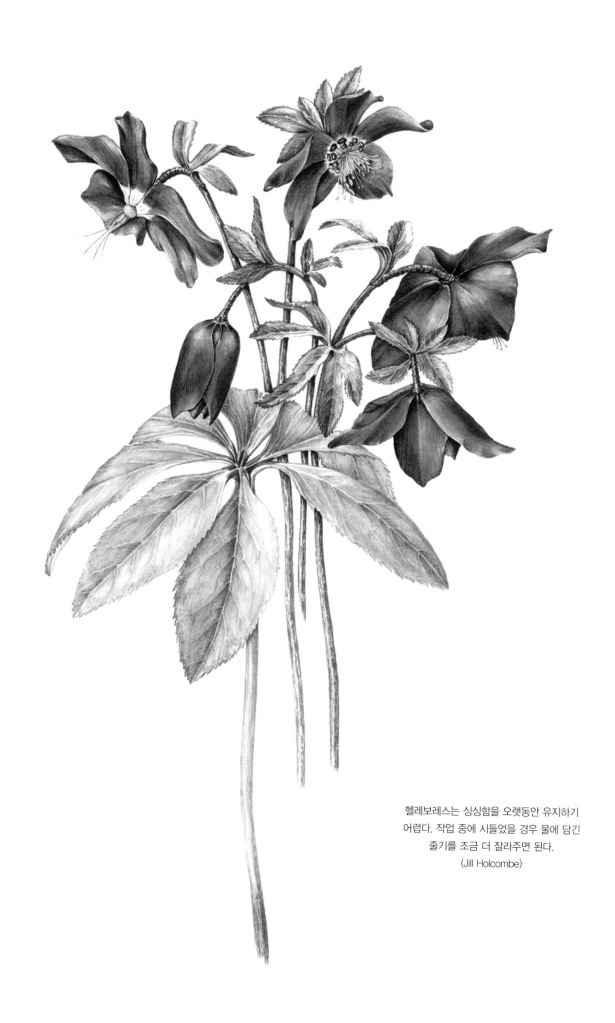

헬레보레스는 싱싱함을 오랫동안 유지하기
어렵다. 작업 중에 시들었을 경우 물에 담긴
줄기를 조금 더 잘라주면 된다.
(Jill Holcombe)

식물 재료의 준비

식물 표본을 채취하기 전에는 표본이 그 종의 전형적이고 일반적인 것인지 반드시 확인해야 한다. 만약 채취한 표본이 그 종의 대표성에서 벗어나거나 변종이라면, 식물을 그리는 시간이 낭비되기 때문이다. 채취하려는 식물을 올바르게 검증하기 위해 믿을만한 야생화 도감, 또는 정원식물 도감을 활용하는 것도 좋은 방법이다.

식물의 수집

식물 표본을 채취할 때는 신중하게 선택해야 한다. 건강한 표본을 대상으로 그림을 그려야 하기 때문이다. 꽃을 잘라서 채취할 때는 활짝 핀 꽃을 채취하되, 꽃 주변에 개화를 준비하는 꽃봉오리가 있는 줄기를 채취하는 것이 좋다. 그림을 그리는 과정에서 활짝 핀 꽃이 시들었을 경우 대체할 수 있기 때문이다. 대부분의 꽃들은 채취한 이후 빠르게 신선도가 떨어지기 시작한다. 따라서 물병에 꽂아두었을 때 며칠 동안 건강한 모습을 유지할 수 있는 튼실한 식물을 표본으로 선정하는 것이 좋다.

식물이나 꽃을 채취하는 가장 좋은 시간은 식물체의 당분 함량이 높은 늦은 오후나 이른 저녁이다. 그 때 채취한 표본은 물을 재공급하기까지 견딜 수 있는 힘이 있고, 다음날 그림을 그리더라도 식물은 새로운 환경에 적응해 싱싱함을 유지하고 있다. 식물이나 꽃에 수분이 가득 찬 이른 아침에 채취하는 것도 나쁘지 않다. 다만 여름철 정오 무렵은 식물과 꽃의 채취를 피해야 하는 시간이다. 뜨거운 태양의 열기 때문에 표본이 쉽게 습기를 잃어버리기 때문이다. 채취한 꽃을 따뜻한 실내에 두면 바로 꽃잎이 벌어지기 시작한다. 따라서 그림을 그리기 전까지는 서늘하고 어두운 장소에 보관하는 것이 좋다. 그리고 미지근한 물을 양동이에 받아 채취한 식물 줄기를 꽂아두는 것도 바람직한 방법이다.

수집한 식물 표본의 운반

채취한 식물 표본을 운반할 때는 움직이는 과정에서 훼손되지 않도록 신중을 기해야 한다. 어떤 아마추어 작가는 꽃 그림을 그리기 위해 튤립 한 다발을 구입한 뒤, 자신의 오토바이 뒷좌석 사이드 백에 넣고는 콧노래를 부르며 집으로 돌아왔다. 그런데 도착해서 꽃을 담

아둔 사이드 백을 확인해 보니 꽃은 한 송이도 보이지 않고, 앙상한 줄기만 덩그러니 남아 있었다.

이런 실수를 하지 않기 위해서는 공처럼 부풀린 비닐봉투 안에 넣어서 옮기는 것이 가장 바람직한데, 비닐봉투 안에 물방울을 뿌린 뒤 꽃이 있는 쪽까지 풍성하게 부풀려 묶는 것이 좋다. 식물이나 꽃을 다른 장소로 가져가거나, 운반할 때도 마찬가지다. 비닐봉지는 과거 식물학자들이 사용했던 식물 채집용 금속 상자인 바스쿨럼(Vasculum)과 같은 용도로 쓰는 것이다. 야외 현장에서 사용할 때는 식물 표본이 시들지 않도록 젖은 종이를 잇대어 포장하면 좋다. 한편, 단단한 플라스틱 상자는 식물 표본을 신선하게 유지하면서 운반할 때 적합하다. 상자 바닥에 젖은 티슈를 깔고 꽃을 놓은 뒤, 그 위에는 흡수성 티슈를 덮어 표본의 수축을 막는다. 뚜껑을 교체한 뒤에는 필요할 때까지 시원한 장소, 즉 냉장고에 보관하는 것이 가장 이상적이다. 식물이나 꽃의 신선도는 우리가 원하는 만큼 오랫동안 유지되지 않는다는 사실을 항상 기억하고 있어야 한다.

드로잉을 위한 식물 표본의 초기 관리 방법

표본으로 채취한 식물의 신선도를 오랫동안 유지하기 위해서는 전통적인 초기 관리법을 따르는 것이 좋다. 채취한 줄기의 자른 부위에서 공기를 차단하는 에어 록(air lock)이 형성되면 꽃은 금세 시들기 시작한다. 따라서 에어 록이 형성되지 않게 관리하는 것이 중요한데, 항아리의 물속에 줄기가 조금 잠긴 상태에서 수중 줄기를 다시 자른다. 이 방법은 번거롭지만 에어 록이 형성되는 것을 방지할 수 있다. 이와 같은 적절한 초기 관리를 하지 않으면 그림을 그리기 시작할 즈음 식물의 꽃과 잎은 시들어가기 시작한다. 결국에는 드로잉을 중단하고 표본을 수집하기 위해 다시 찾아다녀야 한다. 채취 초기에 몇 분을 더 투자해 표본을 잘 관리하면 쓸데없는 시간 낭비와 수고를 줄일 수 있다.

▲ 아네모네 꽃은 물 밖으로 노출되면 금방 시들어 버린다. 따라서 반드시 주기적인 물 관리를 해주어야 한다.(Judith Pumphrey)

이른 봄에 채취한 나뭇잎은 절단 후 빨리 시들기 때문에 관리하기가 쉽지 않다. 나뭇잎 줄기를 예리한 각도로 자른 뒤 온수에 표본을 완전히 담근다. 대략 30분 동안 담가놓으면 잎의 표면에 물이 흡수된다. 먼지가 묻은 나뭇잎은 부드러운 세제 한 방울을 넣은 온수에 세척한 뒤 깨끗한 물로 헹군다. 그리고 줄기를 시원한 방으로 옮겨 깊은 물에 담근 뒤 하룻밤을 보낸다.

이처럼 물을 이용한 침지 절차는 호랑가시나무류(Ilex aquifoium)와 아이비(Hedera helix)에 적합하다. 하지만 회색, 양모, 털이 있거나 벨벳 질감의 나뭇잎 등의 식물은 어울리지 않는다. 털에 물방울이 묻어 변형이 일어나기도 하고, 회색 잎의 본래 색깔이 변하기 때문이다. 따뜻한 물에 떠있는 마른 잎은 이런 방식으로 소생시킬 수 있지만, 신선한 잎을 수시로 수집해 작업을 진행하는 것이 가장 바람직하다.

헬레보레스(크리스마스로즈)

헬레보레스는 싱싱함을 유지하기가 매우 어려운 꽃이다. 다만 채집 초기에 줄기 아래에서부터 꽃 머리 부근까지 바늘로 촘촘하게 찌른 뒤 물이 가득 찬 우유병에 꽂아두면 시드는 시간을 일정부분 늦출 수는 있다. 또 다른 방법으로는 줄기 아래에서 위까지 표피층을 부드럽게 세로로 가르는 방법이 있다. 세로로 가를 때는 줄기의 첫 번째 외부 층만 관통해야 한다. 그런 뒤에 물이 든 우유병에 꽂아두면 상당한 효과가 있다. 물에 담근 상태에서 줄기 하단을 조금 더 잘라주는 것도 싱싱함을 유지시키는 한 방법이다.

루피너스 · 달리아 · 접시꽃 · 델피니움

루피너스, 달리아, 접시꽃, 델피니움 등은 줄기가 대나무처럼 비어 있는 꽃이다. 평상시에 비어있는 줄기 속은 수분으로 채워져 있는데, 채집하는 과정에서 수분이 빠져나간다. 따라서 이 꽃들은 그림을 그리기 전에 꽃을 뒤집어 줄기를 손가락으로 살짝 두드려 기포를 제거한 뒤 깔때기와 주전자로 물을 채워 넣어야 한다. 그리고 물이 다 채워지면 줄기 끝을 면봉으로 막는다. 기포가 갇히지 않게 하려면 꽃 머리 뒤쪽 줄기에 바늘구멍을 내면 된다. 달리아는 줄기를 절단하면 개화를 멈춘다. 따라서 절반 이상 개화한 꽃을 채집해야 한다.

동양양귀비와 등대풀속 유포르비아(Euphorbia)

동양양귀비(papaver orientale)와 등대풀속 유포르비아(euphorbia) 등은 채집을 하기 위해 줄기를 자르면 유백색 수액이 흘러나온다. 이 수액이 피부에 닿으면 가렵거나 따끔거리는 증상이 나타날 수 있기 때문에 장갑을 끼는 것이 좋다. 한편 꽃을 채집한 뒤 줄기 끝을 곧바로 라이터나 성냥불로 그을리거나, 끓는 물 또는 얼음 냉수에 담그면 수액이 흘러나오는 현상을 막을 수 있다. 그와 같은 초기 관리를 받은 동양양귀비나 유포르비아는 줄기 안에 갇힌 수액의 힘으로 일정 기간 싱싱함을 유지하게 된다.

글라디올러스(Gladioli)

글라디올러스는 채취한 뒤에도 상당 기간 동안 꼿꼿함을 잃지 않는 꽃이다. 꽃집에서 이 꽃을 구입할 때는 줄기가 똑바로 서있는지를 신중하게 살펴보는 것이 좋다. 이 꽃을 물통이나 화병에 비스듬하게 꽂아놓으면 꽃잎 끝이 위쪽을 향하게 된다. 또한 줄기가 부자연스럽게 휘어지기 때문에 보태니컬 아트용 표본으로 적합하지 않다.

장미

드로잉 작업에서 장미를 채취하는 가장 좋은 시간은 꽃잎을 열기 시작할 때이다. 줄기의 절단 부위는 약 15분 동안 매우 뜨거운 물에 담가두어야 한다. 그 이유는 절단 부위의 에어 록 형성을 방지하고, 줄기가 물을 흡수하게 만들어주기 때문이다. 이때 꽃은 신문지 등으로 감아서 뜨거운 수증기에 손상되지 않도록 한다. 작고 단단한

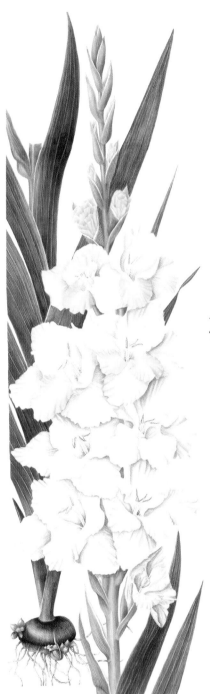

◀ 글라디올러스(*Gladiolus* 'Ivory Tower')의 꽃차례는 똑바로 세워야 한다. (Isobel Bartholomew)

▲ 꽃그림을 그릴 때는 싱싱함을 유지하고 있는 꽃과, 만일의 사태에 그 꽃을 대신할 수 있는 꽃봉오리가 있는지를 확인한다. 반쯤 개화한 달리아 꽃은 따뜻한 실내에서 금방 개화한다. 하지만 꽃잎이 열리지 않은 단단한 꽃봉오리는 따뜻한 실내에서도 개화하지 않는다.(Valerie Oxley)

백합

많은 플로리스트들은 백합꽃이 필 때마다 수술에서 꽃밥을 제거한다. 백합꽃 꽃밥이 옷이나 양탄자, 그리고 가구 등으로 흩어져 얼룩을 생기게 하기 때문이다. 보태니컬 아티스트는 브러시 칠을 더해야 함에도 불구하고 꽃밥이 제거되지 않은 본래 그대로의 꽃을 선호하고 준비한다. 꽃가루가 옷에 붙으면 끈끈한 테이프의 조각으로 살짝 눌러 떼어낼 수 있다. 하지만 옷에 붙은 꽃가루를 손으로 문질렀을 경우 지워지지 않는 얼룩이 생긴다.

알뿌리 식물

알뿌리 식물은 줄기를 뽑지 않고 절단하는 것이 바람직하다. 꽃집에서 구입한 수선화는 농장에서 경작해 공급된 것이기 때문에 통째로 뽑은 것일 가능성이 높다.

땅에서 뽑은 수선화는 대부분 줄기의 기저에 흰색 부분이 있는데, 바로 그 부분에서 잘라내 녹색부분에서 물을 흡수하게 한다. 한편, 수

꽃봉오리 상태의 장미는 개화를 하지 않을 수도 있으므로 주의할 필요가 있다.

축 늘어진 꽃잎과 색 바랜 꽃잎은 예상보다 빨리 악화되어 낙엽처럼 떨어지기도 한다. 다만 시든 장미 줄기를 다시 절단한 뒤, 물을 채운 꽃병에 30분 이상 꽂아놓으면 다시 살아날 수도 있다. 이때 꽃병의 물은 줄기와 잎이 잠길 정도여야 하며, 꽃은 물에 잠기지 않아도 된다. 하지만 장미 꽃자루의 목 부분이 시들었거나 크게 구부러져 있을 경우, 다시 살리는 것은 거의 불가능하다.

야생화는 채취 직후부터 시들기 시작한다. 그래서 반드시 필요한
만큼의 표본만 채취하는 것이 이상적이다. 야생에서 함께 자라며
서로 뒤엉킨 등갈퀴나물과 서양벌노랑이 모습
(Judith Pumphrey)

카네이션과 패랭이꽃

이 식물은 잎이 붙어 있는 사이, 또는 마디 사이에서 절단한다. 만약
마디에서 자르면 물을 흡수할 수 없게 되기 때문이다.

튤립과 크로커스

튤립은 절단 후에도 계속 성장한다. 튤립 꽃은 빛을 향하고 따뜻한
실내에서는 꽃잎이 완전히 벌어진다. 크로커서 역시 실내에서 꽃잎
이 벌어진다. 꽃잎은 종종 너무 많이 벌어져 뒤로 젖혀지는 경우도
있다. 그런 현상을 방지하려면 실내에 도착하자마자 면실로 꽃이 벌
어지지 않도록 묶어주는 것이 좋다.

엉겅퀴 · 아욱 · 국화

목질화한 줄기는 물을 더 흡수할 수 있도록 초기 관리를 해야 한다.
아래쪽 절단 부위에서 위로 약 2cm 길이로 줄기의 표면을 칼로 살짝
가른다. 또는 목질부의 하단에서 위로 약 2cm 정도 껍질을 긁어낸
후 온수에 담가두면 물의 흡수량을 높일 수 있다.

수련

왁스를 녹인 뒤 꽃잎 사이에 조심스럽게 떨어뜨려 놓으면 꽃잎이 닫
히는 것을 예방할 수 있다.

야생화들

야생화를 채집하거나 그곳에서 그림을 그릴 계획이라면 가장 먼저
토지 소유주에게 허락을 구하는 것이 첫번째다. 사전 허락 없이 사유
지에 들어갔다가 오해가 발생하면 약초 절도범으로 몰릴 수도 있기
때문이다. 야생화는 줄기를 자르면 바로 시들어버리기 때문에 작업
에 반드시 필요한 표본만 수집해야 한다. 가능한 한 사진이나 스케치
등 참고 자료를 충분히 검토한 후 채집하는 것이 좋다.
꽃 채취는 엄밀하게 따져보면 식물의 생식을 중지시키고, 씨앗 생산
을 방해하는 행위이다. 특히 자연보호지역이나 특별종서직지(site of
special scientific interest 자연보호협회 특별 지정 지구)에서 표본을 채취하려면 각
별한 주의가 필요하다. 세계 여러 나라들이 자국의 식물 보호를 위
한 법률과 가이드라인을 정해놓고 있다. 영국에서는 'Wildlife and
Countryside Act, 1981' 법률에 의해 토착 식물을 보호한다. 법률의
보호 식물 목록은 언제든 수정되거나 변경될 수 있으므로 표본을 채
취할 때 보호 식물 목록을 확인하기 바란다. 법률상의 보호종을 표본
으로 선택해 채취하거나, 동식물 보호종을 손상시키는 것은 불법이
다. 나아가 토지 소유주, 또는 점유자의 허가 없이 약초를 캐는 것도
불법으로 간주된다는 사실을 잊어서는 안 된다.

선화는 따로 보관하는 것이 좋다. 수선화는 독성 수액을 분비하기 때
문에 다른 꽃들과 같은 물병에 넣어두면 좋지 않은 영향을 줄 수 있
으므로 특별한 주의와 관리가 필요하다.
링컨셔 지방의 스팔딩에 사는 한 원예업자의 팁에 의하면 수선화를
드로잉할 때는 젖은 모래를 담은 화분에 꽂아 놓는 것이 좋다고 한
다. 망가진 볼펜이나 막대기로 모래에 홈을 만든 뒤, 그 구멍에 수선
화 줄기를 꽂아두면 신선도를 보다 오래 유지할 수 있다는 것이다.

광대버섯과 자작나무 작품. 그림을 그릴 때
서식지에 분포하는 식물들을 포함하는 것은
식물 동정에 도움이 된다.
(Judith Pumphrey)

식물학적 목적일 경우, 상당수의 나라들이 'Red Data Books(희귀멸종식물에 대한 법률)'이나 'County Rare Plant Registers(지역 희귀식물 등록부)'에 포함된 품종을 제외한 일반적인 식물의 표본을 소량으로 채취하는 정도는 허용하고 있다. 그렇다 하더라도 채취하고자 하는 식물이 풍부한 곳에서만 표본을 수집하고, 식별할 수 없는 식물과 특이한 식물은 그대로 두는 것이 좋다.

식물 표본의 신선도를 유지하는 방법

스프레이 분무기로 물을 뿌리면 식물의 신선도를 유지하는데 도움은 되지만, 꽃에 직접 뿌리는 것은 좋지 않다. 특히 팬지와 완두콩 꽃은 치명적인 결과를 낳기도 하는데, 물 때문에 꽃잎이 변형되거나 갈색 스프레이 자국이 남을 수도 있다는 사실을 명심해야 한다. 식물의 수명을 연장하기 위해 화훼업자가 판매하는 꽃부식방부제를 사용하는 것도 좋다. 또 다른 방법으로는 설탕 1티스푼을 물 단지나 꽃병에 섞는 것으로, 연한 설탕물이 식물 표본의 수명 연장에 상당한 도움을 준다. 또한 토닉워터 1 : 물 2의 비율로 혼합해 꽃병 물로 사용하는 방법도 식물 표본의 신선도 연장에 효과가 있다.

드로잉 준비 : 상기할 점

1. 필요한 식물 채취를 위한 허락을 얻었는지 확인한다.

2. 늦은 오후, 이른 저녁, 또는 아침에 식물을 채집한다.

3. 예리한 칼이나 원예 가위로 줄기를 절단한다.

4. 꽃잎이 벌어지기 시작한 꽃을 선택한다. 실내의 따뜻한 온도가 꽃을 만개하게 할 것이다.

5. 물을 담은 통에 채집한 꽃을 보관한다.

6. 구근식물 같은 봄꽃은 냉수에 담가 꽃봉오리가 벌어지는 것을 늦춘다.

7. 식물이 시들지 않도록 초기 관리를 한다.

8. 드로잉을 시작하기 전에 식물을 고정하고 물을 빨아들이도록 해준다.

균류(버섯류)

야생에서 채취한 버섯을 바구니에 담는다. 이때 층과 층 사이에 고사리 잎을 깔아 버섯의 형태 변형을 방지하는 것이 좋다. 종이나 기름이 스미지 않는 봉지를 사용하는 것도 무방하다. 다만 버섯을 비닐봉지에 넣어 밀봉하면 물기가 스며 나오기 때문에 돌아온 즉시 다른 용기에 버섯을 보관해야 한다. 용기 바닥에는 조금 축축한 티슈를 깔아준다. 버섯이 들어있는 용기는 냉장고에 보관한 뒤 필요할 때마다 꺼내 드로잉 작업을 한다.

버섯의 수명은 채취할 당시의 상태와 나이에 따라 다르지만, 보통 며칠 정도는 변형되지 않는다. 하지만 완전히 성숙한 버섯은 상태가 악

화되는 속도가 빠를 뿐만 아니라 구더기가 있을 수 있으므로 주의해야 한다. 버섯 채취 역시 토지 소유주의 허락을 받아야 하며, 국가에서 지정한 희귀종을 손상시키기 않도록 주의할 필요가 있다. 나아가 그림을 완성하는 데 반드시 필요한 버섯만 채취한다.

식물 이해하기

식물은 비록 절단되었다 하더라도 제한적인 범위 내에서 자랄 수 있다. 대부분의 식물은 환경, 빛, 열, 하루의 길이 등의 영향을 받는다. 프라텐시스 쇠채아재비(Tragopogon pratensis)는 점심 전후에 꽃봉오리를 닫는다. 달맞이꽃(Oenothera biennis)은 오후에 만개하며, 노팅엄장구꽃(Nottingham catchfly)은 석양에 개화한다. 노랑꽃창포(Iris pseudacorus)와 골잎원추리(hemerocallis lilioasphodelus) 꽃은 하루 동안 피는데, 오후가 되면 꽃잎이 둥글게 말리면서 공 모양을 형성한다. 따라서 점심시간에 드로잉 작업을 시작했다면 꽃잎의 변화에 당황할 수도 있다. 많은 꽃들은 다음 날이 되면 꽃봉오리를 다시 피우지만, 꽃 모양이 변해 이튿날 작업을 더디게 하는 꽃들도 흔하다.

때로는 줄기에 꽃이 다발로 피는 식물이 있다. 그런 종류의 꽃은 밤에 시든 꽃잎을 떨어뜨리고 이튿날에 새로운 꽃잎으로 대체하는 예가 많다. 바위장미(Cistus) 역시 해질녘이 되면 꽃잎을 떨어뜨리기 시작한다. 그래서 날마다 새로운 꽃잎이 돋아나곤 한다. 이러한 현상은 꽃이 피어있는 동안 끊임없이 반복된다. 따라서 그림을 그리려는 대상 식물의 이름과 습성을 미리 파악해, 예기치 않은 문제가 발생했을 때 현명하게 대처할 수 있도록 해야 한다.

몇몇 종류의 열매는 바싹 말랐을 경우 갑자기 터지기도 한다. 열매의 모양과 배열 모습에 매료되어 있었던 몇 년 전 겨울, 나는 그림을 그리기 위해 무늬회양목(Buxus sempervirens)의 나뭇가지를 수집했다. 집으로 돌아온 나는 나뭇가지를 물 단지에 넣은 뒤, 다음 날부터 시작할 그림 작업을 위해 테이블 위에 놓아두었다. 그런데 잠시 후, 어디선가 '핑!' 하는 소리가 들려왔다. 그 소리를 시작으로 연달아 '핑! 핑!' 소리가 방 안에 울려 퍼졌다. 처음에는 많이 놀랐지만, 곧 따뜻한 실내 기온으로 인해 무늬회양목 열매가 터지면서 작은 씨앗이 사방으로 튕겨 나가고 있음을 알게 되었다. 씨앗은 상당히 먼 거리까지 날아갔다. '곰의 버찌'라는 이름의 아칸서스 몰리스(Acanthus spinsus)의 열매도 폭발성인데, 때에 따라서는 화들짝 놀랄 수도 있다. 따뜻한 실내에서 열매가 바싹 마르면, 큼지막한 씨앗이 총알처럼 튕겨져 나가기 때문이다.

아티초크(Cynara cardunculus)와 큰부들(Typha latifolia)의 건조한 열매는 폭발성은 없지만, 파열성이 있어서 실내 곳곳에 씨앗을 흩뿌리기도 한

노랑꽃창포(Iris pseudacorus)는 꽃이 하루 동안 위로 둥글게 말리기 때문에 예상 시간을 꼼꼼하게 체크한 뒤 작업을 시작하는 것이 바람직하다.
(Valerie Oxley)

다. 이와 같은 상황을 방지하기 위해서는 펌 홀드 헤어스프레이(firm-hold hair spray)를 뿌려 열매껍데기가 더 이상 벌어지지 않도록 고정시키면 된다.

드로잉 대상인 식물 표본을 고정하는 방법

그림 그릴 때 식물을 고정하는 데는 여러 가지 방법이 있다. 이때 가장 주의해야 할 점은 식물의 본래 모습이 훼손되지 않도록 하는 것이다. 다시 말하면 세워 놓은 표본이 쓰러지거나 시드는 현상을 방지하기 위한 물 공급이 제대로 이루어지고 있는지를 확인해야 한다. 식물을 고정할 때는 물의 자연스러운 흡수에 방해가 되지 않도록 줄기를 너무 단단하게 묶는 것은 피해야 한다. 식물은 생존을 위해 물이 반드시 필요하고, 아직은 살아있는 줄기를 통해 물이 흡수된다는 사실을 알아야 할 필요가 있다.

유리 화병과 마스킹 테이프

식물은 유리 화병에 마스킹 테이프로 고정할 수 있다. 꽃병 안에 물을 채워두는 일은 당연한 일이지만, 테이프가 고정되는 부분은 건조함을 유지해야 한다.

원예용 핀 홀더

접시에 식물을 고정할 때는 원예용 핀 홀더를 주로 사용한다. 핀 홀더는 접시 바닥에 식물을 고정할 때 사용하며, 그 이후 식물용 접착제를 바르고 물을 접시에 넣어 식물의 신선도를 유지한다. 이때 잊지 말아야 할 것은 그림 그리는 도중에 수시로 물의 양을 점검해야 한다는 사실이다. 줄기의 절단면이 물 밖으로 나오면 식물이 빠른 속도로 시들어가기 때문이다.

손 보조 도구 사용하기

손을 대신해 사용하는 작은 도구들은 목본성 줄기를 고정할 때 유용하게 쓰인다. 꽃병에 식물을 묶을 때는 벨크로를 사용하는 것이 좋다. 식물과 꽃병의 각도는 여유 있게 조절할 수 있도록 하는데, 너무 낮게 조절해 물이 앵글에 드러나 보이지 않도록 한다.

플로랄폼

흡수성이 강한 녹색 플로랄폼은 많은 식물을 한꺼번에 고정시키는 데 유용하다. 벽돌 크기의 플로랄폼은 필요한 경우 작은 조각으로 잘라서 쓸 수 있는데, 사용하기 약 15분 전에 물에 담가두는 것이 좋다. 젖은 플로랄폼과 접시는 원예용 테이프로 감거나, 몇 개의 긴 핀을 이용해 고정시키면 된다.

플로랄폼이 젖어있는 상태에서 꽃줄기를 직접 꽂으면 된다. 플로랄폼을 지퍼 백 비닐 봉투에 넣어 사용할 수도 있지만, 줄기를 꽂을 때마다 비닐봉투가 손상되므로 적합하지 않다. 한편, 플로랄폼은 비교적 연약한 줄기나 구근식물을 고정하는 데는 적당하지 않다. 갈색 플로랄폼, 또는 표면이 거친 플로랄폼은 조화 장식용이기 때문에 물을 흡수하지 않는다.

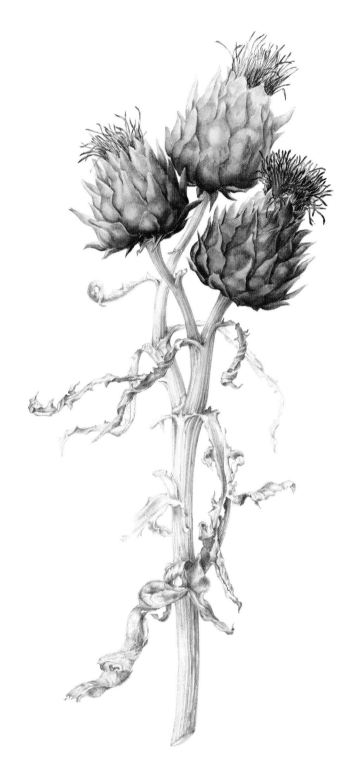

아티초크가 완전히 성숙한 이후 열매를 수집하면 씨앗이 사방으로 튕겨져 나갈 수가 있다. 열매에 헤어스프레이를 뿌려 놓으면 그림을 그릴 동안 아티초크가 씨앗을 방출하는 문제를 방지할 수 있다.(Judith Pumphrey)

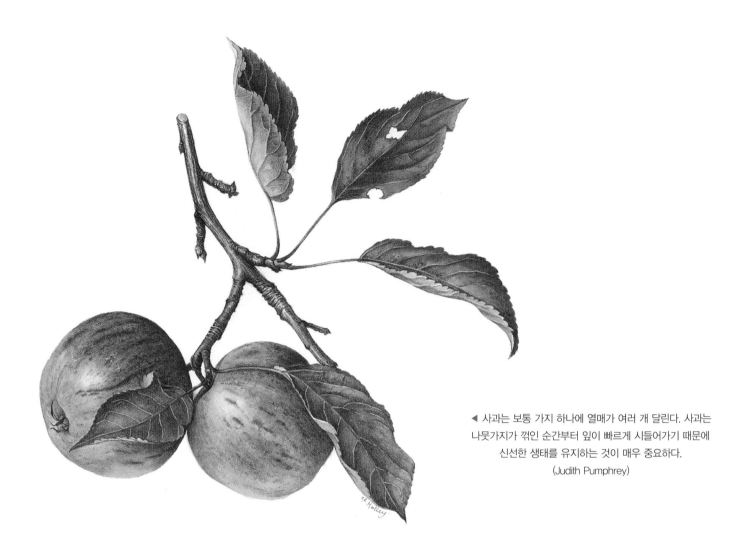

◀ 사과는 보통 가지 하나에 열매가 여러 개 달린다. 사과는 나뭇가지가 꺾인 순간부터 잎이 빠르게 시들어가기 때문에 신선한 생태를 유지하는 것이 매우 중요하다.
(Judith Pumphrey)

실험실용 시험관 스탠드

땅을 기는 식물 또는 덩굴식물을 그릴 때는 몇 가지 기구가 필요하다. 과학 실험실의 시험관을 세우는 스탠드는 블랙브리오니(Tamus commis, 참마류)나 완두콩 같은 덩굴식물을 고정할 때 적합하다. 또한 줄기가 아래로 늘어지는 클레마티스 같은 식물을 걸어놓을 때도 유용하다. 특히 시험관 스탠드는 고정 장치의 여분이 필요한 키 큰 식물, 예컨대 해바라기, 아칸서스(Bear's breeches), 디지칼리스(Foxglove), 아티초크 등을 고정할 때 매우 편리하게 사용할 수 있다.

클램프

클램프는 목본성의 큰 줄기나 과일류를 고정할 때 요긴하게 사용할 수 있다. 다만 클램프를 사용할 때는 줄기가 눌리거나 꺾이지 않도록 각별한 주의가 필요하다. 자칫하면 식물의 자연스러운 물 흡수를 방해할 수도 있기 때문이다.

회전 스탠드

집에서 만든 나무 회전대, 또는 케이크를 만들 때 사용하는 회전 스탠드는 식물을 건드리지 않고 표본의 옆면과 뒷면을 볼 수 있게 해준다.

얕은 접시와 젖은 티슈

잎사귀 하나처럼 아주 작은 표본은 접시에 젖은 티슈를 깔고 그 위에 올려놓는다.

뿌리 준비 방법

뿌리는 가능한 뿌리 끝이 손상되지 않도록 땅에서 파낼 때부터 매우 조심스럽게 다루어야 한다. 뿌리에 붙어있는 흙은 되도록 흐르는 물을 이용해 제거하는 것이 좋다.

대부분의 식물은 땅에서 뿌리를 뽑아낸 이후 짧은 시간을 견디지만,

섬유질 뿌리는 세척 후 달라붙기 때문에 그림 그리기가 쉽지 않다. 하지만 이 문제 역시 어렵지 않게 해결할 수 있다. 카드 중앙에 구멍을 만든 뒤 유리 꽃병 상단에 설치한다. 그리고 그 위에 뿌리를 쐐기 박는 것처럼 넣으면 뿌리가 꽃병 물속에서 자연스럽게 퍼진다. 그림을 그릴 때는 유리 꽃병을 통해 뿌리를 볼 수 있는데, 굴절로 인한 약간의 왜곡은 있지만 작업을 진행할 수 없을 정도로 심각하지는 않다. 시험관 스탠드와 클램프는 강하고 큰 뿌리를 붙잡거나 고정할 때 유용하다. 몇몇 식물의 예를 들자면, 투구꽃의 뿌리는 독성이 있는 수액이 나올 수 있으므로 클램프로 뿌리를 고정할 때는 뿌리가 손상되지 않도록 주의한다. 식물의 뿌리는 수분이 빠져나갈 경우 약간 수축이 일어날 수 있음을 기억해둘 필요가 있다.

뿌리의 중요도가 높은 그림을 그릴 때는 땅에서 뽑아낸 뿌리가 본래의 완전한 모습을 하고 있는지 세심하게 살펴보아야 한다. 어린뿌리를 채취하면 종종 그 식물이 갖고 있는 특성이 보이지 않는 경우도 있다. 따라서 충분히 자란 식물의 뿌리를 채취해야 한다.

표본 식물의 배치

모든 동물이 본능을 갖고 있는 것처럼, 꽃은 빛을 향하는 본성을 갖고 있다. 그림을 그리기 전 표본을 배치할 때 그와 같은 식물의 본성을 고려해야 한다. 탁상용 굴절 램프의 전구가 표본과 너무 가까우면 식물이 빠르게 마를 수 있으므로 약간의 거리를 두자.

표본의 관리

어떤 식물 그림이든 한 번에 모든 작업을 끝내기는 거의 불가능하다. 그림을 그리다가 중단해야할 때는 식물을 시원한 장소에 보관하는 것이 좋다. 식물이 너무 크지 않으면 비닐봉투를 둥글게 부풀린 뒤, 그 안에 식물을 넣고 물을 뿌려 냉장고에 보관한다. 식물이 스트레스를 받아 시드는 모습이 보일 경우에는 줄기 밑 부분을 다시 절단해준다.

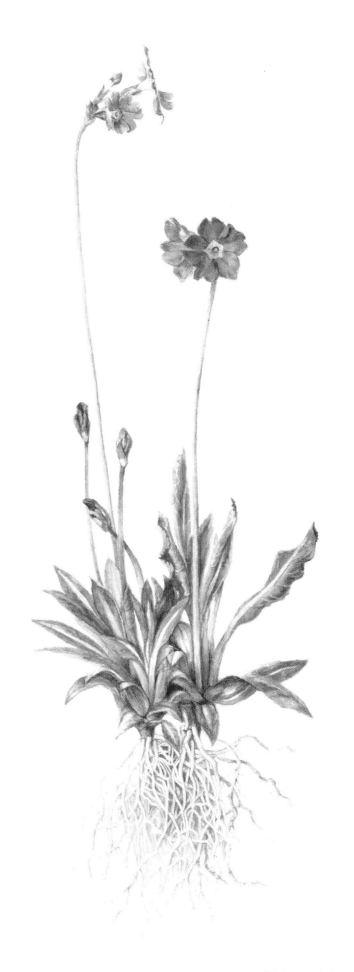

▶ 프리뮬라(*Primula rosea*)처럼 뿌리가 풍성한 식물을 그릴 때는 뿌리 사이 공간을 흰색으로 처리해 뿌리의 구조를 쉽게 파악할 수 있도록 하는 것이 좋다.(Sheila M. Stancill)

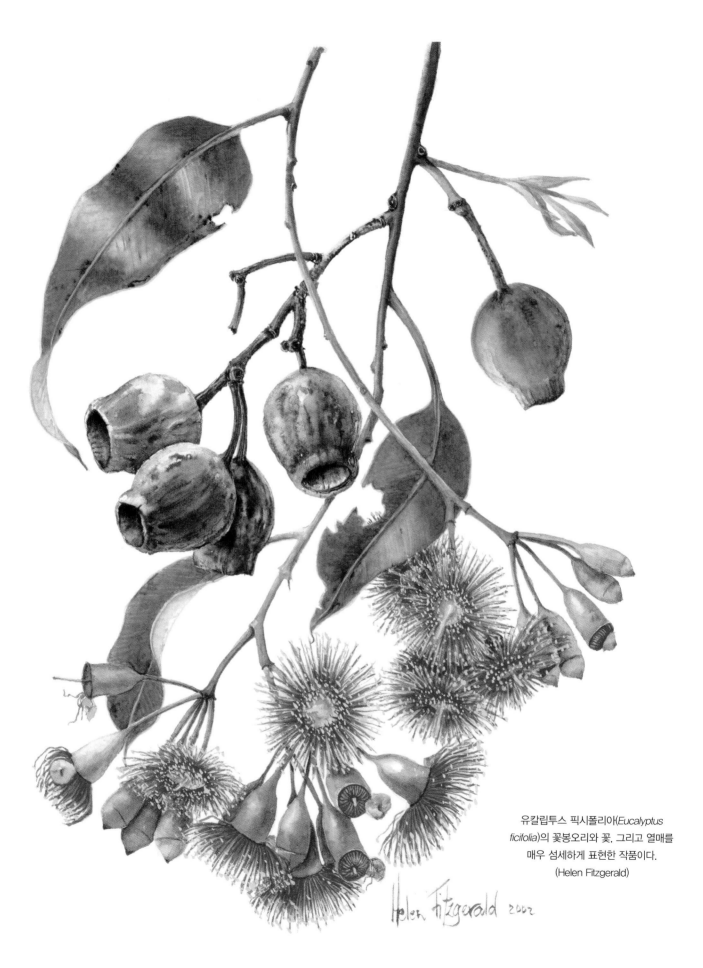

유칼립투스 픽시폴리아(*Eucalyptus ficifolia*)의 꽃봉오리와 꽃, 그리고 열매를 매우 섬세하게 표현한 작품이다.
(Helen Fitzgerald)

식물 관찰 테크닉

식별

그림을 그리기 전, 초기 단계에서 표본을 세심하게 관찰하는 것은 지극히 기본적인 일이다. 식물을 관찰하고 동정하는 것은 보태니컬 일러스트레이션의 가장 중요한 요소 중 하나인 것이다. 식물의 정확한 신원을 확인하기 위해 식물도감을 활용하는 것도 좋다. 도감 내용과 비교하면서 자신이 선택한 표본이 그 식물의 전형적인 형태를 갖추고 있는지 확인한다. 도감을 참고하기 전에 자신이 관찰한 내용을 노트에 기록하는 것도 추천할만한 학습법이다. 이와 같은 방법은 식물의 특징을 주의 깊게 살피는 능력을 높여줄 뿐만 아니라, 미래를 위한 식물 지식을 쌓는데도 크나큰 보탬이 된다.

꽃집에서 구입한 꽃

꽃집에서 구입한 꽃 중에는 식물도감에 수록되지 않은 꽃들이 많다. 가령이 지나치게 많은 꽃잎이 달려있어 화려하거나, 암, 수술 부분이 특이한 변종 등이다. 그 이유는 원예업자가 시장의 수요를 충족하기 위해 더 크고 아름다워 보이는 꽃을 생산하려는 목적으로 인위적인 조치를 취해 꽃의 본래 모습을 변형시켰기 때문이다.

그와 관련된 짧은 경험담을 소개한다.

몇 년 전, 학생들에게 식물의 분해도(절개면) 공부 및 식별 수업을 위해 튤립을 준비해 오도록 했다. 그리고 다음 수업 시간이 되었을 때 학생들에게 자신이 준비한 표본을 관찰할 것을 당부하면서, 외떡잎식물의 특성에 대해 설명하였다. 당연히 모든 학생들이 기준형에 해당하는 표본을 가져왔을 것으로 여겨 튤립의 꽃은 세 개의 파트로 되어 있다고 설명했다. 그리고 학생들이 여섯 개의 조각으로 된 꽃덮이 — 세 개의 내부 꽃덮이와 세 개의 외부 꽃덮이— 를 금세 찾아낼 것으로 예상했다. 하지만 그것은 착각이었다. 어떤 학생이 가져온 꽃은 다섯 개의 꽃덮이가 있었고, 또 다른 학생은 일곱 개의 꽃덮이가 있는 튤립을 갖고 있었다. 심지어 암술머리가 세 개가 아니라 네 개인 경우도 있어서 학생들이 순식간에 웅성거리기 시작했다. 처음에는 잠시 당황했지만, 나는 곧 문제의 원인을 찾아내 학생들에게 설명해 주었다. 이 변종 튤립 사건은 한 차례의 해프닝으로 끝났지만, 나를 포함한 여러 학생들에게 매우 유익한 교훈을 주었다. 예리한 관찰력으

로 자연 그대로의 모습을 간직하고 있는 표본을 식별해 내는 것이 얼마나 중요한 일인지를 우리 모두에게 일깨워 주었던 것이다. 그 이후 나는 식물의 분해도 강의를 할 때마다 내가 골라 미리 확인한 꽃을 학생들에게 나누어 주었다.

원예업자는 더 크고 더 아름다운 꽃을 생산하기 위해 변이를 주거나 수술을 이용해 더 많은 꽃잎을 만들어 내기도 한다. 그 결과 수술이 아예 없거나 향기는 물론, 생식 능력마저 잃어버린 꽃이 만들어지는 경우도 있다.

서식지 및 위치

야생식물은 건강한 성장을 위한 조건이 충족되는 서식지에서 무성하게 번성한다. 하지만 재배식물은 정원사의 능력에 따라 성장하므로, 모든 식물이 이상적으로 자라나는 것은 아니다. 같은 정원에 뿌리를 내린 똑같은 종의 식물들도 키가 크고 왕성한 식물이 있는가 하면, 키가 작고 왜소한 식물이 있다. 대조적인 조건인 양지와 음지, 습지와 건조지역, 산성과 알칼리성, 비옥하거나 척박한 토양 등에서 자랐을 때 식물이 제각각 어떤 차이를 보이는지를 확인할 수 있다. 드로잉을 시작하려면 표본으로 선택한 식물이 그 종의 기준형에 해당하는 특징을 보이고 있는지, 나아가 인위적인 방법으로 성장에 영향을 받은 적은 없는지 확인하는 자세가 필요하다.

자연적인 성장 습관

보태니컬 아티스트는 종에 따른 식물의 자연스런 성장 습관을 익혀 두는 것이 좋다. 그림 그려야 할 식물이 직립으로 성장하는 식물인지, 늘어지며 자라는 식물인지, 땅을 기는 식물인지, 뒤죽박죽으로 자라는 식물인지, 혹은 벽이나 나무를 올라타는 식물인지를 알면 용지를 선택할 때 참조할 수 있다. 예컨대 용지를 미리 가로, 또는 세로 방향으로 준비할 수 있는 것이다.

줄기

식물의 줄기 모양 역시 중요한 요소 중 하나이다. 줄기 밑바닥을 절단한 뒤, 절단면을 확인하면서 줄기의 모양이 라운드, 삼각형, 사각

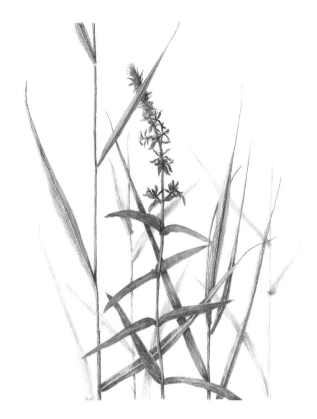

케임브리지셔 주 우드월턴 펜 자연보호지역에 서식하고 있는 자색습지잔디
(*Molinia caerulea*)와 부처꽃(*Lythrum salicaria*). 호수나 물의 흐름이 느린 강
이나 운하 부근에서 자라는 유사 종들은 성장 속도가 매우 빠르다.
(Helena Andersson)

형인지 확인한다. 그리고 표면의 느낌을 파악해야 하는데, 눈으로도
매끄럽거나 털의 유무 정도는 확인할 수 있다. 확대경으로는 털의 종
류가 잔털, 가시, 가시털 중 어떤 것인지 확인할 수 있고, 그것이 식물
의 어느 부위에 자리하고 있는지를 관찰할 수 있다.

털은 존재 위치에 따라 맥을 따라 누워있거나 조밀할 수 있고, 표면
전체에 분포되어 있을 수도 있다. 털의 모양은 별모양에서부터 분기
형에 이르기까지 다양한 종류가 있는데, 털의 종류에 따라 서로 다른
표면 느낌을 준다. 줄기는 길이에 따라 두께가 변화한다. 기부는 비
교적 넓은 편이지만, 위로 갈수록 가늘어진다. 줄기는 나뭇잎이나 잔
줄기의 분기점으로 인해 약간 지그재그 모습을 보인다. 똑바른 줄기
도 드물게 있지만, 절대로 직선형 줄기는 아니다.

잎

잎의 위치와 줄기에서의 배열 상태는 반드시 확인해야 한다. 잎은 마
주보기 형태로 배열되거나 어긋나기 배열, 또는 돌려나기로 배열되
는 것이 일반적이다. 식물의 잎은 단엽과 복엽으로 나뉘고, 거칠면서
두꺼운 잎과 미세하면서 얇은 잎으로 구분되기도 한다. 나아가 잎의
가장자리는 매끄러운 형태, 톱니와 같은 모양, 가장자리가 깊이 패어

들어간 결각 형태, 물결 모양 등 무척 다양하며 제각각 이름이 있다.
잎의 전체 모양 역시 매우 중요한 요소이다. 잎에서 가장 넓은 부분
이 상, 중, 하 가운데 어디에 있는가? 잎에 털이나 가시가 나 있다면,
그 위치는 어디인가? 등 대상 식물을 정확하게 파악하기 위한 관찰
은 꼼꼼할수록 좋다. 식물의 잎에 난 털의 위치를 파악하는 것은 그
식물을 파악하는데 큰 도움을 준다.

잎맥의 패턴(베이닝 패턴, Veining Patterns)

잎맥은 잎 꼭짓점에서 잎 기저를 향해 잎몸과 평행으로 나타나거나
주맥에서 나뉘어 갈라지기도 한다. 잎맥은 일반적으로 잎 뒷면에서
도드라진다. 모든 식물은 사람의 지문처럼 생김새가 제각각인 자기
만의 맥상, 또는 패턴을 갖고 있다.

잎맥 패턴 복사 연습하기

잎을 탁본하면 잎맥의 분포 상태를 자세하게 확인할 수 있다. 잎을
탁본하려면 편평한 곳에 잎을 올려놓고, 그 위에 트레이싱 용지를 겹
쳐놓는다. 그런 뒤 부드러운 연필이나 왁스 크레용으로 문지르면 잎
맥의 패턴이 트레이싱 용지에 드러난다. 잎맥의 패턴을 볼 수 있는
또 다른 방법은 잎을 복사기로 복사하는 방법이다. 잎의 밑면을 복사
기 유리면에 대고 뚜껑을 덮은 뒤, 복사의 농도를 가장 밝은 설정으
로 선택해 복사를 하면 잎맥 패턴이 자연스럽게 복사된다.

꽃

꽃은 같은 종의 식물이라 할지라도 모양, 크기, 색깔 등이 모두 다 제
각각이다. 꽃은 수집한 장소의 식생 상태를 주의 깊게 관찰해야 하
고, 꽃잎의 개수와 꽃 밑에 어떤 포엽이 있는지를 확인해야 한다. 또
한 꽃잎 안팎에 있는 표식이나 무늬, 털의 존재 유무와 위치, 꿀샘의
위치 등을 관찰하는 것이 중요하다. 수술과 암술대 등의 생식 기관에
대해서도 주의 깊은 관찰이 필요하다. 만약 꽃 부속을 확대해 그릴
필요가 있다면, 여분의 꽃을 준비해둘 필요가 있다.

열매와 씨앗

식물에서 열매가 어느 위치에 있는지를 확인한다. 열매는 시간의 흐
름과 함께 익어가기 때문에, 표본을 언제 채취하느냐에 따라 크기,
색상, 질감 등이 다를 수밖에 없다.

대부분의 식물은 열매를 맺지만, 암수딴그루 식물은 암나무만 열
매를 맺는다. 서양호랑가시나무(*Ilex aquifolium*)와 올리브나무(*Oleea
europaea*)가 그 대표적인 식물로, 수컷 나무는 열매를 생성하지 않는
다. 따라서 암수딴그루 식물을 드로잉할 때는 당연히 암수 두 유형의

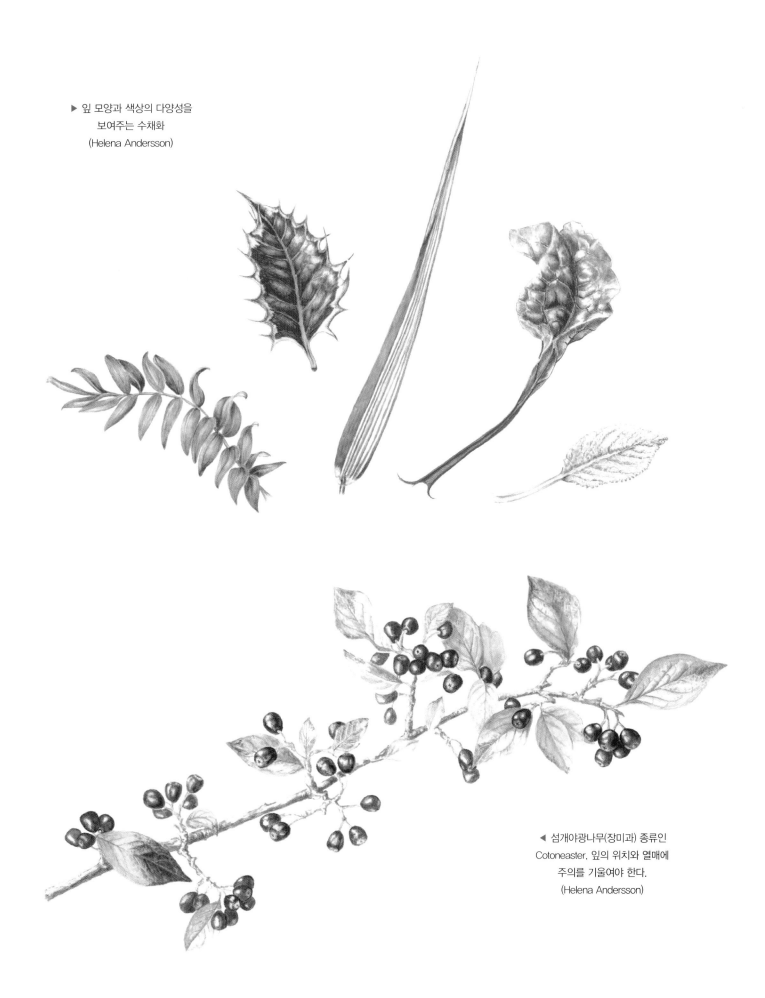

▶ 잎 모양과 색상의 다양성을
보여주는 수채화
(Helena Andersson)

◀ 섬개야광나무(장미과) 종류인
Cotoneaster. 잎의 위치와 열매에
주의를 기울여야 한다.
(Helena Andersson)

탁본한 잎

복사기로 복사한 잎

꽃과 열매를 보여주어야 한다. 한편, 열매가 달려있는 식물을 드로잉할 때는 열매의 종단면과 횡단면을 포함하는 것이 좋다. 열매의 절개면 그림은 일반적으로 씨앗을 같이 그려야 한다. 경우에 따라 씨앗을 열매와 분리해서 드로잉하기도 한다.

모종

식물의 라이프 사이클을 그림으로 표현해 내고 있는 상황이라면, 그중에서 모종은 매우 중요한 요소 중 하나이다. 모종을 드로잉할 때, 그 식물이 외떡잎식물인지 쌍떡잎식물인지를 나타낼 수 있기 때문이다. 쌍떡잎식물의 첫 두 잎은 일반적으로 그 뒤에 나타나는 후속 잎과는 큰 차이가 있다. 모종은 보태니컬 일러스트레이션에서 종종 무시되곤 하지만, 봄마다 식물 모종 상태를 스케치 노트에 메모하는 것은 나중을 위해 필요한 일 중 하나이며, 식물의 식별을 목적으로 한 작업에 요긴하게 쓰이기도 한다.

뿌리

식물의 뿌리는 땅 속에 묻혀있지만, 때때로 식물의 종을 확인하는 데 결정적인 역할을 하기도 한다. 예를 들어 일부 붓꽃의 뿌리는 뿌리줄기 형태이지만, 붓꽃과 유사한 다른 꽃의 뿌리는 알뿌리로 성장한다. 그러나 꽃의 생김새는 아무리 눈으로 살펴봐도 구분하기가 어렵다. 이럴 때 뿌리를 통해 식물의 종을 확인할 수 있는 것이다. 이처럼 식물의 뿌리가 모종으로 성장하고 꽃과 열매를 맺는 과정인 일생을 작품으로 만드는 것은 식물 식별의 소중한 자료로 활용된다.

식물 식별 : 상기할 점

1. 그림을 그리기 전에 표본이 모든 것을 다 갖춘 상태인지, 식물의 각 부분을 다시 한 번 검사한다.
2. 모든 식물 부분을 주의 깊게 관찰한다. 식물의 높이, 잎의 위치, 싹 모양, 꽃의 형태, 열매 모양 등등.

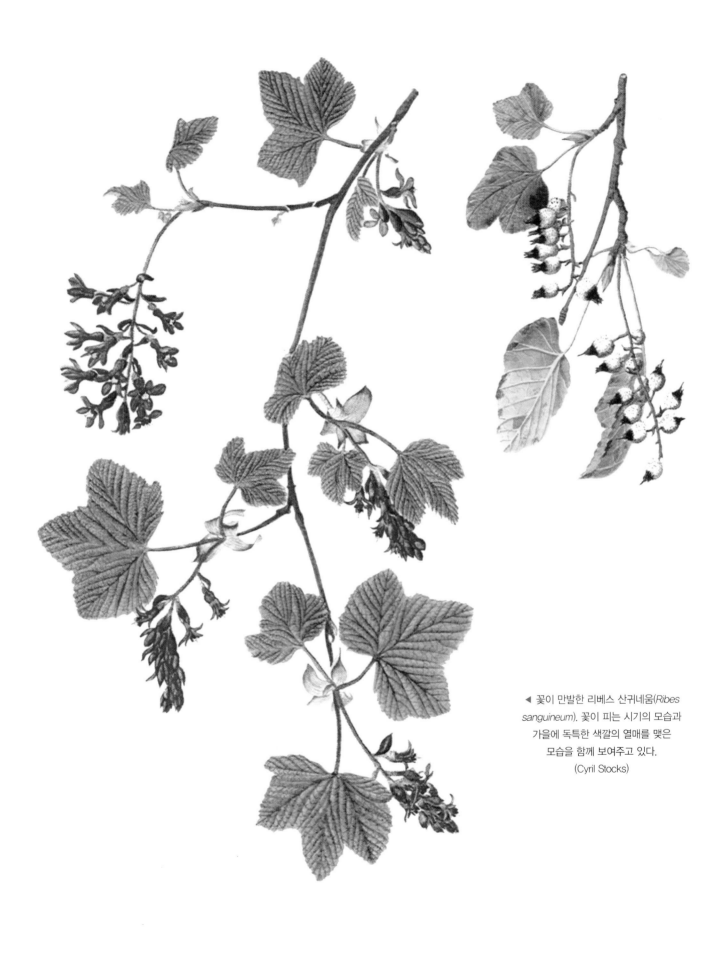

◀ 꽃이 만발한 리베스 산귀네움(*Ribes sanguineum*). 꽃이 피는 시기의 모습과 가을에 독특한 색깔의 열매를 맺은 모습을 함께 보여주고 있다.
(Cyril Stocks)

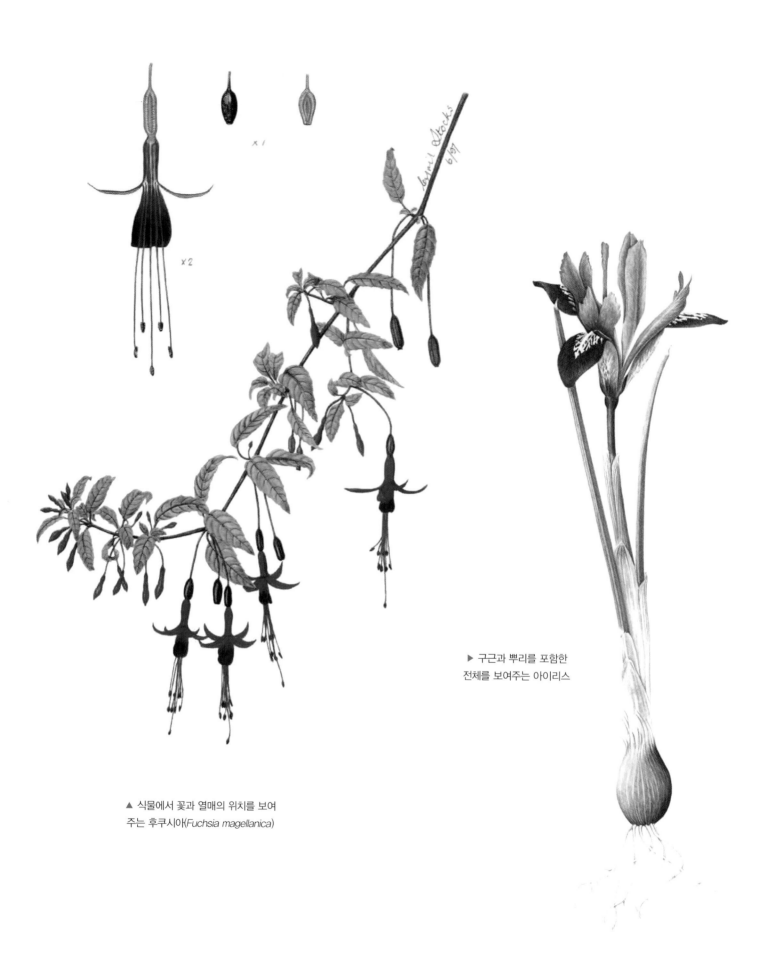

▶ 구근과 뿌리를 포함한
전체를 보여주는 아이리스

▲ 식물에서 꽃과 열매의 위치를 보여
주는 후쿠시아(Fuchsia magellanica)

3. 식물의 고유특성을 관찰한다. 직립형인가? 포복형인가? 덩굴형인가?

4. 꽃과 싹의 위치, 모양, 크기, 색깔 등을 세심하게 관찰한다.

5. 줄기를 관찰하고 촉감으로 느껴본다. 줄기의 생김새가 원형 또는 사각형인지 확인한다. 줄기의 표면이 부드러운지, 또는 털이 있는지 확인한다. 털은 융모인지 가시인지, 또는 가시털인지 확인한다.

6. 줄기가 끝을 향해 가늘어지거나 꽃과 잎이 돌출하는 부분에서 모양의 변화가 있다면, 그 부분을 집중적으로 관찰한다.

7. 잎을 관찰하면서 색깔 및 모양의 특성을 체크한다.

8. 잎가장자리를 관찰하면서 매끄러운지, 또는 톱니가 있는지 관찰한다. 모든 톱니 모양을 살펴보고 체크한다.

9. 잎의 질감이 거칠거나 매끄러운지를 확인한다. 잎의 밑면도 함께 관찰하면서 색깔 역시 체크한다.

10. 줄기와 잎이 만나는 부분을 검사한다. 잎의 배열을 관찰하면서 마주난 잎인지 또는 어긋난 잎인지 체크한다.

11. 열매가 있는 경우, 성숙한 열매인지, 또는 미성숙 열매인지 관찰한다.

12. 눈을 감고 차분하게 식물을 느껴본다. 그리고 눈을 뜬 뒤 혹시라도 놓친 것이 있는지를 확인해 본다.

13. 관찰 내용을 메모하고 식물도감과 함께 식물의 서식지를 확인한다.

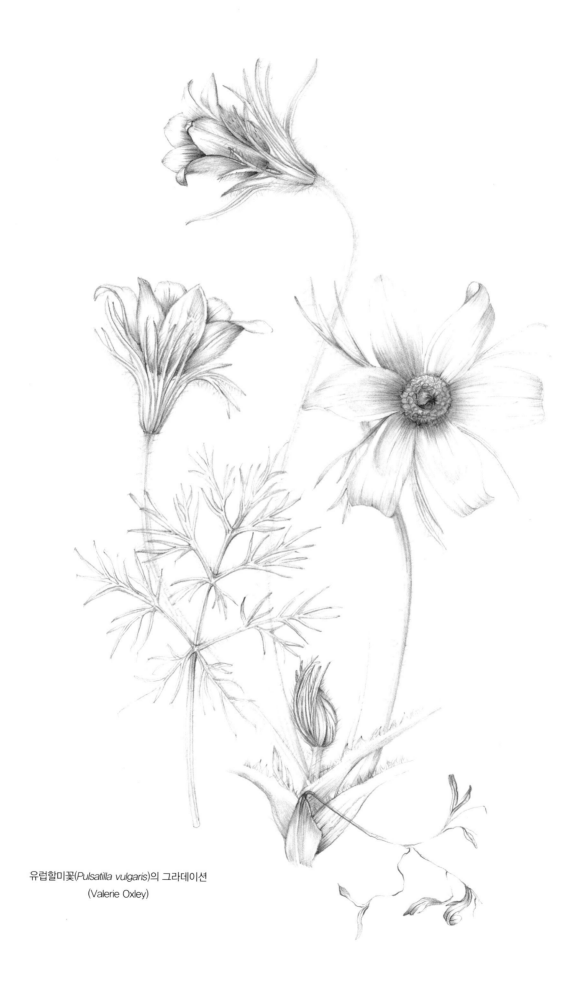

유럽할미꽃(*Pulsatilla vulgaris*)의 그라데이션
(Valerie Oxley)

드로잉 시작하기

드로잉 준비 운동

운동선수가 시합 전에 몸 풀기를 하는 것처럼, 보태니컬 아티스트 역시 그림을 그리기 전에 드로잉 연습을 하는 것이 좋다. 작업 시작 전에 10여 분을 투자하면, 마무리 단계에 이르렀을 때 그 몇 배 이상의 효과를 실감할 수 있다. 드로잉 준비는 HB 연필로 서로 다른 획을 그으면서 A3 드로잉 용지를 채우는 것으로 시작한다. 시간이 흐르면서 획을 그리는 팔은 편안해 질 것이고, 선은 물결처럼 자연스러운 모습을 보이기 시작할 것이다. '연필 긋기 연습'은 자연스럽게 흐르는 라인을 연습하는 가장 좋은 방법이다. 연필을 종이 위에 한번 대면 끝날 때까지 손을 떼지 않고 이리저리 돌아가면서 획을 이어, 용지를 가득 채울 때까지 계속하는 훈련을 '연필 긋기 연습'이라고 한다. 이때 연필심에 어느 정도 힘을 주면 얼마만큼 어두운 선이 그려지는지를 실험하고 관찰하는 것도 매우 중요한 일이다.

한편, 그림 작업을 시작하기 전에 자신이 앉아 있는 자세를 확인해볼 필요가 있다. 우선 편안한 자세인지를 체크한 뒤, 드로잉 보드가 책상이나 책상 이젤 받침대의 도움으로 책상에서 무릎 위로 걸쳐져 있는지 확인한다. 만약 그렇다면 그림을 그리는 동안 등이 꼿꼿한 자세를 유지할 수 있다. 테이블 이젤을 사용할 경우 테이블 가장자리에 이젤 끝이 맞물려있는지 확인해야 한다. 자칫 잘못하면 이젤이 미끄러져 책상 건너편으로 넘어가 버릴 수도 있기 때문이다. 보태니컬 드로잉은 특별한 기술과 연습에 의한 기술적 숙련도가 절대적으로 필요한 작업이다. 나아가 식물의 형태를 그림으로 정확하게 표현하려면 다양한 유형의 선, 패턴, 질감 등을 자유자재로 컨트롤할 수 있어야 한다. 그러기 위해서는 연필 자루를 중간에서 부드럽게 잡는 것이 바람직하다. 만약 연필심과 가까운 부분을 잡으면 긴장감이 생겨 둔탁하고 짙은 라인이 그려질 것이다. 게다가 손과 팔은 통증을 느낄 가능성이 매우 높다.

예비 드로잉 연습

선 그리기 연습

두 점을 잇는 선을 그리기 위해서는 첫 번째 점에 연필을 찍고, 시선은 두 번째 점에 둔 채 그 점을 향해 선을 그린다. 선을 그릴 때 시선은 반드시 두 번째 점에 고정되어 있어야 하며, 연필이 만들어내고 있는 선을 따라 움직이지 않아야 한다는 사실을 명심해야 한다.

그림을 그릴 때는 어깨에서 전해오는 힘으로 팔 전체를 사용한다. 팔이나 손에 힘이 들어가면 선을 그릴 때도 영향을 받아 부자연스러운 느낌의 결과물을 얻을 가능성이 높다. 다음과 같은 연습을 하면 그림 준비를 할 때 큰 도움이 될 것이다. 우선 그림을 그릴 때 사용할 여러 장의 용지와 HB 샤프 연필, 그리고 드로잉 보드 및 꽃과 잎이 달린 식물을 준비한다.

예비 스케치 연습

준비한 식물을 주의 깊게 관찰하면서 그 표본의 특징을 체크하는데, 예를 들면 식물의 높이, 잎과 꽃의 모양과 위치 등을 세심하게 기억해 둔다. 식물을 관찰한 후에는 2~3장의 윤곽 스케치를 빠른 시간 내에 완성하되, 표본을 돌려가면서 각 면에 해당하는 스케치를 모두 그린다. 스케치를 할 때는 각각의 면이 30초를 초과하면 안 된다. 30초 이내에 가능한 한 많은 내용을 스케치에 그려 넣어야 하는데, 연필은 반드시 느슨하게 잡아야 한다. 이 연습은 식물 표본 관찰 능력 향상이 목표이다. 완성된 스케치의 수준을 비교할 목적은 아니라는 얘기다. 따라서 이 스케치는 보통 생동감 있는 아웃 라인 그림으로 표현되며, 허용된 30초 안에 완료 되어야 한다.

손과 눈의 조화(코디네이션) 연습

같은 표본을 다시 그리는데, 이번에는 시선을 식물에 고정한 채 종이를 내려다보지 않고 그림을 그린다. 누군가에게 보여주기 위한 것이 아니기 때문에, 완성된 이미지가 어떻든 신경 쓸 필요는 없다. 먼저 연필을 종이의 하단, 즉 줄기가 있는 부분에 위치시킨다. 눈은 계속해서 줄기의 기부에 고정되어야 하며, 종이로 시선이 가지 않도록 한다. 준비가 끝나면 시선을 따라 식물의 실루엣에 맞게 선을 그리는 상상을 해본다. 시선이 식물의 실루엣을 따라 움직일 때, 연필도 함께 움직인다. 가능한 한 연필이 종이에서 떨어지지 않도록 노력해야 한다. 첫 번째 시도에서는 대부분 구불구불한 선이 그려져 있을 것이다. 하지만 낙담하지 않아도 된다. 그것은 완성된 그림이 아니라 눈과 손이 조화를 이루도록 연습하는 과정중 하나이기 때문이다.

기억력으로 그리기 연습

정신을 집중해 식물의 높이, 잎의 크기와 다양성, 꽃의 위치, 잎맥 패턴 등을 세심하게 관찰한다. 그런 후 눈을 감고 식물과 줄기, 잎, 꽃이 붙어 있는 영역 등을 차분하게 떠올려 본다. 그다음 단계는 눈을 뜨고 신중하게 각 영역들을 다시 체크한다. 눈앞의 식물에 대한 모든 것을 다 외웠다고 여겨지면, 표본을 보이지 않는 곳에 두고 기억만을 되살려 그림을 그려본다. 이 드로잉 작업에 주어진 시간은 10분이다. 이와 같은 연습은 시각을 통해 받아들인 정보를 머릿속에 기억하는 데 도움을 준다. 그림 그릴 목적으로 식물을 관찰하고 있다면, 표본을 그림으로 옮기기 위해 아주 작은 정보 하나라도 더 기억 속에 담아두는 것이 바람직하다.

상세한 그림 연습

상세한 부분을 그릴 때는 서두르지 않고 충분한 시간을 투자하는 것이 좋다. 먼저 표본을 보면서 식물의 외곽선을 그린다. 그리고 세부 사항을 그릴 때는 줄기에서 꽃과 잎이 붙어 있는 부분과 잎의 가장자리, 나아가 잎맥을 표현할 때 특별한 주의를 기울여야 한다. 표본을 보고 관찰하는 시간을 아까워해서는 안 된다. 또한 연결 부분의 모양과 비율 등을 최대한 정확하게 묘사하기 위해 노력해야 한다.

상세하게 그리는 연습을 거듭하면 더 오랜 시간을 필요로 하는 정밀한 그림을 그릴 때 큰 도움이 되며, 보태니컬 아트를 수행할 수 있는 실력도 갖추게 된다. 이와 같은 그리기 연습은 잎의 부착 부분을 비롯한 식물에 대한 이해도를 높이는 한편, 원근법과 단축법 등 그림 그리는 기법을 이해하고 깨우칠 수 있도록 해준다.

드로잉 스킬 개선하기

정확성과 비율

연필 사용이 익숙해지면서 편안함이 느껴지면 표본의 비율에 맞추어 정확하게 그리기 시작한다. 보태니컬 일러스트레이션을 처음 시작할 때는 표본의 실물 크기로 그리는 것이 좋다. 처음부터 표본을 확대하거나 축소해 그리면 각 부분의 비율이 맞지 않아 잎이나 꽃의 크기가 들쭉날쭉하게 나올 가능성이 높기 때문이다. 이러한 현상은 드로잉에 입문한 이후 초기 단계에서 주로 발생하는데, 해결 방법은 오직 연습뿐이다. 똑같은 그리기 연습을 반복하다 보면 머지않아 비율이 정확한 그림을 그릴 수 있게 된다. 다만 그런 수준에 도달할 때까지 자신감을 잃어서는 안 된다. 처음에는 눈으로만 측정한다. 그런 이후에 자신이 측정한 값을 확인하기 위해 컴퍼스를 사용한다. 그런데 초보 단계에서 정확성에 지나치게 몰입하면 드로잉에서 주저하

간단한 잎 그리기

게 되고, 결국은 투자한 시간에 비해 만족도가 높지 않은 그림이 탄생할 가능성이 높다는 사실을 염두에 둘 필요가 있다.

줄기와 잎맥 그리기

줄기와 잎맥을 그림으로 표현하는 수준이 되려면 먼저 두 라인을 평행으로 그리는 기술과, 평행한 두 라인이 어느 한쪽에서 만나도록 간격이 점점 좁아지는 그림을 그릴 수 있는 기술을 습득해야 한다. 연필로 첫 번째 라인을 그리는 방법은 연필을 종이에서 떼지 않고 수평으로 목적지를 향해 단번에 그리는 것이다. 그리고 두 번째 라인은 첫 번째 라인 아래에서 연필 점을 찍고 그리기 시작한다. 이때 시선은 줄곧 첫 번째 라인을 보고 있어야 하는데, 지금 그리고 있는 라인에 시선을 빼앗기지 않도록 하는 것이 중요하다. 이 연습은 스스로 자신감이 가질 수 있을 때까지 계속해야 한다. 또한 연습을 할 때 라인이 점점 좁아져 후반부에서 만날 수 있도록 해야 한다. 경우에 따라 종이를 옆으로 돌려놓은 뒤, 수직 방향의 줄기를 수평 상태에서 더 쉽게 그릴 수도 있다.

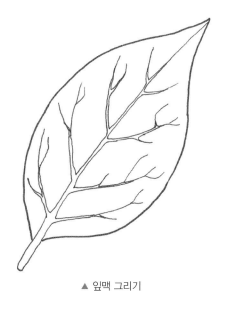

▲ 잎맥 그리기

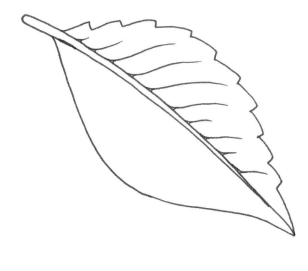

▲ 잎가장자리에서 톱니 그리기

자연스러운 곡선과 교차하는 줄기

줄기를 그릴 때는 자연스러운 곡선 형태로 드로잉하면서, 줄기가 딱딱한 직선 막대 형태로 나타나지 않도록 한다. 하나 이상의 줄기가 있을 경우, 화판 중앙에서 줄기가 교차하지 않도록 하며, 여러 줄기가 같은 지점에서 교차하지 않도록 드로잉 한다.

교차하는 줄기는 전체 디자인에서 심미학적 방해물이 된다. 하지만 교차하는 줄기를 아예 그리지 않아야 한다는 뜻은 아니다. 드로잉의 다음 단계로 진행하기 전에는 모든 줄기가 어느 방향으로 향하는지, 그리고 나뭇잎과 꽃들은 제대로 붙어있는지 확인한다.

나뭇잎 그리기

잎맥의 위치

잎을 드로잉 할 때는 주맥과 잎자루, 또는 줄기를 먼저 그린다. 그다음에 잎의 옆면인 잎몸을 그리는데, 그리고 있는 라인의 앞쪽을 보면서 드로잉하면 오버랩 없이 두 라인의 끝이 만난다. 연속 라인 형태로 가볍게 그리되, 표본의 잎에서 톱니 모양을 확인한 뒤 한 번에 잎가장자리에서 그려 완성하면 된다. 이후 잎의 측맥을 그린다. 주맥에서 측맥이 시작되는 곳을 확인한 뒤, 잎의 가장자리에서 측맥이 완료하는 지점을 확인해야 한다. 때로는 톱니보다 측맥을 먼저 그리는 것이 쉬울 수 있는데, 톱니와 측맥이 서로 연결되기 때문이다. 일부 측맥은 잎가장자리와 만나지 않고, 안쪽으로 돌아 인접한 측맥으로 반복하는 것처럼 보이기도 한다. 잎맥의 폭은 바깥쪽으로 점점 좁아져 끝 부분은 매우 가늘다.

잎맥의 구조는 주의 깊게 관찰하면서 주요 특징을 찾아볼 필요가 있다. 관찰 과정에서 잎의 탁본이나 복사본은 잎의 주요 특징을 찾는데 커다란 도움을 준다. 잎 전체는 잎맥의 네트워크가 형성되어 있지만, 주맥과 측맥만 표현해도 잎의 특징을 묘사하는데 도움이 된다. 예컨대 프리뮬러 잎은 더 많은 잎맥을 표현해 잎의 잔주름 구조를 보여주고, 꽃도라지(lisianthus) 잎은 잎맥을 적게 그리면서 부드러운 표면을 가졌음을 보여준다.

원근법적인 왜곡 기법인 단축법 잎

보태니컬 아티스트들이 초기에 마주하는 어려움 중 하나는 자신을 향하고 있는 잎과, 멀리 떨어져 있는 잎을 어떻게 하면 효과적으로 표현할 수 있는가 하는 문제이다. 이런 경우 베테랑 작가들은 '단축법'이라고 알려진 그림 기법을 이용한다. 단축법을 쓰면 나뭇잎이 실제 길이에 비해 짧게 표현된다. 잎을 단축법으로 표현하기 위해서는 우선 잎의 위치부터 다시 한 번 확인해야 한다. 때로는 자신을 향하고 있는 잎이 어색해 보일 수도 있는데, 그럴 때 표본의 방향을 살짝 비틀어 보면 예상보다 좋은 측면의 모습을 얻게 될 수도 있다. 단축법으로 잎 드로잉을 시작하려면 먼저 주맥을 설정하는데, 필요한 경우 컴퍼스를 사용한다. 자신을 향하고 있는 가까운 잎의 끝에서 줄기까지의 거리를 측정한 뒤, 연필로 밝은 색 점을 표시한다. 그리고 자신의 시선을 기준으로 잎의 가장 넓은 지점 너비를 측정해 밝은 색 점으로 표시한다. 그리고 나서 주맥과 메인 줄기 사이의 각도를 확인하는데, 이와 같은 참조 점을 설정한 뒤에는 잎 테두리에서 그리기 전 잎을 주의 깊게 관찰해야 한다. 드로잉을 할 때는 나중에 조작이 용이하도록 가볍게 그린다. 완성된 그림에서 '비행하는 새의 날개'처럼 보이는 더블 커브 라인을 찾는 것이 도움이 될 수 있다. 단축법으로 표현하는 그림 역시 꾸준한 연습만이 해답이다. 자신을 향하고 있

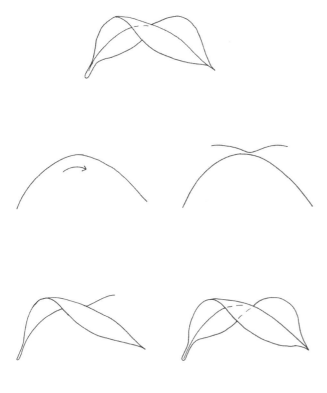

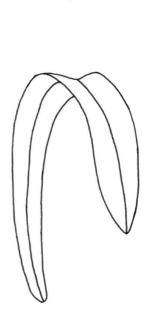

▲ 단축법 잎을 드로잉하는 순서

▲ 완성된 단축법 잎 그림에서 '비행하는 새의 날개'처럼
보이는 더블 커브를 찾아본다.

는 잎과 멀리 떨어져 있는 잎, 그리고 꼬여 있는 잎과 각도가 뒤틀린 잎 등을 연습해야 하는데, 그 기간은 스스로 자신감과 확신을 갖게 된 이후까지 계속되어야 한다.

꼬여있는 잎의 밑면에는 잎맥과 질감을 함께 그려 넣어서 사실성과 다양성을 추가하는 것이 바람직하다. 바싹 말라 볼록해지거나 오목하게 휘어진 단풍잎은 단축법 그리기 연습에 더없이 좋은 표본이므로 활용해볼 필요가 있다.

잎맥을 그릴 때는 물고기 뼈처럼 묘사되지 않도록 주의해야 한다. 잎맥이 차츰 좁아지면서 끝부분은 머리카락처럼 가늘게 표현하는 것이 가장 좋다. 윗면 잎맥은 하나의 라인으로 그려서 너비가 없는 것처럼 보이게 하고, 밑면 잎맥은 두 줄로 그려서 너비가 있는 것처럼 표현하는 방법도 고려할 만하다. 나아가 잎의 상단과 하단 사이에서 입체감을 형성하려면 윗면에 넓고 무거운 잎맥을 그려 넣지 않아야 한다는 사실을 기억해 두어야 한다.

꽃 그리기

꽃 그림은 기본 구조 및 원근법을 표현하는데 도움 되는 기하학적 형태를 참조할 필요가 있다. 컵 모양의 꽃은 완전한 정면 시점보다는 3/4시점에서 그렸을 경우 더 자연스럽게 보인다. 꽃의 외곽 부분은 꽃을 앞이나 뒤로 기울이면 동그란 원이 타원으로 보이게 된다. 플라

스틱 컵을 다양한 각도로 기울이면서 어떤 시각적 변화가 있는지를 살펴보면 튤립, 모란, 미나리아재비 등과 같은 꽃의 원근법과 구조를 이해할 수 있다. 컵의 내부를 얼마만큼 볼 수 있는가 하는 문제는, 컵이 얼마나 기울어졌는가의 여부에 달려있다. 컵을 기울일 때는 컵 상단 테두리가 원에서 타원으로 보이는 것에 주목해야 한다.

컵 모양 꽃의 원근법 연습

플라스틱 컵을 다양한 각도로 기울이면서 연필로 컵의 아웃라인을 그려본다. 이때 주의할 점은 관찰자의 시선이 동일한 지점이어야 한다는 사실이다. 다시 말해서 똑같은 자세에서 컵의 변화를 관찰해야 한다는 뜻이다. 컵의 내부가 각도에 따라 얼마만큼 노출되는지 역시 살펴야 하는데, 이와 같은 관찰은 컵 모양처럼 내부가 보이는 꽃을 그릴 때 크나큰 도움이 된다. 어떤 기울기나 어떤 자세에서도 컵의 외부와 내부 전체를 동시에 볼 수는 없다. 플라스틱 컵 그림을 연습한 뒤에는 컵 모양의 실제 꽃을 표본으로 그림 연습을 시작한다. 꽃의 기울기와 위치를 다양하게 변경하면서 본격적인 연습을 하는 것이다.

백합이나 수선화는 기하학적 측면에서 볼 때 원뿔을 기반으로 하는 꽃이다. 꽃을 구부리면 볼 수 있는 내부의 영역이 달라진다. 꽃의 전체 정면을 그대로 그림으로 그리면 극적 효과는 생기겠지만, 꽃의 진

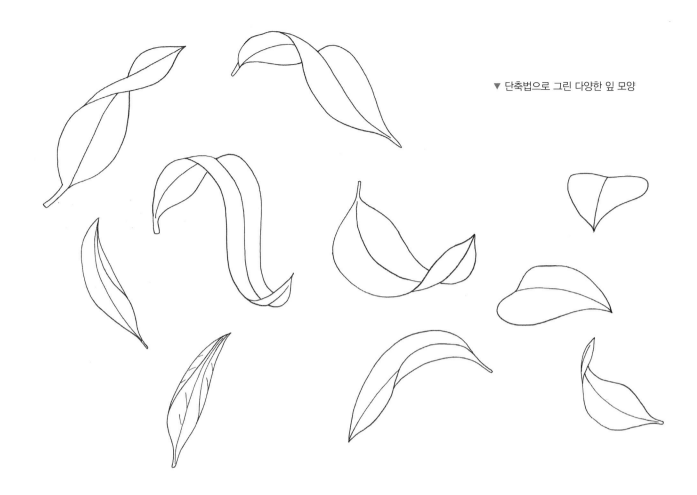

▼ 단축법으로 그린 다양한 잎 모양

정한 모양을 묘사하려는 작가에게 곤란을 느끼게 한다.

열매와 씨앗 그리기

대부분의 열매는 공처럼 둥근 형태를 기반으로 하고 있다. 하지만 열매꼭지의 생김새는 종에 따라 생김새가 제각각이다. 따라서 열매를 그릴 때는 꼭지의 위치에 주목해야 하고, 깊게 파인 부분은 신중하게 그려야 한다. 우묵한 면의 안쪽은 보이지 않을 수도 있다.

상당수의 열매는 원형보다 타원형에 가깝고, 모두가 똑같은 모양으로 생긴 것은 아니다. 따라서 열매의 특징을 잘 찾아야 하며, 똑같은 모양을 반복해서 그리면 안 된다. 열매는 또한 씨앗을 보여줄 목적으로 절개면을 추가하는 경우가 많다. 몇몇 열매는 고유의 구조를 갖고 있다. 구과식물의 원뿔형 열매와 파인애플은 나선형 구조가 있다. 따라서 세부 그림으로 들어가기 전에 열매의 구조 패턴을 세심하게 살펴보는 것이 바람직하다.

보태니컬 일러스트레이션에서 이동시키거나 제외할 것들

그리고자 하는 표본의 식물학적 정보가 널리 알려져 있는 상태이고, 잎이 많은 식물이었을 경우에는 잎 일부를 제외해도 무방하다. 다만 식물학적 정보가 훼손되지 않아야 하므로, 잎이 어디에 위치하고 있는지를 보여주는 잎자루와 줄기 등을 생략해서는 안 된다. 하나의 꽃차례에서 작은 꽃을 생산하는 난초와 델피디움 및 기타 꽃들은 작가가 구조의 단순화를 시도할 또 다른 예제가 될 수 있다. 구조를 명확하게 전달하는 것이라면 식물 배후에 있는 몇몇 꽃의 생략은 크게 문제되지 않는다.

작가는 올바른 식물학적 정보를 그림에 담기 위해 가능한 한 최선의 방법이 무엇인지를 판단하고 결정해야 한다. 잎과 꽃이 한군데에 집중되어 있다면 개방적 디자인을 위해 재배치할 수 있다. 나아가 일렬로 늘어서 있는 줄기는 조금씩 이동시키는 방법으로 그림의 이해도를 높이는 것도 좋은 방법이다. 이때 곤충에 의해 손상 입은 잎과 일부가 뜯겨진 잎을 그림에 포함해야 하는지의 여부는 결정하기가 쉽지 않다. 그런 잎들을 그려놓으면 자칫 그 식물의 잎이 일 년 내내 변색되고 시든 것처럼 보일 수도 있기 때문이다. 일 년 내내 잎을 유지하는 프리뮬러 등의 식물을 그릴 때, 오래된 나뭇잎을 제거한 뒤 깨끗하게 묘사하는 것은 식물의 이력을 일부 파괴하는 것이므로 현명한 생각이 아니다. 또한 가을에 성숙한 열매는 봄의 열매처럼 신선해 보이지 않는다는 사실을 기억해 두어야 한다.

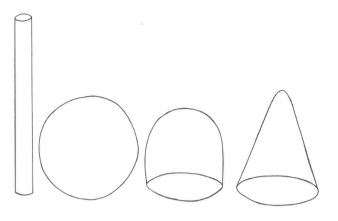

▲ 기하학 도형은 꽃의 구조 및 원근법 구상에 도움이 된다.
몇몇은 반구체에 근거한다.

▲ 열매에서 꼭지를 관찰한다.
열매의 꼭지 부분은 대부분 오목한 형태다.

◀ 나선형 구조를 가진
열매는 패턴의 기본적인
모습을 계획할 수 있다.

드로잉 테크닉

색채원근법(공중원근법, 대기원근법)

색채원근법은 피사체와의 간격에서 대비차, 디테일, 초점 등에 차등을 두어 원근법 느낌이 나게 하는 그림 기법이다. 색채원근법은 모든 것이 바로 앞에 있는 식물이라 할지라도 깊이감과 형상을 효과적으로 표현할 수 있다. 보태니컬 일러스트레이션에서 가까이에 있는 구조는 더 분명하고 명확하게 보여야 하고, 거리가 멀어질수록 점점 더 희미하게 보이도록 표현해야 한다.

선형원근법

선형원근법은 뷰어에서 멀리 떨어질수록 개체가 더 작아진다는 원리를 기반으로 하고 있다. 작가는 이 이론을 충분히 숙지한 뒤 마땅한 상황에 적용해야 한다. 예컨대 선형원근법은 전경과 배경에 많은 열매나 꽃이 조밀하게 있는 상태에서 특정 식물을 묘사할 때 적용하는 것이 좋다.

다이아그램 라인 그리기

식물 구조물을 그릴 때 연속적으로 이어지는 라인은 보통 다이아그램적인 라인 그리기라고 한다. 아웃라인을 뚜렷하게 그리는 것은 세부 사항이 정확하게 보일 뿐 아니라, 명확성에도 좋기 때문에 작가들이 선호하는 방식이다. 잎의 연결부 및 잎맥의 패턴은 연필 아웃라인으로 명확하게 묘사할 수 있는 구조의 예이다. HB 연필은 이런 종류의 작업에 적합한 도구이다.

상기할 점

1. 상세하고 정확한 그림을 완성하기 위해서는 많은 연습이 필요하다. 피아노 연습과 마찬가지로 더 많은 연습이 더 좋은 실력을 만든다.
2. 눈으로 보는 것을 손으로 재현해 내는 그리기 연습은 초기 단계에서 여러 차례 좌절감을 느낄 수 있다. 하지만 긍정적인 사고와 끊임없는 노력이 더해지면 좋은 결과를 얻게 된다.
3. 테크닉에 의존하면 생명력이 없는 어색한 그림이 탄생할 가능성이 높다. 보태니컬 아티스트는 항상 정확성과 함께 생동감 있는 그림을 목표로 해야 한다.
4. 그림을 그리기 전에 편안한 마음을 갖는 것도 중요하다. 워밍업 그림 그리기를 통해 편안함을 느끼고 그리기 과정을 즐기면서 마음을 이완시킨다.
5. 보태니컬 아트는 표본을 전경으로 보고 완성한 그림이다. 따

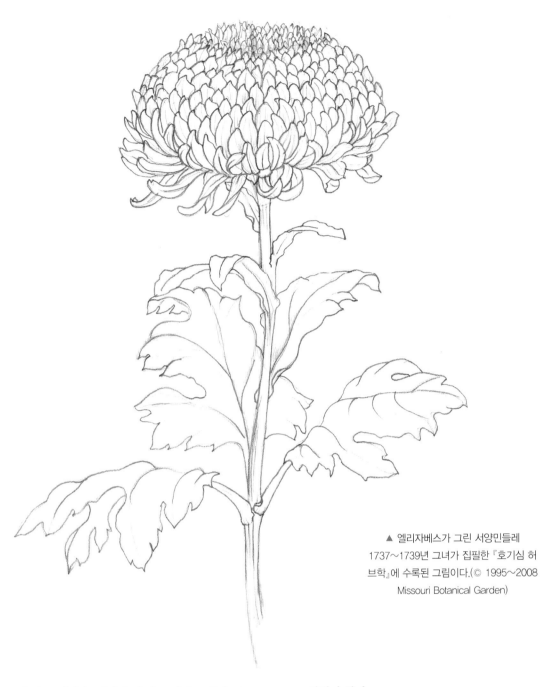

▲ 엘리자베스가 그린 서양민들레
1737~1739년 그녀가 집필한『호기심 허
브학』에 수록된 그림이다.(© 1995~2008
Missouri Botanical Garden)

라서 그림을 그릴 때는 머릿속 생각이 아닌 눈앞의 표본을 보
고 그려야 한다는 사실을 잊어서는 안 된다. 일단 그려야 할 부
분이 결정되었으면 식물을 움직일 때마다 동일한 시점에서 그
식물을 보는 것이 좋다. 다만 머리를 좌우로 약간씩 옮기거나
앞뒤로 움직이면서 그림에 대한 원근법을 변경할 수는 있다.

6. 가능하다면 언제나 살아있는 식물 표본을 보며 작업하는 것이
바람직하다. 가장 성공적이고 활기찬 그림은 대부분 실제 식물
을 보고 그린 그림이다.

7. 식물을 보면서 생명력과 움직임을 느껴야 한다. 자연스런 꽃과
부드러운 성장 곡선을 찾고, 그것을 고스란히 표현하기 위해

노력해야 한다.

8. 그림을 완성하기까지 충분한 시간을 확보하는 것도 중요하다.
그림을 서둘러 완성해야 한다는 압박감을 느끼지 않아도 되기
때문이다. 충분한 시간 안배는 그림의 완성도에 상당한 영향을
미친다.

9. 지금 그리고 있는 그림은 이전 그림에 비해 완성도가 높아야
한다.

10. 수평 라인을 지울 때 얼룩지는 현상을 피하려면 수직으로 지
우면 된다.

백합(*Lilium longiflorum*)을 흑연으로
그린 그라데이션
(Valerie Oxley)

색조 배색 테크닉

도구

종이

모든 종이는 고유한 질감을 갖고 있다. 수채화용 세목 용지 역시 부드러운 질감이 있다. 흑연 연필 사용 시, 종이 표면을 가로지를 때 조직을 들뜨게 한다. 라인을 드로잉하고 있을 때는 쉽게 느끼지 못할 수도 있지만, 흑연 연필이 종이의 표면을 커버할 때 고르지 못한 연필 자국 사이에서 종이가 들뜨는 현상을 확인할 수 있다. 이 현상은 표면이 거친 용지에서 B 범위 연필로 강하게 드로잉을 할 때 발생한다. 이럴 때 더 단단한 H 연필을 사용하면 간격의 틈새를 쉽게 채우고 보다 매끄러운 라인을 만들 수 있다.

카트리지, 또는 드로잉 용지

카트리지와 드로잉은 매끄러운 표면을 갖고 있으며, 흑연 연필의 색조 그림에서 사용할 수 있다. 드로잉은 좋은 품질의 무거운 종이를 포함해 여러 종류의 작업용 종이가 있다.

세목(Hot Pressed) 수채화 종이

수채화 종이 중에서 세목은 매끄러운 표면으로 인해 흑연 연필의 음조 그림에 적합하다. 세목 용지의 색상은 흰색에서 크림색까지 다양하다. 또한 세목 용지는 일반 드로잉 용지 보다 품질이 우수하기 때문에 전시회용 그림 작업에 적합하다.

브리스톨 판지

브리스톨 판지는 우수한 품질의 부드럽고 반짝이는 종이이다(역자 주: 명함·카드·도화지용으로 흔히 사용하는 용지). 표면이 매끄러워서 흑연 연필로 그라데이션을 작업할 때 좋다.

비수채화 종이와 거친 수채화 용지

이 종이는 부드러운 B 연필을 사용할 때 표면 조직이 상당히 일어난다. 따라서 감귤류 그림의 표면 질감을 표현하기에는 좋지만, 미세한 색조의 식물을 그릴 때는 적합하지 않다.

연필

2H · HB · 2B 연필은 처음 시작하는 그라데이션 작업에 가장 좋다. 차츰 경험을 쌓아가면서 그림에 따라 연필의 9H~9B 범위 중 단단하거나 부드러운 연필을 순차적으로 선택하는 것이 바람직하다. 연필은 브랜드마다 제각각 단단하거나 부드러운 고유의 특성이 있다. 따라서 사용하고 있는 브랜드가 불만족스러울 경우 다른 업체의 연필을 사용해볼 필요가 있다.

그라데이션 기법

라인 드로잉에서의 다양한 톤

드로잉 할 때 연필 끝을 점차적으로 누르면, 밝은 선에서 어두운 선으로 변화하는 선을 그릴 수 있다. 햇빛이 비치는 부분과 그늘 부분은 그와 같은 방법을 통해 밝은 선과 어두운 선으로 효과적인 표현이 가능하다. 이를 '라인 드로잉'이라고 한다. 선의 대비차가 변화하는 라인은 매우 가느다란 줄기를 그릴 때 사용된다. 줄기에서 어두운 부분을 그릴 때는 연필에 더 많은 필압을 가하고, 밝은 영역을 그릴 때는 필압을 느슨하게 한다. 다만 단단한 H 연필을 사용할 때는 이 효과가 나타나지 않을 수도 있다.

그라데이션(대비) 영역의 관찰

상당수의 보태니컬 아티스트들이 그림을 그릴 때, 식물 전체에서 톤의 단계적인 변화를 식별할 수 없어서 애를 먹은 경험이 있다고 말한다. 이 문제는 대부분 작업실의 인공조명이 모든 그림자를 잠식하기 때문에 발생한다. 이런 경우 가능한 한 조명을 끈 뒤, 빛이 양호한 지향성 조명을 사용해 문제점을 극복하면 된다. 자연광을 선호하더라도 겨울철에는 빛의 양이나 강도가 충분하지 않아 어려움이 생긴다. 이럴 때는 주광색 전구를 조명으로 사용하면 좋다. 앵글포이즈 램프를 사용할 때는 식물과 멀리 떨어진 왼쪽에 45도 각도로 놓는 것이 좋다. 그리고 작업을 시작하기 전, 식물 전체에 밝고 어두운 톤이 제대로 나타나고 있는지를 확인한다. 램프를 식물에 너무 가까이 두면 밝고 어두움 사이의 대조(뚜렷한 차이)가 날카롭게 표현된다. 콘트라스트가 날카로우면 종이의 밝고 어두운 패턴이 하나의 편평한 패턴처

럼 보일 수 있다. 일단 램프를 설치하면, 빛이 나오는 방향은 각각의 그림에서 동일하게 유지해야 한다. 만일 식물 표본에서 밝고 어두운 부분이 눈으로 잘 식별되지 않으면 눈을 반쯤 감거나 가늘게 뜨고 보는 방법도 있다. 그러면 메인 색조 영역을 포착하는데 도움이 된다.

3차원 그림 창조하기

원통 · 원구 · 원뿔

회화의 아버지로 추앙받는 화가 세잔느는 '원통과 구체 및 원뿔의 측면에서 자연을 해석해야 한다.'고 강조했다. 이러한 기본 도형의 명암을 처리하는 방법은 식물 각 부분의 음영을 표현하는 데 도움이 된다. 줄기는 실린더의 도형이라고 할 수 있다. 둥근 열매나 둥근 꽃은 원구에 가깝다. 디기탈리스 같은 관 모양과 트럼펫처럼 생긴 꽃은 원뿔형이다. 반구체는 컵 모양의 꽃인 튤립과 데이지와 같은 꽃의 음영을 처리하는데 도움이 된다.

전체 색조 범위의 활용

색조(Tonal) 범위는 가장 밝은 흰색 부분에서 가장 어두운 검정색 부분까지를 말한다. 중간 톤은 표시되어야 하고, 중간 톤의 양쪽 사이에 또다시 각각의 중간 톤이 있다. 그림을 연습할 때부터 이와 같은 5개의 그라데이션으로 표현하는 것이 바람직하다. 밝음에서 어두움까지의 그라데이션 범위는 필압을 조절하거나 다양한 등급의 연필을 사용해 종이에 표현할 수 있다. H 연필은 밝은 회색, 부드러운 음영을 표현하고, B 연필은 어두운 회색이나 음영 질감을 표현한다. 음영표현의 시작은 HB 연필로 밝은 음영부터 시작할 수 있다.

일부 일러스트레이터는 매우 부드러운 작업을 위해 아주 단단한 5H 연필로 음영을 시작하기도 한다. 한편, 매우 약한 필압으로도 그림을 그릴 수 있다. 밝은 음영은 연필이 거의 종이에 닿지 않아도 표현할 수 있는데, 부드러운 깃털로 어루만지는 것과 같은 터치로도 표현이 가능한 것이다.

음영(쉐이딩) 기술

연속된 톤

연필 끝 측면부는 넓은 선, 또는 조금 다른 회색 음영을 그릴 때 사용하면 좋다. 연필 끝의 한쪽 면을 고운 사포로 다듬은 다음, 메모지에

문질러서 매끄럽게 연마해 드로잉 하면 평탄한 회색 음영을 효과적으로 표현할 수 있다. 처음에는 연하게 칠하고, 그런 뒤 덧칠 하면 음영을 증가할 수 있는데, 나중에 어두운 부분으로 가면 더 이상 흑연을 흡수하지 않으며, 지나치게 칠할 경우 종이에 광택이 나거나 찢어질 수도 있다. 이 작업은 과도한 작업으로 인해 용지의 손상이 발생하지 않는 단계에서 작업을 멈춘다. 그러기 위해서는 각각의 연필로 여러 차례 실험을 거듭해 표현할 수 있는 그라데이션의 범위를 이해하는 것이 필수적이다.

해칭선의 음영

나란히 하는 평행선을 서로 가깝이, 또는 더 멀리하여 선상에 다양한 그라데이션을 만들 수 있다. 어두운 그라데이션은 선을 가깝게 배치하고, 밝은 그라데이션은 더 멀리 배치하는 방식이다. 해칭선의 모양은 일반적으로 피사체의 모양을 따르면 되는데, 가느다란 해칭선은 종이에 연필을 튕기듯 그려서 만든다. 해칭선의 음영은 점점 가늘어지는 선을 만들어 두꺼운 선이 얇은 선으로, 어두운 선이 밝은 선으로 변화하는 선이다. 식물 드로잉에서 해칭선은 조심스럽게 그려야 한다. 너무 급하게 서두르면 조잡한 느낌이 들기 쉽다. 선을 함께 배치하면서 연속으로 터치해 연속 그라데이션을 만든다. 연속 그라데이션 지역은 가장자리에서 점차 외곽 방향으로 확장될 수 있다. 연필에 전해지는 필압이 감소하면 밝기에서 어두운 부분까지의 그라데이션 범위가 달성된다.

크로스해칭

그라데이션의 어두운 영역은 각도를 달리하는 라인을 교차하여 그릴 수 있는데, 이를 크로스해칭이라고 한다. 크로스해칭은 일반적으로 더 빠르게 어두운 영역을 그릴 때 사용하는 스케치 기법이다. 크로스해칭은 매우 신중하게 작업할 경우 보태니컬 일러스트레이션에서도 응용할 수 있는데, 일반적으로 단색 또는 어두운 영역이 필요한 곳에서 사용한다. 음영 효과는 줄의 간격과 필압에 의해 향상될 수 있다. 크로스해칭의 선 간격이 너무 벌어진 경우에는 식물의 고유 무늬라고 오해받을 소지가 있으므로 주의해야 한다.

타원의 음영

타원의 음영은 어깨를 이용한 손의 타원 운동에 의해 완성해야 한다. 이 음영 방법을 사용해 연필로 용지에 크고 작은 타원을 그릴 수 있다. 이 작업은 연필심의 끝이나 측면을 사용하면 되는데, 그라데이션의 편차는 동일한 색조 영역에서 연필을 가로질러 움직여서 어두운 영역에 더 많은 흑연을 칠함으로써 얻을 수 있다. 그라데이션 영역을

▲ 종목 용지(NOT surface paper)에 그린 레몬 음영 스케치.
용지의 질감이 레몬의 오돌토돌한 껍질을 표현하는데 도움을 준다.
(Valerie Oxley)

확대할 때 어두운 그라데이션 부분이 진해지는 것을 피하려면 타원의 크기를 변경하면서 칠한다. 연필은 가벼운 필압으로 시작하고, 그 이후 점차적으로 덧칠하면서 그라데이션을 만든다.

분진 작업

흑연 분진 작업은 메디컬 일러스트레이션에서 사용하는 방법으로, 분진과 건조한 솔로 표현하는 그림 기법이다.
분진은 고운 사포로 HB 연필심의 측면을 문질러서 만드는데, 건조한 솔이나 찰필로 모으면 된다. 분진 작업은 건조한 솔로 흑연 분진을 용지에 도포하여 중간 톤을 만든다. 도포한 중간 톤 영역은 퍼티 지우개로 부드럽게 하거나 연필로 덧칠해 강화할 수 있다. 그렇게 하면 부드러운 그라데이션이 만들어진다.

점각 음영

점각 음영은 점을 촘촘하게 찍거나 성글게 찍으면서 음영을 만드는 기법이다. 이 기술은 '테크니컬 펜'을 사용한 흑백 일러스트레이션 작업과 관련이 있다. 점각 음영(Stipple Shading)은 또한 특별한 그림 효과를 만들 때 사용되기도 한다.

▲ 프리뮬러의 그라데이션 드로잉. 강한 선으로 꽃대와 잎의
그림자 부분을 사용해서 상세한 부분과 형태를 돋보이게 했다.
(Valerie Oxley)

단색 톤 음영(Solid Tone)

단색을 사용해 깊이감을 강조하는 그림 기법이다. 이 방법은 그림을
선명하게 하는데 상당한 효과가 있는데, B 연필이 선명한 대비차를
제공해 준다. 잎 연결부 주변과 두상화 하부 그림자 영역에 적용하면
효과적이다. 나아가 잎이 뒤틀어져 겹쳐있는 부분 역시 마찬가지다.

블렌딩과 번짐(Blending and Smudging)

음영 작업을 할 때 스텀프펜, 찰필, 목화 싹눈, 카드, 성냥개비, 손가
락 등을 사용해 흐릿하게 하거나 부드럽게 할 수도 있다. 문지르거나

손상시키는 방법으로 그라데이션을 나타내고 혼합하는데, 표면이
과도하게 혼합되지 않도록 주의해야 한다. 자칫 잘못하면 작업 후에
그라데이션에서 오류가 발생할 수 있기 때문이다. 다만 손가락을 사
용한 음영의 혼합은 보태니컬 일서트레이션는 적합하지 않다. 손가
락이 표현하기에 너무크고 기름기가 표면에 옮겨갈 수 있기 때문이
다. 좁은 부분의 그라데이션 혼합에는 보다 섬세한 기술이 필요하다.

사포 질감 효과 만들기

얇은 드로잉 용지 밑에 사포를 깔아놓은 뒤, 부드러운 B 연필로 드로
잉 용지의 표면을 문지르면 사포 질감이 종이에 나타난다. 따라서 두
꺼운 종이로 작업할 때는 응용할 수 없다. 일반적으로 널리 사용하는
기법은 아니지만, 참조용 스케치를 빠르게 그릴 때 나뭇잎 질감 등을
표현하기 위해 시도하는 경우가 많다.

파치먼트 효과(결각 효과) 만들기

가느다란 뜨개질바늘이나 파치먼트 크래프트 같은 결각 용지를 사
용해 여러 가지 엠보싱 그림을 만드는 공예 기법의 하나이다. 파치먼
트 기법은 줄기의 털 같은 구조를 표현할 때 도움이 될 수 있다. 파치
먼트 종이 위를 문지르면 엠보싱 자국이 백색으로 남게 된다.

하이라이트와 그림자

빛의 그라데이션

질감, 트루 컬러, 패턴 등이 중간 톤 영역에서 더 분명해지고, 하이라
이트와 쉐도우 영역에서는 손실된다.

하이라이트

하이라이트(Highlights) 영역은 식물에서 볼 수 있는 가장 밝게 빛나는
부분이다. 하이라이트의 강도는 빛이 떨어지는 방향과 표면의 영향
을 받고, 색깔과 질감은 하이라이트의 강약에 의해 영향을 받는다.
일부 식물의 표면은 빛의 반사가 심한데 서양호랑가시나무와 동백
나무의 잎이 그 대표적인 예라 할 수 있다. 또 몇몇 과일 표면은 하
나 이상의 하이라이트를 생성하기도 한다. 모든 하이라이트는 과일
의 반사적인 표면에 정확히 재현되지만 그것이 마치 과일의 점처럼
보일 수도 있다. 때로는 스튜디오의 조명 빛과 창에서 들어오는 자연
광이 과일의 표면에 나타나기도 한다. 만약 반사광이 자연스럽게 보
이지 않는다면 그중 일부 하이라이트를 표현하지 않는 것도 고려해
야 한다. 한편, 과일의 그림자 부분에도 하이라이트를 표현할 수 있
다. 연필 드로잉은 과일의 색상을 약간 유지한 상태에서 가볍게 음영

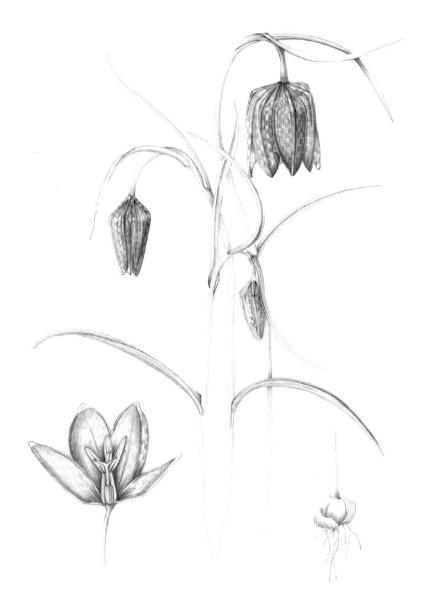

◀ 뱀머리패모(*Fritillaria meleagris*). 지향성 조명
은 모양과 형태를 만드는 데 도움된다. 밝은 부분
과 어두운 부분의 세밀한 사항들은 소실되지만,
중간 톤 부분은 뚜렷하게 보인다.
(Valerie Oxley)

을 추가할 수 있는데 이러한 영역을 빛이 적은 영역, 또는 로우라이트 영역이라고 말한다.

반사광

반사광(Reflected Light)은 식물이나 과일의 음영 영역과 먼 측면에서 다시 반사되는 빛이다. 이 밝은 영역은 이차광원, 또는 식물의 배경에 설치한 화이트보드나 벽면에 의해 만들어질 수 있다.

그것은 식물이나 과일의 그림자 측면에서 가장 먼 가장자리의 밝은 영역이라고 할 수 있다. 가장 먼 가장자리에서 생성되는 반사광에는 명확한 경계선이 없으므로, 대조되는 배경 없이는 묘사하기가 어렵다. 반사광 효과를 극대화시키는 가장 좋은 방법은 반사광을 가장 어두운 그림자 보다는 약간 밝게, 밝은 부분과 어두운 영역 사이에 걸친 중간 톤 보다는 조금 어둡게 표현하는 것이다. 이 묘사법은 여러 송이의 산딸기나 포도송이에서 각각의 딸기나 포도를 묘사할 때 유

용하게 활용할 수 있다.

그림자의 투사(Cast Shadow) : 드리워진 그림자

그림자의 투사는 그림에서 피사체를 정의하고 깊이감을 생성하는데 도움이 된다. 일반적으로 그림자의 투사는 식물의 등 뒤쪽은 표시되지 않는다. 때때로 열매 밑면에 그림자를 드리워서 열매의 위치를 고정하고, 열매의 위쪽으로 곡선이 향하는 것을 표현하기도 한다.

자기 그림자와 그림자의 오버랩(Self Shadows and Overlaps)

가시와 날카로운 털에 의해 생성된 자기 그림자가 줄기 위에 빈번하게 투영되는 그림은 식물의 사실주의를 형성하는데 도움이 된다. 겹쳐진 잎 사이의 그림자, 교차 줄기 사이의 그림자, 뿌리 사이의 그림자는 그림의 깊이감을 만들고 사실적인 느낌을 극대화시켜준다.

▲ 빛과 그늘의 미묘한 변화를 보여주는 참나무류 잎의 섬세한 그라데이션
(Lionel Booker)

▲ 칠엽수 열매의 그라데이션, 열매 모양은 구체를 기반으로 한다.
(Anita Page)

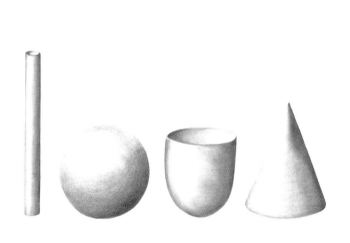

▲ 기하학 도형의 음영은 빛을 어떻게 묘사하면 3차원 그림이
되는지를 이해하는데 도움이 된다.
(Karen Colthorpe)

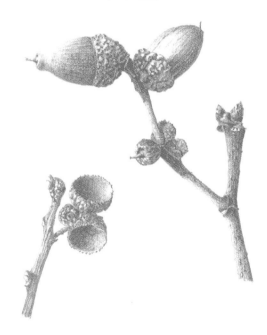

▲ 도토리와 열매 컵. 열매 컵의 오목한 모양을 설명하기 위한
음영 처리 방법을 관찰한다.
(Lionel Booker)

오목면 안쪽의 그림자

복숭아나 자두를 반으로 자른 뒤 씨앗을 제거하면 안쪽으로 오목한 흔적이 남는다. 일부 난초 잎은 오목하게 들어가 있고, 버섯은 달팽이가 파먹은 자국이 있다. 그림에서 이처럼 함몰된 자국을 표현하려면 지향성 광원을 사용해야 한다. 빛은 함몰된 자국의 먼 곳으로 떨어지고, 관찰자에게 반사광을 보낸다. 메인 그림자는 가까운 안쪽 가장자리 아래에 나타나고, 가장자리 위는 가장 밝다.

가장자리의 소실과 발견

초기에 윤곽선을 그릴 때는 음조 그림 주위 윤곽선을 강하게 표현하지 않는다. 윤곽선은 그라데이션의 부드러운 변화를 만들기 위해 인접한 그라데이션과 병합해야 한다. 때로는 가장자리의 일부 좁은 영

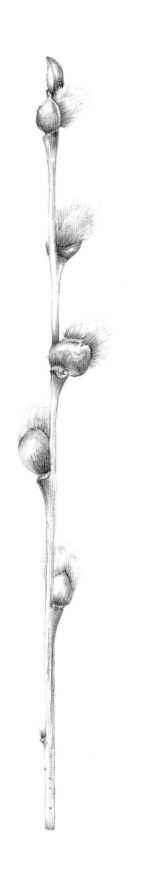

▲ 갯버들의 단단한 꽃눈과 부드러운 꽃눈의
콘트라스트를 표현한 그라데이션
(Valerie Oxley)

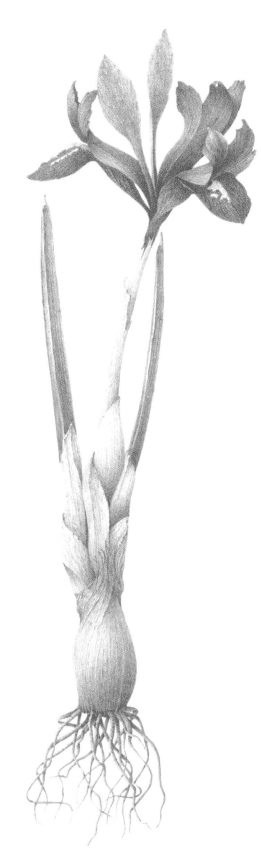

▲ 연속 톤으로 표현한 난장이붓꽃(*Iris reticulata*)
(Lionel Booker)

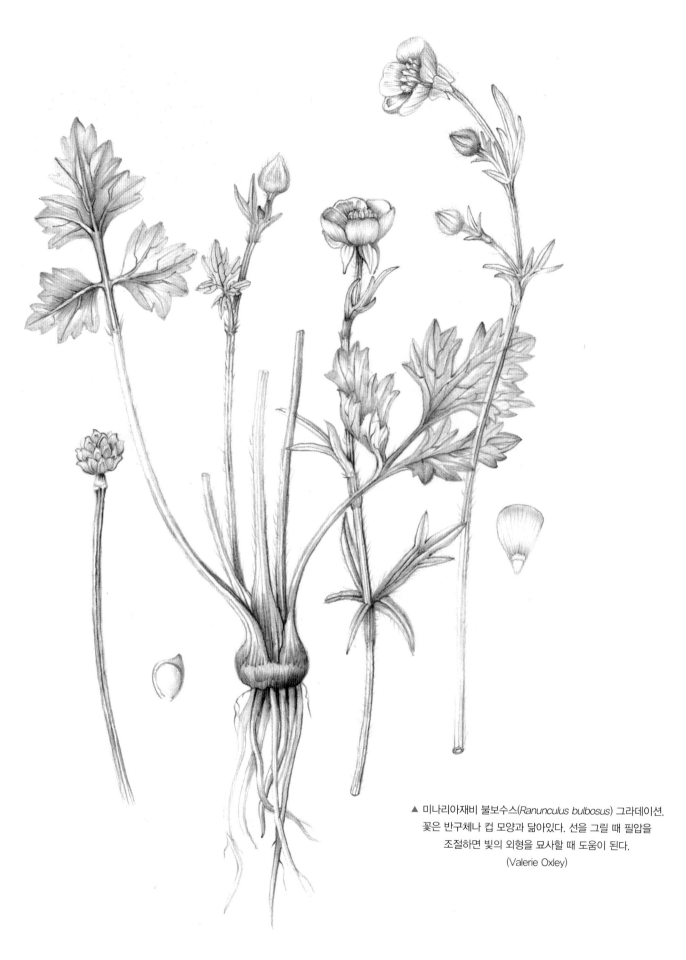

▲ 미나리아재비 불보수스(*Ranunculus bulbosus*) 그라데이션.
꽃은 반구체나 컵 모양과 닮아있다. 선을 그릴 때 필압을
조절하면 빛의 외형을 묘사할 때 도움이 된다.
(Valerie Oxley)

▲ 목재 부스러기는 빛의 효과를 관찰할 수 있는 좋은 재료다.
(Linda Ambler)

▲ 무늬노르웨이단풍나무의 그라데이션. 잎의 색깔 · 무늬 · 빛 등의 효과를 묘사하기 위해 그라데이션을 적합하게 조정했다. 필요한 경우 퍼티 지우개를 사용해 하이라이트 부분을 표현한다.
(Karen Colthorpe)

역을 특별히 강조하여 큰 효과를 만들기도 하고, 꼬인 부분이나 모퉁이 부분을 부각시킬 수 있다.

상기할 점

1. 연필 쉐이딩은 아웃라인 그림의 필수 요소가 아니며, 그림의 선명도를 흐리게 할 수도 있다. 아웃라인 그림은 식물 구조물의 세부를 상세히 기술하는 것이 중요하므로 명확성을 우선으로 해야 한다.

2. 각 연필들은 필압에 따라 밝음에서 어두움까지의 고유한 그라데이션 범위가 있다.

3. 연필 쉐이딩은 그림의 모양과 형태를 보완하면서, 2차원 종이에 사실적인 3차원 그림을 만들 수 있다.

4. 빛은 한 방향에서만 투사되도록 해야 한다. 보태니컬 아트의 빛은 일반적으로 왼쪽 상단에서 투사된다.

5. 처음에는 중간 톤 HB 연필을 사용해 그림자나 어두운 부분을 가볍게 표현한다. 그런 뒤 전체적인 그림 영역에서 그라데이션을 점증적으로 쌓아 올린다.

6. 각 음영 영역은 적어도 세 개의 그라데이션이 존재해야 한다. 즉 밝은 톤, 중간 톤, 어두운 톤이 그것이다. 그림의 그라데이션을 풍성하게 하려면 그라데이션의 단계를 다섯 개 톤으로 확장하는 것을 목표로 하는 것이 좋다. 여기서 다섯 개의 톤이란 밝은 톤, 절반 밝은 톤, 중간 톤, 절반 어두운 톤, 어두운 톤을 말한다.

7. 종이의 흰색은 가장 밝은 톤을 묘사할 때 사용한다. 그라데이션을 밝게 할 때는 퍼티 지우개로 부드럽게 토닥거리듯 지워야 한다.

8. 빛의 광채를 만들려면 하이라이트 근처에 어두운 그라데이션을 추가한다.

9. 그라데이션과 겹치는 색상, 질감, 무늬 등은 대상의 모양과 형태를 설명하는데 도움이 될 수 있다. 트루 컬러, 질감, 패턴은 중간 톤 영역에 덧칠된다. 덧칠된 영역에서의 하이라이트는 사라지고, 어두운 영역은 농도를 더해 더 어두워진다.

10. 반사광은 주변 공간에서 피사체에 다시 반사되고, 피사체 자체 그림자의 먼 가장자리에 표시된다. 반사광은 줄기가 교차하는 부분과 여러 송이의 과일 그림에 묘사하는 것이 보다 효과적

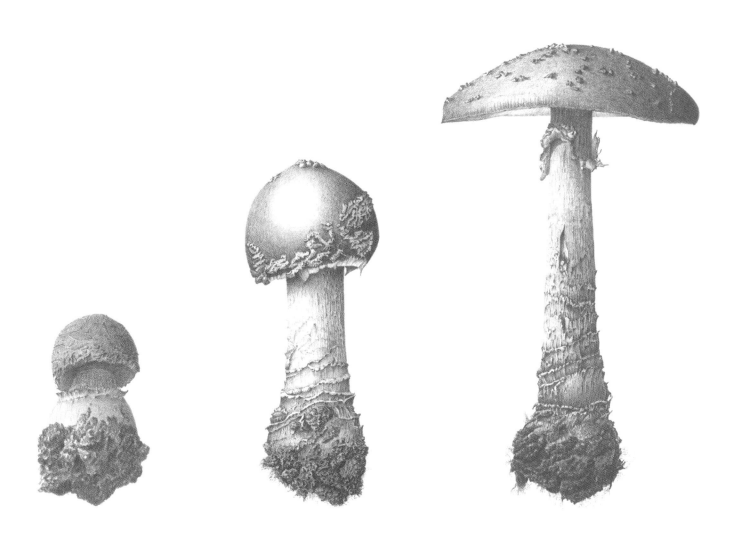

▲ 그라데이션에 대한 연필 기법을 보여주는 세 송이의 광대버섯.
왼쪽 밝은 영역에서 오른쪽 어두운 영역까지 작업하면 버섯에 3차원 입체감이 묘사된다. 버섯갓에서 생성된 자기 그림자가
버섯대를 가로지르며 투사되면서, 버섯대에 위치감을 주고 선택적 음영 처리로 버섯대의 질감을 드러나게 한다.
성숙한 표본의 줄기에 있는 균열 자국이 그림에서 어떤 식으로 오목하게 묘사되었는지를 주목한다.

(Lionel Booker)

이다.

11. 줄기와 두상화가 연결되는 부위의 두상화 하부, 가장 어두운 부분을 주의 깊게 관찰한다.

12. 줄기와 나뭇잎이 겹치는 곳에서 투사된 그림자를 주의 깊게 관찰한다.

13. 작업 중 그림이 번지는 것을 방지하려면 위에서 아래로, 왼쪽에서 오른쪽으로 작업한다(역자 주: 오른손잡이 기준 설명).

14. 그림에서 얼룩이 지는 것을 예방하고 손의 기름이 그림에 옮겨가는 것을 방지하면서 작업한다.

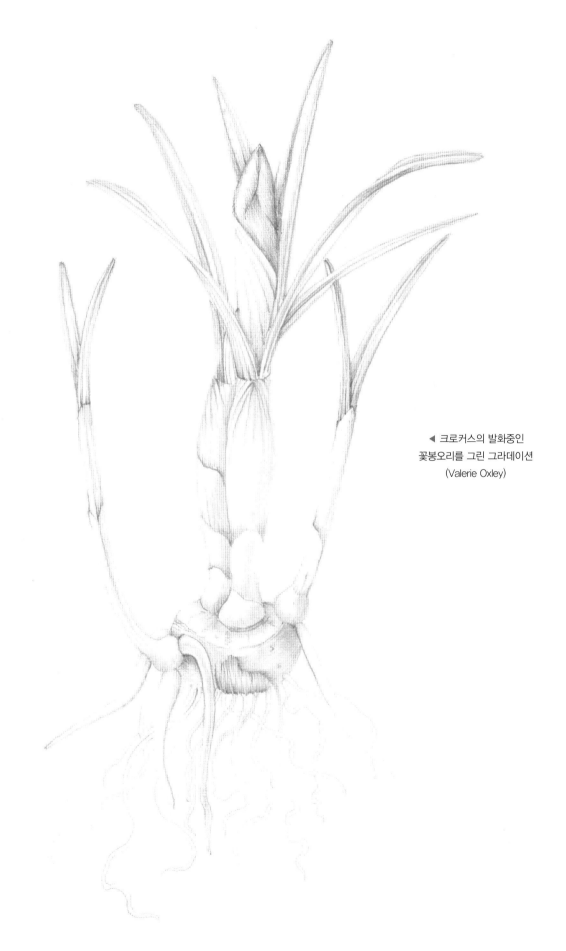

◀ 크로커스의 발화중인
꽃봉오리를 그린 그라데이션
(Valerie Oxley)

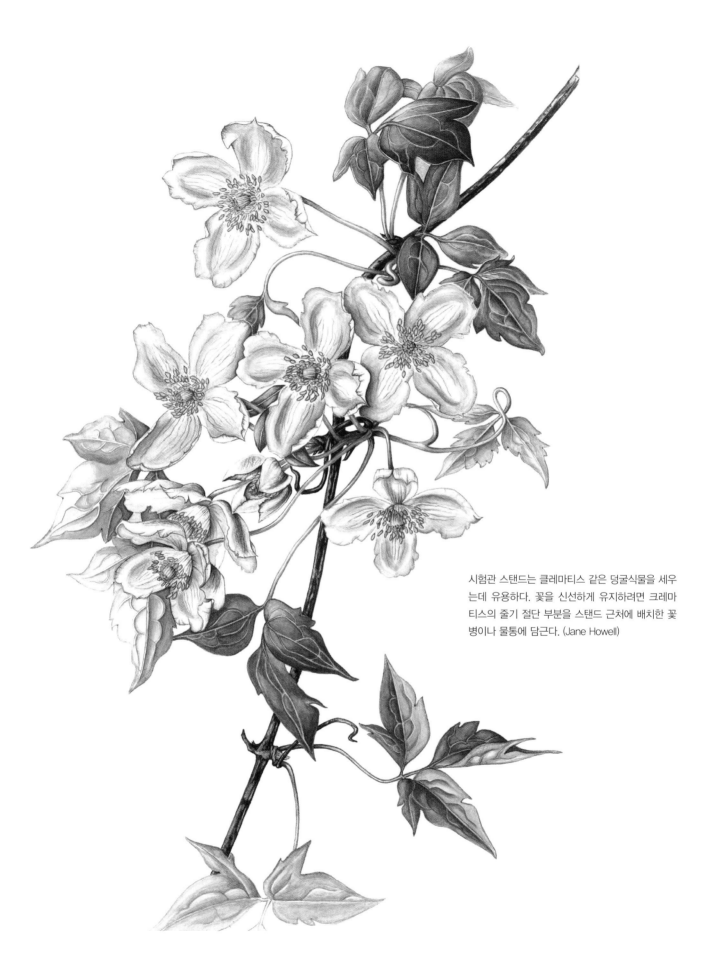

시험관 스탠드는 클레마티스 같은 덩굴식물을 세우
는데 유용하다. 꽃을 신선하게 유지하려면 크레마
티스의 줄기 절단 부분을 스탠드 근처에 배치한 꽃
병이나 물통에 담근다. (Jane Howell)

채색 준비하기

용지 선택

수채화 용지

수채화 용지는 수채 물감, 즉 물을 많이 흡수하는 종이를 말한다. 수채화 용지는 밝은 백색에서 크림색까지 다양한 종류가 있는데, 일반적으로 목화공장에서 나온 셀룰로스 섬유나 목재 펄프 용재로 만든다. 경우에 따라 두 원료를 혼합하기도 한다. 수채화에 좋은 '래그(Rag)지'는 고품질 종이를 설명할 때 사용한다. 이 종이는 과거 면화업계에서 면화 찌꺼기를 이용해 종이를 만들던 것에서 유래되었다. 자신의 성향에 맞는 종이를 찾기 위해서는 수제 종이를 포함해 다양한 종이를 구해 직접 실험해 보는 것이 가장 바람직하다. 보태니컬 아트에 사용되는 종이는 무척 다양하기 때문에 그림의 성격에 따라 선택하는 것이 좋다. 나아가 몇몇 뛰어난 작품은 보태니컬 아티스트들이 거의 쓰지 않는 종이를 사용한 것이라는 사실을 기억해둘 필요가 있다. 한편, 수채화 용지는 손기름이 옮겨가지 않도록 조심스럽게 취급해야 한다. 자칫 잘못하면 용지에 주름이 생기고 구겨져 애써 완성한 작품을 망칠 수도 있음을 명심해야 한다.

종이 크기

종이는 그리고자 하는 식물 크기에 알맞은 사이즈를 선택한다. 단순히 적당한 크기가 아니라, 피사체 주위의 여백이나 추가 공간까지 감안해 용지를 선택하는 것이 바람직하다. 수채화 용지는 다음과 같은 크기의 용지를 낱장으로 판매한다.

이름 및 크기 :
더블 엘리펀트 66cm (27 in) × 102cm (40 in)
임페리얼 56cm (22 in) × 76cm (30 in)
로열 51cm (20 in) × 64cm (25 in)

종이 무게

종이는 종류에 따라 제각각이다. 다음의 무게 기준은 일반적인 임페리얼 용지를 기준으로 하는데, 연당 파운드의 수치다. 1연은 수제 종이 480장, 또는 기계 종이 500장을 말한다. 일반적으로 가장 많이 사용하는 종이의 무게는 다음과 같다.

90lb	190gsm
140lb	300gsm
200lb	425gsm
300lb	638gsm

종이는 무게가 많이 나갈수록 더 두껍다. 일부 몇몇 아티스트들은 모든 종이를 구별하지 않고(물에 흠뻑 적신 후) 늘려서 사용하기도 한다. 대부분의 보태니컬 아티스트들은 140lb(300gm) 이하의 종이를 수채화 용지로 사용한다.

종이의 표면

세목(핫 프레스 페이퍼, HP)

이 종이는 수채 물감과 가장 잘 어우러지는 표면을 갖고 있다. 제조 공정에서 뜨거운 판으로 압착했기 때문에 양면이 매끄럽고 평평하다. 이처럼 매끄러운 표면은 섬세한 작업을 하기가 좋다. 세목 300gsm(140lb) 용지는 거의 모든 보태니컬 아트에 적합하다.

중목(NOT 용지, Cold Pressed)

여기에서 Not의 의미는 뜨겁게 압착한(Hot Pressed) 용지가 아니라는

단일 시트는 물론, 블록이나 패드까지 사용 가능한 여러 종류의 수채화 용지
(Winsor & Newton)

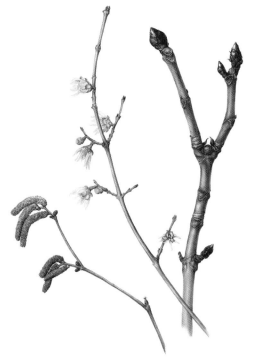

차례대로 개암나무, 납매, 칠엽수의 나뭇가지.
이 그림은 표면이 매끄러운 세목 용지에 그렸다.
(Judith Pumphrey)

뜻이다. 따라서 용지 표면이 세목에 비해 약간의 질감이 있다. 이 용지는 Cold Pressed 또는 CP 용지라고도 부르는데, 보태니컬 아트에 많이 사용되는 종이이다. 일부 보태니컬 아티스트들은 물감이 이리저리 움직이고, 표면이 약간 들려져 있기 때문에 이 종이를 선호한다. 중목 140lb(300gsm)이 보태니컬 아트에 적당한 무게이다.

황목(러프 용지, Rough)
이 용지는 질감이 거칠어 풍경화 그림에 적합한 종이다. 거칠기 때문에 세부 그림을 묘사하는 작업에는 적당하지 않다. 또한 종이의 표면 질감은 제조업체에 따라 약간씩 차이가 있다. 파브리아노(Fabriano)・아르슈(Arches)・손더스 워터포드(Saunders Waterford)・윈저 앤 뉴튼(Winsor & Newton)・데일러 로우니(Daler Rowney) 등의 업체는 모든 종류의 종이를 공급한다.

보관용 종이의 품질
용지를 선택할 때는 종이가 산성 성분이 없는 '중성지'인지 확인해야 한다. 또한 목재 성분이 없고, 식물 세포벽의 일부인 리그닌이 없는 종이인지도 확인한다. 제조 공정에서 리그닌을 제거하지 않은 종이는 화학적 분해 작업이 진행되어 나중에 황색으로 변색되기 때문이다. 순수 목재 펄프는 몇몇 종이의 제조 공정에서 원료로 사용되는

것이 허용되기도 한다(역자 주: 장기 보관용 그림을 그릴 때는 중성지를 사용해야 종이가 변색되거나 분해되는 문제를 해결할 수 있다).

종이의 사이징 공정
종이를 제조할 때 사이징 공정을 하지 않은 종이를 워터리프(Waterleaf) 종이라고 하는데, 압지(흡묵지)가 이에 속한다. 이런 종이는 수채화 그림에 적합하지 않다. '사이징'이란 종이 제조 공정의 하나로, 종이가 물에 대해 장력과 내구성을 갖도록 안료를 넣어 건조시키면서 종이 특유의 색상을 강렬하게 하는 공정이다. 수채화 용지는 펄프 공정 안에 사이징 공정이 내부적으로 통합되어 있기 때문에 표면이 들뜨고 불안정해도 섬유를 통해 동일한 흡수성을 가진다. 이로 인해 종이에 수채 물감을 찍어도 물감이 크게 번지지 않는다. 그런데 몇몇 용지는 젤라틴을 코팅하는 방식으로 사이징을 하는 경우도 있다. 젤라틴은 종이의 장력을 추가하는데 도움이 된다. 젤라틴 공정으로 만든 종이는 마스킹 액에 대한 저항력이 있으므로 마스킹 액이 손쉽게 제거되고 표면 손상을 방지한다.

워터 마크
종이의 제조 공정에는 워터 마크가 펠트 면이나 작업 중인 면에 추가된다. 종이에서 워터 마크를 확인하려면 용지를 불빛에 비춰본다. 워터 마크 표식을 바르게 읽을 수 있는 면이 종이의 바른 면이고, 작업을 진행해야 하는 면이다. 종이를 1/2이나 1/4로 나누어 사용하려면 나중에 참조하기 위해 작업 면의 각 모서리에 연필로 앞뒤면 표시를 한다.

다른 형식의 종이
대형 낱장 수채화 용지
수채화용 대형 낱장 종이는 보통 임페리얼 사이즈인 22 in × 30 in(약 56cm x 76cm. 국내의 B2 사이즈보다 5~6cm 큰 규격)로 판매하는데, 원하는 크기로 자른 종이를 배송 받을 수 있다.
대형 낱장 종이를 구매할 경우, 종이의 운반을 쉽게 하기 위해 대형 서류가방이나 전용 케이스를 미리 준비해 두는 것이 좋다. 용지를 둥글게 말면 주름이 생길 수 있으므로 피해야 한다.

블록 수채화 용지
블록 모양의 수채화 용지도 구입할 수 있다. 이 종이는 20장 내외의 종이를 아이패드 모양으로 쌓은 뒤, 가장자리에 접착제를 발라 블록 모양을 만든 것이다.
첫 장에 연필이나 물감으로 작업을 마치면 가장자리에서 접착제가

왼쪽에서 차례대로 세목 · 중목 · 황목 용지
(Winsor & Newton)

없는 틈새에 팔레트 칼을 삽입한 뒤, 접착 부분을 제거하면 첫 장이 분리된다. 이 틈새의 접착 부분은 제조업체가 처음부터 이러한 의도에 의해 만든 것이다. 칼을 편평하게 해서 종이가 분리될 때까지 종이의 네 방향을 둥글게 가르면서 이동하면 된다. 블록 종이의 장점은 종이의 장력이 유지되고 밑면 종이들이 받침대 역할을 해준다는 점이다. 그리고 단점은 여러 장의 종이가 붙어있기 때문에 라이트박스 작업을 할 수 없다. 블록 종이에서 연필로 드로잉한 그림을 페인팅하기 위해 다른 종이로 옮기려면, 전통적인 복사 방식인 트레이싱 페이퍼를 사용해야 한다.

공책형 수채화 용지(Pad Of Paper)

여러 장의 수채화 용지를 한쪽 면에만 접착액을 발라 공책 모양으로 만든 용지를 말한다. 낱장을 쉽게 뜯어낸 뒤 마스킹 테이프로 드로잉 보드에 고정할 수 있다.

스프링 철 수채화 용지(Spiral Pad)

여러 장의 수채화 용지를 스프링 철로 묶은 용지이다. 이 용지는 스프링 철 상태에서 사용하거나 종이를 분리해 드로잉 보드에 부착해 사용한다. 종이는 평평하게 열리고 페이지를 넘겨도 평평함이 유지된다.

수채화 용지 늘리기(Stretching Paper)

300gsm(140lb) 이하 용지는 그림을 그리기 전에 종이를 늘려서 펴는 것이 바람직하다. 종이를 늘리지 않은 얇은 수채화 용지는 수채 물감을 칠하면 휘어진다. 종이가 휘어지는 이유는 수채 물감의 수분에 의해 종이의 섬유질이 팽창하고 늘어나기 때문이다. 그래서 종이는 편평하지 않은 상태로, 즉 표면이 휘거나 구겨진 상태로 건조된다. 이런 상태의 종이에 수채 물감을 칠하면 낮아진 부분에 얼룩이나 물 자국이 생길 수 있다. 그래서 작업을 시작하기 전에 종이를 늘려 펴는 과정을 진행하는 것이 좋다.

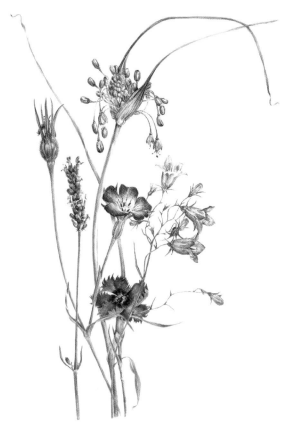

세목 용지에 그린 이른 여름 꽃의 꽃다발
(Suzanne Osborn)

종이를 늘려 펴는 작업은 종이의 실제 크기에 변화를 주지 않는다. 종이의 섬유질은 종이 전체를 통해 재배열되고, 한번 건조한 외관은 축축한 브러시가 닿아도 휘어지지 않는다. 이제 표면을 완전히 말린 다음 종이에 물감 칠을 해도 무방하다. 그림을 그리기 전 이런 과정을 거쳐 보다 완벽한 준비를 하는 것이 바람직하다.

수채화 용지를 늘리는 방법 (Stretch Paper)

종이를 늘려 펴기 위해서는 수채화 용지보다 크고, 물에 젖어도 휘어지지 않는 강한 널빤지를 준비해야 한다. 그리고 싱크대나 세면대(또는 대야), 가위, 종이검테이프, 내추럴 스펀지 등을 준비한다. 싱크대나 대야에는 수채화 용지를 담가서 적실 수 있을 만큼의 깨끗한 물을 충분히 채워놓아야 한다.

1. 준비한 널빤지의 크기보다 약간 작은 크기로 수채화 용지를 자른다. 종이의 네 개 측면에 맞게 종이검테이프를 잘라 준비한다. 종이검테이프의 길이는 종이의 각 측면 길이보다 약

5cm (2 in) 짧아도 무방하다. 준비한 종이검테이프는 길이 방향으로 가운데 부분을 기준으로 접되, 검 부분이 안쪽을 향해야 한다.

2. 수채화 용지를 약 20~30초 동안 물에 담그는데, 이때 종이가 구겨지지 않도록 주의해야 한다. 무거운 종이일수록 물에 젖는 시간이 더 필요하다. 종이를 옮길 때는 가장자리를 잡아 그림이 그려질 영역에 손때가 타지 않도록 한다.

3. 상단 모서리를 잡은 상태에서 침수 상태의 종이를 물속에서 들어 올린다. 그리고 종이를 비스듬히 들어 올려 물이 빠르게 빠지도록 한다.

4. 종이를 널빤지에 올려놓을 때 종이의 하단 가장자리가 널빤지에 먼저 닿도록 한다. 이렇게 하면 종이가 하단에서 고정되어 기준점 역할을 해준다. 나머지 부분을 널빤지에 놓을 때 종이가 평평하게 펴지도록 당겨야 한다. 마지막으로 종이가 널빤지에 평평하게 깔리도록 각 면을 잡아당긴다.

5. 내추럴 스펀지나 깨끗한 천으로 종이를 살짝 두들기는 방식으로 물기를 흡수하면서 닦는다. 깨끗한 행주를 사용해도 되는데, 이때 종이의 표면이 망가지므로 문지르는 것은 금물이다.

6. 종이검테이프의 안쪽 검 부분에 스펀지로 물을 적신다. 그렇게 한 종이검테이프를 종이 가장자리를 따라 차례로 붙인다. 각 종이검테이프는 접혀진 라인을 기준으로 널빤지에 종이의 절반이 오도록 붙여준다. 그리고 종이검테이프가 모든 가장자리에 평평하게 붙여졌는지 확인한다. 이때 평평하게 붙여지지 않고 약간 들려있는 부분이 있다면 종이를 건조시킬 때 구겨지는 원인이 될 수 있다.

7. 종이를 붙인 널빤지를 테이블에 올려놓고 건조시키는데, 종이가 완전히 마르기까지 몇 시간이 소요될 수 있다. 헤어 드라이기를 사용해 건조시킬 경우 종이의 전체 영역을 균일하게 건조시킨다. 만약 열이 균일하게 닿지 않으면 찢어지거나 구겨질 수 있다.

8. 종이는 그림을 완료할 때까지 장력이 남아 있는 상태여야 한다.

9. 마지막으로 팔레트 나이프, 또는 공예용 나이프로 종이를 분리한다.

불행하게도 이 방식으로 작업한 종이는 라이트박스를 사용할 수 없다. 그림을 복사해 다른 종이로 옮기는 작업은 트레이싱 용지를 사용해야 한다.

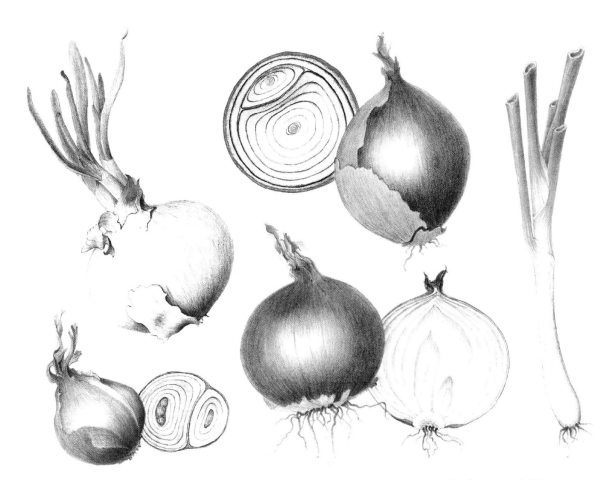

개별적으로 그려 배치한 양파과 식물
세목 용지에 그린 뒤 색연필로 채색했다.
(Margaret Wightman)

밑그림 옮기기(밑그림 뜨기)

밑그림을 가능한 한 표면이 매끄러운 수채화 용지로 옮겨 그린다. 어떤 지우개라 할지라도 수채화 용지의 표면에 영향을 주기 때문에 지운 자국을 확대경으로 관찰하면 부드러운 털 모양을 볼 수 있다. 평평하지 않은 표면에 물감을 칠할 경우 명확성은 흐려질 수밖에 없다. 다만 수채화 용지에 그림을 옮겨 그리기 전에 지우개로 수정을 하거나 문지르는 작업은 괜찮다.

여백 설정하기

밑그림을 옮겨 그리기 전에 수채화 용지의 크기를 확인한다. 수채화 용지의 가장자리에는 약 2cm(3/4 in) 너비의 여백을 두어야 한다. 그래서 밑그림을 옮기기 전에 수채화 용지의 가장자리마다 눈금자를 대고 여백 선을 연하게 그려놓는 것이 좋다. 여백은 그림 작업에 대한 경계선 역할을 하며, 식물에 필요한 색상 정보를 메모할 때 사용할 수 있다. 아울러 여백은 그림을 그리다가 넘칠 때를 대비한 여분의 공간이 된다.

옮길 목적으로 준비하는 아웃라인 밑그림 그리기

밑그림은 HB 연필로 드로잉 용지에 그리는데, 식물의 윤곽을 명확하게 하는 것이 바람직하다. 나아가 밑그림에서 잎의 잎맥을 포함 식물의 세부 구조를 정확하게 표시해야 한다. 레이아웃 용지나 트레이싱 용지는 초기 밑그림을 그릴 때 대체 종이로 사용할 수 있다.
이 종이류는 투명하기 때문에 밑그림을 보다 쉽게 옮겨올 수 있다. 또한 이 용지에 밑그림을 그리면 트레이싱 용지로 밑그림을 뜨는 단계를 줄일 수 있다. 밑그림을 수채화 용지에 옮길 때는 가벼운 필압으로 그려야 한다. 연필이 종이를 심하게 누르면 흑연이 용지에 홈을 만들어 나중에 제거하기 어렵기 때문이다.

밑그림을 옮기기 위해 트레이싱 용지로 뜨는 방법

밑그림을 옮길 때 사용하는 전통적인 방법이다. 우선 처음 그린 그림에 품질 좋은 트레이싱 용지를 올려놓는다. 내유지(Greaseproof paper)나 빵 굽기용 종이는 표면이 얼룩덜룩하고 밑그림의 라인이 명확하게 표시되지 않으므로 적합하지 않다. 트레이싱 용지는 작업 중 미끄러

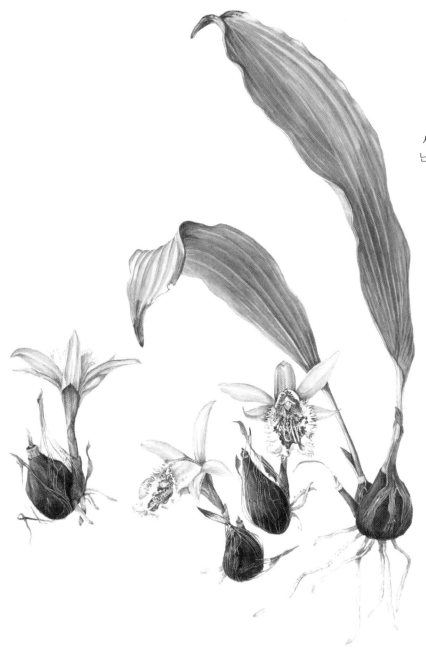

세목 용지에 그린 *Pleione Eiger* 'Pinchbeck Diamond'
난초. 이 그림에서 개별적인 꽃과 잎은 라이트박스의 도움
으로 뜨거나 재구성해 추가할 수 있다.
(Judyth Pickles)

지지 않도록 모서리에 마스킹 테이프를 붙여 고정시키는 것이 좋다. 그리고 HB 연필로 트레이싱 용지에서 초기 드로잉을 따라 선을 그린다. 모든 작업을 완료한 뒤에는 트레이싱 용지를 떼어낸 후 반대쪽으로 뒤집어 놓고, 보조 종이에 뒤집은 상태의 트레이싱 용지를 올려놓는다. 그다음에 트레이싱 페이퍼의 윤곽선을 따라 신중하게 연필로 다시 그리면 된다. 이 방법은 그림을 뜨기 전, 본래 선의 뒷면에도 똑같은 윤곽선을 따라 흑연을 입히는 과정이다. 이 단계를 생략하면 밑그림을 뜨는 작업이 곤란해진다.

트레이싱 용지를 원래 면으로 뒤집은 뒤 수채화 용지 위에 올려놓고, 마스킹 테이프로 트레이싱 용지의 가장자리를 고정한다. 연필심이 아닌 연필 머리로 트레이싱 페이퍼에서 윤곽선을 따라 조심스럽게 문지른다. 또는 연필로 똑같은 라인을 따라서 세 번째 트레이싱을 한다.

작업 중 뒷면에 있는 흑연이 정확히 복사되는지 확인하기 위해 트레이싱 용지의 가장자리를 들어서 수채화 용지를 확인해 본다. 만약 처음부터 트레이싱 용지에 밑그림을 그렸다면 첫 번째 단계의 작업 시간을 절약할 수 있다.

라이트박스에서 밑그림을 뜨는 방법

사진이나 디자인 관련 작업에서 흔히 사용하는 라이트박스는 그림의 윤곽선을 뜨는 작업에 매우 편리하게 사용할 수 있다. 원본 그림의 윗면을 상자 위쪽에 배치한 뒤, 그 위에 그림을 그릴 수채화 용지를 올려놓는다. 라이트박스의 스위치를 눌러 조명을 켜 밑그림이 상단 수채화 용지를 통해 명확하게 식별되면 상단 용지의 위치를 조절해 그림이 투사될 위치를 잡아준다. 그리고 상단과 하단 용지가 평행 상태로 놓여있는지의 여부와 이미지 네 면의 여백 거리를 고르게 안배했는지 확인해야 한다. 모든 것이 제대로 되었을 경우, 용지를 마스킹 테이프로 라이트박스에 고정한다. 그 후 HB 연필의 필압을 가볍게 하여 밑그림을 따라 그림을 그리기 시작한다. 그림이 완성되면 라이트박스에서 원래 밑그림을 제거한 뒤, 연필을 사용해 윤곽선의 부족한 부분을 보완해서 그린다. 혹시 명확하게 보이지 않으면 라이트박스를 켜고 작업하되, 가끔은 라이트박스를 끄고 모든 라인이 제대로 그려지는지를 확인해야 한다. 식물의 분해도 그림 및 복잡한 꽃 부속은 개별적으로 이 방법을 사용해 밑그림을 뜰 수 있다.

창문 유리를 통해 밑그림을 뜨는 방법

라이트박스와 비슷한 방식으로 밑그림을 뜨는 방법 중 하나는 유리창에 밑그림을 붙이고, 그 위에 수채화 용지를 대고 자연광에 의해 투사되는 그림을 보고 밑그림을 뜨는 방법이다. 이 방법은 앵글포즈 조명을 유리창을 통해 비추면서 진행할 수도 있다.

복사용 먹지(카본지)로 밑그림을 뜨는 방법

밑그림을 뜨는 또 다른 효과적인 방법은 먹지 유형의 트레이싱 페이퍼를 사용하는 것이다. HB 연필로 트레이싱 용지의 한쪽 면 전체를 흑연으로 치밀하게 덮고 부드럽게 문지른다. 티슈를 사용해 문지르는 것도 좋다. 수채화 용지 위에 트레이싱 페이퍼를 올려놓되, 흑연 바른 쪽을 밑면으로 한다. 그리고 밑그림으로 뜰 맨 처음 그림을 두 시트의 제일 위쪽에 올려놓는다. 종이 세 장이 올바르게 배치되었는지 확인한 뒤, 그림판 모서리에 마스킹 테이프를 붙여 고정시키면 모든 준비가 끝난다. 이제 조심스럽게 맨 위 그림의 윤곽선을 따라 그림을 그리기 시작한다. 작업 중 제대로 밑그림이 복사되고 있는지 확인하기 위해 종이의 가장자리를 들어 수채화 용지를 확인해 보는 것도 좋다. 하지만 작업 도중에 그림을 불필요하게 문지르면 수채화 용지에 번짐 자국이 생기므로 주의할 필요가 있다.

밑그림 뜨기 위한 상업용 먹지 사용 방법

트레이싱 페이퍼 중에는 'Tracedown' 또는 'Transtrace' 라는 용지가 있는데, 트레이싱 작업용 전용 먹지다. 수채화 용지 위에 이 먹지를 깔고, 그 위에 초기 그림을 올려 초기 그림의 윤곽선을 따라서 HB 연필로 그림을 그리면, 먹지를 통해 초기 그림의 윤곽선이 수채화 용지로 복사된다.

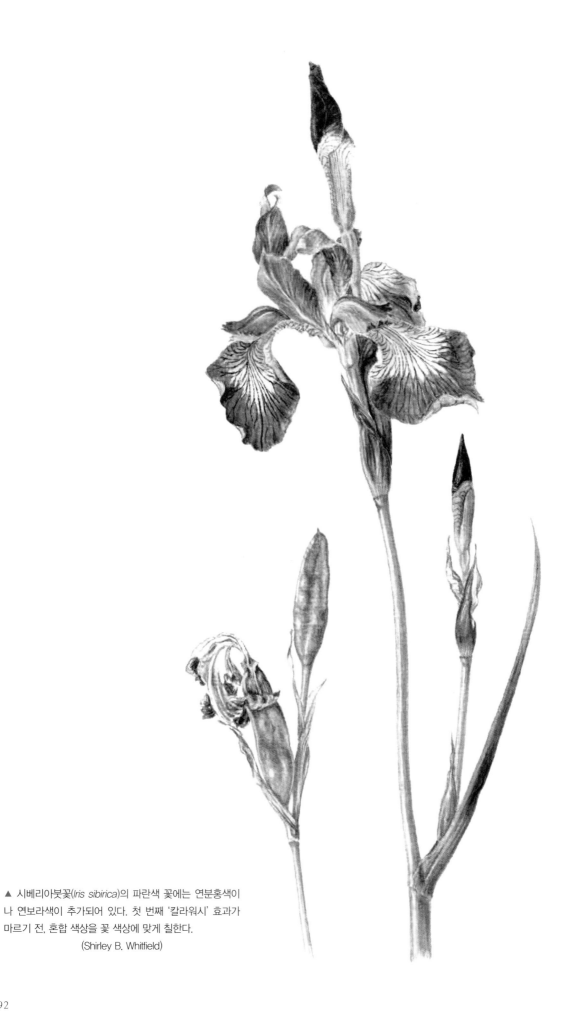

▲ 시베리아붓꽃(*Iris sibirica*)의 파란색 꽃에는 연분홍색이
나 연보라색이 추가되어 있다. 첫 번째 '칼라워시' 효과가
마르기 전, 혼합 색상을 꽃 색상에 맞게 칠한다.
(Shirley B. Whitfield)

컬러와 수채 물감

바디 컬러와 과슈(Body Colour and Gouache)

무려 16세기에 이르는 기간 동안 '바디 컬러'와 '과슈'는 필사 화가와 세밀화 화가들에게 큰 인기가 있었다. 초기 보태니컬 아티스트들은 세밀화 화가들에게 많은 일을 배우면서 바디 컬러 물감을 사용했다. 바디 컬러는 불투명 수채 물감의 하나로, 지금의 과슈 물감과 비슷한 물감이다.

초기의 물감들은 색의 밀도를 높이기 위해 흰색을 첨가한 안료 가루를 사용했다. 나아가 고무는 물감이 종이에 흡수되는 것을 돕기 위해 추가했다. 이 조합은 물감의 형체를 구성하고 흡수성을 높이는데 크게 일조했다. 색상은 종종 물이 빠지고 퇴색했지만, 빛에 많이 노출되지 않은 대다수의 그림들은 큰 문제가 되지 않았다.

바디 컬러라는 용어 대신 과슈라는 용어가 언제부터 사용되었는지는 알 수 없으나, 과슈는 이탈리아어 'Guazzo'에서 유래한 것으로, 안료와 고무를 물에 혼합한 것을 말한다. 오늘날에도 안료와 고무의 함량이 상대적으로 높은 과슈 물감을 제조하고 있다. 과슈 물감은 디자이너와 일러스트레이터에게 인기 있는 물감이지만, 양질의 수채 물감처럼 물감의 투명성은 없다. 몇몇 밝은 과슈 물감은 영구성이 없기 때문에 보존성을 우선으로 하는 작업에서는 사용을 피해야 한다. 최근 나오는 많은 물감은 대부분 보존성이 높다. 한편, 과슈 물감을 너무 두껍게 칠할 경우 균열이 생길 수 있다는 사실을 염두에 두어야 한다. 과슈 물감은 덧칠 작업에서 강력한 커버링을 자랑하기 때문에 그늘 부분에 밝은 색을 칠할 수 있다. 때로는 그림에서 실수한 부분을 수정하거나 감추는 작업도 가능하다.

수채 물감(Fine Watercolours)

초기 회화는 수채 물감 칠의 투명한 레이어를 점증적으로 추가하는 것이 관행이었기 때문에, 완성된 그림은 마치 유약 칠을 한 듯한 느낌이 강했다. 당시의 물감은 대부분 유기 원료에서 추출한 것이었다. 오늘날 우리가 사용하는 수채화 용매제는 투명 레이어의 발전으로 물감의 질이 향상되었다. 17세기 무렵 화가들에게 물감을 준비하고 공급하는 사업자들이 나타났는데 화가들은 이들을 컬러맨(Colourmen), 즉 안료 상인이라고 불렀다. 이와 같은 사업은 세계 무역의 증가와 함께 물감 제조를 위한 원재료 조달의 증가로 인해 시작되었다. 그럼에도 불구하고 많은 예술가들이 스스로 자신의 물감을 만들었다. 하지만 19세기에 들어서 물감을 공급하는 사업자의 숫자가 크게 늘어났고, 런던에도 여러 사업체가 생겨났다. 게다가 그들은 자신들의 사업체가 취급하는 제품을 소개하는 책을 간행하면서 적극적인 영업을 시작했다.

19세기를 전후한 시기에 이루어진 화학의 발전은 물감의 색 범위를 크게 넓혀 주었고, 고가의 자연산 안료보다 저렴한 대체 제품을 유행하게 했다. 오늘날에도 널리 사용하고 있는 전통 수채 물감은 화가 헨리 뉴턴(Henry Newton)과 화학자 윌리엄 윈저(William Winsor)가 파트너십을 통해 개발한 것이다. 두 사람은 『예술가를 위한 컬러 표준 작업』의 저자이자 화학자인 조지 필드(George Field)의 도움을 받아 물감의 색 범위를 넓혔다. 두 사람이 만든 회사인 '윈저 앤 뉴턴'은 기존의 수채 물감에 글리세린을 추가한 촉촉한 수채 물감을 최초로 개발했다. 글리세린은 기존의 물감을 물에서 더 잘 용해하게 했고, 튜브형 물감의 개발을 앞당겨 주었다(역자 주: 18세기 이전의 화가들은 안료를 구입한 뒤, 아라비아고무 등과 섞어서 자체적으로 물감을 제조했다. 촉촉한 붓으로 터치하면 용해되는 고체형 물감은 18세기 후반에 등장했다. 고체형 물감의 형태는 케이크와 비슷했기 때문에 '페인트 케이크'라고 불렀다).

▲ 수채 물감 제조의 기본 원료인 안료와 아라비아고무
(Winsor & Newton)

▲ 빨강 · 노랑 · 파랑 등 세 가지 기본 색상과
주황색 · 보라색 · 녹색 등 보조 색상을 보여주는 색상환
(Valerie Oxley)

▲ 빨간색의 산사나무 열매는 녹색의 이끼와 대조를 이룬다.
이는 색상환에서 마주보는 색이다.
(Judith Pumphrey)

오늘날의 수채 물감은 크게 전문가용 물감과 일반 물감 등 두 종류가 있다. 전문가용 물감은 품질 면에서 안료의 함량이 높고 수채 물감 고유의 다양한 '워시(Wash)' 특성이 있다. 또한 투명성이 뛰어나기 때문에 종이의 흰색 영역은 얇은 물감 색을 통해 하이라이트나 반투명 광선을 보여줄 수 있다. 이런 그림들은 '순수 수채화' 그림으로 알려져 있다. 반면에 일반 수채 물감은 안료 함량이 적고 색 종류가 다양하지 않지만, 학생뿐만이 아니라 그림의 제작비용을 절약하려는 예술가들도 사용한다.

색상환(컬러 휠, Colour Wheel)

영국의 물리학자 아이작 뉴턴(1642~1727)은 최초로 색상환을 제작한 인물이다. 그는 자신의 연구를 통해 하얀 빛이 프리즘을 통과 할 때 7개의 스펙트럼으로 색상이 나누어지는 것을 발견했고, 각 색상과 음계를 연결해 빛과 소리 사이의 관계를 보여 주었다. 그는 또한 색상 스펙트럼의 양쪽 두 개를 함께 결합함으로 해서 색깔의 자연적인 변이를 보여주기도 했다. 뉴턴은 이 관계를 보여주기 위해 원형 모양으로 색상을 배치했다. 이것이 오늘날 색상환의 시초이다. 한편, 독일의 화가 야콥 크리스토프 르 블론(1670~1741)은 다른 모든 색상들이 세 개의 기본 색인 빨간색 · 노란색 · 파란색의 혼합으로 만들어지는 것

을 발견했다. 또한 세 가지 기본 색을 물감으로 혼합하면 검정색이, 빛으로 혼합하면 흰색이 되는 것을 발견했다. 이와 같은 현상은 훗날 '감산혼합(subtractive colour)'과 '가산혼합(additive colour)'이라는 용어가 되어 널리 퍼지게 되었다.

안료(Pigments)

오늘날 수채 물감 업체들은 수많은 화학 물질과 원재료를 첨가해 과거보다 훨씬 더 좋은 제품을 아티스트들에게 공급하고 있다. 수채 물감의 재료들은 종이에 사용할 수 있는 안료 상품으로 가공된다. 안료는 고체 형의 미세한 가루로 되어 있는데, 이 가루는 전색제 같은 용매제에 의해 분산된다. 분산되어 균등한 간격을 유지한 입자는 붓과 물로 개어 종이에 칠할 때 종이에 첨착된다. 안료는 불용성 성질을 갖고 있다. 큰 입자는 종이가 하이라이트 빛이 되도록 색깔을 들어 올릴 수 있도록 한다. 반면에 미세한 입자는 종이 표면에 침투하여 종이에 착색되므로 제거하기가 어렵다. 염료 물감은 물에 용해되고, 착색 물질에 의해 물과 분리되지 않는 용액을 형성한다. 이 용액 역시 종이에 칠하면 작은 입자가 종이 표면에 침투하여 종이에 착색되므로 제거하기 어렵다.

▲ 제조업체의 수제 컬러차트는 색상을 매칭할 때 유용하다.
(Winsor & Newton)

물감 사용의 시작

채색 작업할 때 발생할지도 모를 문제를 피하려면 미리 수채 물감의 사용 방법과 혼합 방법을 터득하는 것이 기본이다. 물감 상자에는 넓은 범위의 새 물감들이 있다. 우선은 소수의 몇 가지 색상으로 시작해 색깔의 범위가 뜻하는 바를 이해하는 것이 물감의 사용 범위를 확장하기 전에 해야 할 일이다.

물감은 튜브형, 고체형, 반고체형이 있다. 반고체 물감은 한 번의 작업에 소량의 물감을 사용하는 보태니컬 아티스트들에게 적합하다. 고체형 물감은 색상이 다른 색상이나 먼지에 오염되지 않도록 주의해야 한다. 물감의 색상은 개별적으로 구입할 수 있으므로 권장 색상과 많이 사용하는 색상만 추가로 구입하면 된다. 튜브형 물감의 캡을 열면 고무 같은 느낌의 물감이 보인다. 튜브에서 물감을 짜낸 뒤에는 입구를 종이 타월로 닦는 것이 좋다. 물감은 오목 면을 가진 흰색 팔레트에 담아서 사용하거나, 안쪽으로 경사가 있는 백색 접시를 사용한다. 실제로 색상을 혼합하려면 팔레트는 흰색이어야 한다. 특정 바탕색이 있거나 알록달록한 팔레트는 물감의 색상을 인지하는데 영향을 주기 때문에 바람직하지 않다.

색상환 제작하기

색상의 혼합에 대해 이해하려면 자신만의 색상환을 제작하는 것이 좋다. 색상환은 가급적 전문가용 고급 수채 물감과 좋은 품질의 세목 용지를 준비한다. 그리고 나서 물감을 충분히 사용해 강렬한 색상환을 제작한다. 물처럼 묽은 색상환은 색상 혼합에서 참고용으로 적합하지 않다는 사실을 명심하기 바란다. 색상환은 식물 표본과 색상을 매칭하고 색상을 혼합할 때 좋은 참고가 된다.

일반적으로 물감의 기본 색상인 세 가지 원색은 빨강ㆍ노랑ㆍ파랑색이다. 이 색깔은 혼합으로 만들어지는 색이 아니라 제조에 의해서만 만들 수 있기 때문에 원색(Primary colours, 기본 색상)이라고 부른다.

세 가지 기본 색상을 조합하면 보조 색상을 만들 수 있다. 먼저 두 가지 기본 색상을 동등하게 혼합하여 3개의 보조 색상을 만든다. 각각 주황색(빨간색과 노란색)ㆍ보라색(파란색과 빨간색)ㆍ녹색(파란색과 노란색)의 보조 색상이 만들어진다. 지금부터는 세 개의 기본색과 세 개의 보조색을 다음과 같이 혼합한다. 빨간색/주황색ㆍ노란색/주황색ㆍ파란색/보라색ㆍ빨간색/보라색ㆍ파란색/녹색ㆍ노란색/녹색 기본 삼색ㆍ보조 삼색ㆍ하위 여섯 색을 합치면 총 열두 개 색이 준비된다. 이렇게 하면 색상환 제작에 필요한 열두 가지 색깔을 만들 수 있다.

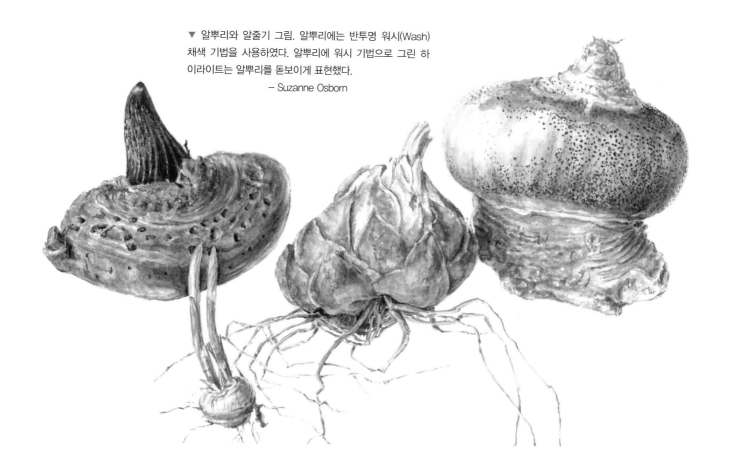

▼ 알뿌리와 알줄기 그림. 알뿌리에는 반투명 워시(Wash) 채색 기법을 사용하였다. 알뿌리에 워시 기법으로 그린 하이라이트는 알뿌리를 돋보이게 표현했다.
– Suzanne Osborn

보색, 또는 상호 보완하는 색상

보색은 색상환에서 서로 반대편에 놓여 있는 색상이다. 녹색은 빨간색의, 오렌지는 파란색과, 보라색은 노란색과 보완이다. 색상환에서 상호 보완적인 색깔의 마주보는 색깔을 조금 더하면 조금 더 둔해 보이게 하는 효과가 있다. 예를 들어 보완적인 색상에 더 많은 회색이나 갈색의 범위를 추가하면 중화 효과가 생성된다.

컬러 라인 차트 만들기

두 개의 개별 색상 사이에 숨겨진 모든 색상을 발견하려면 점진적으로 다른 하나의 색상을 혼합하고, 그것을 칠하는 방식으로 컬러 라인을 만들 수 있다. 라인 작업은 컬러 라인을 그리는 차트에서 다른 파랑과 빨강 및 노란색 라인이 반복되는데, 이 라인은 식물 표본과 수채 물감의 색깔을 매칭할 때 유용한 자료가 된다. 라인을 그릴 때 사용한 물감을 기억하기 위해 항상 컬러 라인 차트에 라벨을 붙여 놓는 것이 좋다. 제작한 컬러 라인 차트는 나중에 컬러 매칭을 할 때 참조할 수 있도록 보관해 두는데, 컬러 라인 차트를 사용하지 않을 때는 비닐 등으로 커버하여 보관하면 변색을 막을 수 있다.

꽃이나 잎의 색상과 정확하게 일치하는 컬러 라인에는 나중에 참조

할 수 있도록 이름을 기입하면 꽤 유용한 자료가 된다. 윈저 앤 뉴턴 (Winsor & Newton)에서는 수채 물감 작업에 참고할 수 있는 수제 컬러 차트를 생산하고 있다. 각각의 색상은 밝은 색에서 어두운 색으로 그라데이션을 표시했다. 색상마다 불투명성, 투명성, 내구성의 내용을 제공하고 있으므로 편리하게 참조할 수 있다.

색깔을 매칭하기에 가장 좋은 시간은 눈이 피로하지 않은 아침이고, 가장 좋은 장소는 북쪽 방향에서 빛이 들어오는 곳이다. 자연광이 어두워지는 해질녘에도 그림을 그리고 싶은 욕심이 생기지만, 주광색 조명을 사용하지 않는 한 어두운 빛에서는 실제 컬러를 매칭하는 작업이 어렵다.

따뜻한 색상과 차가운 색상

물감의 삼원색을 적절하게 혼합하면 다양한 색상을 만들 수 있다. 하지만 순색(채도가 가장 높은 색)은 수채화용으로 사용할 수 없고, 각 기본색은 다른 색상에 대해 약간씩의 편차가 존재한다. 이 말의 뜻은 각 색상은 고유한 성향을 갖고 있고, 더 따뜻한 색(적색)이나 차가운(파란색) 색 온도를 지니고 있다는 얘기다. 예컨대 세 개의 원색을 확장해 여섯 개의 색상을 만든 뒤, 따뜻하거나 차가운 특성을 주기 위해 두

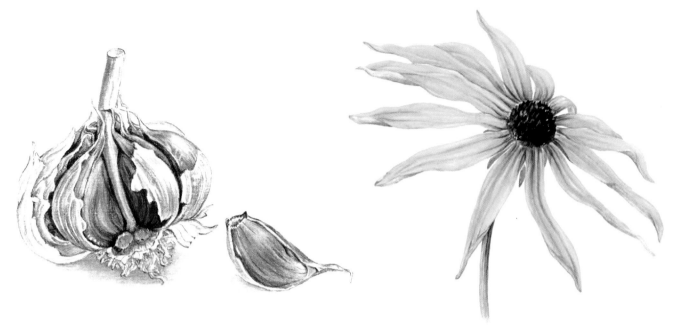

▲ 환상적인 흰색 면을 표현하기 위해 마늘 바닥에 미세한 그림자를 추가했다. 필요하다면 껍질의 맥과 수염뿌리를 묘사하기 위해 불투명한 백색 물감을 사용할 수 있다.
(Shirley B. Whitfield)

▲ 노란색에 약간의 보라색을 추가해서 만족스러운 명암을 표현할 수 있다.
(Judith Pumphrey)

개의 파랑, 두 개의 빨강, 두 개의 노랑을 섞으면 2차와 3차에 걸쳐 색상 범위를 확장해가면서 화가들에게 유용한 색상의 범위를 줄 수 있다. 많은 화가들은 기본적인 색 혼합을 할 때 저마다 선호하는 색상을 갖고 있다. 한편, 물감을 생산하는 여러 제조업체들은 자신들의 제품을 기반으로 색상 목록을 제공한다.
6가지 색상의 기본 목록은 다음과 같다.

따뜻한 색상	French Ultramarine
	Cadmium Red
	Cadmium Yellow

차가운 색상	Cerulean Blue
	Permanent Rose
	Cadmium Lemon

이 기본색 목록은 명확하게 정해진 표준이 없으므로 업체에 따라 Cerulean Blue 색 대신 다른 색을 넣기도 한다. '색조(Hue)'는 빨간색·노란색·파랑색 등의 색상을 뜻하는 또 다른 용어이다. 색조 값은 흑백과 관련하여 색의 밝거나 어두움을 표시한다. 노란색은 밝은 값을 갖고 있으며, 파랑은 어두운 값을 갖고 있다.

엷은 색(Tint)

영국의 전통적인 수채화 기법은 색상을 밝게 하기 위해 백색(백묵가루)을 안료에 추가하지 않는데, 그렇게 하면 색상을 불투명하게 만들기 때문이다. 색상을 밝게 하려면 점진적으로 물을 추가해 물감을 희석하는 방법을 사용한다. 이와 같은 방법으로 만든 밝은 색상을 틴트(Tint, 엷은 색) 색이라고 한다. 틴트 색을 만들어 사용할 때는 항상 종이에 색상을 테스트한 뒤 칠한다. 팔레트에 색상을 혼합하면서 그 색을 판단하는 것은 정확하지 않기 때문이다. 팔레트에서 본 색상을 종이에 칠하면 일반적으로 더 밝은 색으로 보인다.

투명도(Transparency)

투명도란 빛이 색깔을 통과하는 정도를 말한다. 수채 물감의 얇은 층 사이로는 용지의 흰색이 투과하여 보인다. 하나의 색깔을 다른 색깔 위에 칠하면 아래 색깔이 투과되어 보인다.

불투명성(Opaqueness)

모든 수채화는 투명하지만 안료에 흰색을 포함할 경우 투과율이 사라지면서 불투명해진다. 불투명 상태로 제조되는 수채 물감은 과슈 물감이라고 한다. 과슈 물감의 색상은 투명하게 보이도록 희석할 수 있지만, 일반 수채 물감과 비교해 무딘 색으로 보이고, 석회질 한 것처럼 보이기도 한다.

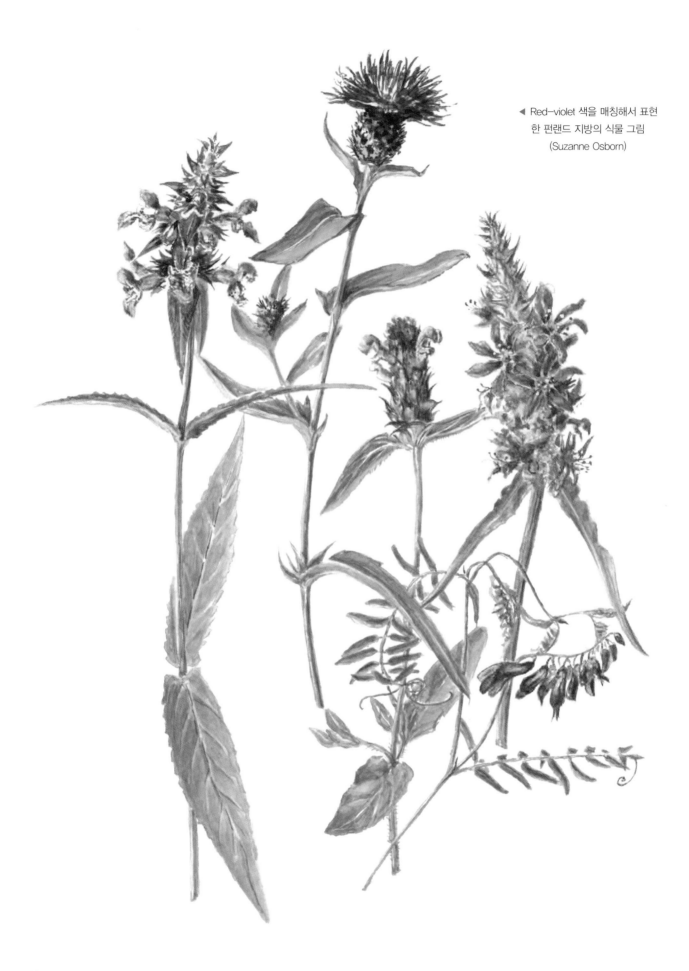

◀ Red–violet 색을 매칭해서 표현
한 핀랜드 지방의 식물 그림
(Suzanne Osborn)

개별 색상 표현하기

검정색

물감의 삼원색을 섞으면 검정색이 나오는데, 빨간색과 파란색을 먼저 혼합한 뒤 노란색을 조금 추가해 혼합한다. 이 혼합 물감은 중성색의 범위를 확장하기 위해 물을 타서 희석할 수 있다. 혼합 검정색은 검정색 튜브 물감이나 고체 물감을 사용하는 것보다 검정색이 짙지 않지만, 생기가 있기 때문에 많은 작가들이 선호하는 색이다. French Ultramarine 물감과 Burnt Sienna 물감의 혼합물도 생기 있는 검정색이다.

흰색

불투명 흰색 물감이나 과슈 흰색 물감은 쓰임새가 많은 색상으로, 선인장의 가시, 잔털, 미세한 잎맥 등을 표현할 때 사용할 수 있다. 강력하게 색상을 덮을 수 있으므로 전문가용 과슈 흰색 물감이나 공장에서 제조한 불투명 흰색 물감을 권장한다. 수채 물감에서 흰색을 사용할 경우에는 Chinese White나 Titanium White 물감이 좋다. 색상을 밝게 할 목적으로 흰색 물감을 사용하는 것은 바람직하지 않다. 수채 물감은 물을 더 섞는 것이 색상을 밝게 해준다는 사실을 명심해야 한다.

녹색

보태니컬 일러스트레이션에서 가장 어려운 색상 혼합 중 하나는 자연의 녹색과 매칭하는 녹색을 찾는 작업이다. 우연히 자연 속의 잎과 일치하는 녹색 물감을 발견했다고 하더라도 순수 자연 세계에서 본 녹색을 그림 속에 고스란히 반영하려면 약간의 노란색이나 파란색 물감을 혼합해야 한다. 색 혼합은 색상의 원리를 이해하고 있을 때 큰 도움이 된다. 다시 말해서 자신만의 컬러 차트를 만들고, 물감 혼합의 결과를 주의 깊게 기록하면서 경험하는 방법 이외에는 지름길이 없다는 얘기다. 혼합 물감을 만들 때는 색상의 미묘한 변화가 첨가된 안료의 양에 의해 어떻게 영향 받는지 파악해야 한다. 또한 자신만의 녹색 컬러 차트를 만들어야 하는데, 팔레트에서 동일한 비율로 파란색과 노란색을 섞는다. 각 파랑색에 모든 종류의 황색 물감을 각각 섞은 뒤, 그 혼합 물감을 색상 라인으로 차트에 기록한다. 이와 같은 과정을 거치면 자연의 녹색과 비슷한 색을 팔레트로 혼합해 만들 때 큰 도움이 된다.

더 많은 색상 라인을 추가하려면 차트에 공백을 남겨두었다가, 일일이 물감을 섞어가면서 모든 노란색과 파란색 혼합물의 결과를 컬러 라인으로 그려준다. 그와 같은 작업이 모두 끝나면 자신이 섞어서 만든 녹색의 범위를 확인할 수 있다. 파란색/노란색 컬러 라

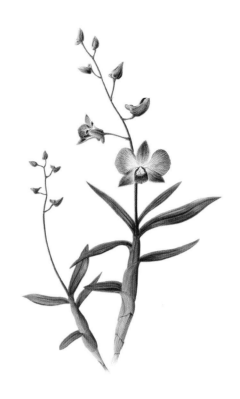

덴드로비움 난초의 Blue-violet 색상 그림
(Peter Gravett)

인에서 식물의 잎과 일치하는 녹색 범위는 다른 모든 식물에 적용할 수 있다. 신선한 나뭇잎은 노랑-녹색 혼합색의 끝에 있고, 오래된 나뭇잎 색깔은 파랑-녹색 혼합색의 끝에 있을 것이다. 추가로 어두운 녹색을 만들고 싶다면 인디고 색을 포함해 어두운 파란색을 혼합해 본다. Payne's Grey와 Lemon Yellow 물감을 혼합하면 흥미로운 녹색-회색이 생성된다. 공장 표 녹색 물감인 Oxide of Chromium · Viridian · Perylene Green 등은 파란색이나 노란색이 첨가된 녹색의 범위를 제공하고 있다. 녹색은 색상환에서 빨간색의 보색이다. 녹색에 붉은색이나 붉은 갈색을 첨가하면 색조가 다운되면서 잎의 음영색으로 사용할 수 있는 어두운 녹색이 만들어진다.

은회색과 회녹색, 청녹색

Davy's grey 색은 팔레트에서 바로 사용하는 부드러운 점판암 색깔의 회색 물감이다. 이 물감에 Cerulean Blue 색과 Burnt Umber 색을 혼합하면 은회색이 만들어진다. 또는 Payne's Grey 색과 Lemon Yellow 색을 혼합해도 무방하다. French Ultramarine 색과 Naples Yellow 색을 혼합해서 회색을 만들 수도 있다. 또한 회색은 기본 삼원색을 적당한 비율로 혼합해서 만들기도 한다. 청회색은 French Ultramarine 색과 Cadmium Yellow 색을 혼합한 뒤, 소량의 Permanent Alizarin Crimson 색을 추가해 만든다.

노란색

노란색은 보통 명확하게 그려진다. 노란색 수선화, 프리지아, 크로커스 등의 그림자를 표현하려면 Davy's grey 색이나 노란색에 푸른 보라색을 약간 혼합해 사용한다. 다만 과다하게 혼합하면 색이 탁해지므로 주의해야 한다. 대체 방법으로는 그림자 부분에 약간 어두운 노란색을 먼저 채색하고 음영을 추가한다. 팔레트에 꽃의 노란색 색상과 매칭시킬 수 있는 색상이 없을 경우에는 두 가지 노란색을 혼합해서 꽃 색상을 만들면 된다. 노란색은 종이의 연필 선을 부각시키므로 채색하기 전에 최대한 흑연을 제거한 뒤 채색하는 것이 좋다. 대안으로는 연필선 안쪽 위주로 채색한 후, 물감이 완전히 마르면 밖으로 문지르는 방법이 있다.

분홍색과 보라색

이 색은 몇 가지 어려움이 있는 색상의 범위이다. 이 범위의 안료 중 일부는 변색이 쉬운 색깔이므로, 전시할 그림에 이 색을 사용할 경우 주의해야 한다. '오페라'라는 이름으로 알려진 bright sugar pink 색은 홀베인 업체의 물감인데, 아주 내추럴하지 않지만 파란색 범위와 밝은 보라색 범위의 색상과 잘 어울린다. 윈저 & 뉴턴은 이 색과 비슷한 '오페라 로즈'가 있다. 이 두 가지 색상 역시 변색이 쉬운 색이지만, 제라늄이나 캄파눌라의 밝은 빨강이나 파란-보라색 꽃잎을 표현할 수 있는 몇몇 물감 중 하나이다.

빨간색

빨간색 꽃잎과 매칭하려면 우선 팔레트에서 꽃에 가장 가까운 물감을 선택한 뒤 혼합 여부를 결정해야 한다. 빨간 꽃에서 하이라이트를 표현하려면 첫 번째 꽃 뒤에 두 번째 꽃을 배치한다. 그리고 나서 두 번째 꽃에 첫 번째 꽃의 그림자를 떨어트려 첫 번째 꽃을 앞으로 보낸다.

파란색

파란색은 재미있는 역사와 흥미로운 이야기가 담겨있는 색상이다. 오리지널 Genuine ultramarine 색은 매우 귀한 청금석 광석에서 추출했다. 그런데 1826년 J.B. Guimet라는 프랑스 사람이 저렴한 가격의 대체 합성색을 발견하면서 French ultramarine 색이라는 이름으로 명명되었다. 이 색은 기본 색상 혼합에서 자주 사용하는 아주 좋은 색이다. 인디고 블루 또한 다채로운 역사를 가지고 있다. 16세기 동안 네덜란드와 영국의 동인도 회사들이 인디고 블루 안료를 대량으로 수입했는데, 그와 같은 현상은 19세기 말 합성 인디고 색이 발견되어 수요의 감소와 시장이 붕괴될 때까지 계속되었다. 인디고 블루는 French ultramarine 색이나 Burnt sienna 색과 함께 팔레트에 어렵지 않게 혼합할 수 있다. 소량의 녹색을 혼합하면 어두운 파란색을 표현하는데 도움이 된다. Cerulean blue 색과 다른 노란색의 혼합은 채소 채색에 좋은 신선한 녹색 범위를 제공하지만, 때때로 고무질 같고 때로는 채색 후 선상 무늬가 나타날 수 있으므로 주의해야 한다. 몇몇 꽃잎을 채색하기 위해 두 개의 파랑색을 혼합할 필요도 있다. French ultramarine 색과 Cerulean blue 색을 섞어서 수레국화(cornflower) 꽃잎과 같은 색깔을 만들어 내는 것이 그 대표적인 예이다.

수채화의 보존성

오늘 날의 물감들은 제조업체에서 자세한 상품 정보를 제공하고 있으며, 물감이 변색되는 시기를 표시한 내구성 등급까지도 표시되어 있다. 시간이 지나도 변색되지 않는 물감은 내구성이 있다고 말한다. 완성된 그림에 날짜를 기입한 뒤, 그림의 절반을 덮고 여러 달 동안 창문 옆 선반에 놓아 색상의 내구성 테스트를 할 수 있다. 내구성 테스트는 일정 간격으로 그림을 확인하면서 날짜를 기록하는 방식으로 하면 된다.

상기할 점

1. 몇몇 수채 물감은 시간이 지나면 색상이 퇴색한다. 물감의 내구성 및 보존성 등급은 유명 업체가 배포하는 컬러 차트에 표시되어 있다.

2. 큰 입자의 물감은 종이 표면에 내려앉으므로 종이에서 쉽게 떼어낼 수 있다. 하지만 미세한 입자의 물감은 종이 표면에 침투하므로 얼룩이 발생하는 등 제거에 어려움이 있다.

3. 물감을 희석하면 틴트(Tint)의 범위가 확장된다. 물을 더 많이 혼합하면 색은 점점 묽어진다.

4. 색상을 어둡게 하거나 음영색을 만들려면 색상환에서 반대편에 있는 보색 물감을 소량 추가한다.

5. 수채화는 채색할 때의 색상, 또는 물을 머금고 있을 때의 색상보다 밝은 톤으로 건조된다.

6. 물통은 깨끗한 물을 채워 보관한다. 물이 미세하게 착색된 경우, 그 역시 고유한 색상이기 때문에 다른 색상의 혼합에 좋지 않은 영향을 준다.

7. 물감을 혼합할 때 순도를 유지하려면 증류수를 사용하는 것이 좋다.

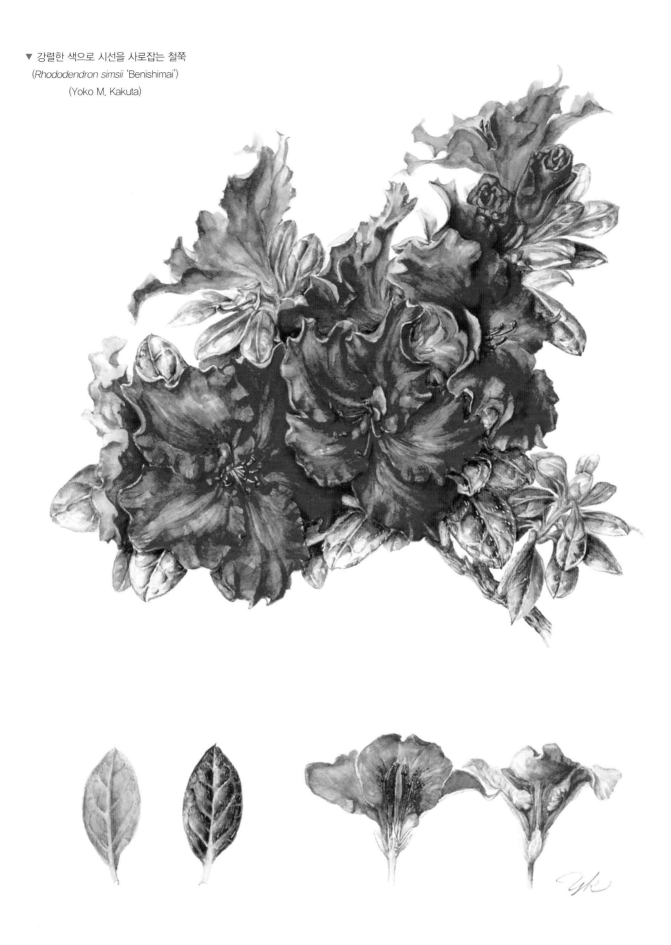

▼ 강렬한 색으로 시선을 사로잡는 철쭉
(*Rhododendron simsii* 'Benishimai')
(Yoko M. Kakuta)

Pl. 1,2.

Calanthe versicolor

▶ 19세기 식물학자 John Lindley와 함께 일했던 Sarah Anne Drake의 그림. 밝거나 어두운 부분과 모양 및 형태를 명확하게 보여주기 위해 배경을 회색으로 채색했다.
(© Royal Botanic Gardens, Kew)

수채화 채색 테크닉

그림을 성공적으로 완성하기 위해서는 효과적으로 일하는 방법과 편안한 작업 환경을 만드는 것이 무엇보다 중요하다. 보태니컬 일러스트레이션은 매우 세심한 정확성이 필요하지만, 기교나 기술을 지나치게 펼쳐서는 안 되는 예술 분야이다. 기술 위주의 회화는 딱딱할 뿐만이 아니라 지나친 격식을 유발하여, 식물 고유의 특성과 생명력을 상실하게 한다. 또한 단순한 하나의 기술을 수학 공식처럼 반복하는 것 역시 대단히 위험한 작업 방식인데, 모든 잎이 똑같은 모습을 하고 있다면 그 식물은 생명력이 없는 조화처럼 보이기 때문이다. 보태니컬 아티스트는 식물 관찰에 많은 시간을 투자해서 생생하게 살아있는 식물을 고스란히 표현하는 것을 목표로 해야 한다.

생명력을 부여하면서 그리기

보태니컬 일러스트레이션에서 가장 중요한 요소 중 하나는 식물의 생명력을 포착하는 작가 개개인의 능력이다. 이를 구현하기 위해서 작가는 빛이 식물 주위와 잎과 꽃 사이에서 어떤 현상을 보이고 있는지를 주의 깊게 관찰하고 기억해야 한다. 식물에 비치는 빛의 작용을 관찰하는 것은 대상을 입체적으로 표현하는 데 커다란 도움이 된다. 식물을 세심하게 관찰하지 않고 습관적으로 표본의 한쪽 면에 그림자를 넣으면 완성된 그림은 이상하게 보일 수밖에 없다. 때때로 잎맥은 빛이나 그림자에 의해 사라지고, 꽃차례에 있는 꽃 역시 앞면과 뒷면이 보여지는 모습은 사실상 크게 다르다. 줄기가 만들어낸 그림자도 식물의 각도와 잎의 위치에 따라 천차만별이다. 그러므로 그림자의 가장자리가 빛으로부터 가장 먼 곳에 일률적으로 고정되는 것을 피해야 한다. 그림을 그릴 때는 표본을 헤아릴 수 없이 보고 또 보면서 그리는 것이 살아있는 식물에 대한 작가의 의무이다. 대상을 보고 반응하는 것은 그림 그리기의 필수 덕목이지만, 기초적인 회화 기법을 완벽하게 습득하기 전까지는 결코 실현하기 쉽지 않은 고난이도 기술이다. 우선 보태니컬 아티스트는 색상을 확실하게 이해하고, 혼합에 대한 지식을 기본적으로 갖추어야 한다. 나아가 물감의 올바른 혼합법 역시 숙지해야 한다. 또한 어느 정도 물감이 혼합된 것이 수채화 용지에 어떤 효력을 주

는지는 경험을 통해 느낌을 갖고 있어야 한다. 작품을 시도하기 전에 수채 물감 취급 방법이 몸에 배어있어야 한다는 뜻이다. 수채 물감을 다루는 방법에 어느 정도 확신이 생기면, 용지에 물감 채색하는 방법을 깨우쳐야 한다. 그런데 그 깨우침이란 스스로 편안함을 느낄 수 있는 채색법을 찾을 때까지, 다양한 방법을 시도해 보는 것 외에는 달리 방법이 없다.

자신만의 기술을 만들라

모든 사람에게 적합한 최고의 수채화 채색은 이 세상에 존재하지 않는다. 우리 모두는 제각각 개성을 가진 인간이기 때문이다. 성공을 위해 어떤 하나의 기교나 기술을 쫓아가는 것은, 자신이 가진 재능을 희생시킴은 물론 특유의 상상력까지 억압하게 된다. 작가는 항상 배우고 익히되, 신선하고 흥미로운 자신만의 방법으로 스스로의 작품을 완성해 나가야 한다.

학생들에게 교육을 시킬 경우 개인의 상상력과 개성을 최대한 발휘할 수 있는 토대가 마련되고 자율적이면서도 균형 잡힌 지도가 이루어져야 한다. 다른 사람들의 경험을 간접 체험함으로써 자신만의 개별적인 접근 방식을 연구하고 개발하려는 마음을 갖게 해야 한다.

다음은 식물을 묘사하는데 필요한 몇 가지 수채화 기법이다. 각각의 기법을 이용해 연습을 해보고 장단점을 파악하면서, 자신에게 어떤 방식이 가장 잘 맞는지를 알아야 한다. 이 연습을 할 때도 혹시 발생할지 모르는 실수에 대비하고, 실수를 통해 한 걸음 더 성장한다는 사실을 기억해야 한다.

어떤 작가가 성공한 방법은 성향이 다른 작가에게는 실패로 작용할 수도 있다. 따라서 차분한 마음으로 연습에 임하되, 모든 노력을 기울여야 자신만의 것을 찾을 수 있다.

색칠 전 브러시 준비하기

천연 브러시는 합성 브러시보다 물감을 오랫동안 많이 머금는데 천연 모(毛)의 비스듬한 경사가 물감이 흐르지 않도록 붙잡는 역할을 하기 때문이다. 족제비 털로 만든 세이블 브러시는 가격이 비싸지만,

▲ 노란색 꽃은 그림자가 너무 어두울 경우 거무죽죽하게 보이기 때문에
묘사하기가 어렵다. 이 양귀비 그림은 신선하고 생기 있어 보이는데,
기술적으로 그다지 많은 노동력을 들이지 않고 완성했다.
(Shirley B. Whitfield)

▲ 춤추는 장미 열매
(Gael Sellwood)

합성 브러시와 비교할 수 없을 만큼 품질이 우수하다. 게다가 많은 물감을 머금기 때문에 자주 물감을 찍을 필요가 없어서 동선이 짧고 시간 절약의 효과까지 있다. 채색을 할 때는 채색할 부분에 맞는 크기의 브러시를 사용해야 한다. 색칠을 완료하기 전에 물감이 부족해 다시 찍어 바르면 그 위치에 뚜렷한 흔적이 남을 수 있으니 주의해야 한다. 따라서 채색할 잎의 크기가 클 경우 6호~7호 크기의 브러시를 사용할 필요가 있다.

항상 브러시 끝의 마모 상태를 확인하는 습관을 가져야 한다. 특히 고가의 족제비털 브러시는 끝이 마모되지 않도록 주의해서 사용하는 것이 좋다. 채색을 시작하려면 팔레트에서 물에 갠 물감을 브러시로 찍는다. 물감이 브러시에 스며들면 브러시를 들어 올린 뒤, 브러시 모가 아래쪽으로 향하게 해 잠시 대기한다. 물감을 너무 많이 적신 경우 브러시 끝으로 물감이 흘러내려오기 때문이다. 때로는 브러시의 끝이 부풀어 오르기도 하는데, 채색할 수 없을 정도로 물감을

많이 적셨을 때 그런 현상이 벌어진다. 그럴 때는 브러시 끝을 팔레트 가장자리에 흥건한 물감을 덜어낸다.

그런 다음 여분의 종이나 수채화 용지 가장자리에 브러시 색을 테스트한다. 브러시가 머금고 있는 물감을 덜어내기 위해 물통 가장자리에 브러시를 닦는 것은 좋은 방법이 아니다. 이는 물감 낭비일 뿐만 아니라, 물통 가장자리에 남은 잔류물이 나중에 다른 물감과 혼합될 수 있기 때문이다. 브러시 칠을 하기 전에는 언제나 여분의 종이에 테스트를 하여 물감의 색깔과 농도를 시험해야 한다는 사실을 명심해야 한다.

수채화 채색의 기본기 : 워시(Wash, 수채화 워시) 기법

수채화 워시란, 수채 물감을 물을 개어서 마른 종이에 채색하는 것을 일컫는 말이다. 이는 수채화 채색의 기본기 중 하나로, 초보자가 반드시 알아야 할 몇 가지 기법이 있다. 우선 종이는 물감이 표면을

따라 균등하게 흐르도록 물을 이용해 눅눅하게 한다. 이 과정은 브러시가 종이를 가로질러 물감을 칠할 때 고르지 않게 칠해진 부분에서 노출되는 종이의 흰색 부분이 없도록 해준다. 이 때 물감이 고르게 칠해지고 물 자국이 생기지 않도록 드로잉 보드와 종이는 약간 기울인다. 다만 너무 많은 습기로 종이를 적시는 것은 좋지 않다. 작업을 진행하는 과정에서 물감이 종이에 얼룩을 만들면 붓을 이용해 그림 하단의 구석으로 모은다. 그런 뒤 깨끗하고 마른 브러시로 찌꺼기를 빨아들여 처리하면 효과적이다.

워시 기법의 적용

첫 번째 워시 채색은 아주 밝은 틴트(옅은 색)로 칠한다. 칠해야 할 색깔과 같은 물감을 팔레트에 준비한 뒤, 물감을 묽게 희석한다. 물과 물감의 비율을 어느 정도로 하는 것이 좋은지는 오직 연습을 통해 익혀야 한다. 상당수의 초보자들이 너무 소량의 물감을 물과 섞으면서 칠해야할 색깔이나 틴트를 얻으려고 애쓰는 것은 무척 흔한 일이다. 따라서 작업을 처음 시작하는 경우라면 예상되는 양보다 물감을 조금 더 섞는 것이 바람직하다. 물감 낭비에 대해서는 걱정할 필요 없다. 작업을 마친 후 팔레트를 말리면 물감이 건조되는데, 그 물감 역시 새 물감처럼 언제든 물을 섞어 사용할 수 있기 때문이다.

여기에서 주의할 점은 처음으로 칠할 워시 색상은 마지막에 칠할 색깔보다 매우 엷은 색이어야 한다는 사실이다. 그림이 식물 표본처럼 보이기 시작하기 전의 그림을 보면, 빛과 어두운 영역에서 중첩된 몇 개의 색깔 층이 있을 것이다. 한편, 채색이 완료되지 않았다면 팔레트를 깨끗하게 씻을 필요가 없다. 팔레트에 랩을 씌워두면 다음 날 작업할 때까지 먼지로부터 물감을 보호할 수 있다.

플랫 워시(Flat Wash) 기법

플랫 워시는 식물의 각 부분에 첫 번째로 아주 연하게 색깔을 칠하는 유용한 기본 기술이다. 이 첫 번째 워시는 채색할 부분을 연하게 대충 칠하는 것인데, 나중에 잎 사이 공백이 잎 자체 보다 더 칠해지는 낭패를 미연에 방지할 수 있다. 연습을 하기 위해 그림판과 함께 브러시에 물감을 적신다. 이 때도 채색을 하기 전 색깔과 톤을 여분의 종이에 테스트해 보는 것은 필수적인 과정이다.

종이에 브러시를 측면으로 눕혀서 넓은 선으로 채색하되, 브러시가 약간 들려있는 상태에서 한 번에 이어서 채색을 한다. 브러시를 약 5cm 위에서 잡고 종이를 횡단하는데, 먼 가장자리에서 약간 아래쪽으로 브러시를 이동하고 고르게 다시 한번 채색 한다. 이어서 브러시를 좌우로 이동하면서 똑같은 방식으로 계속 칠을 해 영역 전체를 편평하게 채색한다.

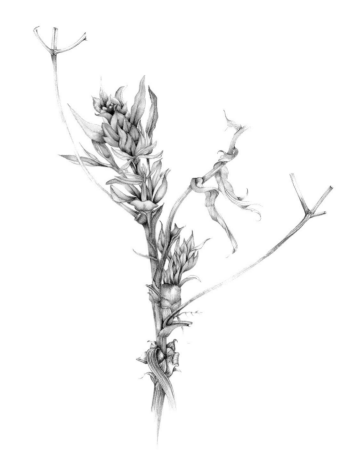

▲ 봄에 피어나는 모란의 어린잎을 연필과 수채화로 그렸다.
(Valerie Oxley)

▲ 플랫 워시 기법으로 켜켜이 색칠해 만든 깊이감 및 그라데이션 응용 사례.
수채화 기술의 필수 채색 기법으로 많은 연습이 필요하다.
(Karen Colthorpe)

잎가장자리를 채색할 때는 경계 부분을 넘어 채색 되어지는 것을 주의해야 한다. 결각부의 경계면을 채색할 때는 브러시의 끝을 약간 들어 올려야 한다. 첫 번째 채색이 끝나고 그 위에 두 번째 채색을 시작

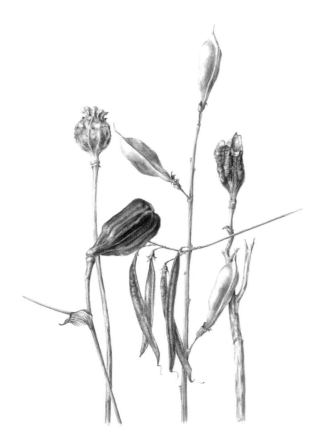

▲ 가을 열매의 모양과 형태를 강조하기 위해 어두운 색에서
밝은 색으로 블렌딩하며 채색하였다. 밝음과 어둠 사이의
콘트라스트가 둥근 모양을 강조한다.

(Suzanne Osborn)

▲ 사과의 모양과 형태를 강조하기 위해
드라이 브러시 기법으로 채색하였다.

(Lionel Booker)

하려면, 첫 번째 채색한 층이 완전히 마른 상태인지 확인해야 한다. 첫 번째 층이 축축한 상태에서 두 번째 채색을 하면 아래층 색상이 위로 올라올 수 있기 때문이다. 이 때 용지의 건조 시간은 실내 온도와 공기의 움직임에 따라 달라진다는 사실을 유념할 필요가 있다.

플랫 워시 기법 연습하기

꽃과 잎이 있는 꺾꽂이용 꽃을 준비한 뒤, 식물을 충분히 채색할 수 있는 양의 단색 물감 하나를 골라 물에 희석한다. 그리고 나서 준비한 표본 모양에 맞게 종이에 플랫 워시 기법으로 채색한다. 작업 진행은 표본의 상단에서 플랫 워시 기법으로 채색을 시작한 후, 하단에서 완료하여 단색으로 된 그림을 완성한다(역자 주: 드로잉을 하는 것이 아니라 표본의 윤곽과 똑같게 색을 평탄하게 채운다). 작업 도중에는 물감을 바른 면을 계속 촉촉한 상태로 유지해야 한다. 그렇게 해서 완성된 그림은 원래 식물의 실루엣이 된다. 이 연습은 수채 물감과 브러시 조절에 익숙해지도록 해준다.

그레이드 워시(Graded Wash) 기법

그레이드 워시는 플랫 워시와 달리 시간을 소비하지 않고 채색면을 단계적으로 채색해, 밝고 어두움 사이의 그라데이션을 표현할 수 있는 숙련자급 채색 기법이다. 이 기법은 모양과 형태를 표현하는 작업에 효과적으로 활용할 수 있다. 단계적 채색을 하는 방법은 여러 가지가 있으므로 자신에게 적합한 방법을 찾아야 하는데, 다음의 방법을 각각 연습한 후 자신에게 맞는 기법을 선택하면 된다.

1. 브러시에 물감을 적신 뒤, 플랫 워시와 마찬가지로 종이를 좌우로 가로 지르면서 고르게 채색 작업을 한다. 색상을 연하게 하려면 브러시 끝으로 깨끗한 물을 터치한 뒤, 종이 타월이나 티슈에 브러시를 다시 터치해 소량의 수분을 제거해주면 된다. 고르게 지속하려면 고르게 칠한 부분의 약간 안쪽으로 다시 고르게 칠한다. 물을 한번 찍은 후 고르게 하는 것이므로 색상은 이전보다 연해진다. 작업 과정에서 보다 옅은 색으로 변경하려면 브러시 끝을 깨끗한 물에 담근 뒤 이어서 고르게 채색하면 된다. 그레이드 워시는 백합 줄기 같은 큰 줄기를 입체적인 느낌이 나도록 채색할 때 유용하다. 줄기를 가로로 보이도록 용지를 돌리면 습기가 아래로 흐르기 때문에 이 기술을 보다 쉽게 적용할 수 있다. 일반적으로 줄기의 밝은 측면은 위로, 어두운 측면은 아래가 되도록 종이의 방향을 돌려놓고 나서 밝은 측면에서부터 어두운 측면까지 채색한다. 밝은 색보다 어두운 2~3차 색의 채색은 첫 번째 층의 색상이

완전히 건조한 뒤 시작해야 한다는 사실을 잊지 말자. 종이가 마르면 채색하는 부분에 습기를 더해 다시 촉촉하게 해주되, 물기가 있거나 반짝이지 않도록 주의한다.

2. 또 다른 방법은 물감을 물에 희석한 뒤, 가장 어두운 톤부터 칠하는 방법이다. 이 때는 색상을 밝게 하기 위해 맑은 물을 첨가하는 대신 팔레트에서 조금 더 밝은 색을 가져온 뒤 채색한다. 이 작업 방식은 그라데이션의 급격한 변화를 방지하고 점증적인 그라데이션을 표현할 수 있다. 이 기술을 연마하려면 먼저 팔레트에서 필요한 물감을 물과 혼합해 1차 혼합물을 생성한 후, 그 옆 칸으로 일부를 이동시켜서 물을 추가해 묽게 한다. 3차 색이 필요한 경우 역시 2차 색의 일부를 옆 칸으로 이동시킨 뒤 물을 첨가해 더 묽게 만들면 된다. 이 과정을 반복해 연한 다른 여러 가지 색을 만든 후 색을 칠할 때 그라데이션에 맞게 채색한다. 이 작업에는 동일한 물감으로 만든 세 개의 색상을 갖고 있어야 하는데 색상들의 농도는 각각 달라야 하고, 가장 어두운 톤에서부터 채색을 시작해 점점 밝은 톤으로 옮겨 채색하면 된다. 이 방법은 그라데이션 채색까지 하도록 해준다. 다만 수분 양을 조절해 주어야 하고, 다른 톤으로 변경해 채색할 때는 브러시에 묻어있는 바로 전 물감을 깨끗하게 제거해 주어야 한다.

3. 범위가 좁은 부분에서 사용할 수 있는 방법으로는, 브러시가 머금고 있는 물감이 떨어질 때까지 자연스럽게 계속 칠하는 기법이 있다. 먼저 종이에 물기를 주어 축축하게 한 뒤, 브러시를 좌우로 움직이면서 채색을 한다. 브러시에 묻어있는 물감이 자연스럽게 줄어들면, 채색면도 조금씩 밝아질 것이다. 만일 큰 브러시를 사용하는 경우에는 브러시가 머금고 있는 물감이 과도할 수 있으므로 휴지를 이용해 물감을 살짝 제거한다. 이와 같은 방법으로도 그림의 톤을 밝게 할 수 있다.

드라이 브러시(Dry Brush) 기법

드라이 브러시는 다른 작업과 마찬가지로 건조하거나 약간 축축한 종이에 습기가 있는 브러시를 이용해 하는 작업일 것이라는 식의 오해를 불러일으킬 수 있는 용어다. 하지만 드라이 브러시 기법은 가벼운 톤의 미세한 브러시 채색면을 채색하는 기법이다. 우선 드로잉 선에 맞게 칠한다. 칠한 부분이 마르면 수성 물감이나 유성 물감을 붓에 묻힌 뒤 겹쳐 칠해, 채색면을 균일하게 펴거나 채색면의 밝기를 높일 수 있다. 이와 같은 드라이 브러시 작업은 세밀화가

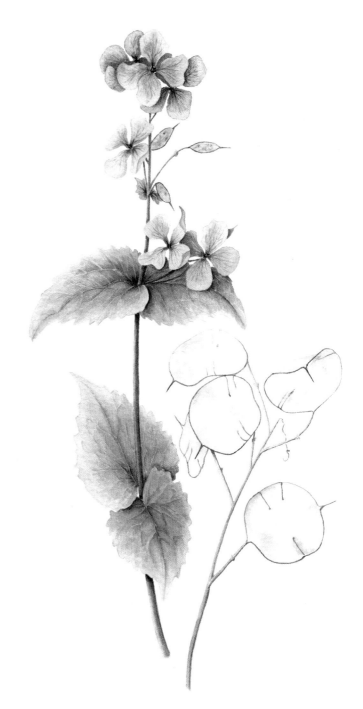

▲ 다양한 그라데이션을 사용해 식물의 모양과 형태를 묘사한 루나리아 꽃. 씨앗이 흩어지고 없는 반투명 열매의 섬세한 음영 처리를 주목한다.
(Margaret Wightman)

들의 작업 방식에서 시작되었다. 초기 보태니컬 아티스트들은 불투명 수채 물감, 즉 지금의 과슈 물감으로 채색할 때 드라이 브러시 기법으로 작업했다. 그런데 드라이 브러시 기법으로 큰 식물을 그리게 되면 고통스러울 만큼 오랜 시간이 걸릴 수도 있다.

하지만 인내력이 강하고 그림의 완성도를 높이기 위해서라면 어떤 일도 마다하지 않는 성향을 가진 작가라면, 이 작업을 통해 놀라운

비한 분위기를 연출할 수 있다. 예컨대 장미 꽃잎처럼 연한 빨간색이 짙은 빨간색으로 변화하는 색깔을 구현해 낼 수 있는 것이다. 인접해 있는 두 색상의 경계면에 물기를 조심스럽게 떨어트린 뒤 붓질을 하면 두 색상이 자연스럽게 퍼지는데, 이 때 색상이 균등하게 퍼지도록 종이를 각 방향으로 기울여서 완성한다. 그런 이후 색을 칠하지 않은 영역을 그대로 두면 하이라이트 부분이 되고, 하이라이트의 가장자리는 자연스럽게 물감이 스며들어 부드러운 느낌을 준다. 다만 이 작업은 용지나 브러시의 수분 함량이 중요하다. 종이가 너무 축축하면 물감 방울이 구석으로 쏠리는 현상이 생기고, 너무 건조하면 물감이 균등하게 스며들지 않아서 색상이 자연스럽게 퍼져 혼합되는 효과가 생기지 않는다. 이 기법의 성공 여부는 사용하는 종이에 따라 달라질 수도 있다. 흡수성 용지이거나 수분이 빨리 마르면 만족스러운 결과가 나오지 않는다. 또한 물감이 다 마르기 전에 부분적인 수정을 시도하면 브러시 자국 때문에 자연스러운 합성 효과가 망가질 수 있으므로 세심한 주의가 필요하다.

리프팅 오프(Lifting Off) 기법

리프팅 오프 기법은 종이의 흰색을 드러나게 하기 위해 물에 젖은 휴지로 물감을 제거해내는 기술을 일컫는 용어다. 채색된 부분은 붓, 헝겊, 휴지, 면봉 등을 이용해 물감을 들어낼 수 있다. 이 기법은 잎과 열매에서 하이라이트를 만들거나 수정할 때 사용하는 것이 좋다.

워시(Wash) 수정과 그레이즈(Glaze) 수정 기법

종이에서 갈라지거나 잘못 칠해진 물감은 워시, 혹은 그레이즈(투명도가 보이는 덧칠) 기법으로 수정할 수 있다. 손질해야 할 부분을 연하고 얇게 바르면 신속하게 수정할 수 있고, 바탕에 있는 색깔을 투과시켜 빛나게 할 수도 있다. 이 기법은 바탕색을 강화하거나 혼합하게 해준다. 다만 추가로 색상을 입히려면 이전의 채색 작업이 완전히 마른 후에나 진행해야 한다.

언더 페인팅(Under Painting) 기법

색조 언더 페인팅(Tonal Under Painting) 기법은 또 다른 기술이다. 밑그림이 있는 상태에서 종이 전체에 단색을 칠하는데, 순청색과 검정색을 혼합한 어두운 색이어야 한다. 특정 잎이나 줄기 또는 꽃의 음영색으로 칠해도 무방한데, 전체적인 톤은 밝음에서 어두움으로 변하는 그라데이션의 단계가 있어야 한다. 그림에서 가장 밝은 톤은 물감을 칠하지 않고 흰색으로 남겨두는 것이 바람직하다. 몇몇 흰색 영역이 각영역에 남아있으면 좋은데, 그렇지 않을 경우 너무 어둡고 칙칙한 그림이 나오기 때문이다.

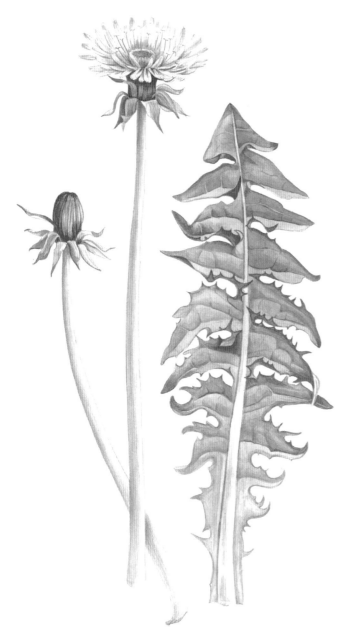

▲ 오른쪽에서 떨어지는 빛에 의한 그라데이션의
변화를 보여주는 서양민들레
(Jacqueline Dawson)

결과를 이끌어낼 수도 있다. 한편, 드라이 브러시 기법은 그림을 그리는 어떤 단계에서도 적용할 수 있다. 예컨대 처음부터 할 수도 있고, 이전에 작업한 색깔 층이 건조된 이후에 할 수도 있으며, 그림을 최종 손질하는 막바지 작업에서도 적용할 수 있다.

웨트 온 웨트(Wet On Wet) 기법

웨트 온 웨트 기법은 종이의 색깔 층이 마르지 않은 습식 상태에서 촉촉한 브러시를 이용해 색을 자연스럽게 번지게 하는 기법이다. 이 기법으로 작업을 하면 두 색상이 자연스럽게 섞이면서 부드럽고 신

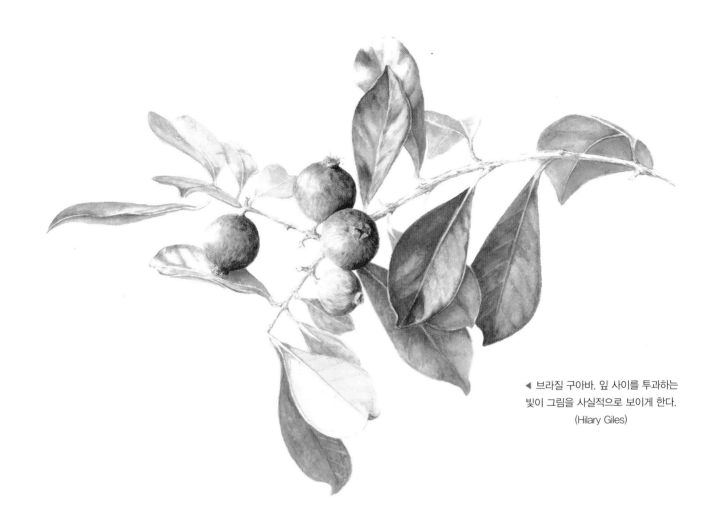

이 기법은 특히 어두운 부분에서 그라데이션의 단계가 드러나도록 표현하는 것이 중요하기 때문에 많은 연습을 필요로 한다. 만일 음영부가 너무 어두울 경우 완성된 그림은 그 색의 영향을 크게 받는다. 반대로 너무 연하게 칠했을 때는 그 위에 덧칠한 첫 번째 색의 영향을 받아 채색 효과가 사라진다. 이 기법은 복잡하지 않고 단순해서 체계적인 접근 방식을 선호하는 이들에게 적합하다.

연습 : 언더 페인팅 연습하기(단색을 채운 뒤 그림을 만들어가기)

꽃과 잎이 붙어있는 꽃꽂이 꽃을 하나 준비한다. 수채화 용지에 연필로 꽃꽂이 꽃을 그린다. 이것은 단색으로 채색할 때 밑그림으로 사용된다. 사용할 단색은 가급적 어두운 색으로 한다. 어두운 색으로 사용할 색을 만들기 위해 순청색과 검정색 물감을 혼합한다. 준비한 밑그림 전체를 이 단색으로 채우되, 밑그림이 투과되어야 한다. 방금 칠한 단색이 마르기 전에 밑그림 라인을 따라서 단색의 톤을 밝거나 어둡게 변경한다(역자 주: 밑그림의 모양에 맞게 방금 칠한 색을 휴지로 닦아주는 방식으로 톤을 변경한다. 그 후 밑그림 윤곽선을 따라 톤을 적합하게 변경하면서 그림을 완성해 간다). 밑그림 위쪽에서부터 라인을 따라서 적합해 보이는 톤으로 만들어 준

다. 완성된 그림은 식물의 모양을 보여주지만, 리얼한 그림은 아니다. 왜냐하면 이 연습은 언더 페인팅 기법을 사용해서 식물의 형체를 만들어가는 연습이라고 할 수 있기 때문이다.

페인팅에서의 공중원근법

페인팅에서 공중원근법은 멀리 있는 사물을 표현하는 방법으로, 가까운 사물보다 흐릿하고 푸르스름하게 표현하곤 한다. 레오나르도 다빈치는 이를 '실종의 원근법과 색채의 원근법'이라고 불렀다. 원거리에 있는 풍경을 볼 때, 눈에서 멀어질수록 더 가볍고 더 푸르스름한 회색으로 보인다. 하지만 시선을 돌려 가까이에 있는 사물로 고정하면 풍경의 디테일과 색상은 더 뚜렷해질 뿐만 아니라, 훨씬 더 밝고 선명하게 보인다. 그 상태에서 점차적으로 눈을 들어 먼 곳을 향해 바라보면 풍경은 또다시 변화하기 시작한다. 두 눈이 원거리를 향하면 명암과 색상은 감소한다. 이와 같은 원리에 따라 공중 원근법 그림의 효과는 보태니컬 아트의 배경부에 있는 잎이나 줄기 등을 묘사할 때 붓의 터치 강도를 줄이고 파란 빛을 섞어 표현할 수 있다. 더 멀리 있는 사물을 묘사할 때는 색상과 디테일을 더 함축해 묘사하는

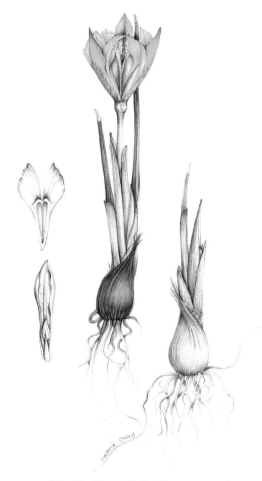

봄에 피는 단포르디아에붓꽃(*Iris danfordiae*).
연필로 그린 절개면 그림이 포함되어 있다.
(Valerie Oxley)

것이 바람직하다.

보태니컬 페인팅 방법

보태니컬 페인팅은 먼저 드로잉 용지에서 연필을 사용해 그 형태를 세밀화로 그려야 한다. 이렇게 완성한 그림은 트레이싱 용지 등을 이용해 수채화 용지에 복사한다.

실내에서 식물 그림을 그릴 때는 반드시 단일 조명을 사용해야 한다. 하나의 조명만을 사용하는 것이 밝은 부분과 어두운 부분, 그리고 하이라이트와 그림자를 포착하는데 유리하기 때문이다. 오후 시간이나 저녁 시간처럼 창문으로 들어오는 자연광이 없을 때는 조명 스탠드에 주광색 전구를 사용하는 것이 좋다. 빛이 드는 부분과 어두운 영역 사이가 점진적으로 변해야 하기 때문이다. 또한 작업할 때는 똑같은 용지를 여분으로 충분히 준비해 두는 것이 매우 중요하다. 여분의 용지로 물감의 색상과 수분 상태를 테스트하고, 다양한 효과를 연

습할 수도 있다.

그림을 그릴 때 주의할 점은 채색한 부분이 뭉개지지 않도록 작품의 왼쪽에서 오른쪽으로, 위에서 아래로 작업해야 한다. 꽃이 포함 된 그림이라면 초기에 꽃을 그려야 하는데, 손의 방향에 주의를 기울이지 않으면 꽃봉오리가 뭉개지고 꽃잎이 떨어져나갈 수도 있다(역자 주: 오른손잡이를 기준으로 설명하고 있다).

채색 작업은 식물의 각 부분에서 볼 수 있는 가장 밝은 색상부터 시작한다. 채색 전 색깔 테스트는 작업 용지와 동일한 여분의 용지에서 하는 것이 바람직하며, 채색 후에는 물감이 다 마를 때까지 기다려야 한다. 채색하려는 색상과 일치하는 물감을 팔레트의 칸에서 물로 희석하는데, 채색할 모든 부분을 커버할 수 있을 만큼 충분한 물감을 준비해 두는 것이 좋다. 묽게 갠 물감이 종이에 도포될 때는 투명해서 종이의 흰색이 투과되어야 한다. 너무 진하게 갠 물감은 투명성이 떨어져 색깔을 탁하고 둔하게 만드는데, 물의 양에 비해 물감을 너무 많이 사용하는 이들에게 흔히 발생하는 문제점 중 하나이다. 어떤 표본을 그리든, 수채화 작업은 인내심을 필요로 한다. 따라서 그림을 빨리 완성하려는 욕구는 처음부터 버려야 한다.

브러시 크기는 채색할 부분의 크기에 맞는 것을 사용하는 것이 좋다. 색상을 채색하기 전에 수채화 용지를 물에 적시면 물감이 종이에 더 쉽게 퍼진다. 처음에는 연필선 안쪽을 중심으로 채색하는데, 한 번에 한 부분만 채색한다. 첫 번째 영역이 마르기 전에 인접해 있는 부분을 채색하면 수분이 인접 영역으로 스며들어 물 자국이나 주름이 생기게 된다. 또한 용지가 지나치게 젖어 있으면 물감 방울이 용지 아래쪽 가장자리로 흐르면서 얼룩이 생긴다. 희석한 물감으로 신속하고 균등하게 각 채색면을 약간 겹치게 채색하되, 그 영역이 다 채색될 때까지 붓질을 계속 한다. 작업을 하다 보면 종종 얼룩 덩어리 같은 물감이 브러시 솔에 밀려나곤 한다. 그러한 현상을 방지하려면 채색이 완료된 즉시 브러시를 들어서 남아있는 물감을 제거하거나, 휴지로 브러시를 닦은 뒤 그림에서 얼룩으로 있는 물감 부분을 터치해서 흡수하면 된다. 다만 너무 오랫동안 터치하면 흡수량이 많아서 그 부분이 흰색으로 드러날 수 있으므로 주의할 필요가 있다. 과잉된 습기를 제때 흡수하지 않으면 나중에 물 자국으로 남을 수 있음을 기억해 두는 것이 좋다.

첫 번째 채색 층은 아주 연하게 칠해야 한다. 채색한 뒤에는 채색면을 펴고 균등하게 만들기 위해 다시 채색하는 유혹에 빠지지 말고, 그 부분의 채색을 완료할 때까지 작업을 계속한다. 채색면을 균일하

게 펴려고 하면 중앙부 색깔이 파이면서 가장자리로 밀려날 것이기 때문이다. 그렇게 되면 가장자리에 원치 않는 물감의 테두리가 만들어진다. 이러한 증상은 브러시에 수분이 너무 많을 때도 나타나는데, 수분이 안료를 바깥 쪽으로 밀어내기 때문이다.

두 번째 층 채색을 준비하기 전에 종이가 완전히 말랐는지 확인한다. 첫 번째 색깔 층이 완전히 마른 상태에서 두 번째 층을 칠하면 첫 번째 층 색상이 손상되지 않기 때문이다. 두 번째 층을 칠할 때는 첫 번째와 마찬가지로 동일한 색상 혼합을 사용한다. 하지만 두 번째 층의 색상이 첫 번째 층 색상을 완전히 커버할 만큼 농도가 짙으면 안 된다. 수채화는 위층 색깔이 아래층 색깔을 완전히 덮는 방식으로 그리는 페인팅이 아님을 명심해야 한다.

각 색깔 층이 모두 건조될 때까지 기다렸다가 어두운 부분을 칠할 때는 다음과 같은 방법으로 색깔 층을 쌓아 나가면 된다. 어두운 부분은 각 색깔 층을 쌓는 방식으로 그려간다. 이 방법은 그림자의 밝은 부분에서 어두운 부분으로 그라데이션을 표현하게 만든다. 변하는 경계면이 생길 경우 두 번째 칠을 할 때 브러시를 조금 축축하게 한 뒤 문질러서 혼합한다. 하이라이트 부분은 흰색을 그대로 두거나 엷은 하늘색으로 칠해 하늘의 반사광을 표현할 수 있다. 엷은 하늘색은 특히 잎의 반사광을 그릴 때 유용하다. 계속 색깔 층을 쌓아가면서 그림의 전체 영역에서 밝고 어두움의 그라데이션을 표현해준다. 식물의 각 부분은 작은 브러시를 사용해 드라이 브러시 기법으로 질감을 표현할 수 있다.

책상 위에 놓여있는 식물을 보면서 그림에서 색상을 교체하거나 반영할 수 있는 모든 부분을 찾아본다. 꽃의 색깔과 줄기, 그리고 잎을 관찰하다 보면 수정할 요소가 드러나 보일 것이다.

마지막 채색 작업은 그림이 완전히 건조된 후 진행해야 하는데, 이는 곧 일종의 수정 및 보완 작업이라고 할 수 있다. 그림의 완성도를 높이기 위해서라면 플랫 워시 기법을 사용해도 상관없다. 근본적인 색상을 드러내기 위해 대조되는 색상을 사용할 수도 있다. 예컨대 Green gold 색이나 Transparent yellow 색은 잎에, Opera Rose 색은 보라색 꽃에 활력을 높이기 위해 덧칠할 수 있다는 뜻이다. 이미 습기 없이 마른 부분은 브러시에 깨끗한 물을 적셔 마른 부분의 색을 걷어내고 붓칠로 다른 색을 입힌다.

그와 같은 방법으로 각 부분을 수정하면서 완성해 나간다. 다른 부분을 수정하기 전에 한 부분을 완전히 완료하지 않는다. 한 부분을 모두 끝낸 뒤에 다른 부분으로 이동해서 작업하면 색상이 복잡하게 과중되는 부분이 발생할 수 있기 때문이다. 마지막으로 완성된 그림을 검사하면서 라인을 정돈 하고 디테일한 부분은 더 선명하게 만든다. 그림이 완성되면 건조될 때까지 잠시 다른 일을 하면서 눈의 피로를 풀어준다. 그렇게 한참이 지난 뒤, 조금 더 보완을 해야 할 부분이 있는지 신선한 눈으로 그림을 관찰한다.

상기할 점

1. 드로잉 용지에 식물을 그린다. 필요한 경우 수정한다.
2. 완성된 그림의 구도를 확인하면서 수채화 용지로 옮겨 그린다.
3. 수채화 채색을 하기 전, 옮겨진 그림을 꼼꼼하게 확인한다.
4. 모든 영역마다 각각의 밝은 색상을 찾아서 희석된 물감으로 고르게 채색한다. 인접한 영역을 동시에 채색하는 것을 피한다. 먼저 칠한 채색 층이 마를 때까지 기다린다.
5. 밝은 곳에서 어두운 방향으로 색깔 층을 점증적으로 쌓아서 모양과 형태를 표현해준다. 줄기와 잎의 어두운 색상은 그레이드 워시 기법으로 강화시킨다.
6. 물체의 어두운 영역은 드라이 브러시 기법으로 모양을 입체적으로 쌓아 올린다.
7. 채색면의 색상을 혼합하고 덧칠하면서 전체 색상을 향상시킨다. 진행하기 전, 바로 이전에 칠한 채색면이 완전히 건조되었는지 확인한다.
8. 꽃과 식물의 각 부분 사이에서 반사광이나 공유된 색을 살펴본다.
9. 선택적으로 세부 상황을 보강하면서 모양과 어두운 부분을 정리해 나간다.
10. 완성된 그림에 식물명을 기입하고 자신의 서명을 추가한다.

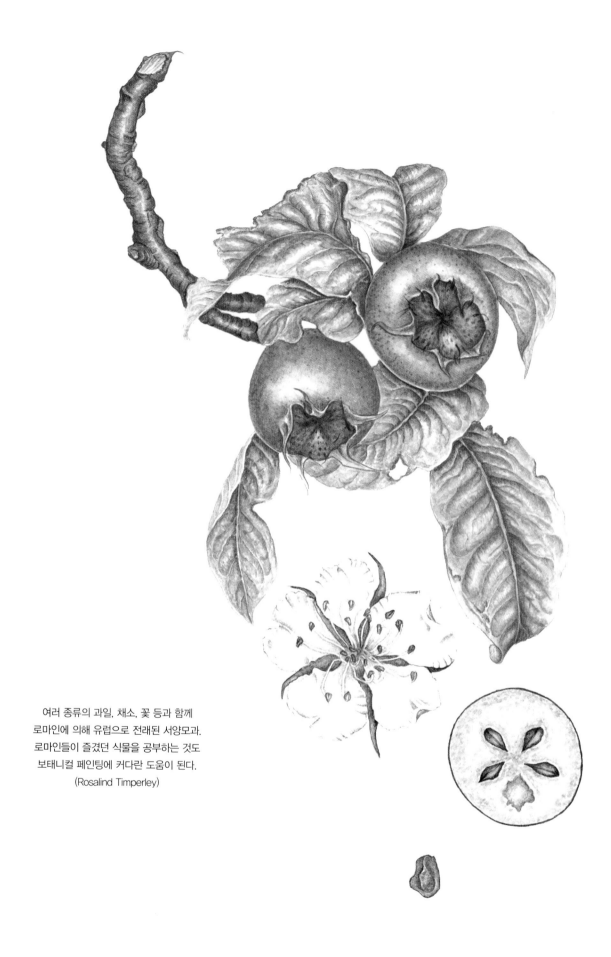

여러 종류의 과일, 채소, 꽃 등과 함께
로마인에 의해 유럽으로 전래된 서양모과.
로마인들이 즐겼던 식물을 공부하는 것도
보태니컬 페인팅에 커다란 도움이 된다.
(Rosalind Timperley)

CHAPTER 11

무엇을 그려야 할까?

세상에는 그림의 대상이 되는 수많은 식물들이 있다. 그 다양한 식물을 개별적으로 묘사하거나 함께 보여줄 수 있는 여러 가지 방법이 있는데, 다음에 제시하는 내용들은 보태니컬 아티스트들의 흥미 있는 프로젝트 진행에 새로운 영감을 줄 것이다.

과학, 또는 학술 일러스트레이션

보태니컬 아티스트는 식물 모습을 학술적으로 묘사해야 할 때도 있다. 즉 씨앗의 발아 과정은 물론, 꽃과 열매가 생성되는 모습을 모두 보여줘야 할 상황도 있기 때문이다. 이와 같은 종류의 학술적인 그림은 보통 펜과 잉크로 묘사하는 것이 바람직하다. 하지만 작가의 개성이나 그림의 특성에 따라 연필, 색연필, 펜, 수채 물감과 같은 다양한 도구를 사용할 수도 있다.

스텔라 로스 크레이그(Stella Ross-Craig)는 보태니컬 아티스트(역자 주: 특히 scientific drawings)로 널리 알려진 인물이다. 그녀는 1940년대 후반을 대표하는 영국의 훌륭한 아티스트로, 영국 화초 식물의 형태를 설명하는 작업을 시작했다. 그녀가 완성한 대부분의 그림은 큐 식물원에서 제공한 식물 표본을 보고 그렸다. 그녀의 책은 한 권을 완성하기까지 수년이 걸리는 경우도 있었는데, 총 31권의 시리즈로 간행되었다. 이 시리즈는 1948년에 시작되어 1973년에 완결되었다. 그런데 그녀의 책에 참조 키는 있지만, 추가 텍스트는 없다. 그림 자체가 워낙 자세했기 때문에 더 이상의 다른 정보를 제공할 필요가 없었던 것이다.

오늘날 영국에서는 잡지를 통해 수많은 과학 일러스트레이션을 볼 수 있다. 커티스 식물 매거진과 큐 식물원 저널은 컬러 그림과 함께 식물을 분해해 흑백으로 그린 일러스트레이션을 제공하기도 한다. 의뢰받은 작가들은 각 저널의 스타일에 맞게 가이드라인을 따르도록 요청받는 것으로 알려져 있다.

식물의 서식지

개별 식물보다 서식지에서 자라고 있는 모습을 그린 일러스트레이션은 많은 이들의 흥미를 불러일으킨다. 이런 그림에는 염습지 · 모래 언덕 · 늪지 · 도시 지역의 폐기된 땅 등 특정 식물의 서식 환경이 포함되어 있기 때문에 훨씬 더 다채로워 보인다.

1960년대 후반, 옥스퍼드대학 출판부는 보태니컬 아티스트 바바라 니콜슨(Barbara Nicholson)에게 꽃이 피지 않는 식물들에 대한 작품을 제안했다. 이 작품은 프랭크 브라이트먼(Frank Brightman)의 책에 수록되었는데, 책이 출간되기 전부터 보태니컬 일러스트레이션 분야에서 새로운 출발을 예고하였다. 이 책에서는 수많은 개별 일러스트레이션 대신, 생태적인 관점에서 식물이 분류되었다. 첫 책이 간행된 이후 바바라와 프랭크는 팀워크를 이루어 지속적인 개발을 추진하였다. 그러던 중 프랭크는 1970년 자연사 박물관의 교육 책임자가 되었고, 두 사람은 박물관 관장에게 자연 서식지 환경에서 식물을 보여주는 '생태 차트(ecological wall charts)' 제작에 관한 아이디어를 제안했다.

첫 번째 차트는 1972년에 간행되었는데, 식물을 포함한 서식지는 물론 계절 변화까지 담아냈다. 왼쪽에는 봄에 피는 꽃, 중간에는 여름꽃, 오른쪽에는 가을꽃을 실었다. 이 차트는 각 교육기관으로부터 큰 호응을 이끌어 냈고, 일반 대중에게도 큰 인기를 끌었다. 자연사 박물관은 미국에 분포하는 식물까지 포함하는 차트의 개발을 고려했다. 1977년 바바라는 식물 문서화를 위한 미국의 헌트 연구소의 초대를 받아 방미 길에 올랐다. 하지만 갑자기 바바라의 건강이 나빠지면서 여행을 포기했기 때문에 더 이상 구체화할 수가 없었다. 그녀는 안타깝게도 이듬해인 1978년 세상을 떠나고 말았다.

바바라의 혁신적인 아이디어인 계절과 서식지가 함께 묘사된 보태니컬 일러스트레이션은 보는 사람에게 흥미로움과 몰입감을 선사해 준다. 겨울부터 묘사된 그림은 휴면 기간을 거쳐 봄과 여름을 지나고, 잎이 떨어지고 열매와 씨앗을 생성하는 가을 단계에서 식물의 1년 주기를 완료한다. 만일 이런 그림을 그리고 있다면 꽃이 피거나 열매가 열린 날짜를 표기해 주는 것이 좋은데, 식물학적으로도 유용한 기록이 되기 때문이다. 더 큰 프로젝트는 여러 사람이 그룹을 형성한 뒤 시간과 노력을 투자할 수도 있고, 사계절 식물의 주기적 변화를 보여주기 위해 보다 더 확대된 작업을 진행할 수도 있다. 계절 변화에 따른 식물의 개화를 비교하는 작업은 지구 온난화의 영향을 해석하는 관점에서도 큰 가치가 있다.

▲ 1977년 바바라 니콜슨은 헌트연구소에 보낸 서신에서 '이것은 내가 독자적으로 그린 그림인데, 이와 같은 아이디어를 담은 그림을 그리겠다는 생각을 박물관에 전했다'고 썼다. 이 그림은 영국의 남부 백악질 구릉지인 다운스에 서식하는 꽃들을 묘사한 것이다. (Courtesy of Hunt Institute for Botanical Documentation, Carnegie Melon University, Pittsburgh USA and with kind permission of Mrs Jane Coper)

자연사 그룹, 또는 보호 식물들

자신이 살고 있는 지역의 자연사 관련 단체에 참여하거나, 보태니컬 아티스트로서 자신의 재능을 제공하는 것은 새로운 관계를 형성할 수 있을 뿐만 아니라 또 다른 활로를 열어줄 수도 있다. 비록 많은 수입이 들어오지 않을 수는 있지만, 새로운 것들을 익히게 됨으로써 금전적인 보상을 대신해줄 수도 있다. 드로잉 작업은 친숙하지 않은 식물들을 접하고 이해하는데 아주 좋은 방법이기 때문이다.

보태니컬 일러스트레이터는 종종 아름다운 자연이나 특정한 숲에서 자라는 식물과 나무를 보여주는 스토리보드 제작을 의뢰받기도 한다. 이런 그림들은 공공교육 현장이나 관심 있는 사람들에게 제공된다. 하지만 이와 같은 작업을 하게 될 경우 해당 지역의 희귀식물에 대한 묘사는 대개 생략하는 것이 관례인데 그것은 그런 희귀식물을 채취하려는 사람들을 사전에 막으려는 조치이다.

과거의 식물 채집가들이 발견한 식물들

식물이 도입된 사례들, 또는 과거 식물 채집가에 의해 소개된 식물들을 드로잉과 연구 목적으로 공부할 필요가 있다. 조지 포레스트, 어니스트 차이니즈 윌슨, 프랭크 킹덤 워드 등과 같은 유명한 탐험가들의 여행기에 식물에 대한 멋진 설명들이 포함되어 있다. 그들이 도입한 식물들은 일반적으로 문서화가 잘 되어있다. 보태니컬 아티스트는 필요에 따라 그들의 탐험을 후원한 후원자의 개인 식물원이나 유명 식물원에서 그 식물들이 아직도 잘 자라고 있는지 문의해 볼 필요도 있다. 그래서 허락을 얻게 되면 그 식물원에서 아직껏 자라고 있는 원래 식물이나 그 자손을 그릴 수 있을 것이다.

약용 식물과 초기 허브 그림들

몇몇 식물의 첫 번째 그림은 초기 허브 식물을 다룬 고서에서 발견되
곤 한다. 그런 책에 수록된 대부분의 그림은 사람들에게 약용 식물을
식별하는 데 도움을 주기 위한 목적을 갖고 있었다. 이들 고서에서
볼 수 있는 일부 식물들은 크게 왜곡되어 본래 식물과는 가깝지 않아
보이기도 한다. 실제 식물을 보면서 그림을 그린 것이 아니라, 기존
에 있던 그림을 복사한 경우가 많았기 때문이다. 첫 번째 책의 그림
이 중복해서 베껴지면서 결국은 그림만으로는 어떤 식물인지 알 수
없게 되어버린 것이다.

식물은 여전히 인간의 질병과 감염에 대한 약용 목적의 연구에 사용
되고 있다. 영감을 얻기 위해 오늘날까지 사용되고 있는 약용 식물들
은 고전 식물 책을 통해 연구할 수 있는데, 이런 연구를 지속하다 보
면 세계 일주 여행과 과거로 향하는 시간 여행까지 경험할 수도 있
다. 나아가 초기 민간 약초의 기원을 파악하는 한편, 오늘 날의 쓰임
새와 비교해 볼 수도 있다. 아프리카, 중국, 인도 등 다른 나라의 약용

법을 연구하는 것도 흥미로운 일이다. 다만 많은 약용 식물이 독성을
품고 있으므로 독성 식물을 취급할 때는 각별한 주의가 필요하다. 자
극성 수액 식물은 피부에 물집을 발생시킬 수 있으므로 반드시 장갑
을 착용해야 한다. 건강과 안전에 대한 인식이 높아지면서, 섭취하면
건강을 해치는 식물과 어린이들에게 위험한 식물에는 독성 식물이
라고 표기해 주는 것이 요즘의 추세다.

식물의 방어에 관한 연구

식물은 다양한 방법으로 자신을 보호하는 방어 수단을 갖고 있으므
로, 그 방어 수단이 사람을 다치게 한다고 해서 놀랄 필요는 없다. 여

▲ 연필과 펜으로 그린 프리뮬러. 아웃라인을 명확하게 처리한
그림은 식물 박물관이나 자연사 박물관에서 선호한다.
(Cate Beck)

▲ 영국 쉐필드 자연사협회에서 간행하는 Sorby Record 표지,
Sheffield, 2001. (Cate Beck)

러 종류의 식물이 놀라운 방법으로 자신을 방어하는 무기를 갖고 있고, 매우 척박한 환경과 가혹한 기후에서도 살아남아 씨앗을 퍼뜨리고 있다. 식물의 방어 수단을 관찰하고 연구하는 것은 매우 흥미로운 일이다.

식용 식물

식용 식물은 또 다른 테마의 일러스트레이션 분야다. 식용 테마의 보태니컬 일러스트레이션은 채소를 그림으로 보여주는 재미와, 재료를 쉽게 구할 수 있다는 장점이 있다. 하지만 작가는 주말 가족농장을 갖고 있거나 농장 근처에 살고 있지 않는 한 식물 표본을 구하기가 쉽지 않다. 슈퍼마켓 등에서 쉽게 구할 수 있는 거의 모든 채소는 뿌리와 잎을 적당히 제거한 식료품으로서의 상품이기 때문이다. 하지만 작가에게 텃밭이 있다면 일 년 내내 폭넓은 선택을 할 수 있다. 주말 가족농장에서는 다양한 식물을 재배한다. 다민족 공동체 등에서는 슈퍼마켓에서 찾아볼 수 없는 채소를 재배하기도 한다. 심지어 이국적인 채소를 구입할 수 있는 상점이 따로 있는 곳도 있다. 그 상점에는 전 세계에서 수입해온 수많은 농산물이 진열되어 있는데, 어떤 방식으로 조리하는 것인지 짐작조차 할 수 없는 식물들도 무척 많

다. 물론 작가의 장바구니를 계산해 주는 슈퍼마켓 주인은 바다 건너온 신선한 채소들이 주방의 조리대가 아닌 일러스트레이션의 그림 표본이 되리라고는 꿈에도 모르겠지만.

버섯

버섯류는 그림으로 그려 내기에 무척 흥미로운 종으로, 보통 사람들이 쉽게 식별할 수 있도록 서식지의 환경도 함께 그리는 것이 일반적인 추세다. 출강하는 대학에 국립공원 관리 요원 과정이 개설된 적이 있었다. 버섯 일러스트레이션에 대해 열띤 강의를 하고 있던 어느 날, 폴란드 출신 수강생이 느닷없이 강의실 안으로 얼굴을 들이밀더니 동그랗게 치켜뜬 두 눈을 몇 차례 껌벅거렸다.

나무 받침대에 고정된 버섯들을 보면서 화들짝 놀랐던 것이다. 잠시 후, 그가 외쳤다. "그 버섯은 먹으면 탈이 나는 독버섯이라고요!" 그는 버섯을 음식으로만 여기고 있었다. 버섯이 그림의 소재가 될 수 있다는 사실에 대해서는 생각조차 해본 적이 없었을 터. 여러 차례에 걸쳐 당부했음에도 불구하고, 버섯을 채집하러 가면 대부분의 학생은 머리를 깊이 숙인 채 땅바닥의 버섯에만 집중한다. 그러다가 일행과 멀어져 길을 잃고 헤매기도 하는 것이다. 물론 그런 일에 대비해

동종요법에 쓰이는 약초,
서양고추나물(*Hypericum perforatum*)
（Yoko M. Kakuta）

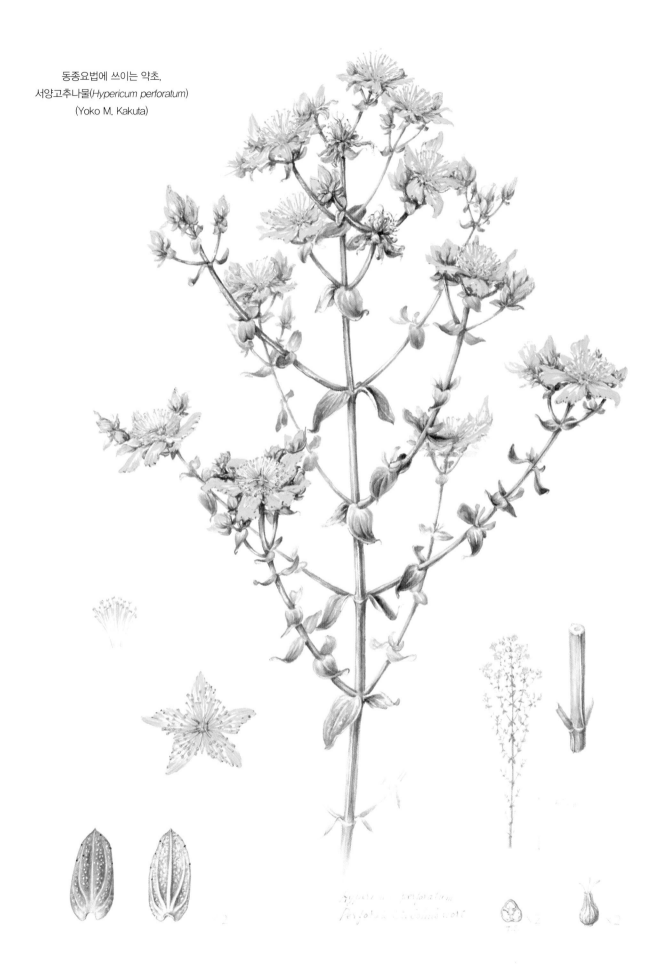

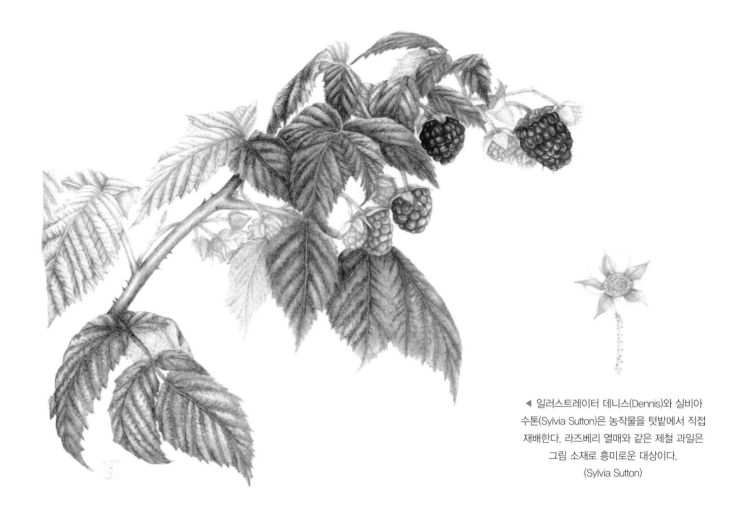

▶ 일러스트레이터 데니스(Dennis)와 실비아 수톤(Sylvia Sutton)은 농작물을 텃밭에서 직접 재배한다. 라즈베리 열매와 같은 제철 과일은 그림 소재로 흥미로운 대상이다.
(Sylvia Sutton)

호루라기를 갖고 산행을 한다. 한편, 마법버섯(*Psilocybe semilanceata*, 역자 주: 환각버섯의 일종)이 서식하고 있는 지역에서 버섯을 채취할 때는 혹시 채집자들이 우연히 마법버섯을 채취한 것은 아닌지 주의 깊게 살펴보아야 한다. 마법버섯의 소지는 불법약품소지죄에 해당하기 때문이다. 게다가 그림을 그리기 위해 채집했다는 변명도 좀처럼 통하지 않는다. 한번은 지나가는 행인이 우리 학생 중 한 명을 훈계하고 있었다. 까닭을 알지 못했던 학생은 당혹스러운 표정으로 나를 찾아와 행인이 했던 말을 전해주었다. "당신처럼 어린 사람이 마법버섯을 채취하러 다닌다는 사실이 무척 놀랍군! 당신은 그런 자신에게 부끄럽지도 않나? 어린 사람이 마법버섯을 찾기 위해 산속을 헤매고 있다니." 하지만 그 학생의 바구니에는 마법버섯이 없었다.

◀ 식용 식물의 창의적인 활용, 러틀랜드 주 햄블런 홀 레스토랑 메뉴판에 있는 그림 (Benjamin Perkins)

염료 식물

염료 식물 일러스트레이션은 보태니컬 연구의 또 다른 영역이다. 염료 식물은 사람들이 필요로 하는 색상을 자연에 의존했던 초기 문명 시대를 탐구하게 하는 고대 기술이기 때문이다. 특히 인디고(*Indigofera tinctoria*) 색상의 역사는 너무 흥미로워 주목하지 않을 수가 없다.

염료 식물의 재배와 수확 범위는 그와 관련된 전문 서적을 참고하면 도움이 된다. 종종 몸집이 크고 제멋대로 자라서 밭을 어수선하게 만들기도 하지만, 그 정도의 불편은 충분히 상쇄시키고도 남을 만큼 보상은 크다.

염료 식물은 관계자의 허락을 받아 시골 들판에서 채집할 수 있다. 야생 염료 식물로는 딱총나무(*Sambucus nigra*), 블랙베리(*Rubus fruticosus*), 아이비(*Hedera Helix*), 목서초(*Reseda luteola*), 솔나물(*Gallum veru*) 등이 있고, 경작 식물로는 뿔남천(*Mahonia japonica*), 월플라워(에리시뭄), 유럽꼭두서니(*Rubia tinctoria*) 등이 있다. 몇몇 사람들은 뿌리에서 채취한 염료로 동일 식물에 실험을 했는데, 비트 뿌리에서 채취한 염료로 비트 뿌리에 채색 실험을 하는 것이 그 대표적인 예이다. 그런데 유일한 단점이

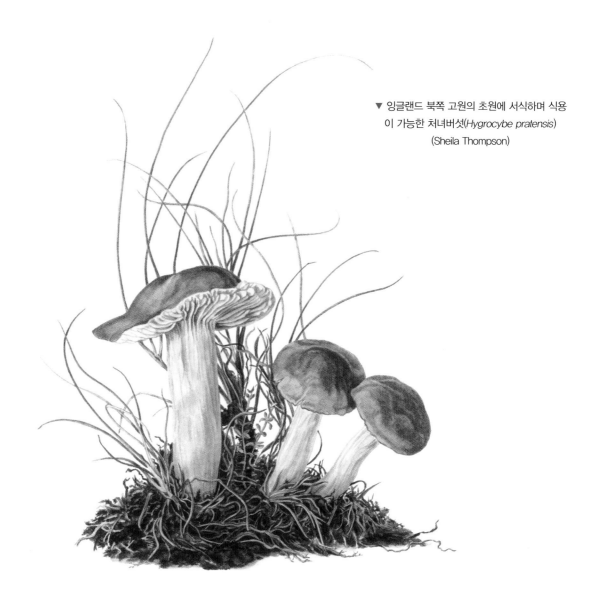

▼ 잉글랜드 북쪽 고원의 초원에 서식하며 식용
이 가능한 처녀버섯(*Hygrocybe pratensis*)
(Sheila Thompson)

하나 있다면, 매염제나 정착액을 사용하지 않은 염료는 색깔이 사라
질 수 있어 염료로서의 신뢰도가 떨어진다는 사실이다.

로마인들이 사용한 식물들

몇몇 염료 식물은 옛 로마 사람들에 의해 소개되거나 사용되었다. 염
료알카넷(*Anchusa tinctoria*, 역자주 : 지치과)과 대청(*Isatis tinctoria*, 역자주 : 겨자과)
은 로마 시대에 키워졌는데, 그 기간에 간행된 문헌에 등장하기도 했
다. 당시의 로마인들은 식용·약용·장식 등 다양한 목적으로 식물
을 활용했다. 그들은 과수원과 포도원에 여러 식물을 재배하면서 갖
가지 실험을 했을 것으로 추측된다. 로마 사람들이 좋아했던 식물에
대한 연구를 통해 시간 여행을 경험할 수도 있다. 나아가 그 영향을
받아 영국 치체스터 (Chichester) 근처에 위치한 로마 스타일 정원이자
박물관인 피쉬본 로마 팔라스를 찾게 될지도 모른다.

향료 식물

보태니컬 일러스트레이션의 테마로 관심을 삼을 만한 또 다른 분야
는 아로마테라피로 사용하는 향료 식물이다. 하지만 종이에 그림을
그려 식물의 냄새를 재현하는 것은 불가능한 일이다. 그럼에도 불구
하고 식물에 향기가 있는 이유에 대한 관찰은 식물의 생식 구조와 곤
충과의 연관성 등에 대한 메커니즘을 이해하게 해줄 것이다. 거기에
서 관심의 폭을 조금 더 넓히면 보태니컬 페인팅에 나비 같은 꽃가루
매개자를 추가할 수도 있다.

분해도 보태니컬 아트와 아서 해리 처치

아서 해리 처치(Arthur Harry Church, 1865~1937년)는 식물학자이자 일러스
트레이터였으며, 열정적인 교사이기도 했다. 그는 꽃을 반으로 분해
한(절개면) 보태니컬 아티스트로 유명한데, 그가 남긴 작품들은 오늘날

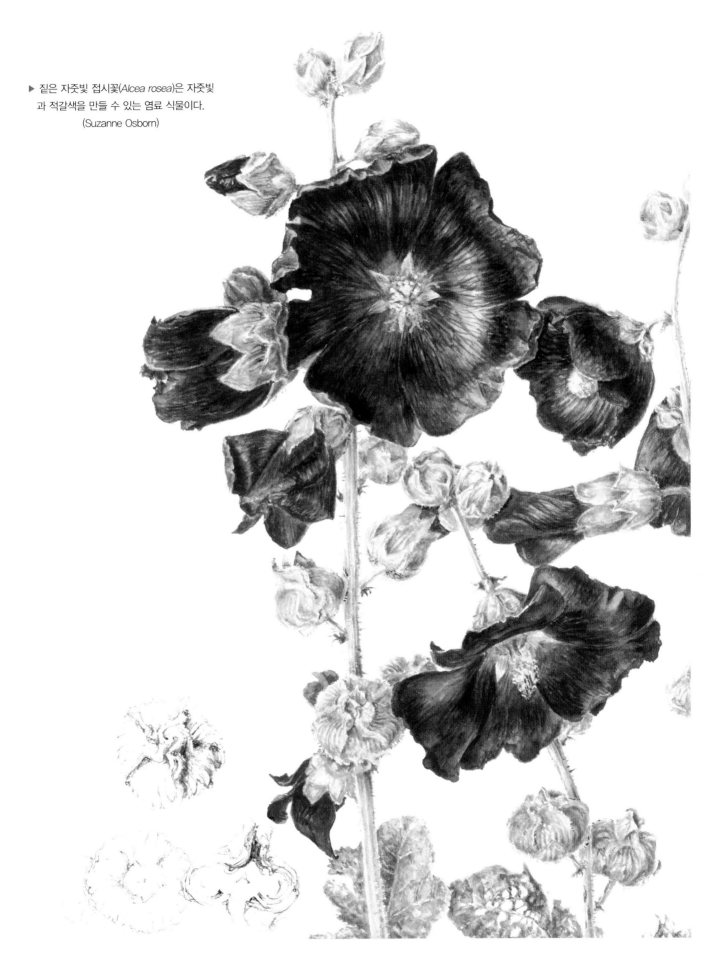

▶ 짙은 자줏빛 접시꽃(*Alcea rosea*)은 자줏빛
과 적갈색을 만들 수 있는 염료 식물이다.
(Suzanne Osborn)

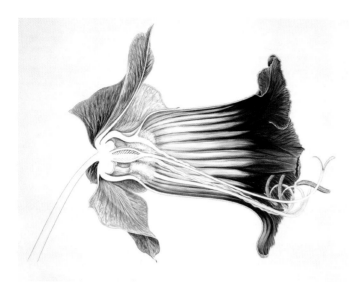

▲ 1909년에 Arthur Harry Church가 그린 코베아
(*Cobaea scandens*) 꽃의 절개도
(© Natural History Museum, London)

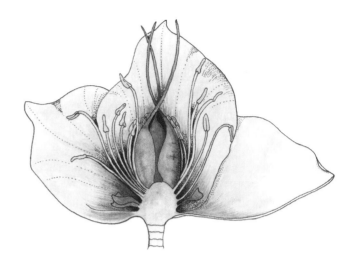

▲ Arthur Harry Church 방식으로 절개한 헬레보어 꽃
을 연필 · 잉크 · 수채화 등으로 표현하였다.
(Susan Thorp)

자연사 박물관에서 감상할 수 있다. 그는 주로 수채화로 그림을 그렸고, 꽃의 세로 면이나 꽃의 절개면 그림을 주로 그렸다. 또 꽃의 번식 구조를 설명하기 위해 분해도를 그리기 시작했다. 그와 같은 그림은 해리 처치가 했던 방식을 좇아 해부용 메스와 핸드 확대경을 갖추면 누구나 따라 할 수 있다. 다만 해리 처치의 그림 중 일부는 꽃의 구조가 명확하게 보이도록 10배로 확대한 것이 특징이다. 그는 자신의 작품들을 학생들에게 나누어 주기 위해 책으로 출간할 계획을 세웠다. 하지만 출간 비용이 예상을 훌쩍 뛰어넘을 만큼 많이 들었다. 해리 처치는 결국 수많은 일러스트레이션들을 컬러판으로 출간하려던 처음의 계획 대신, 오직 한 권뿐인『꽃의 메커니즘 유형(Types of Floral Mechanism)』이라는 책을 1908년 클래런던 출판사에서 간행할 수밖에 없었다.

원예협회가 재배한 꽃들

각각의 식물들에 대한 지식을 넓히기 위해 18~19세기의 원예협회가 재배했던 꽃들을 연구해 보는 것도 가치 있는 일이다. 그 당시 사람들은 일련의 규칙과 규정에 맞추어 꽃을 재배하기 시작했고, 수확물을 전시했다. 그 시기에 인기 있었던 꽃 중에는 튤립, 카네이션, 프리뮬러, 아네모네 등이 포함되어 있다. 원예협회는 종종 호스텔이나 술집에서 전시회를 열었다. 그리고 전시회를 홍보하기 위해 프리뮬러 꽃으로 장식한 구리 주전자를 전시장 밖에 걸어놓기도 했다. 게다가 그 주전자는 전시회 수상자에게 상품으로 수여되

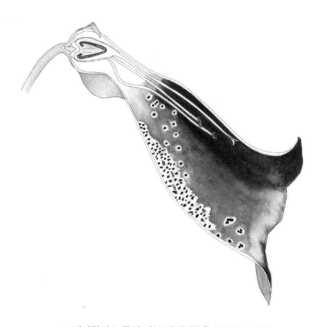

▲ 기디탈리스 꽃의 세부 메커니즘을 보여주는 절개도
(Gael Sellwood)

었다. 지금도 일부 지방에서는 그와 같은 풍습을 따르는 전통 축제가 열리고 있다.

오늘날 웨이크필드 앤 북 영국튤립협회(Wakefield and North of England Tulip Society)를 포함한 많은 원예협회가 여전히 활동하고 있다. 튤립협회에는 튤립을 한 송이씩 꽂아놓은 갈색 맥주병들이 줄지어 있는 전시품 역시 변함없이 전시되고 있다. 줄무늬가 있는 튤립 꽃은 매우 특별하면서도 매혹적인 역사를 갖고 있다. 줄무늬튤립은 1630년

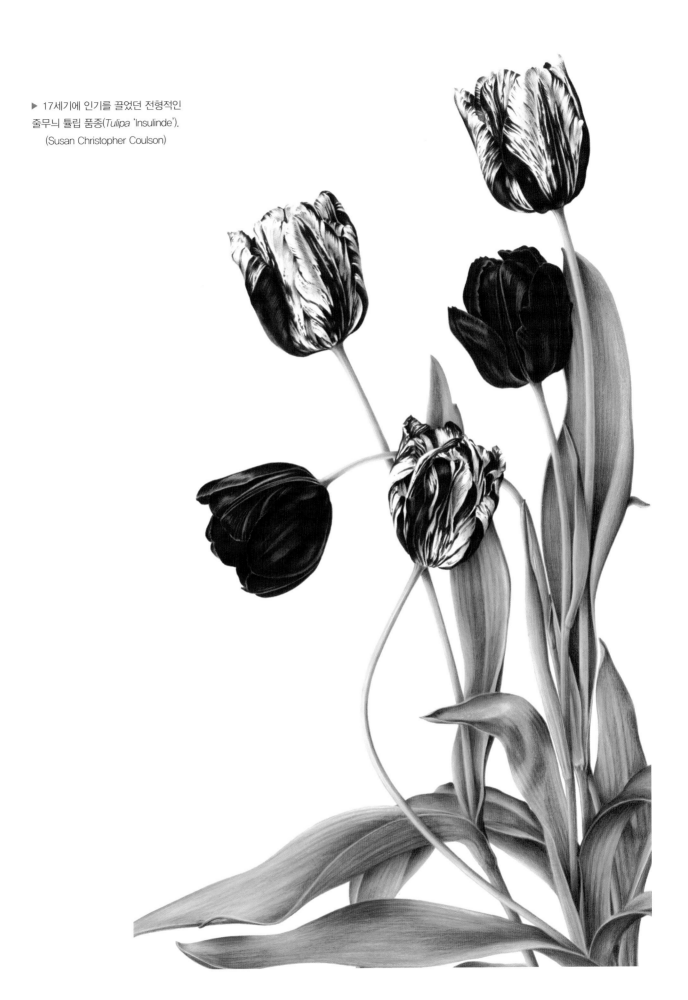

▶ 17세기에 인기를 끌었던 전형적인
줄무늬 튤립 품종(*Tulipa* 'Insulinde').
(Susan Christopher Coulson)

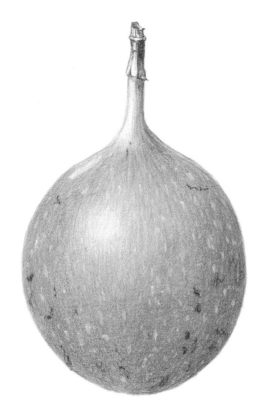

▲ 스위트 그라나딜라. 시계초(Passion flower)덩굴
열매로, 색연필 작업에 좋은 표본이다.
(Jill Holcombe)

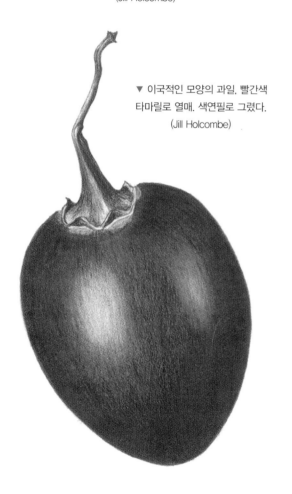

▼ 이국적인 모양의 과일, 빨간색
타마릴로 열매. 색연필로 그렸다.
(Jill Holcombe)

무렵 네덜란드에서 보물과도 같은 꽃이라는 평가를 받았다. 원예
업자들은 첫 번째 시즌에 예쁜 단색이었던 튤립이 이듬해에는 줄
무늬와 함께 얼룩무늬가 나타나 큰 손해를 보았지만, 그 원인을 찾
지 못했다. 하지만 얼마 지나지 않아 꽃잎에 얼룩이 있는 튤립이 이
국적인 식물로 여겨졌고, 튤립 투기로 큰 손실을 입었던 원예업자
들이 날려버린 투자금을 회수하는데 결정적인 역할을 해 주었다.
네덜란드에서 있었던 튤립 투기 사건은 '튤립 파동'이라는 이름으
로 널리 알려졌는데, 튤립 뿌리 하나 가격이 수천 파운드에 이를 만
큼 황당한 사건이었다. 그런데 오랜 세월이 지나 최첨단 과학 기기
를 이용해 확인을 해보니 튤립의 꽃잎에 무늬가 생긴 것은 바이러
스 때문이었다고 한다.

식물원

식물원 관계자의 허락을 얻은 경우 온실에 들어가 그림을 그릴 수
는 있지만, 전혀 예기치 않은 사고를 경험할 수도 있다. 나는 몇 년
전 에든버러 식물원 고사리 온실에 앉아 드라이 브러시 기법으로
그림을 그렸다. 그런데 어느 순간 온실 지붕의 파이프에서 쉬잉 하
는 소리가 나더니, 안개 같은 물을 쏟아내기 시작했다. 그로 인해
수채화 용지가 젖으면서 드라이 브러시 기법은 웨트 온 웨트 기법
으로 변하고 말았다.

그림 그리기에 적합한 테마는 한도 끝도 없이 많다. 예컨대 덩굴 식
물의 모습을 관찰하다 보면 덩굴식물이 달라붙는 방식에 스크램
블, 꼬기, 등반 등이 있음을 확인할 수 있다. 또한 그늘에서 잘 자라
는 식물을 관찰하거나 식물의 특정 색깔을 그림의 테마로 다룰 수
도 있다. 나아가 하얀 꽃을 그림으로 묘사하는 것 역시 흥미로운 작
업이 될 것이다. 개별적인 꽃이든, 군집해 있는 꽃이든 관심을 잃지
않고 흥미를 유지하는 것이 가장 중요하다. 일단 어떤 테마를 잡아
집중하기 시작하면 시간이 흐를수록 더욱 다양한 아이디어가 떠오
를 것이다.

셰익스피어의 꽃

대문호 셰익스피어가 묘사한 꽃을 그림으로 표현하는 것은 매력적
인 문학 배경의 테마라고 할 수 있다. 셰익스피어의 작품『겨울 이
야기』·『햄릿』·『한여름 밤의 꿈』등 여러 극본에서 언급된 많은
꽃을 그림으로 묘사하면서 인용문을 추가한 일러스트레이션을 완
성하면 매우 의미 있는 작품이 될 것이다. 셰익스피어의 꽃은 때에
따라 화환이나 화관 모양으로 그릴 수도 있고, 인용문을 넣어 느낌

▲ '가장 아름다운 꽃들(셰익스피어 『겨울 이야기』 테마)'
(Susan Staniforth)

Eryngium giganteum JP2003

▲ 미스 윌모트의 유령이라는 이름으로 널리 알려진 에린지움
(*Eryngium giganteum*)의 매력을 묘사하기 위해서는 다양한
그라데이션의 회색을 사용해야 한다.
(Judith Pumphrey)

을 배가시킬 수도 있다.

은색 활엽수 식물

또 다른 도전으로는 은색 잎을 가진 식물 그림을 시도해 보는 것이다. 원예사인 데스몬드 언더우드 여사(Mrs Desmond Underwood)는 은색 잎을 가진 식물에 깊이 빠져든 인물로 유명하다. 그녀는 자신의 정원에서 토질이 좋지 않은데다 가뭄에 잘 견디는 은엽식물을 실험 재배하면서, 여러 번에 걸친 시행착오 끝에 제대로 키워내는 방법을 깨우치게 되었다. 당시에는 은엽식물 재배에 대한 지식이나 정보가 전혀 없었기 때문에, 언더우드 여사는 은엽식물 재배 분야의 개척자가 되었다.

언더우드 여사는 1971년, 그 분야의 표준이라고 할 수 있는 책 『회색 및 은엽식물들(Grey and Silver Plants)』을 출간했다. 책의 서문에서 언더우드 여사는 나뭇잎의 펠트와 실크, 그리고 벨벳 질감의 차이를 잘 묘사한 마조리 블레이미(Marjorie Blamey)의 그림에서 영감을 받았다고 밝히고 있다. 그녀는 자신의 은엽식물 컬렉션으로 유명한 콜체스터의 종묘장을 만들었고, 원예학 발전에 노력한 공로를 인정받아 왕립원예협회에서 주는 베이치기념훈장 금상을 수상하기도 했다.

스케치북과 함께 여행하기

여행하는 일러스트레이터는 알프스, 지중해, 중국, 일본, 미국 대초원, 로키산맥 등 기후와 토양이 제각각인 세계 곳곳에서 식물에 대한 공부를 할 수 있다. 만약 열대 식물에 관심이 있는 작가라면 특정 열대 지역을 찾아가는 식물 원정대에 동행하는 기회가 있을 때 곤충 방충제와 차양이 달린 모자를 챙기는 것을 잊어서는 안 된다. 나는 스리랑카에서 진행했던 식물 그림 여행길에서 풍부한 색깔과 이국적인 과일, 그리고 채소가 가득 쌓인 노점을 보았다. 낯선 곳을 여행하는 작가라면 날마다 끝없이 이어지는 다양한 주제를 만날 것이다. 오직 유일한 단점이 있다면, 그것은 그림을 그릴 수 있는 충분한 시간을 확보하기가 쉽지 않다는 사실이다.

▲ 무늬아이비 덩굴의 꽃과 줄기.
기는 줄기에서 작은 뿌리가 나오고 있다.

(Ivy Bell)

어떻게 채색할 것인가?

이 장에서는 식물의 각 부분을 수채 물감으로 채색하는 방법에 대해 자세한 설명을 하고 있다.

잎

표본 식물에서 잎의 하이라이트와 그림자가 지는 곳을 주의 깊게 관찰한다. 잎의 왼쪽 면을 보면서 잎 측맥에 그림자가 있는지 세심하게 살피는 것이다. 또한 어두운 영역으로 이어지는 밝은 영역을 관찰하면서 규칙적인 패턴을 찾는 것이 중요하다. 명암의 패턴이 잎의 오른쪽 측맥에서 동일하게 형성되는지 꼼꼼하게 체크해야 한다. 때로는 어두운 부분의 시작이 잎맥 꼭대기로 떨어지고, 다른 쪽은 잎맥의 바닥으로 떨어질 수도 있다. 따라서 전체 잎의 양측을 가로지르는 밝음과 어둠 사이의 그라데이션 단계를 확인해야 하는 것이다. 경우에 따라 단순한 모양의 잎은 한쪽 면 전체가 밝게 빛나고, 반대편 면은 어두운 부분으로 된 경우가 있다. 그럴 때는 눈을 반쯤 감고 관찰하면 명암의 영역을 명확하게 확인할 수 있다. 나아가 예비 스케치에서 관찰한 내용을 메모하면서, 빛의 각도가 달라지면 식물의 각 잎에도 영향을 준다는 것을 기억해 둔다. 그 다음에는 어린잎과 오래된 잎의 색상에 어떤 차이가 있는지 살피는데, 잎 아래쪽 면의 색상까지 확인해야 한다. 때로는 아래면 색깔이 윗면보다 가벼운 색이거나 완전히 다른 색깔일 수도 있기 때문이다.

채색을 시작하기 전에 잎의 가장자리 톱니가 정확한 모습인지를 확인하는 것도 잊어서는 안 된다. 이때 잎맥의 간격도 확인해야 하는데, 그 간격은 일반적으로 균일하다. 그러나 폭이 과장되어 있다면 윗면이 밑면처럼 보이면서 잎맥이 눈에 띌 것이다. 연필로 그려진 잎맥이 너무 진하면 퍼티 지우개를 이용해 흑연을 살짝 제거해 주면 된다.

이제 잎의 색상과 똑같은 색이 되도록 물감을 혼합할 차례이다. 채색을 하기 전에 반드시 동일한 유형의 보조 용지에 색깔 테스트를 해야 한다. 또한 테스트용으로 칠한 색깔이 마를 때까지 기다린 뒤, 실물의 색과 일치하는지 확인하는 절차를 밟는다. 식물을 채색할 때는 물감을 재혼합하는 상황이 흔하게 일어난다. 어떤 잎은 밝은 색이고, 어떤 것들은 어두운 색을 띠고 있기 때문이다. 어린잎은 보통 노랑~녹색이고, 오래된 잎은 파랑~녹색인 경우가 많다. 이와 같은 실물의 색깔을 정확하게 만들기 위해 팔레트에서 다른 물감을 본래 색에 혼합하고 물로 묽게 만든다. 각 부분에서의 첫 번째 채색은 연한 톤으로 시작해야 한다는 사실을 명심해야 한다.

이제 각각의 잎에서 볼 수 있는 가장 연한 톤부터 채색을 시작한다. 첫 번째로 칠한 색은 대개 잎맥 색깔로 사용되는 예가 많은데, 브러시 선이 겹치는 플랫 워시로 편평하게 색을 입힌다. 두 번째 채색은 첫 채색이 완전히 마를 때까지 기다린 후 시작한다. 작업이 진행되면서 차츰 그림자 영역으로 이동하게 된다. 이 부분은 밝은 곳에서 어두운 곳으로 톤의 그라데이션을 쌓아 올리면서 음영부를 구축한다. 채색한 영역의 가장자리는 약간 촉촉한 브러시로 혼합하는 것이 좋다. 완성 후에는 투명한 황색, 금녹색, 코발트 블루 등과 같은 색을 적절하게 활용해 전체 잎의 색상을 강화하거나 수정하면 된다.

잎 두께

모든 잎은 저마다 두께가 있다. 혁질(역자 주: 두꺼운 가죽 질감) 느낌의 잎은 가장자리 부분을 약간 어둡게 표현해줌으로써 두께감을 나타낼 수 있다. 아울러 뒤틀리거나 휘어진 잎은 가장자리의 모서리 부분에 하이라이트를 추가하는 것이 바람직하다.

잎가장자리

채색은 연필로 그린 라인을 넘지 않아야 한다. 가장자리가 지저분해지지 않도록 연필 라인 바로 안쪽까지만 채색하는 것이 정석이다. 이때 잎의 끝부분이 선명하게 보이도록 채색하려면 연필 라인 안쪽에 잎 색깔의 경계선을 그린 뒤, 그 안쪽을 채색하면 된다.

잎이 많이 붙어있는 식물의 채색

전체 식물 영역을 대상으로 채색할 때는 더욱 신중한 진행이 필요하다. 여러 잎을 채색할 때는 먼저 연한 톤으로 전체 잎을 채색한다. 각각의 잎에 음영 채색까지 마친 뒤, 다음 잎을 채색하는 것은 적당하지 않은 작업 방식이다. 한편, 빛이 식물의 전체에 어떻게 작용하고 있는지 관찰하면서 채색을 진행해야 한다. 보통 왼쪽에 잎의 음영부는 다른 잎의 음영보다 밝다.

▲ 시클라멘의 잎가장자리는 톱니 모양을 하고 있다.

(Jill Holcombe)

무늬 잎

무늬 잎이 많은 잎은 보통 잎의 성분에서 녹색 안료, 즉 엽록소의 양이 달라서 발생하는 돌연변이 잎이거나 바이러스에 의한 잎일 가능성이 높다. 이런 잎은 다음 해에 다시 발아할 때 똑같은 모습을 보이기도 한다.

무늬 잎은 웨트 온 웨트 기법을 이용해 두 개 이상의 다른 잎 색깔을 혼합하는 방식으로 채색하는 것이 좋은데, 노란색과 녹색을 혼합하는 경우 특히 유용하다. 그리고 모양과 형태가 표시되어야 하는 부분에서는 첫 번째 색깔 층이 마른 뒤에 채색해야 하는데, 이때 잎맥을 추가할 수도 있다. 잎 표면에 있는 패턴이나 잡색은 밝음에서 어두움으로 바뀌는 부분에는 밝은 톤으로, 그림자가 있는 음영부에는 어두운 톤으로 표현하는 것이 바람직하다.

얼룩 잎

렁워트(Pulmonaria longifolia, 역자주: 지치과)처럼 잎에 얼룩무늬나 반점이 있는 식물은 채색 부분이 건조하기 전에 수분이 있는 브러시를 이용해 잎의 표면 색깔을 걷어내는 방식으로 표현할 수 있는데, 작업 중에 톤이 밝아지는지 확인하면서 필요에 따라 색을 더 걷어내도 된다. 그 부분은 잎의 원래 색상보다 엷은 은회색이 될 수 있는데, 약간의 얼룩이 남으면 원하는 효과를 얻은 셈이다. 마스킹 액 기법으로도 하이라이트를 차단해 원하는 그림을 만들 수 있지만, 마스킹 테이프를

제거하면 가장자리가 뚜렷하게 보이는 단점이 있다. 이럴 때는 채색 부분을 건조시킨 후, 경계면을 걷어내는 방식으로 부드럽게 마무리해야 한다. 미세하게 습기 있는 브러시와 물감 잔량을 제거하는 티슈로 작업하는 것이 좋다.

광택 잎

호랑가시나무나 동백 잎의 광택과 하이라이트는 매우 주의 깊게 관찰해야 한다. 그 잎들은 녹색의 반사로 인해 흰색이나 아주 연한 녹색으로 보이기도 한다. 잎에 밝은 하이라이트를 만들려면 명암부에서 선명한 대비가 있어야 하는데, 대비되는 두 영역의 가장자리는 약간 습한 브러시로 혼합하는 것이 좋다. 자칫하면 대비차가 너무 크고 강하게 보이기 때문이다.

다음 내용은 잎에서 하이라이트를 채색하는 방법으로, 많은 연습이 필요하다. 일단 두 개의 브러시를 사용한다. 팔레트 한 칸은 물감과 물을 혼합해 잎과 같은 색상을 만들고, 다른 한 칸은 깨끗한 물을 채운다. 그리고 하이라이트를 표현할 부분에 깨끗한 물을 적신 브러시 칠을 하는데, 연필 라인 안쪽 전체를 너무 촉촉하지 않게 바르는 것이 중요하다. 물이 그 부분의 가장자리에 모이면 습기가 너무 많은 것이다. 그 다음에는 하이라이트가 표시된 주변 영역에 두 번째 브러시로 녹색을 채색한다. 이 때 하이라이트가 나타날 위치를 침범하지 않는 상태에서 신속하고 균등하게 하이라이트의 가장자리와 녹색 부분을 섞어주어야 한다. 채색면을 건조한 뒤에는 드라이 브러시 기법으로 세부 사항을 표현하되, 작은 브러시를 사용하는 것이 좋다.

또 다른 방법으로는 가장 먼저 잎에 아주 연한 청색을 채색한 뒤, 하이라이트 부분은 그대로 두고 녹색으로 표현될 부분을 짙은 녹색으로 채색하는 것이다. 그리고 녹색과 청색 사이는 두 번째 브러시를 물에 적셔 혼합해 준다. 마지막으로 녹색이 채색된 면에서 축축한 브러시나 면봉, 또는 티슈를 사용해 녹색을 걷어내면서 하이라이트를 표현하는 방법이 있는데, 만약 채색면이 건조된 상태라면 드라이 브러시 기법으로 추가 수정을 할 수 있으며 하이라이트 부분에 미세한 잎맥을 추가할 수도 있다. 다만 마스킹 기법으로 표현한 하이라이트는 가장자리가 부드럽게 섞이지 않는다. 흰색 과슈 물감으로 하이라이트를 표현하면 부자연스러울 가능성이 높다.

회색 잎과 은색 잎

은색 잎과 회색 잎은 상당수가 흰색 솜털로 덮여있는데, 빛의 반사에 의해 은회색으로 보인다. 은색 잎은 보통 솜털이 있는 잎, 왁스로 칠한 듯한 잎, 잡색 잎 등으로 나누어지는데, 원예업자들은 이런 식물들을 통틀어 '은엽식물'이라고 부른다. 털은 분기형 털과 우단담배풀

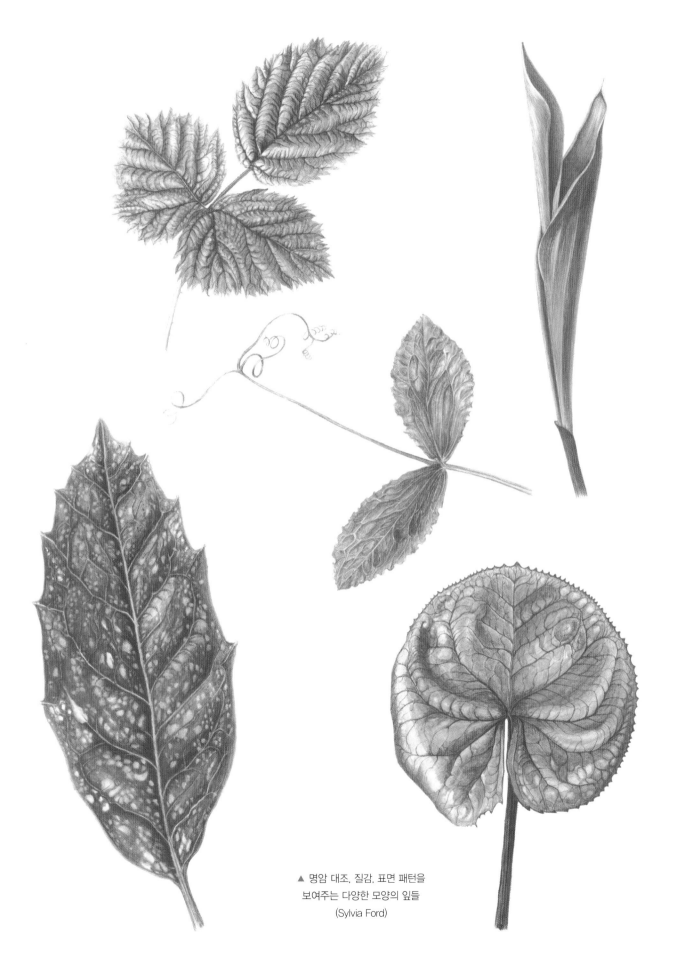

▲ 명암 대조, 질감, 표면 패턴을
보여주는 다양한 모양의 잎들
(Sylvia Ford)

◀ 모든 잎은 하나씩 주의 깊게 관찰해야 한다.
색상과 크기는 제각각이지만, 공통적 특성을
갖고 있어야 한다. 유럽회나무
(Alison Watts)

(Mullein)처럼 솜털이나 양모처럼 생긴 털이 있다. 종종 잎맥 사이에서
은색 물집처럼 생긴 것이 두툼하게 솟아오른 모습을 발견할 수 있는
데, 이는 솜털 밑에서 공기 주머니 같은 패턴이 형성되기 때문이다.
색깔의 범위를 살펴보면서, 관찰 중인 회색이 파란 회색이나 녹색 회
색 중 어느 것인지 확인한다. 이 색은 줄기의 색과 관계가 있으므로
줄기의 색상을 주의 깊게 관찰하는 것도 좋다. 줄기 색상은 솜털 잎
밑에서 빛이 반사될 때 착시한 듯한 색감을 더해준다.
잎의 어두운 부분은 솜털을 묘사하기 위해 파란 회색이나 녹색 회색
을 언더 페인팅 기법으로 채색해 준다. 잎의 표면이 램즈이어(Stachys
byzantina, 역자주: 꿀풀과) 잎과 비슷한 질감일 경우, 작은 브러시를 사용해
다른 방향으로 스트로크를 하는 방식으로 질감을 표현하는 것이 바
람직하다. 브러시 스트로크의 색상과 톤을 변경하면 잎이 보다 사실
적으로 보일 수 있다. 브러시 스트로크는 잎의 모양이 최대한 실제와
비슷해야 하므로, 잎의 가장자리 위로 넘칠 수 있다. 따라서 매끄럽
고 부드러운 나뭇잎을 표현하기 위해 브러시 스트로크는 늘 같은 방
향이어야 한다.

잎맥

잎의 표면은 잎맥으로 덮여있다. 잎맥은 주맥에서 출발한 뒤 측맥으

▲ 무늬아이비 잎의 하이라이트
부분에 표현된 잎맥
(Ivy Bell)

1. 잎 색깔 채색 초기에 짙은 녹색 음영과 파란빛 하이라이트를 추가로
채색한다. 아울러 잎가장자리의 톱니 모양을 채색한다.

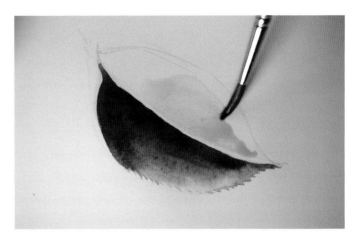

2. 먼저 잎의 반사광이 될 부분에
셀루리안 블루(Cerulean blue) 색으로 칠한다.

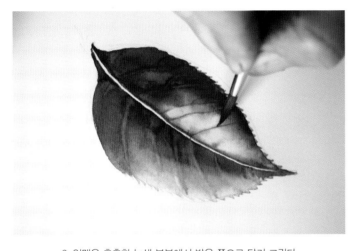

3. 잎맥은 축축한 녹색 부분에서 밝은 쪽으로 당겨 그린다.

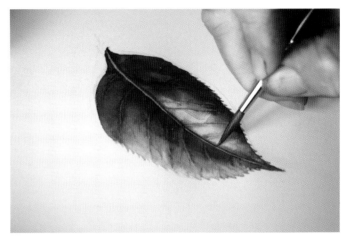

4. 어두운 선은 잎맥 양쪽의 그림자로 사용할 수 있다. 주맥은 채색면이
건조된 후 그린다. 잎의 녹색 부분은 최종적으로 오레올린(Aureolin) 색을
엷게 도포하여 색을 조정한 뒤 완성했다.(Helen Fitzgerald)

▲ 동백나무 잎을 채색하는 단계

로 갈라지면서 크기가 점점 줄어든다. 잎의 측맥은 잎가장자리까지
평행을 유지하면서 뻗는다. 하지만 잎맥이 모두 뚜렷하게 보이는 것
이 아니기 때문에 모든 잎맥을 그려 넣기란 거의 불가능한 일이다.
또한 너무 많은 잎맥을 표현할 경우 맥상의 구조가 손상될 수도 있
다. 따라서 하나의 잎에서 잎의 특성과 모양을 보여주는 특징적인 잎
맥만 표현하는 것이 바람직하다. 작은 잎맥을 얼마만큼 포함시켜야
할지 결정할 수 없을 경우, 식물에서 팔 길이만큼 물러선 뒤 육안으
로 식별 가능한 잎맥까지 그림에 포함시킨다. 잎의 표면에 있는 잎맥
들이 빛의 움직임에 따라 보였다가 사라지기도 한다. 그라데이션 스
케치는 빛이 떨어지는 곳과 잎맥이 사실적으로 보이는지 여부를 이
해하는데 도움이 된다.

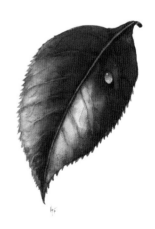

▶ 완성된 동백나무 잎
(Helen Fitzgerald)

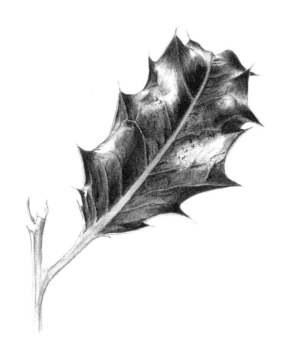

▲ 정교하게 표현한 호랑가시나무 잎의 광택

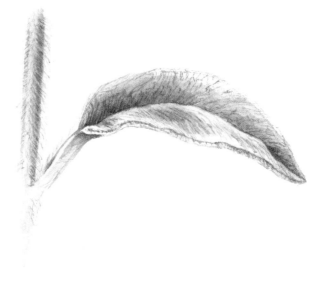

▲ 램즈이어 잎에 있는 부드러운 표면의 질감을 표현하
기 위해 작은 크기의 브러시로 스트로크했다.

(Jill Holcombe)

잎에서 가장 밝은 색은 일반적으로 잎맥의 색깔이 된다. 따라서 잎맥은 현저하게 다른 색깔이 아닌 잎의 전체적인 색깔에 맞추어서 가장 밝은 색으로 채색한다. 잎맥의 색깔은 보통 노랑~녹색인데, 잎맥을 그리면서 잎 위에 맥상을 표현해 준다. 그리고 잎의 밑면에 있는 잎맥을 그릴 때는 잎의 그림자 색보다 더 어둡고 가는 선으로 그리는 것이 좋다.

불필요한 잎맥은 깨끗한 브러시 끝으로 찍어서 제거하면 된다. 그리고 축축한 브러시로 라인을 따라 그리다가 신속하게 들어서 잎맥 끝을 가는 모양으로 만들 수도 있다. 과도한 습기를 닦아낸 뒤, 수정할 부분에서는 물감이 제거될 때까지 반복하는 것이다. 잎몸이 완성된 후에 잎맥을 추가하려면 흰색 과슈 물감을 사용하는 것이 좋다. 잎의 채색면이 마른 뒤에는 노랑~녹색, 또는 잎 색깔과 같은 색의 밝은 톤으로 연하게 칠한다. 이는 잎의 연한 색깔로 잎맥을 잎에 혼합하는 작업이다.

주맥과 측맥에는 마스킹 액을 사용할 수 있다. 그러나 잎맥이 너무 넓게 나오지 않도록 주의를 기울어야 하며, 제도 펜이나 라이닝 펜으로 도포할 때 가늘게 되도록 신경을 써야 한다.

꽃

꽃잎의 주름과 겹, 그리고 움푹 파인 중앙부

우선 꽃잎의 겹과 주름을 주의 깊게 관찰하고 숙지해야 한다. 관찰한 내용 중 일부를 꽃잎 그림에 추가할 경우, 꽃의 이해도를 높이는 데 큰 도움을 줄 것이다. 같은 식물에 달려있는 여러 꽃들을 비교해 - 예를 들면 시스투스(Cistus, 역자주: 물푸레나무과) 꽃을 관찰하는 것처럼 - 그 중에서 더 자연스런 모양의 꽃을 선택하되, 혹시 꽃잎이 접혀있거나 부서지지 않았는지 확인해야 한다. 꽃잎이 접혀진 부분이 날카로운 경우는 자연적인 모양이 아니므로 그림에 추가하면 어색하게 보인다. 하지만 꽃잎 중앙부의 움푹 들어간 부분은 산사나무 꽃처럼 그 식물 고유의 특성일 수도 있다. 컵처럼 생긴 꽃의 안쪽에서 한쪽은 다른 쪽보다 빛이 더 많이 들어온다.

빠르게 그려서 완성한 그라데이션 스케치는 꽃을 어떻게 하면 효과적으로 묘사할 지를 결정하는데 큰 도움을 주며, 밑그림을 정확하게 그리면 꽃의 구조를 설명하는데 유용하다. 꽃잎의 가장자리를 관찰하면서 주름이나 겹친 부분 때문에 모양이 변경되었는지 확인해야 하는데, 조명을 왼쪽에서 켠 뒤 밝은 빛과 음영이 떨어지는 위치를 관찰하는 것이다. 보통 주름진 곳은 날카로운 가장자리가 부드러운 가장자리로 이어진다. 주름이나 겹이 진 부분은 작게 '그레이드 워시 기법'으로 채색하는 것이 바람직하다.

꽃의 중앙부

꽃의 중앙부는 정확하게 그리지 않으면 나중에 몹시 어색한 모습으로 변한다. 이와 같은 문제는 보고 있는 표본을 제대로 이해하지 못한 상태에서 꽃의 구조를 대충이라도 묘사하려고 할 때 발생한다. 꽃

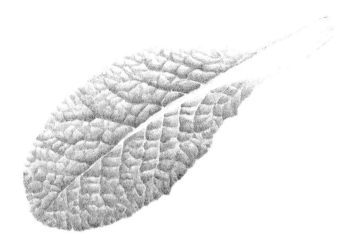

▲ 신중하게 관찰한 프리뮬러 잎. 빛을 잎맥 사이로 떨어뜨려 작은 굴곡을
만들면서 잔주름 질감을 드러나게 한 그림이다.
(Lionel Booker)

▲ 긴 잎맥 사이로 떨어지는 빛이 비비추 잎의 특성을 드러나게 한다.
– Tim Peat

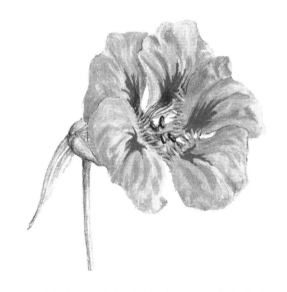

▲ 빛과 음영부를 관찰하는 것은 한련 꽃잎을 묘사하는데 도움이 된다.
(Shirley B. Whitfield)

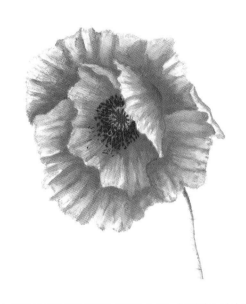

▲ 명암 부분의 변화 단계를 표현할 수 있는 '그레이드 워시 기법'은
꽃잎의 겹이나 주름을 설명하는데 유용하다.
(Linda Ambler)

봉오리의 안쪽을 관찰하는 것은 매우 중요하며, 돋보기나 현미경 등 도구를 사용해 보다 정확하게 관찰하는 것도 좋은 습관이다. 식물도감에 수록된 식물 구별법을 참고해 앞으로 그리게 될 꽃에 대한 사전 정보나 지식을 쌓은 것은 그림의 완성도를 높이는데 큰 역할을 한다. 표본을 관찰할 때 꽃의 각 부위에 대한 위치, 길이, 모양, 색상, 수술 개수 등을 기록해 두면 좋다. 또한 다른 종이에 꽃 안쪽을 확대해 그린 뒤, 각 부분이 어떻게 이어져있는지 이해하는 것 역시 중요하긴 마찬가지다.

꽃을 관찰하는 과정에서 그림에 대한 느낌이 오면 눈앞에 있는 표본을 최대한 세밀하게 실제 크기로 그려본다. 꽃밥은 식물마다 다양한 색깔로 나타나는데, 많은 사람들이 모든 꽃의 꽃밥은 노란색일 거라는 선입견을 갖고 있다. 보태니컬 아티스트는 그와 같은 추측을 해서는 안 된다. 한편, 꽃밥은 꽃가루가 열리면서 노출되면 모양이 바뀐다. 꽃 그림 그리기 가장 좋은 시기는 꽃밥이 열리거나 열리기 직전이다. 수술대가 많을 경우 그림으로 그리는 것이 어려운데, 특히 수술대가 흰색이거나 옅은 색일 경우 묘사가 무척 까다롭

▲ 꽃의 중앙부를 세심하게 관찰한 뒤 그린 그림들
(Ivy Bell)

▲ 흰색 아마릴리스 꽃의 중앙부에서 녹색을 배경으로 뻗어 나온 흰색 수술대 그림
(Isobel Bartholomew)

다. 이런 경우에는 가느다란 브러시로 수술대 사이의 배경을 아주 신중하게 채색하는 방법이 있다.

그런 뒤 수술의 어두운 부분은 약간 강한 파란색~회색으로 어두운 부분이 나누어져있는 것처럼 보이도록 칠한다. 혹은 수술대 반대편 어두운 부분에 얇은 선을 수술대에 맞게 그리는 방법도 있다.

수술대를 비롯한 밝은 색 구조물은 배경을 채색하기 전에 마스킹 액으로 덮어 놓은 것도 괜찮다. 다만 종이의 작은 부위에서 마스킹 액을 깔끔하게 들어 올릴 수 있는지 먼저 실험을 해 보고 나서 사용해야 한다. 이 방법은 배경을 채색하기 전에 사용하는 것이 더 쉬울 수도 있는데, 마스크 액을 제거할 때 그 부분은 수술대로 변하기 때문이다. 다만 수술대에는 약간 그림자 형태의 세부적인 추가 그림이 필요할 수도 있다. 만약 위의 방법들을 모두 실패했다면 아주 가느다란 브러시로 청회색이나 녹색 수술대의 윤곽을 그려본다.

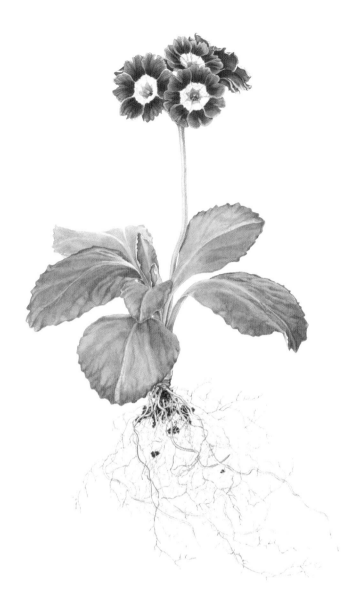

▲ 프리뮬러 뿌리는 배경부보다 더 뚜렷하게 보인다. 뿌리에
붙어있는 잔여물은 뿌리의 형태를 드러나게 한다.

(Sheila Thompson)

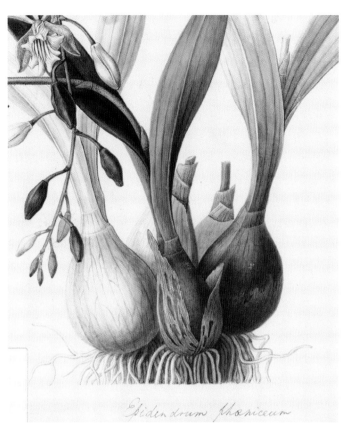

▲ 사라 앤 드레이크(1803~1857)가 그린 에피덴드룸 난초 뿌리는 가상의
선을 넘어가지 않는다. 뿌리 사이의 음영을 관찰하면 가장자리보다는
중앙부를 더 어둡게 표현했음을 알 수 있다.

(© Royal Botanic Gardens, Kew)

뿌리

식물의 뿌리는 화분이나 지면에서 부드럽게 채취한 뒤 흐르는 수돗물이나 큰 용기에 담아 조심스럽게 세척해야 한다. 그리고 나서 물을 가득 채운 투명한 유리병에 넣어두면 잔뿌리까지 자연스럽게 퍼지기 때문에, 뿌리의 모양과 구조를 쉽게 파악할 있다. 식물을 고정할 때는 골판지 등을 둥글게 말아 유리병 입구를 막으면 된다. 이렇게 식물을 고정해 두면 축축할 때 서로 붙는 섬유질 뿌리가 넓게 퍼진다. 여기에서 한 가지 명심해야 할 점은, 유리병에 담긴 뿌리가 실제보다는 확대되어 보인다는 사실이다.

준비가 끝나면 뿌리가 온전한 상태인지를 살피고, 길이와 모양을 관찰한다. 뿌리의 두께와 끝으로 갈수록 가늘어지는 상태를 파악하는 것이다. 또한 각 뿌리의 분기점을 살펴보아야 하며, 뿌리 위 부분의 모양 역시 꼼꼼하게 관찰해 어디에서부터 색상이 변화되고 있는지를 기록해 두어야 한다. 한편, 난초 뿌리 그림에서는 뿌리가 페이지 아래로 넘어갈 수 있기 때문에 가상의 선을 설정하고 그 안에서만 드로잉하기도 한다.

먼저 주요 뿌리부터 묘사한 뒤, 자잘한 뿌리를 채워가면서 완성해 나간다. 혹시 뿌리가 복잡하게 엉켜있다면, 적당한 융통성을 발휘해 그려도 괜찮다. 배후에 있는 뿌리는 완전히 음영으로 처리해도 되지만, 앞쪽의 뿌리는 입체적인 형태로 묘사하는 것이 좋다. 뿌리의 색깔과 음영 색깔은 흰색 꽃을 채색할 때 사용했던 것과 비슷한 색을 사용하면 된다. 뿌리 덩어리 중심에서 각각의 뿌리 사이 공간을 어두운 색으로 채색하면 뿌리를 입체적으로 보이게 하고 질량의 느낌을 준다. 나아가 겹쳐 있는 뿌리에 그림자를 추가하면 뿌리 전체의 입체감이 상승한다.

◀ 흰꽃의 모양과 형태를 입체적으로
묘사하기 위해 그림자를 은은하게 칠했다.
(Caroline Holley)

빛과 텍스처 및 그외 어려운 요소

흰색 꽃

하얀 종이에 흰색 꽃을 그리는 것은 무척 어려운 작업이지만, 얼마나 많은 연습을 했느냐에 따라 대단히 만족스러운 결과를 얻을 수도 있다. 전통적인 방법으로는 흰색 꽃의 배경에 녹색 잎을 배치하는 것이다. 이 방법은 꽃의 배경으로 잎이 자연스럽게 감싸고 있을 때 사용할 수 있다.

옅은 색을 선택한 뒤, 꽃차례 주변의 배경 부를 '그레이드 워시 기법'으로 칠하면 꽃들이 앞으로 튀어나온 것처럼 보인다. 이때 꽃잎 주위의 종이는 축축하지 않을 정도로 약간의 습기가 있어야 하는데, 먼저 브러시에 깨끗한 물을 찍어서 꽃잎의 가장자리 밖을 약간 습하게 만든다. 그리고 소량의 물감을 꽃잎 바깥 가장자리에 추가하고 자연스럽게 붓질을 해 잘 퍼지도록 한다. 이와 같은 방법으로 채색면을 점점 넓혀가되, 예리한 가장자리는 피하는 것이 좋다.

종이의 건조한 부분에 붓칠을 하다보면 문제가 발생하는데, 이런 부분은 나중에 물감이 말라붙으면서 예리한 선으로 변한다. 오로지 희석된 물감을 사용하는 것이 붓질할 때 만들어지는 붓 자국의 경계면을 부드럽게 해준다. 또한 진한 색깔을 사용할 경우에는 부드러운 배경을 망칠 수 있으므로 주의해야 한다.

흰색 꽃의 배경에 녹색 잎이나 컬러 배경이 없다면, 꽃에 그림자를 넣어 꽃의 형태를 만들어야 한다. 흰색 꽃이라 해도 순수한 흰색은 드문 편이며 대부분 약간의 색깔이 있는데, 흰 꽃의 뒤에 흰 종이를 대고 꽃을 관찰하면 어떤 빛을 띠고 있는지 금세 확인할 수 있다. 흰색 꽃의 색깔은 다른 색깔의 영향을 받는다. 예컨대 꽃밭에서 생겨나는 노란색의 반사광이나 나뭇잎에 의해 발생하는 녹색의 반사광 등이 있고, 때로는 자주색이나 분홍색 반사광도 흰색 꽃에서 볼 수 있다. 한편, 스탠드램프 각도를 조절해 그림자를 다양하게 만들어낼 수 있다. 그림자는 보통 꽃의 하단부와 겹쳐진 꽃잎 사이에서 볼 수 있는데, 조명을 꽃잎 위로 투사하면 꽃잎 표면의 맥이 미묘한 그림자를 만들기도 한다. 그리고 남아있는 연필 선이 흰색 꽃잎의 가장자리를 대신하는 경우도 있으며, 또는 가느다란 붓을 이용한 회청색으로 흰색 꽃의 가장자리를 표현할 수 있다.

아티스트라면 모름지기 흰색 하이라이트를 신중하게 표현해야 하는데, 이 하이라이트는 종종 뒤로 젖혀진 꽃잎에 나타나기도 한다. 음영색은 깊이를 강조하기 위해 배경을 음영처리 하지 않는 한 꽃잎 전체에 칠해서는 안 된다. 어두운 부분을 더 짙은 색으로 칠하면, 그 반대로 꽃은 활기가 생긴다. 일반적으로 어두운 곳은 꽃잎에 있는 음영보다 연한 색으로 칠하는 것이 바람직하다. Davy's grey 물감은 흰

▲ 보라색과 청색을 혼합한 물감으로 자두 열매의 표면을 다양한 색조로 묘사했다.
(Jill Holcombe)

색 꽃을 칠할 때 유용하며, 그림자의 회색 범위는 Burnt sienna 물감과 French ultramarine 물감 같은 청색과 갈색의 혼합으로 만들 수 있다. 중성 회색을 만들기 위해 파란색과 주황색, 빨간색과 초록색, 노란색과 보라색을 혼합해 보는 것도 괜찮다. 흰색 과슈 물감은 색깔이 있는 종이에서 흰색 꽃을 그릴 때 유용하다.

꽃과 열매의 미세한 과분

자두, 무화과, 블랙손 등의 과일 열매는 껍질에 과분이 있다. 과분은 효모 성분을 많이 함유한 식물에서 볼 수 있는데, 효모는 다른 유사한 유기체처럼 과일에 함유된 설탕과 양분으로 번식한다. 열매 표면에서 분말을 털어내면 그곳에 반점과 같은 무늬가 남는다. 이런 분말이나 반점은 French ultramarine 물감과 Burnt sienna 물감을 혼합해 만든 푸르스름한 검정색으로 표현하면 된다. 그리고 과분이 아주 미세한 하이라이트로 보이는 열매도 있는데, 이런 현상을 그림으로 재현하기란 여간 어렵지 않다.

블랙손 열매의 과분은 앞에서 설명한 푸르스름한 검정색으로 표현할 수 있는데, 브러시에 묻힌 물감을 대부분 제거하고 거의 '드라이 브러시 기법'으로 작업하면 된다. 채색된 얼룩은 과일의 얼룩과 비슷해야 한다. 얼룩무늬를 묘사할 때는 그것이 둥근 형태의 과일 임을 보여주어야 하므로, 과일의 음영부가 손상되지 않도록 주의할 필요가 있다.

열매 표면의 분말이나 얼룩은 Cobalt turquoise 색과 흰색 과슈 물감의 혼합으로도 표현할 수 있다. 색상을 정확하게 표현하고 견고함

◀ 호랑가시나무의 빛나는
열매와 광택의 잎
(Alison Watts)

▲ 블랙손나무의 잎과 열매. 열매의 하이라이트와 분말을
웨트 온 웨트 기법으로 채색했다.

(Judith Pumphrey)

을 표현하기까지는 상당한 시간이 걸릴 수도 있다. 효과가 곰팡이처럼 보이지 않고 혈색처럼 부드럽게 표현되기까지는 별도의 채색 연습이 필요하다.

다음은 꽃, 잎, 과일 등에서 분말 무늬를 볼 수 있는 식물들이다.

극락조화 (*Strelitzia reginae*)

둥굴레 열매 (*Polygonatum multiflorum*)

빌베리 (*Vaccinium myrtillus*)

블랙손 (*Prunus spinosa*)

듀베리 검정산딸기(*Rubus caesius*)

뿔남천 열매 (*Mahonia aquifolium*)

무화과 열매 (*Ficus carica*)

패션플루트 (*Passiflora edulis*)

검정포도 (*Vitis vinifera*)

댐슨플럼 (*Prunus insititia*)

자두 (*Prunus domestica*)

꽃가루

꽃가루란 식물의 잎, 줄기, 꽃의 표면 등에서 볼 수 있는 가루 같은 입자를 일컫는 말이다. 이런 입자를 표현하려면 꽃, 잎, 줄기의 색상을

▲ 반사된 빛을 넣어 체리의 모양을 효과적으로 표현했다.
(Sheila Thompson)

사용해 점묘법으로 작업하면 된다. 하이라이트 부분에서 입자를 표현할 때는 종이의 흰색을 사용하고 채색을 덜 하는 것이 좋은데, 종이의 흰색은 가루 효과에 안성맞춤이기 때문이다. 그림을 완성한 직후에 드라이 브러시 기법과 흰색 과슈 물감으로 꽃가루 효과를 추가할 수도 있다.

열매의 광택

열매의 광택 효과를 만들려면 종이의 흰색 부분을 하이라이트 영역에 남겨두는 것이 필수이다. 때때로 하이라이트에 파란색 하늘이 투영되어 연한 파란 색깔이 띠기도 하지만, 작은 열매의 하이라이트는 흰색을 그대로 표현하는 것이 더 효과적이다.

먼저 열매의 모양을 확인하는데, 모든 열매가 둥그런 모양으로 생긴 것은 아니다. 어떤 열매는 길쭉하면서 측면이 납작한 것도 있다. 열매를 관찰한 뒤, 연필로 가볍게 모양을 그린다. 수채화 채색은 연필선 안에만 해야 하며, 열매와 같은 색을 칠할 때 하이라이트 지역은 채색이 되지 않도록 주의를 기울인다. 혹시 필요하다면 채색면이 거의 건조되었을 즈음 하이라이트와 열매 색 사이의 경계면에 가느다란 브러시를 이용해 점묘법 방식으로 모양을 수정하되, 과일에 따라 질감이 없는 경우도 있으므로 질감이 있는 열매에만 적용한다.

열매에서 빛이 다른 곳으로 반사되면서 생성되는 저조도 부분 역시 세심한 관찰을 필요로 한다. 저조도 지역은 일반적으로 다른 색이 있는 상태이므로, 색상을 약간 들어 올리거나 붓으로 얇게 씻어내면 된

▲ 크로아티스붓꽃의 꽃잎에서 다양한 색상이 반사되고 있다.
(Judith Pumphrey)

다. 과일의 그림자 쪽에 형성되는 반사광은 겹쳐있는 다른 과일과 차별화 시켜주는 효과가 있어서 유용하다.

다음 목록은 잎이나 열매에서 하이라이트를 많이 볼 수 있는 식물들이다.

아룸 (*Arum maculatum*)

블랙브리오니 (*Tamus communis*)

인동 (*Lonicera periclymenum*)

백당나무 (*Viburnum opulus*)

딱총나무 열매 (*Sambucus nigra*)

호랑가시나무 (*Illex aquifolium*)

블랙베리 (*Rubus fructicosus*)

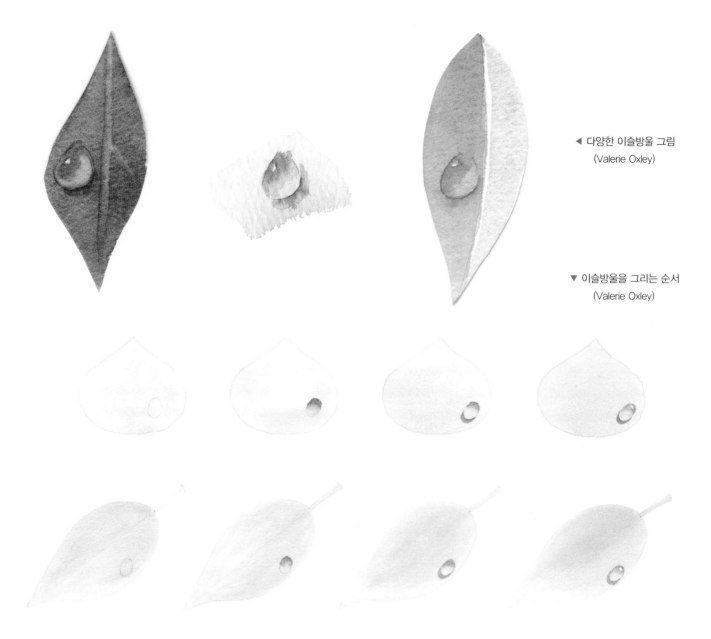

반사광

반사광은 식물이나 열매의 그림자 쪽에 나타나며, 식물 혹은 열매의 모양과 형태를 묘사하는데 도움이 되기 때문에 묘사해 주는 것이 바람직하다. 특히 그림의 대상이 무리를 이루고 있을 때 개별 열매를 묘사하는 데도 유용하다. 반사광 효과는 일반적으로 과일의 어두운 부분에서 반사광이 있는 부분의 물감을 제거하는 방식이다. 과일 아래로 드리워진 음영의 모양을 강조할 때도 사용할 수 있다.

꽃잎의 풍부한 벨벳 질감

꽃잎에서 반사되는 색상을 모두 찾아본다(예를 들어 장미꽃은 연한 적색부터 짙은 적색까지 여러 가지 적색을 포함하고 있으며, 음영부 색까지 꽃에서 발견할 수 있다). 그리고 찾아낸 색깔에 맞추어 물감들을 준비해 채색을 한다(때로는 연한 톤, 때로는 짙은 톤, 때로는 다른 색 물감으로 덧칠을 하면서 꽃의 윤곽을 만들어간다). 이때 아래 색깔 층이 다음 층을 통해 투과되도록 덧칠해야 한다. 나아가 푹신푹신한 벨벳 질감을 만들기 위해 점증적으로 색깔의 층을 쌓아간다. 이 색깔들은 모든 다른 레이어를 투과하며 보이는 색이기 때문에 점점 벨벳 효과가 만들어진다. 팬지꽃의 경우에는 최종적으로 노란색 또는 적보라색을 사용해 꽃의 각 부분마다 색깔 층의 투명도를 적합하게 수정하면서 그림을 완성해 나간다.

이슬방울

이슬방울은 꽃 그림에 사실적인 느낌을 줄 목적으로 추가한다. 다음의 단계를 따라하면 비교적 용이하게 그릴 수 있다.

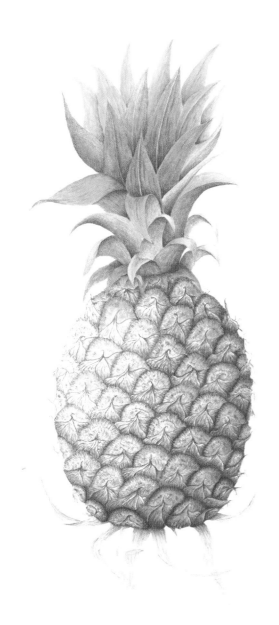

▲ 위에서 내려다 본 선인장의 독특한 그림. 작은 조약돌이 관심을 끈다.
(Sheila Thompson)

◀ 수채화로 그린 파인애플의 나선형 패턴
(Eddie Kellock)

1. 채색을 완료한 꽃잎이나 잎에서 연필로 이슬방울 모양을 연한 선으로 그린다.
2. 젖은 브러시로 연필 선 안쪽의 색깔을 약간 제거하고 건조시킨다.
3. 이슬방울이 그려진 선 안쪽을 적신 후 빛과 마주보는 쪽에 있는 이슬방울의 하이라이트에서 가장 먼 쪽에 채색을 하는데, 배경색보다 어두운 색을 준비해 채색한다.
4. 종이를 살짝 기울여 수분을 이슬방울 안쪽 끝으로 이동시킨 후 건조한다.
5. 이슬방울 그림이 완전히 마르면, 이슬방울의 오른쪽 아래에 그림자를 적절하게 만든다.
6. 이슬방울의 어두운 부분에서 하이라이트가 될 부분을 찾아본 뒤, 그곳을 예리한 칼끝으로 살짝 긁어 하이라이트를 만든다.

자연이 만든 나선 패턴

파인애플, 선인장, 전나무 등의 열매 이외에도 수많은 수상화서(이삭꽃차례) 꽃에서 나선형 패턴을 볼 수 있다. 이런 나선형 규칙의 경우 패턴을 먼저 그리는 것이 드로잉하려는 표본의 구조를 체계화하는 데 도움이 된다.

선인장

선인장은 사막 같은 극한의 조건에서 생존하기 위해 제각각 뚜렷한 특징을 갖게 된 식물이다. 줄기는 수분을 저장하기 위해 변이되어 몸체가 되었고, 가시는 잎이 변이한 것이다. 선인장을 그릴 때는 가시를 관찰하면서 나선형 패턴을 찾아볼 필요가 있으며, 가시를 표현할 때는 흰색 과슈 물감을 사용하는 것이 좋다. 기본 채색을 완전히 건조시킨 후에는 드라이 브러시 기법으로 형체를 보완한다. 사실적인 느낌을 주기 위해 가시에 그림자를 그려 넣는 것도 바람직한 시도이다.

▲ 네덜란드 라이덴대학 식물원의 예덕나무 'spinifructus' 학술 묘사. 식물의 질감에 대한 추가 정보를 제공하기 위해 펜으로 기입한 내용이 보인다.

(Anita Walmit Sachs © Nationaal Herbarium Nederland)

수채화 대체 도구들

펜과 잉크 테크닉

학술 묘사(Scientific drawing, 역자 주: 학술적 자연 일러스트)는 보통 디자인 업계에서 사용하는 제도 펜(테크니컬 드로잉 펜)으로 그림을 그린다. 제도 펜의 펜촉은 일반적으로 튜브 형인데, 다양한 사이즈가 있다. 인기 있는 사이즈는 0.10mm~0.5mm의 로트링 사의 Rapido그래프 펜과 ISO그래프 펜이다. 각각의 펜은 제조업체가 권장하는 잉크를 넣어서 사용해야 하는데, 다른 잉크를 넣으면 튜브가 막히거나 청소를 해야 하는 상황이 생겨 오랫동안 사용할 수가 없다. 잉크를 주입한 뒤에는 수평으로 펜을 부드럽게 흔든 뒤 여분의 종이에 테스트를 한다. 만약 잉크가 흘러나오지 않으면 마개를 닫은 상태에서 펜을 수직으로 흔든 뒤, 테이블에 몇 차례 두들겨 주면 된다. 잉크가 말라 있다면 딸각거리는 소리가 난다. 한편, 필압을 너무 강하게 하면 펜촉에 문제가 발생할 수 있으므로 주의해야 하며, 펜촉이 막혀 있다면 펜을 분해한 뒤 세제와 온수로 씻어내 주면 된다. 펜을 사용하지 않을 때는 깨끗이 세척한 뒤 건조시켜 두는 것이 좋다.

일반적인 학술 자연 일러스트는 실물 크기로 작업하고, 확대한 분해 부분과 세부 파트의 크기를 알 수 있도록 측정값을 표시해 준다. 일러스트레이션은 먼저 연필로 윤곽선을 그린 뒤 잉크로 마감하는데, 빛과 음영을 표현할 경우에는 다른 사이즈의 펜촉을 사용하는 것도 좋다.

몇몇 아티스트는 펜촉과 손잡이 부분을 교체할 수 있는 딥펜(역자 주: 잉크를 찍어서 사용하는 잉크 펜)을 선호한다. 하지만 딥펜을 드로잉용으로 사용하려면 많은 연습이 필요한데, 펜촉의 느낌이 테크니컬 펜보다 유연하기 때문이다. 딥펜은 필압에 따라 다양한 터치와 선 굵기를 표현할 수 있다. 모양, 형태, 질감 등 원하는 패턴으로 음영을 처리할 수 있도록 다양한 방법을 구사할 수 있는 것이다. 나아가 평행 해칭선과 교차 해칭선을 깔끔하게 드로잉할 수 있지만, 충분한 연습을 하지 않았을 경우 실패하기 쉽다. 영국의 보태니컬 아티스트 스텔라 로스 크레이그(Stella Ross-Craig)의 그림에서 완벽한 펜 기술을 볼 수 있다. 펜으로 선 굵기를 다양하게 조절하면서 질감과 패턴을 만드는 것은 나무껍질이나 털 질감의 표면을 묘사할 때 유용하게 활용할 수 있다.

동일한 크기의 점을 반복적으로 찍어서 음영을 묘사하는 점묘법은 물체의 모양과 형태를 표현하는 가장 간단한 방법이다. 똑바로 세운 테크니컬 펜을 종이에 찍으면 같은 크기의 점이 만들어진다. 종종 점을 찍는 작업이 귀찮아 길게(—) 찍는 경우가 있는데, 이는 결정적인 오류가 된다. 점을 길게(—) 찍으면 털의 질감으로 변할 수도 있기 때문이다.

오른손잡이의 경우 광원은 좌측에 설치하는 것이 좋다. 잉크를 사용하기 전에 HB연필로 그림자 위치에 살짝 음영을 처리하는데, 연필 자국은 잉크가 마른 뒤 지울 수 있다. 점묘 기법에서 어두운 부분은 촘촘하게 점을 찍고, 밝은 부분은 느슨하게 점을 찍는다. 그 결과 가장 어두운 부분은 밀집한 점들이 결합해 단색처럼 보이기도 한다. 보태니컬 아티스트들은 보통 음영 처리를 최소화한, 윤곽선이 선명한 그림을 선호한다. 점묘를 과하게 적용하면 그림의 선명도가 흐려지고, 식물의 세부 식별에 방해가 될 수 있기 때문이다.

잘못 찍은 점들은 예리한 면도칼로 조심스럽게 긁어서 제거할 수 있다. 긁어낸 부분은 손가락 등이나 손톱 등으로 눌러서 반반하게 해야 한다. 또한 불필요한 잉크 자국을 지우기 위해 흰색 과슈 물감이나 흰색 수정 액을 브러시에 발라 칠할 수도 있다. 브러시를 사용한 뒤에는 깨끗이 씻은 뒤 브러시 털을 조이는 금속제나 털에 붙어있는 물감 찌꺼기를 완전히 제거해 두는 것이 좋다. 브러시 털 역시 가지런히 펴놓는다.

도면의 일부를 수정할 경우, 별도의 종이에 그 부분을 다시 그린 뒤 접착제로 붙이는 방법도 있다. 이는 수정 작업을 할 때 자주 사용되기는 하지만, 완성된 그림을 전시장에 전시할 때 지저분해 보이므로 권장할만한 방법은 아니다.

식물 표본 상자의 견본을 보면서 그리기

최초의 식물 표본 상자는 이탈리아 볼로냐 대학의 식물학과 교수인 루카 기니(Luca Ghini, 1490~1556)가 식물 보존을 위해 압착하면서 건조시킨 식물을 기원으로 한다. 그의 표본은 종이에 고정된 뒤 책 모양으로 제본되었다. 오늘날의 식물 표본은 보통 단일 종이에 거치된 뒤, 서류첩과 같은 문서첩에 넣어서 캐비닛 안에 보관한다.

식물 표본 상자에 표본을 붙일 때는 보통 테이프나 접착제를 사용한

▲ 펜 & 잉크로 그린 피카리아(*Ficaria verna*). 스텔라 로스 크레이그가
해칭선과 점묘 기법으로 다양한 음영을 표현했다. 하트 모양의
잎을 주의 깊게 관찰할 필요가 있다.
(Royal Botanic Gardens, Kew)

다. 과거의 표본은 종이에 꿰매져 있는 것도 있어서 식물박물관에 가면 직접 확인할 수가 있었다. 옥스퍼드대학 식물 표본실은 지금도 필요한 경우 견본을 꺼내서 검토한 뒤 다시 넣을 수 있도록 표본을 종이에 꿰매거나 묶는 방법을 고수하고 있다.

식물 표본 상자의 표본은 일반적으로 편평하며 갈색이다. 건조 과정에서 약간 수축되었을 수 있으므로, 측정을 할 때는 이런 점을 고려해야 한다. 또한 드로잉을 하기 전에는 항상 식물을 꼼꼼하게 살펴보아야 한다. 표본을 붙여놓은 종이를 만질 때 신중하지 않으면 식물 표본이 분리되거나 부서질 수도 있으므로, 모서리 대신 양쪽 측면을 편평하게 잡는 것이 좋다.

식물 표본은 그림을 그릴 식물을 구할 수 없을 때 이용한다. 그런 까

닭에 표본을 더 꼼꼼하게 살펴볼 수 있도록 식물 표본 상자에 식물 조각이 들어있는 봉투가 첨부된 경우도 있다. 봉투 속 식물 조각은 재현하거나 분리할 수 있는데, 건조 과정에서 수축된 표본은 끓는 물에 30~60초 동안 넣어 두면 원래 형태를 확인할 수 있는 것이다. 또한 연약한 재료는 소량의 세제와 물로 부드럽게 할 수 있다. 절인 재료는 과일 해부도 그림에 유용하다.

학술 묘사는 보통 위임한 식물학자와 일러스트레이터 사이의 소통을 통해 만들어진다. 식물학자는 일러스트레이터가 식물의 어떤 부분을 그림에 포함시켜야 할지 결정해서 알려 준다. 자연 묘사는 식물의 자연적인 모습을 기본으로 식물의 일부 파트에는 설명과 작은 그림을 첨부하여 묘사하고 있다. 첨부할 수 있는 작은 그림으로는 잎에 존재하는 털의 모습, 잎의 앞뒷면 맥상이나 잎맥 그림 등이 있다. 또한 꽃이나 열매의 그림을 개별적으로 추가하는 경우도 있는데, 구조를 명확하게 보여주기 위해 적당한 크기로 확대해 묘사하기도 한다. 학술 자연 묘사의 주목적은 예쁜 식물 그림을 그리는 것이 아니라, 식물 분류학상의 세부 사항을 그림으로 보여주는 데 있다. 따라서 식물의 고유 구조를 손상시키지 않는 한, 다양한 형태의 파트를 개별적으로 포함할 수 있다.

식물 표본을 사용해 식물 그림판(Botanical Plate, 판 모양 종이에 그림을 그린 도해판 모양의 그림판)에 구성할 그림을 그리려면, 우선 트레이싱 용지에 각 부분을 그린다. 그 다음에 완성된 그림들을 판 모양의 종이나 가벼운 상자에서 적절한 디자인으로 배열한다. 이어서 트레이싱 용지가 떨어지지 않도록 테이프로 붙인 뒤, 트레이싱 용지의 그림을 따라 그린다. 마지막 단계에서는 트레이싱 용지를 분리한 뒤, 그림판 또는 상자에 그려진 밑그림을 보면서 펜 잉크로 다시 그린다.

스케일바(기준자)

학술 묘사(Scientific drawing)나 식물 그림판에 넣는 스케일바는 식물의 실제 크기와 비교하여 크기와 비율을 표시하는 도구이다. 스케일바는 실물 크기대로 그릴 수 없는 매우 큰 식물의 크기를 설명할 목적으로 쓰인다. 또한 스케일바는 가로 또는 세로 방향으로 그리는데, 보통 1~3cm(1/2 - 11/2 in)의 얇은 선으로 그린다.

펜 및 워시(Wash) 테크닉

수용성 잉크와 딥펜의 조합은 자연스러운 식물 이미지에 장식적인 그라데이션을 만드는데 효과적이다. 그라데이션 위주의 작업에는 연성 펜촉이 달린 딥펜을 사용하거나, 연성 펜촉이 없을 경우에는 브러시로 잉크를 찍어 칠할 수도 있다.

▲ 점과 선으로 잎의 질감과 패턴을 묘사한 펜 & 잉크
(Vivienne A. Brown)

먼저 연필로 용지에 그림을 그린 뒤 연필 윤곽선을 따라 잉크로 그리는데, 잉크가 마르기 전에 젖은 브러시를 이용해 윤곽선에 있는 잉크를 빼내야 한다. 잉크는 브러시로 칠하는 것이 좋으며, 필요한 경우 그라데이션을 조절하기 위해 물을 혼합하는 것도 괜찮다. 이 작업은 일반적으로 두 개의 브러시를 사용한다. 첫 번째 브러시는 잉크를 칠할 때 사용하는 브러시이고, 두 번째 브러시는 물과 함께 잉크를 펼칠 때 사용한다. 이처럼 펜 & 워시 기법을 사용하면 모양과 형태가 살아있는 매력적인 그라데이션의 흑백 그림을 만들 수 있다. 이 기법은 특히 해초 그림을 그릴 때 효과적이며, 완성된 그림의 모양도 좋다. 로트링 아트 펜이나 스케칭 펜은 잉크 카트리지와 다양한 펜촉을 제공할 뿐만 아니라, 잉크 누출 없이 펜 & 워시 그림을 구사할 수 있는 도구이다.

펜과 수채 물감 기법

펜을 이용한 수채화 기법은 일러스트레이션에 장식적 효과를 넣을 수 있는 또 다른 방법이다. 다만 테크니컬 펜으로 그린 윤곽선은 수채 물감에 번질 수 있으므로 방수 잉크를 사용해야 한다. 방수 잉크인지 테스트하려면 여분의 종이에 잉크로 선을 그려놓고 나서 완전히 건조시킨 후 물과 혼합한 물감을 덧칠해 보면 된다. 방수 잉크가 아닐 경우에는 수채화 그림을 끝마치고 나서 완전히 건조시킨 후 잉크 선을 추가할 수 있다.

이 기법의 첫 번째 단계는 연필로 식물의 윤곽을 드로잉하는 것이다. 잉크로 윤곽을 덧칠하기 전에 그림이 제대로 그려졌는지 확인해야 하며, 펜과 잉크로 연필 선을 따라 드로잉한 뒤 해칭 선과 점묘를 추가해 그림을 향상시켜 준다. 음영부의 잉크 작업은 나중에 너무 복잡하게 보이지 않도록 하기 위해 최소한의 작업만 유지하되, 추가할 수채화 색상과의 균형을 염두에 두면서 작업하는 것이 바람직하다.

그다음은 수채 물감으로 채색하기 전에 잉크로 그린 그림을 검사하면서 건조시키는 단계이다. 식물의 색상에 맞게 수채 물감을 준비한 후, 플랫 워시 기법으로 묽게 채색한다. 채색한 색깔 층이 건조되면 필요한 부분에 똑같은 강도의 묽은 물감으로 두 번째 층 채색을 시작한다. 음영부를 강화할 때는 젖은 브러시로 가장자리가 부드럽게 이어지도록 혼합해 주어야 한다. 그리고 나서 그림자 영역에 층을 더 쌓아서 그림자를 두껍게 해준다.

추가 채색 작업이 필요한 지 확인하기 위해 그림을 똑바로 세운 뒤 멀찌감치 떨어진 곳에서 그림을 관찰해 본다. 채색을 강하게 한 경우 음영 처리 영역의 잉크는 매우 강하게 보이는데, 그림을 건조시키면서 잉크 음영을 어떤 방법으로 개선할 것인지 구상해 본다.

▲ 셰필드대학 동식물 과학과의 식물 표본 상자에서 가져온 표본을
보고 그린 메도스위트(*Meadowsweet*). 스케일바를 비롯한 그 이외
의 표기를 추가할 수 있다.

(Ivy Bell)

▲ 서양물푸레나무의 나뭇가지를 펜 & 잉크로 그린 뒤
연한 수채 물감으로 칠했다.

(Vivienne A. Brown)

펜과 색연필 기법

색연필은 펜 & 잉크 그림을 개선할 목적으로 운용할 수 있다. 색연
필은 종이의 잉크 자국과 섞이지 않기 때문에 방수 잉크나 수용성 잉
크로 그린 그림에도 사용할 수 있으며, 흑연 연필 그림의 음영에도
효과적이다. 색연필은 흑연의 회색 선을 검정색으로 개선해 준다.

유성 색연필 기법

유성 색연필은 흑연 연필과 비슷한 방식으로 만들어진다. 색깔이 있
는 연필심은 홈이 있는 삼나무에 접착 성분과 함께 끼워지고, 연필
모양으로 깎는 기계를 통과하면 색연필이 만들어진다. 색연필 심은

찰흙, 유기화학 안료, 왁스 및 바인더의 혼합물로 제조한다. 색연필
은 20세기 초반까지만 해도 질 좋은 제품이 없었지만, 현재는 매우
인기 있는 미술 도구가 되었다.

유성 색연필 기법을 부드럽게 사용하면 종이에 질감이 생긴다. 종이
의 흰색이 색연필 안료를 통해 흰색 반점으로 보이기 때문이다. 이
러한 현상은 연필의 스트로크 방향을 바꿔 채색하면 최소화할 수 있
다. 색연필을 바꿔가면서 스트로크를 하면 색상들끼리 혼합이 되면
서 새 색상이 나타난다. 따라서 원하는 색연필끼리 혼합해서 색깔을
실험한 뒤 결과를 기록해둘 필요가 있다. 나중에 다시 사용하기 위해
기록한 내용을 색연필과 함께 보관한다.

◀ 색연필 그림은 잉크 라인을 사용해 선명도를 개선할 수 있다. 『키프러스의 멸종 위기 종』에 수록된 카르리나(*Carlina involucrata*). (Eleni McLoughlin)

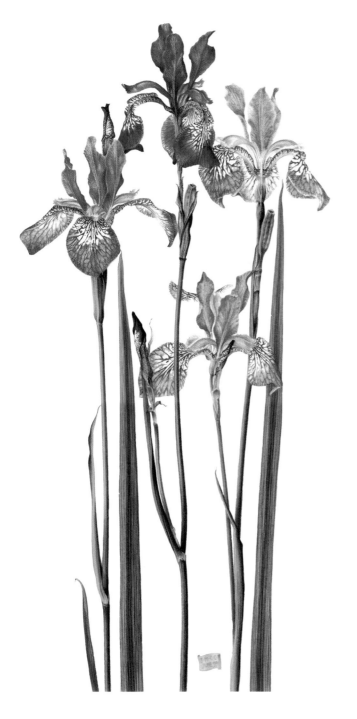

▲ 색연필 테크닉으로 그린 시베리아붓꽃(*Iris sibirica*). 꽃에 사용된
색상이 그림 전체에 걸쳐 나타나 꽃과 잎의 유대감을 형성한다.
(Susan Christopher Coulson)

종이

색연필은 모든 종류의 종이에 사용할 수 있다. 질감이 많은 종이에
색연필을 사용하면 종이의 결에 따라 많게 또는 적게 칠해져 알록달
록한 효과가 나타난다. 만약 매끄럽게 칠해야 한다면 종이를 평탄하
게 펴고 필압을 가해서 작업하면 된다.

▲ 트레이싱 용지에 그린 느타리버섯. 트레이싱 용지는 투명하지만,
드래프팅 용지처럼 강하거나 부드럽지는 않다.
(Vivienne A. Brown)

색연필 그림에 적합한 종이는 브리스톨 용지라고 알려진 부드러운
종이이다. 또한 드래프팅 용지와 수채화 세목 용지도 색연필 작업에 적
합하다. 바탕색이 있는 종이가 때로는 색연필 그림의 매력적인 배경
이 되어주기도 한다. 식물의 그라데이션 그림은 흰색 종이에서 색연
필의 회색~검은색을 사용해 작업할 수 있다.

드래프팅 필름 용지

드래프팅 필름 용지는 반투명 용지이기 때문에 독특한 방법으로 사
용할 수 있다. 일러스트레이션을 그린 뒤, 일부는 뒤쪽 면에 착색할
수 있다. 이 경우 그 부분은 더 멀리 있는 것처럼 보이게 되어 깊이감
이 생긴다. 또한 드래프팅 필름에 있는 색상을 강조하기 위해 후면에
아크릴을 배치한 뒤 아크릴에 색상을 입히는 방법을 사용할 수 있다.

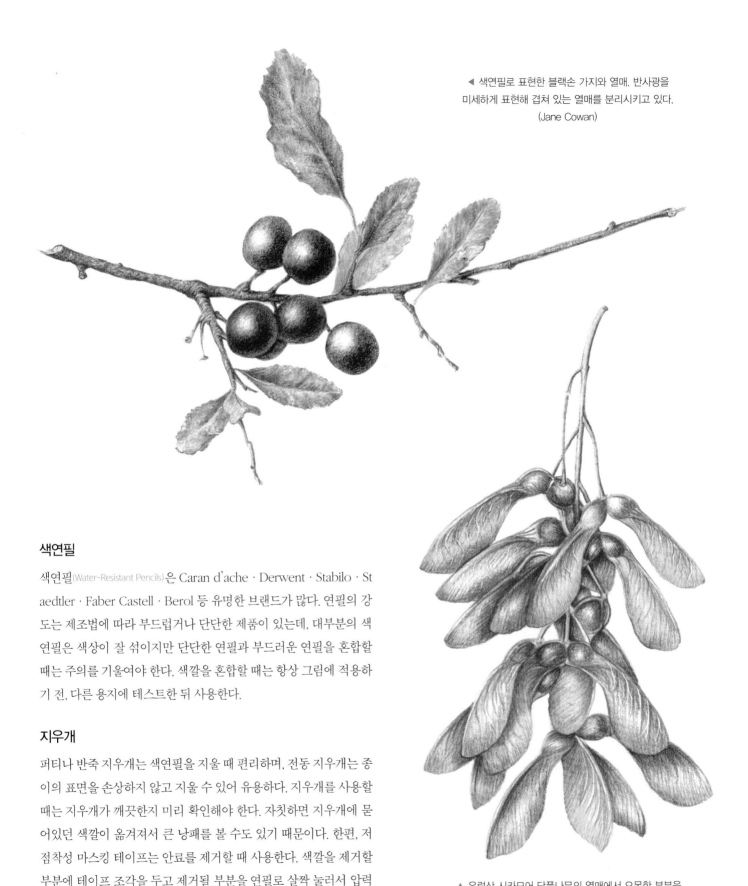

◀ 색연필로 표현한 블랙손 가지와 열매. 반사광을
미세하게 표현해 겹쳐 있는 열매를 분리시키고 있다.
(Jane Cowan)

색연필

색연필(Water-Resistant Pencils)은 Caran d'ache · Derwent · Stabilo · St
aedtler · Faber Castell · Berol 등 유명한 브랜드가 많다. 연필의 강
도는 제조법에 따라 부드럽거나 단단한 제품이 있는데, 대부분의 색
연필은 색상이 잘 섞이지만 단단한 연필과 부드러운 연필을 혼합할
때는 주의를 기울여야 한다. 색깔을 혼합할 때는 항상 그림에 적용하
기 전, 다른 용지에 테스트한 뒤 사용한다.

지우개

퍼티나 반죽 지우개는 색연필을 지울 때 편리하며, 전동 지우개는 종
이의 표면을 손상하지 않고 지울 수 있어 유용하다. 지우개를 사용할
때는 지우개가 깨끗한지 미리 확인해야 한다. 자칫하면 지우개에 묻
어있던 색깔이 옮겨져서 큰 낭패를 볼 수도 있기 때문이다. 한편, 저
점착성 마스킹 테이프는 안료를 제거할 때 사용한다. 색깔을 제거할
부분에 테이프 조각을 두고 제거될 부분을 연필로 살짝 눌러서 압력
을 준다. 그렇게 하면 안료가 테이프로 옮겨가기 때문에 테이프를 벗
길 때 색깔도 함께 벗겨진다.

▲ 유럽산 시카모어 단풍나무의 열매에서 오목한 부분을
효과적으로 표현해 열매를 드러내고 있다.
(Valerie Oxley)

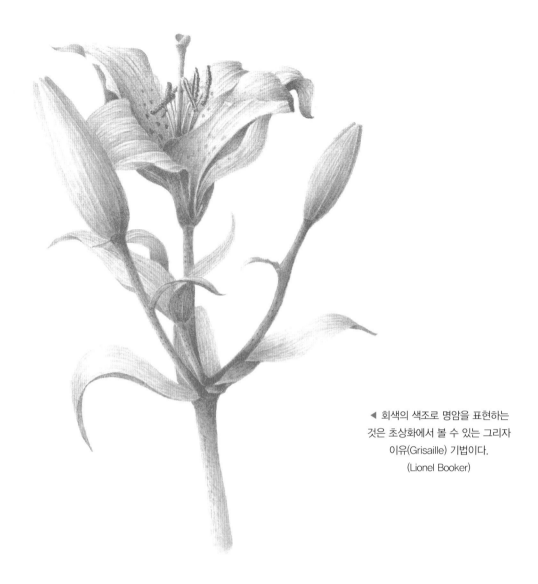

◀ 회색의 색조로 명암을 표현하는
것은 초상화에서 볼 수 있는 그리자
이유(Grisaille) 기법이다.
(Lionel Booker)

연필깎이

소형 휴대용 연필깎이는 색연필을 미세하게 깎을 때 적합하다. 두 개의 연필 구멍이 있는 휴대용 연필깎이가 특히 좋다. 1번 구멍은 연필의 나무 부분을 깎을 때 사용하고, 2번 구멍은 연필심을 깎을 목적으로 사용한다. 공예 칼로 연필을 깎을 수도 있지만, 부드러운 연필심을 깎을 때는 연필심이 쉽게 부서지기 때문에 적당하지 않다. 대부분의 아티스트들은 건전지로 작동하는 자동 연필깎이를 선호하는데, 작업을 하면서 연필을 빠르게 깎을 수 있는 편리함이 매력적이기 때문이다. 연필심에 문제가 있으면 연필을 깎을 때 연필심이 자꾸 끊어지는 현상이 나타난다. 이런 경우에는 자동 연필깎이 대신 손으로 깎아주어야 한다.

연필을 딱딱한 바닥에 자주 떨어트리면 연필 내부의 연필심이 부러지기 쉽다. 연필심을 날카롭게 깎을 때 자꾸 연필심이 부러지는 이유는 대부분 그런 이유 때문이다.

블렌더(색상 혼합기)

페트롤이나 테레빈유는 왁스 색깔을 녹여 종이에 혼합하는 작업에 사용할 수 있다. Zest-it으로 널리 알려진 미술용 물질 또한 같은 목적으로 사용한다. Zest-it은 솜으로 된 패드나 면봉을 이용해 종이의 어떤 색상이든 문지르는 방식으로 색깔을 칠할 수 있다. 문지른 색깔은 주변으로 퍼지면서 색상 혼합의 효과를 준다. 이런 용액을 사용할 때는 창문을 열고 통풍이 잘 되도록 해야 하며, 흡입하지 않도록 주의해야 한다.

전사펜, 엠보서, 안료 등을 이용한 착색

종이 표면은 미술 공예 도구인 전사펜이나 엠보서(역자 주: 종이나 카드 위에 요철 부분을 각인하는 도구) 같은 도구로 옴폭하게 할 수 있다. 이와 같은 도구는 대개 종이에 홈을 만들 때 사용한다. 전사펜으로 종이에 선 모양으로 홈을 길게 만들고, 그 홈을 따라 색연필을 칠하면 홈으로 패

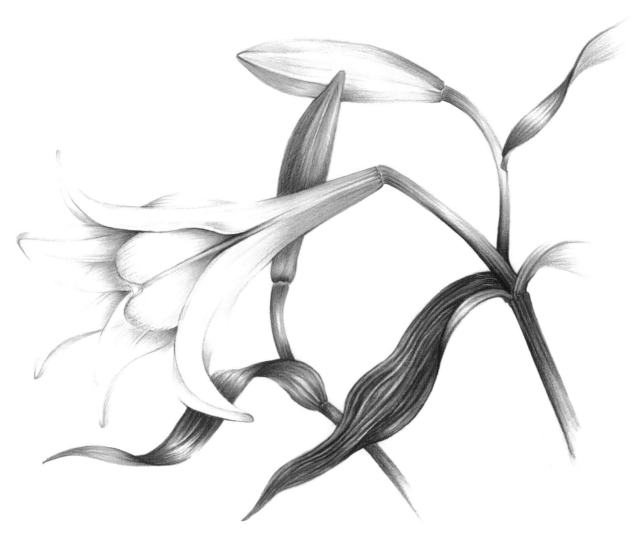

▲ 백합의 흰색 꽃에 나타나는 반사광은 나뭇잎과 같은 색상을 반영한다.

(Valerie Oxley)

여 있는 오목한 부분은 흰색으로 남게 된다.

만약 이 기법을 사용하려면 색을 칠하기 전에 먼저 만들어두어야 한다. 이 기법은 보태니컬 일러스트레이션에서 잔털이나 잎맥을 표현할 때 사용할 수 있다. 몇몇 색깔은 다른 색이 옆에 있어도 잘 착색이 될 수 있는데, 특히 노란색과 흰색이 다른 색에 착색이 된다. 먼저 노란색이나 흰색 색연필로 털이나 잎맥 모양으로 선을 그린다. 전사펜으로 방금 그린 선을 따라 그리면서 홈을 만들어 준다. 나중에 잎 전체에 녹색을 칠한다. 홈으로 패여 있는 부분의 노란색이나 흰색은 녹색에 의해 사라지지 않고 빛나게 된다.

컬러 안료의 제거

컬러 안료에 지속적인 압력을 가하면 안료의 입자가 주변으로 번진다. 이런 입자는 부드러운 브러시로 제거할 수 있다. 손으로 쓸어서 제거할 경우 입자가 종이를 긁을 수 있으므로 피하는 것이 좋다. 가끔 떨어지는 소량의 입자는 퍼티 지우개로 제거한다.

그리자이유 (Grisaille)

초기 미술 기법인 '그리자이유'는 초상화 그림에 사용했던 기법이다. 초상화를 컬러 없이 흑백으로 드로잉하는데, 어두운 부분의 그라데이션을 회색 톤으로 잘 표현해서 완성한다. 일러스트레이션도 흑백 음영으로만 그릴 수 있는데, 그림자 영역의 그라데이션을 잘 표현하면 좋은 그림이 탄생한다. 완성된 그림은 때에 따라 색연필로 색상을 입힐 수 있다. 기본적으로 밝음에서 어둠으로 그라데이션이 부드럽게 변하도록 표현하는 것이 관건이고, 하이라이트는 종이의 흰색을 사용해도 무방하다. 잎과 줄기를 효과적으로 표현한 뒤, 꽃을 그릴 때는 순수한 색만 사용할 수도 있다.

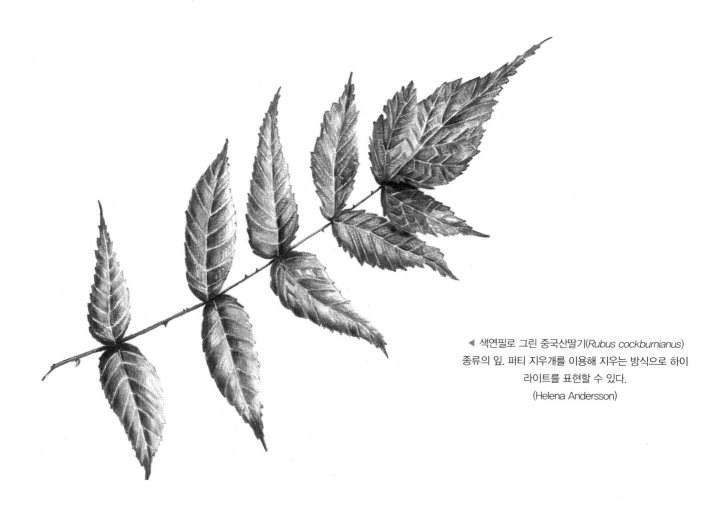

◀ 색연필로 그린 중국산딸기(*Rubus cockburnianus*)
종류의 잎. 퍼티 지우개를 이용해 지우는 방식으로 하이
라이트를 표현할 수 있다.
(Helena Andersson)

왁스 블룸(Wax Bloom)

색연필로 그림을 그리다 보면 종종 흰색 자국이나 왁스 자국이 매실꽃, 또는 포도꽃 모양의 자국을 만들기도 하는데, 그 생김새가 마치 꽃 모양 같아서 '왁스 블룸'이라고 부른다. 이런 자국은 부드러운 티슈로 지울 수 있다.

색연필로 작업 하는 방법

1. HB 연필로 트레이싱 용지에 식물을 상세하게 그린다.
2. 트레이싱 용지의 뒷면에 색연필로 반쯤 비치는 흑연 선을 따라서 그대로 그린다. 이때 사용하는 색은 식물의 각 부분에 맞는 색을 사용하는데, 꽃을 제외한 대부분은 녹색 색연필로 그리면 된다. 트레이싱 용지를 원래대로 뒤집은 뒤, 미술 용지에 붙인다. HB 연필로 트레이싱 용지의 연필 선을 따라서 한 번 더 그리면 트레이싱 페이퍼의 뒷면에 있는 색깔이 미술 용지에 그대로 복사된다. 필압을 너무 많이 가하면 미술 용지에 홈이 생기므로 가볍게 작업해야 한다.
3. 트레이싱 용지에서 미술 용지로 복사했으므로, 이제 미술 용지에서 작업을 진행한다. 색연필을 사용해 켜켜이 쌓아가며 색조

를 올린다. 색상이 잘 섞이도록 가능한 한 가볍게 칠한다. 점묘, 해칭, 크로스 패칭 등의 기법을 사용할 수 있다. 색깔 층을 바꿀 때마다 선의 방향을 반대로 해야 왁스가 생성되어 종이에 얼룩이 생기는 현상을 방지할 수 있다.
4. 밝은 곳에서 어두운 방향으로 색깔을 쌓아간다. 타원형의 곡선으로 색연필을 움직여 색깔 층과 톤을 혼합한다.
5. 색상을 입히는 작업을 계속 진행한다. 작업 중 특별한 효과를 발견했다면, 그 상황을 꼼꼼하게 메모해 이후에도 참조할 수 있도록 한다. 나중에 하이라이트가 될 부분들은 종이에서 흰색을 그대로 남겨둔다.
6. 가장자리를 깔끔하게 정리하려면 단단한 색연필, 이를테면 Berol Verithin 색연필로 작업한다. 단단한 색연필은 좁고 날카로운 부분을 깔끔하게 정리할 때 효과적이다. 외각부에 날카로운 모서리가 나타나지 않게 하려면 외각부가 아닌 안쪽에서 작업한다. 작업이 끝난 지역은 깨끗한 종이로 덮어서 작업 중 발생할 불상사로부터 보호한다.
7. 최종 색깔 층에서 작업할 때는 필압을 점증시켜 두 색깔을 밀거나 끌어서 혼합한다. 작업 중 흰색이나 일부 크림색이 버니

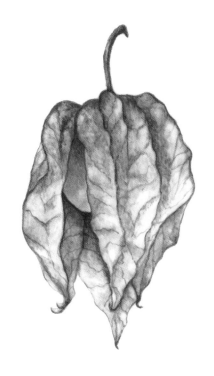

▲ 모조 피지에 수채화로 그린 오렌지색 꽈리 열매
(Wendy Harvey)

싱되어 광택이 날 수도 있다. 혼합 된 두 색깔을 문질러 버니싱하면 색상들이 더 부드럽게 혼합되고 광채가 난다. 필요한 경우 버니싱 작업 후에도 새 색깔을 추가할 수 있다.

8. 왁스 성분이 많은 유성 색연필로 그린 그림에는 왁스 성분이 과다할 경우 왁스 블룸이 생성된다. 이 블룸은 그림의 최종 단계에서 두 색깔을 합치거나 병합할 때 제거한다. 티슈로 닦아도 되고, 저 점착성 테이프로 찍어서 제거하거나 왁스 블룸을 제거하는 보조 용제를 사용해도 괜찮다. 왁스 층에는 색연필이 착색되지 않으므로, 그 위에 색을 입혀서 감출 수는 없다. 색연필 그림은 아티스트 개개인의 개성으로 완성된다. 색연필 그림을 그릴 때는 색연필을 누르는 필압을 최소화하고, 연한 톤으로 층을 쌓아가면서 점증적으로 색깔을 균등하게 혼합하는 것이 좋다. 아울러 작업의 마지막 단계에서 색깔을 종이에 밀어 넣고 광택을 높이기 위해 버니싱 작업을 강하게 하는 것이 바람직하다.

색연필 그림의 정착제와 보관 방법

일반적으로 색연필 그림은 색깔을 미세하게 바꿀 수 있으므로 정착제를 분무하지 않는 것이 좋다. 만약 색연필 그림을 오랫동안 보관하려면 보존성이 뛰어난 얇은 중성지와 같이 두면 좋다.

수성 연필

수성 연필은 건조한 종이에 사용한 후 젖은 브러시로 혼합할 수 있다. 일단 수성 연필로 칠한 부분에 수분이 더해지면 색깔이 현저하게 향상된다. 색깔을 선명하고 밝게 유지하려면 젖은 브러시의 덧칠을 염두에 두고, 밝게 색칠하는 것이 좋다. 그렇지 않을 경우 젖은 브러시 때문에 예상치 않은 결과가 나올 수도 있다.

수성 연필은 또한 트레이싱 용지에도 사용할 수 있다. 젖은 브러시가 트레이싱 용지를 팔레트처럼 사용할 경우, 수성 연필 색을 드러내주기 때문이다. 이 방법을 사용하면 트레이싱 페이퍼에서 젖은 브러시로 색상을 혼합할 수 있다. 공예용 칼로 수성 연필심을 긁어서 축축한 종이 위에 떨어트리면 특별한 텍스처와 장식적 효과가 만들어지기도 한다.

피지 페인팅

양피지와 모조 피지의 정의

일반적으로 동물의 가죽을 석회와 깨끗한 물로 세척한 뒤, 털을 긁어내 편평하게 잡아당긴 상태에서 건조시킨 것을 '양피지(Parchment)'라고 한다. 송아지 가죽으로 만든 양피지는 상대적으로 표면이 곱기 때문에 '모조 피지(Vellum)'라고도 불린다. 이 때문에 모조 피지라는 단어는 질 좋은 종이를 뜻하게 되었고, 그와 같은 이름 때문에 종종 혼란스러운 상황이 발생하기도 한다. 세월이 흐르면서 지금은 동물의 종(種)에 관계없이 동물 가죽으로 만든 것은 모두 '피지'라고 부르고, 양가죽으로 만든 것은 양피지라고 부른다. 송아지 피지는 가죽 안쪽 면이 아닌 가죽 바깥쪽 면에 그림을 그리는 것이 보다 효과적이다. 송아지 피지는 전체 크기, 또는 조각 단위로 구입할 수 있다.

송아지 벨룸

송아지 벨룸은 문서 작성 등 글쓰기를 할 때 쓰는 피지 용지로 양쪽 면 모두 사용할 수 있으며, 색상은 흰색 또는 크림색이다.

어린 송아지 벨룸

사산한 송아지나 일 년 미만의 어린 송아지 가죽으로 만든 용지로, 표면이 조밀하고 부드럽다. 양쪽 면 모두 사용할 수 있다.

클래식 벨룸

클래식 벨룸은 동물 가죽 중 털이 있는 면을 글쓰기용으로 만든 피지 용지이다. 제조 과정에서 일반 피지에 비해 털을 덜 깎아낸 제품도

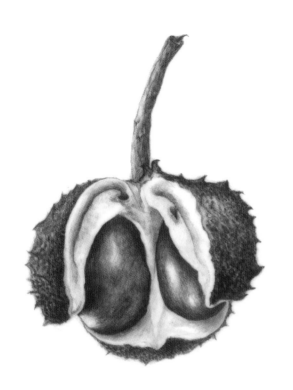

▲ 송아지 피지에 그린 서양칠엽수 열매
(Wendy Harvey)

있다. 송아지 피지처럼 조밀하지 않고, 색깔은 크림색이다.

켈름스콧 벨룸

켈름스콧(Kelmscott) 벨룸은 영국의 섬유 디자이너 윌리엄 모리스가 제작하였고, 그가 설립한 켈름스콧 출판사에서 책을 인쇄할 때 사용하면서 켈름스콧 벨룸이라는 이름이 붙었다. 이후 켈름스콧 벨룸을 '라파엘전파(Pre-Raphaelite) 작가들이 사용하면서 대중적인 인기를 얻게 되었다. 송아지 벨룸에 접착제와 특수 분필 필러로 가공해 섬세한 작업에 적합한 매끄러운 표면이 특징이다. 켈름스콧 벨룸에는 파운스(Pounce) 기법, 습식 브러시, 건식 사포 기법 등을 적용할 수 있다.

이보린 용지

이보린(Ivorine) 용지는 상아 재질의 대용품으로 세밀화 작가들이 사용했던 특수 용지였지만, 지금은 사용이 금지된 재료이다. 목화를 기반으로 한 플라스틱 화학 물질인 이보린은 단추 같은 다양한 형태를 만들 수 있는데, 그중 종이 형태로 만든 것을 이보린 용지라고 부른다. 반 흡수성이기 때문에 세밀화 화가들이 유화, 아크릴화, 수채화 등의 작업을 할 때 사용했다.

회화를 위한 벨룸 준비

송아지 벨룸은 송아지 털을 제거한 외피와 안쪽 내피 등 양면을 모두 사용할 수 있다. 섬세한 작업을 할 때는 보통 외피 면을 사용하는데, 피지의 표면 질감은 동물이나 제조 방법에 따라 제각각이며, 색깔, 간격, 윤기 등도 차이가 있다. 큰 사이즈의 피지 용지를 사용할 때는 편평하게 잡아당긴 뒤 스테플러로 고정하고, 중간 크기의 피지 용지는 마스킹 테이프로 고정하는 것이 좋다. 작은 크기의 피지 용지는 밀가루 반죽을 밑면에 바른 뒤 플라스틱 판자 등 붙여 롤러로 편평하게 펼쳐준다. 그 위에 무거운 물건을 올려놓고 밖에서 며칠 동안 건조시키면 그림 작업을 할 수 있다.

파운스

파운스(Pounce, 역자 주: 잉크나 물감이 번지지 않도록 하는 가루)는 속돌(용암이 식어서 생긴, 다공질의 가벼운 돌)과 분필 가루가 혼합된 회화 작업용 분말이다. 주로 피지의 기름기를 제거하거나 남아 있는 털을 걸어내기 위해 천이나 젖은 브러시, 또는 건식 사포로 문지르는 방식으로 사용한다. 그렇게 하면 수채 물감이 피지 용지에 잘 흡수된다. 하지만 파운스를 과도하게 처리하면 남아 있는 털이 심하게 드러나기 때문에 나중에 브러시 작업이 어려울 수도 있다. 피지에 남아있는 분말은 브러시로 털어내야 하며, 파운스 작업은 물감이나 팔레트에 분말이 떨어지지 않도록 멀리 떨어져 진행하는 것이 좋다. 파운스 분말을 흡입은 유해할 수 있으므로 주의해야 하는데, 작은 조각의 피지는 파운스 분말로 2~3분 정도 문지르면 된다.

벨룸 작품의 보관

가죽의 전체를 둥글게 말아서 보관하거나, 판자 사이에 편평하게 펴서 보관하면 된다. 다만 벨룸 그림에 습기를 완전히 제거한 상태여야 하며, 너무 더운 실내는 피하는 것이 좋다. 또한 공기 중에 약간의 습기가 있는 곳이 좋은데, 중앙난방시설이 있는 실내는 벨룸 그림을 보관하기에 적당하지 않은 장소다.

벨룸은 색상과 두께가 일정하지 않다. 작은 크기의 벨룸 조각은 보통 균일하지만, 큰 벨룸은 줄이나 일정한 패턴이 보일 수도 있으므로 시각적인 면을 염두에 두고 작업을 진행하는 것이 중요하다. 벨룸 표면의 줄이나 패턴이 전체 디자인과 잘 어울리도록 디자인을 설계하고 결정해야 한다는 뜻이다. 벨룸은 온도나 습도에 매우 민감하기 때문에 자칫 잘못하면 수축하거나 비틀어질 수 있으며, 높은 습도에 노출되면 벨룸의 표면이 수분을 흡수해 변형되는 경우도 있다. 상대적으로 얇은 부분은 두꺼운 부분보다 더 많이 늘어날 수 있고, 이로 인해 표면이 울퉁불퉁하게 찌그러지기도 한다.

벨룸 그림 테크닉

1. 표면이 흑연과 마찰 때문에 상하는 경우도 있으므로 그림을 구상하는 단계부터 신중을 기해야 한다.
2. 트레이싱 용지 작업으로 벨룸의 밑그림을 완료한다.
3. 물감을 혼합한 뒤 살짝 건조시킨다. 팔레트의 경사면을 이용해 약간 마른 물감을 브러시에 바른다. 벨룸에서 주름이 일어나는 현상을 피하기 위해 물감을 조금씩 칠하는데, 수분은 거의 없어야 한다. 다음 색깔을 칠하거나 색을 덧칠할 때는 이전 색깔 층이 완전히 마른 뒤에 진행한다. 건조시킨 부분에 실수가 발견되면 습기 찬 브러시로 지우거나 면도칼로 긁어내면 된다. 아주 미세한 사포로 문지르는 방법도 있다.
4. 그림 작업을 시작한 후 벨룸은 끝까지 편평한 상태를 유지해야 한다. 보관할 때도 판자 사이에 넣은 뒤, 그 위에 무거운 물건을 올려놓는다.
5. 채색할 때는 밝은 곳에서 어두운 쪽으로 그라데이션을 만들면서 작업을 진행한다. 작은 브러시를 이용해 드라이 브러시 기법과 점묘법으로 그림의 형태와 그라데이션을 만들 수도 있다. 벨룸에 작업을 할 때는 브러시 끝이 매우 가느다란 제품을 사용해야 하는데, 세밀화용 소형 브러시는 습기를 적당히 머금을 수 있도록 디자인되어 있다.

작품의 설치와 보관

벨룸 그림의 액자는 플로트 마운트 방식이 바람직하다. 벨룸을 마운트 보드 위에 배치해 마치 동양화 표구처럼 액자 안에 그림을 앉히는

▲ 벨룸에 그린 피나무 열매
(Jill Holcombe)

것이다. 이 방법은 벨룸이 공기와 잘 통하게 하고, 주변 대기 조건에 적응하게 해준다. 창틀 모양의 마운트는 마운트 보드 위에 놓을 수 있는데, 창틀의 구멍은 벨룸 용지보다 넓어야 한다. 벨룸에 완성된 작품은 전시장의 대기 조건에 따라 수축되거나 변형될 수 있다.

스텔라 로스 크레이그(Stella Ross-Craig, 1906-2006)가 그린 콜키쿰 루시타눔 (*Colchicum lusitanum*). 잎의 회전각, 꽃의 배열, 알뿌리 모양 등에 주목할 필요가 있다. 이 그림은 한 번에 많은 정보를 제공하도록 구성하였다.

(© Royal Botanic Garden, Kew)

식물이 용지보다 클 때의 해결 방법

이 장은 식물을 배치하고 디자인을 계획하는 방법에 대한 설명이다. 보태니컬 일러스트레이션은 식물을 실물 크기로 그리는 것이 일반적이지만, 항상 그러한 것은 아니다. 식물 크기가 용지보다 클 경우에는 어떻게 할 것인지, 그에 대한 여러 가지 해법을 제시하고 있다. 피에르-조셉 르두테(1759~1840)는 보태니컬 일러스트레이션의 디자인, 정확성, 관점의 마스터로 널리 알려진 인물이다. 그가 남긴 그림들을 공부하다 보면 용지보다 훨씬 더 큰 식물은 어떻게 묘사해야 하는지, 그 해답을 찾을 수 있다.

우선 식물의 각 파트를 실물 크기로 묘사한 뒤, 용지에서 흥미 있고 논리적인 설계로 재배치하는 방법이 있다. 이런 설계는 보통 구근식물을 묘사할 때 적용한다. 그 이전의 작가들은 식물의 전체 모습을 보여주기 위해 용지 주위로 식물을 비틀었고, 심한 경우에는 긴 잎을 지그재그로 접어서 묘사한 작가들도 있었다.

잎이 큰 식물을 묘사할 때 가장 좋은 방법은 그 크기에 맞는 큰 종이를 사용하는 것이다. 그러나 '건네라(Gunnera)' 종류의 잎은 크기를 축소해서 그려야 하므로 종이가 크다고 해서 모두 다 해결되는 것은 아니다. 큰 잎은 원래 크기로 보여줄 수도 있지만 메인 줄기 뒤에 아웃라인 형태로 보여주기도 하고, 공간을 절약하기 위해 원근법으로 처리할 수도 있다. 이 방법은 '헬레보어 잎(hellebore leaves)'를 그릴 때 적합한 방법이다. 그리고 잎이 대칭인 경우에는 잎의 절반만 보여 주어도 되는데, 이 방법은 주로 학술 묘사(scientific drawings) 때 응용한다.

비율(Scale)

식물의 크기를 어떻게 전달할 것인지에 대한 문제 해결을 위해 보태니컬 아티스트와 출판사는 다양한 각도로 노력을 기울여왔다. 과거 몇몇 출판사는 식물의 실제 크기를 전달하기 위해 책 안쪽에 접힌 보태니컬 일러스트레이션을 삽입하기도 했다. 그러나 접힌 그림이 찢어지거나 훼손되는 경우가 많았기 때문에 성공적인 방법은 아니었다. 또한 모든 일러스트레이션을 책 크기에 맞게 일률적으로 축소하면, 식물의 실제 크기에 대해 큰 혼동을 줄 수 있었다. 이를 예방하기 위해 그림 옆에 식물의 원래 크기를 표기해 주기도 했다.

작가들은 작품을 그릴 때 실물보다 조금 더 크게 그렸고, 출판할 때는 그 비율만큼 축소해서 책에 실었다. 거의 모든 그림은 축소했을 경우 선예도가 높아져 이미지가 뚜렷하게 보이지만, 확대하면 그림의 약점이 도드라져 보이는 경향이 있다.

배치 및 디자인

좋은 구성의 작품을 만들려면 용지 위에 식물 재료를 배치하고 디자인하는 것이 중요하다. 작가는 균형, 조화, 명암, 리듬감 등 모든 요소들을 감안한 디자인을 창조해야 한다. 따라서 작가의 눈은 그림의 안과 밖을 모두 볼 수 있어야 하며, 예측 가능한 디자인은 독자들이 관심을 갖지 않기 때문에 처음부터 제외하는 것이 좋다. 그림은 새로운 정보를 제공하면서 긴장감을 주어, 보는 이의 관심을 끌어야 한다. 그림에 긴장감이 담겨져 있으면 사람의 눈길은 그림을 쉽게 떠나지 않는다. 그 긴장감은 색상의 변화, 선의 방향, 모양의 흐름 등 어디에든 숨어있을 수 있으며, 그 힘이 사람들을 몰입하게 한다. 자연은 대조적인 색상과 모양으로 가득하다. 작가는 자신의 그림에 대한 가장 흥미로운 요소를 관찰하고, 취사선택하는 데 많은 시간을 투자해야 한다.

첫 번째로 고려할 요소는 그림의 목적이다. 그림의 용도가 식별 목적을 위한 정확성 위주의 학술 일러스트레이션인가? 또는 장식용 그림인가? 경계가 모호하지만 상업적인 목적의 보태니컬 아트 역시 학술, 또는 장식용 그림으로 분류된다.

멋진 디자인은 신중한 관찰과 판단에서 시작한다. 목공예를 취미로 했던 나의 부친은 마음의 눈에 그림이 떠오를 때까지 나무 조각을 쳐다보곤 했다. 그리고 나서는 마치 나뭇조각에 이미 그림이 그려진 것처럼, 완벽한 3차원 형태가 될 때까지 나무를 깎고 또 깎았으며 부드럽게 다듬었다.

나는 어떤 학생으로부터 완성된 그림으로 마음속 식물을 보았다는 이야기를 들었다. 그는 거칠 것 없이 색상을 채색했다. 그와 같은 사람들은 꽃을 어떻게 기울여야 할지를 알고, 잎을 눕히는 방법을 완전히 깨닫고 있는 것처럼 보인다. 반면에 디자인 작업에서 좌절감을 느껴 식물을 보고 있음에도 종이 위는 비어있으며, 어디서부터 어떻게 시작해야 할지 모르는 사람도 있다.

▲ 시선을 사로잡는 디자인. 전면의 꽃은 관람자를 그림으로 끌어들이고, 생각지 못한 달팽이 껍질은 비밀을 이야기한다.
(Gael Sellwood)

◀ 산호붓꽃(*Iris foetidissima*). 틀어진 잎과 탈피한 꽃봉오리가 보는 이를 묘하게 몰입시킨다.
(Judith Pumphrey)

관찰의 자세

보태니컬 아티스트라면 모름지기 모든 식물을 주의 깊게 관찰하고 또 관찰해야 한다. 어떤 대상에 대한 정보를 첫 눈에 모두 알아내기란 불가능한 일이다. 예컨대 크기, 모양, 색깔 등은 한 번 봐도 파악할 수 있지만, 조금 더 자세하게 관찰하면 잎의 부착면, 줄기의 모양, 꽃의 위치 등을 알게 되고, 더 면밀하게 관찰하면 잎과 꽃잎의 맥상과 질감까지도 알 수 있다. 또한 경우에 따라서 식물 전체에서 풍기는 색깔의 미묘한 변화를 인지할지도 모른다. 한걸음 더 가까이 다가서서 관찰하면 꽃 자체를 상세하게 볼 수 있다. 그것은 어쩌면 우리에게 발견되기를 애타게 기다리는 대자연의 모습일지도 모른다. 우리가 관찰을 멈추는 유일한 시기는 재해가 일어났을 때밖에 없다. 보태니컬 아티스트는 항상 꼼꼼하게 관찰하는 습관을 익히고 훈련해야 한다. 그렇게 해야만 그림을 그리기 전 눈앞에 놓여있는 식물을 조금이나마 이해하게 될 것이다.

식물 고유의 특성은 그림에서 반드시 표현해 주어야 한다. 식물의 자연스러운 곡선미를 관찰했다면, 그림을 통해 효과적으로 재현해 내야 한다. 생동감 없는 딱딱한 그림은 식물의 형태를 정확하게 묘사하려는 욕심이 불안감과 겹쳐져 초기 단계부터 지나치게 측정값에 매달려 작업을 진행한 것이 원인일 가능성이 높다. 식물의 자연스러운 성장 곡선과 동적 느낌을 포착하지 못한 그림은 너무 형식적이기 때문에 차갑고 단조로워 보인다.

여백 설정

구성을 계획할 때 그림 여백을 어느 정도로 할 것인지를 먼저 결정한다. 용지의 가장자리를 그림의 경계로 하는 것은 절대로 좋은 방법이 아니다. 작은 작품에서는 용지 가장자리에서 2cm(3/4 in)정도 안쪽에 경계선을 설정하고, 큰 용지는 약 4cm (11/2 in) 안쪽에 경계선을 그

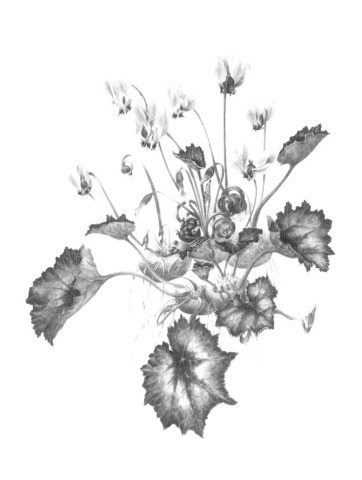

▲ 시클라멘 품종(*Cyclamen coum*)으로 하나 이상의
식물로 만족스러운 구성을 보인다.
(Polly Morris)

▲ 뱀머리패모(*Fritillaria meleagris*). 꽃과 꽃봉오리를
주의 깊게 배치해 관심과 색채의 다양성을 유도했다.
(Mary Acton)

린다. 종이의 가장자리와 경계선 사이의 간격을 여백(Boundaries)이라
고 하는데, 이 여백은 메모를 하거나 물감 색상을 테스트용으로 사
용한다. 여백은 또한 그림을 완성한 후 액자 등에 앉힐 때 매트 안에
들어가는 공간이 된다.

초점

디자인 초점(The Focal Point) 역시 결정해야 한다. 꽃이 있을 때는 일반
적으로 꽃이 주요 초점이 되지만, 사람들이 어느 부분을 가장 먼저
보게 될지 주의 깊게 생각해 봐야 한다. 식물의 각도를 돌리거나 눈
높이를 변경하면서 흥미로운 각도와 초점이 있는지 검토해야 한다.
모든 사물은 정면에서 보는 것 보다는 3/4 높이에서 보는 것이 보다
안정적인 것으로 알려져 있다. 아울러 각도를 변경하다 보면 잎과 줄
기에 흥미로운 모습이나 색깔을 발견할 수도 있다. 또한 모양과 형태

에 대한 정보를 추가로 제공하기 위해 식물의 측면 일부를 보여주는
것도 바람직한 일이다. 관찰을 충분히 했다면 이제 초점과 각도를 변
경하면서 살펴보았던 식물을 빠르게 스케치북으로 옮긴다. 이 스케
치는 그림의 구성을 최종적으로 결정할 때 유용하게 쓰인다.

포지티브(Positive) 공간과 네거티브(Negative) 공간

구성 작업의 최종 단계에서는 초기 스케치를 검토하면서 식물과 공
간 사이가 균형을 이루고 있는지 확인한다. 이때 포지티브 공간이 보
이기도 하고 네거티브 공간이 보이기도 하는데, 포지티브와 네거티
브 공간을 패턴으로 관찰하면 명확하게 식별할 수 있다. 패턴으로 사
용할 종이에서 식물의 모양대로 실루엣(검정색)을 채운다. 일반적으로
흰 부분이 많은 지역은 포지티브 공간이라기보다는 네거티브 공간
일 수 있다. 이런 식으로 디자인의 균형을 검토한 뒤, 부족한 부분을

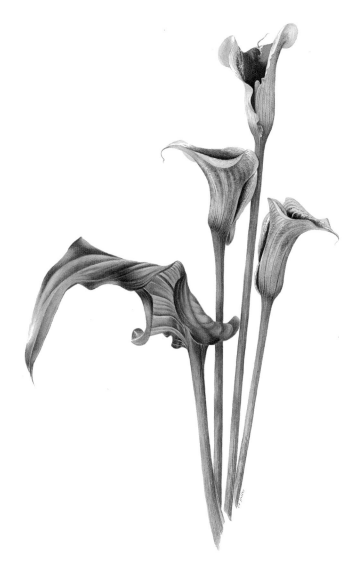

▲ 키 큰 꽃과 큰 잎을 가진 칼라 릴리를 알맞게 배치하였다.
(Caroline Holley)

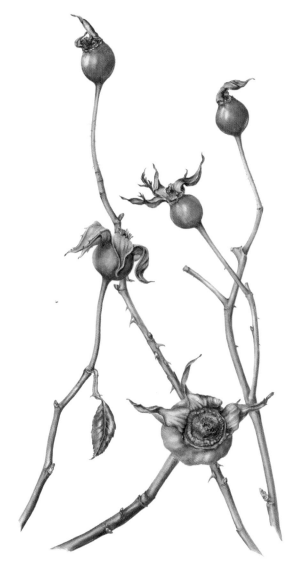

▲ 줄기의 교차점을 건너 뛰어 배치한 접근법을 보여주는 장미 열매
(Judith Pumphrey)

수정하면 디자인 구성 작업이 최종적으로 완료된다.

포지티브 공간과 네거티브 공간을 식별하는 실루엣 그림의 연습

준비한 식물을 아웃라인 그림으로 그린다. 잉크나 연필로 아웃라인 내부를 전부 색칠해 검정색 실루엣 그림을 만든다. 검정색 공간 패턴과 흰색 공간 패턴을 비교하면서 균형이 제대로 잡혀있는지 확인한다.

구성(Composition) 확인하기

구성을 확인하는 전통적인 방법은 거울을 통해 바라보는 것이다. 거울에 반사된 미러 이미지는 구성의 불일치를 발견할 때 효과적이다.

그리고 나서 하루가 지난 뒤 그림을 받침대에 세워놓고 멀찌감치 물러서서 관찰하면 디자인의 균형을 새롭게 하는데 큰 도움이 된다.

꽃의 구성

많은 식물이 긴 꽃자루 상단에 꽃을 피운다. 이런 경우 어떻게 구성을 하더라도 완성된 작품은 화폭 상단 구석에 꽃들이 갇혀 있게 되고, 그 아래쪽으로 드문드문 잎들이 보이는 그림이 될 가능성이 높다. 꽃은 보태니컬 아트에서 가장 관심을 끄는 부분이다. 따라서 꽃은 고유의 위치에 배치하는 것이 바람직하다. 두 개 이상의 꽃을 묘사하면, 꽃의 각도를 달리해서 보여줄 수 있다. 때로는 그림을 보고 있는 사람을 향하고 있는 꽃이 관객들의 시선을 끌어 모으기도 한다.

▲ 벨룸에 그린 독특한 디자인의 이 그림은 교차시킨 버드나무 가지가
직조 패턴을 형성하고 있어서 눈길을 끈다.
(Gael Sellwood)

그러므로 구성은 신중하게 검토하고 생각해서 결정하는 것이 바람직하다. 자칫하면 막대기 머리에 사탕이 달린 롤리팝 그림처럼 그려질 수 있기 때문이다. 꽃 머리의 위치는 보통 종이의 3/4 위치에 있는 것이 가장 설득력 있게 식물의 정보를 제공해 준다. 만약 그림의 구석에 꽃 머리가 모여 있다고 하더라도, 화면 가운데 부분이 빈 공간으로 남아있지 않도록 주의해야 한다. 중심부가 허전한 그림은 사람들의 시선이 끌 수가 없다.

구도 계획

종이에 직접 그림을 그릴 자신이 없다면, 우선 구도 계획을 위해 드로잉 페이퍼에 그림을 그려보는 것이 좋다. 드로잉 페이퍼에 그린 그림의 정확도를 확인한 뒤, 식물의 각 파트에 맞게 잘라내 다시 정렬을 하다 보면 마음에 드는 구도를 발견할 수도 있기 때문이다. 이 방법은 학술 묘사를 준비할 때 볼 수 있는 식물 분해도 등을 어디에 배치해야 좋을지를 결정할 때 대단히 효과적이다. 학술 일러스트레이션에 삽입되는 식물 그림 조각들은 식물이 나고 자라고 죽는 생명주기를 설명하기도 하므로 적합한 구도를 위와 같은 방법으로 찾을 수 있는 것이다. 분리된 그림 조각들은 일러스트레이션을 완성할 때까지 별도로 보관한다. 왜냐하면 학술 일러스트레이션은 몇 계절에 걸쳐 진행되는 프로젝트일 수도 있기 때문이다.

교차 줄기의 비주얼적 문제점

눈이 선을 쫓아갈 때, 긴 줄기의 그림은 시각적인 문제를 발생시킬 수 있다. 두 개의 꽃에서 나온 줄기가 화면 한가운데서 교차했을 경우, 눈은 교차점에 이끌린다. 일부 사람들은 줄기가 교차해서는 절대로 안 된다고 주장하기도 하는데, 크게 신경 쓸 필요는 없다. 왜냐하면 실제의 식물들을 보면 수많은 줄기가 자연스럽게 교차하고 있기 때문이다.

그럼에도 불구하고 구도를 구성할 때 화면 중앙에 교차 줄기가 그려

▲ 고산식물 그림은 흔히 자갈이 포함된다.
그림 속의 식물은 르위시아(*lewisia*)이다.

(Sheila M. Stancil)

지지 않도록 해야 한다. 어쩔 수 없이 교차 지점이 발생한 경우에는 사람들의 시선을 교차 지점에서 떼어낼 수 있는 방법을 찾아야 한다. 가장 간단하게는 줄기를 재배치하거나, 색상 톤을 변화시키는 방법이 있다. 예를 들어 뒤에 있는 줄기는 흐리게 해 앞쪽 줄기를 부각시키는 것이다. 식물을 소재로 한 현대 작가들은 특별한 패턴을 만들기 위해 교차 줄기를 의도적으로 사용하는 경우도 있다.

잎과 꽃 그림에서는 눈이 직선, 또는 가상의 선을 따라갈 때 문제점이 발생한다. 수선화 그림은 꽃 머리의 모양과 각도 때문에 또 다른 어려움이 발생한다. 천사의나팔꽃은 화면 모서리에 꽃이 자리하게 되는데, 두 송이의 꽃이 좌우로 나누어져 있어서 가운데는 빈 공간으로 남는다. 이와 같은 경우, 중앙에서 바깥쪽을 향해 디자인하는 것이 좋다.

뿌리의 구성

수염 뿌리는 덥수룩하거나 매우 길어서 묘사하는데 어려움이 있지만 대부분의 작가는 뿌리의 습성을 묘사함에 있어 일단 충분히 표현되면 뿌리 그리기를 멈추고 다른 선 작업을 이어나간다. '스노우드롭'이나 '히야신스'처럼 여러 포기가 뭉쳐서 자라는 식물은 여러 포기에서 단 하나의 식물을 선택해 묘사해 주는 것이 좋다. 나머지 포기들은 지상부만 그림으로 표현하고 뿌리는 생략하되, 뿌리 부분에는 토양 입자와 자갈 등을 대신 그려 넣을 수 있다. 과거 한 때 식물 뿌리를 캐지 않고 상상해서 그려 넣은 적이 있었다. 예컨대 초기 버섯 일러스트 중 일부는 화초 뿌리를 버섯 뿌리인 것처럼 보여주고 있는 것이다.

식물의 기부(밑부분)를 상세하게 묘사하는 것은 뿌리가 표시 되지 않는 요인이 될 수 있다. 예를 들면 근생엽이 방석처럼 퍼져 바로 꽃대가 올라오는 로제트형 식물인 프리뮬러, 시클라멘, 민들레 등은 땅에서 올라온 근생엽이 식물의 기부 둘레에 있기 때문에 그 밑으로 보여야 할 뿌리의 머리 부분을 감추어 버린다. 이 문제를 극복하기 위해 식물이 볼록한 흙더미 위에서 자라는 모습으로 그리기도 하고, 화분에 심어진 식물을 그리기도 한다. 필요한 경우 화분까지 그려 넣어야 하는데, 화분을 그릴 때는 화분의 윗부분만 보여주는 것이 전체를 그리는 것보다 자연스럽게 보인다.

서식지

식별 목적의 보태니컬 일러스트레이션이라면 식물의 자연 서식지에 대해 약간의 정보를 표기해 주는 것이 좋다. 예를 들면 담쟁이패니워트(*Umbilicus rupestris*)와 애기누운주름(*ivy-leaved toadflax*)은 담장에서 자생한다는 설명을 덧붙여 주는 것이다. 또한 특정 지질 지역에서 자생하

▲ 땅에서 성장하는 히야시스를 알기 쉽게 묘사한 그림
(Sheila Thompson)

는 식물에 대한 정보를 기재해 놓으면 표본을 식별하는데 도움이 된다. 나아가 상상력을 발휘해 메인 식물은 수채화로 묘사하고, 공영식물(companion plants, 역자 주: 함께 키우면 좋은 식물)은 연필로 묘사하는 등의 방법 역시 보는 이들의 시선을 끄는데 도움이 된다.

나무 일러스트

용지에 비해 나무는 너무 크기 때문에 일러스트 작업에 문제가 된다. 식별 목적을 가진 일러스트라면 나무의 형태에 대한 정확한 정보를 그림의 어딘가에 표시해야 하는데, 크기 정보를 보여주는 축척 막대가 그 대표적인 예이다. 일부 아티스트들은 나무 일러스트에서 나무 크기를 가늠할 수 있도록 토끼나 사슴 등을 그려 넣어 나무의 크기를 가늠하게 했다. 한편, 나무의 생애를 보여주는 일러스트는 여러 계절이 소요될 수 있으므로 아이디어가 떠오를 때마다 최종 구성 작업에 사용할 수 있도록 스케치를 해 두는 것이 바람직하다.

서명 및 레이블

그림에 넣는 작가의 서명은 전체 디자인을 침범하지 않는 범위 안에서 깔끔하게 처리하는 것이 바람직하다. 식물의 이름을 기재하는 것도 고려할 수 있는 사항인데, 손글씨는 그림과 마찬가지로 고품질이

어야 한다.

상기할 점

1. 종이에 여백을 설정한 뒤, 작업의 경계선으로 삼는다.
2. 구성의 초점을 어디로 할 것인지 고려한다.
3. 중심에서 바깥쪽으로 향하는 디자인을 한다. 관람자의 시선은 디자인을 통해 주위에 안내되어야 한다.
4. 포지티브 공간과 네거티브 공간 사이의 균형을 확인한다.
5. 줄기와 꽃이 용지 중앙을 비워 두고 모서리에 배치되는 것을 피한다.
6. 교차 줄기는 관심을 유도할 수 있지만, 용지 한가운데에서는 교차 줄기를 피한다.
7. 꽃이 가장자리로 흩어져 있거나, 그림의 중앙부가 비어있는지 확인한다.
8. 거울을 통해 다른 각도에서 그림을 관찰하면서 구성에 문제가 없는지 확인한다.
9. 작가의 서명과 식물의 이름은 디자인의 일부이므로, 전체 그림에 적합하게 기입한다.

▶ 담쟁이패니워트(*Umbilicus rupestris*)는 돌담 주변에 자생한다.
(Gillian M. Constable)

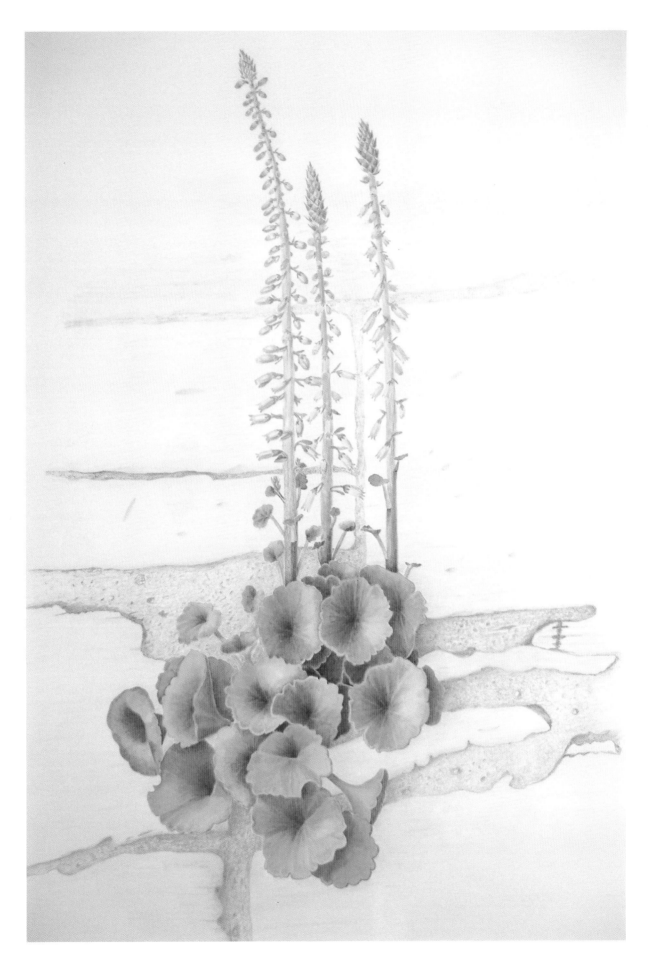

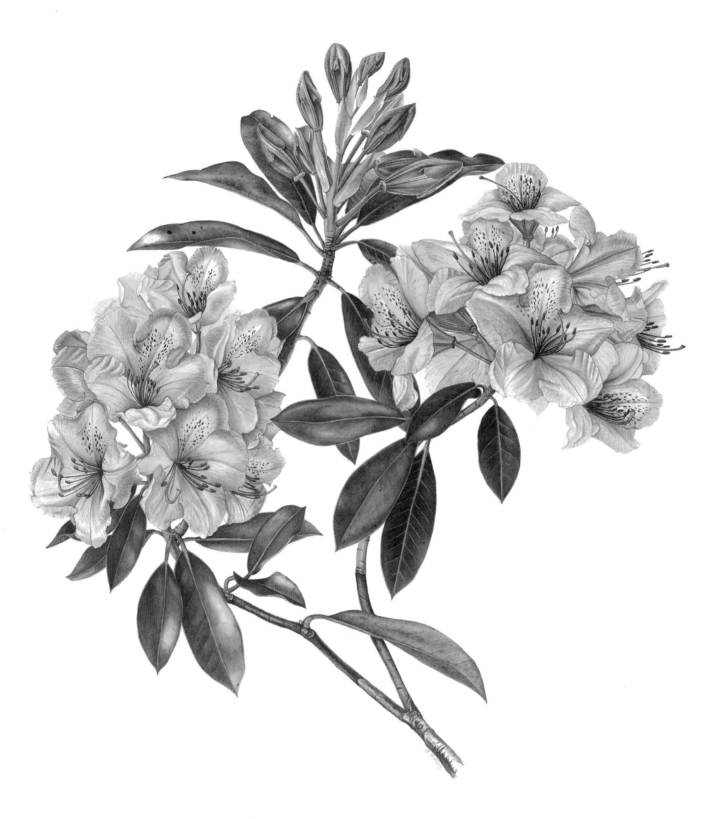

▲ 피츠버그에서 개최된 헌트 연구소의 제12회 국제 식물 그림 전시회
작품으로 선정된 진달래 'Pink Pearl'에 대한 매력적인 그림
(Caroline Holley)

마무리 작업

완료되었습니까?

작품이 완성되었는지를 아는 것은 매우 판단하기 어려운 일이다. 어떤 사람은 미련을 버리지 못해 지나치게 많은 것들을 그려 넣는가 하면, 또 어떤 사람은 너무 빨리 붓을 놓아 버리기 때문이다. 작품의 완성 여부 판단은 작업을 일단 멈추고 나서 그 다음날 새로운 시각으로 그림을 보는 방법이 있다. 보다 객관적인 평가를 위해, 다른 방에서 눈높이 위치에 그림을 세운 뒤 그림에서 멀리 떨어져서 바라보기도 한다. 확인 절차를 밟을 때는 그림의 초점과 시선이 머무는 곳을 찾아본 뒤, 그 부분을 보다 자세하고 선명하게 해주는 것이 좋다. 나아가 그림 전반에 걸쳐 색상 균형을 확인하고 조율이 필요한 곳은 없는지 검토해야 한다.

배경에 속하는 부분은 상세한 묘사 대신 흐리게 처리해야 하고, 눈에서 가까운 물체는 보다 강렬하고 밝고 명확하게 그려져야 한다. 또한 작품 전체에서 모든 가장자리가 선명한지 확인해야 하며, 삐친 물감은 확대경으로 확인해 말끔하게 처리해 준다. 마지막으로 새로운 보완 작업이 필요한지 새로운 시각으로 확인하기 위해, 거울 앞에 서서 거울 속 작품을 꼼꼼하게 살펴본다.

구성 및 세부 사항 체크하기

작품의 구성 상태가 괜찮은지 검토하기 위해 색깔 부분을 제외한 공백 영역을 네거티브 영역으로 설정하고 그림 전체를 확인한다. 공백 영역에 시선을 끄는 뭔가가 있는지 역시 살펴보아야 한다. 잎과 줄기, 꽃과 줄기가 붙어있는 접속점마다 명확하게 이어져있는지 확인해야 하며, 식물의 잔털과 가시의 구조 및 위치를 다시 한 번 검사한다. 밝은 색 털은 어두운 배경에서는 희미하게 보여야 하고, 밝은 배경에서는 어둡게 보여야 한다. 줄기의 굵기가 올바른지, 사라졌다 다시 나타나는 줄기의 정렬 상태가 정확한지 확인한다. 또한 잎의 맥상은 자연스러워야 한다. 잎맥은 지나치게 넓거나 너무 강조되지 않아야 하며, 뒤틀리거나 굽어져 있는 잎은 정확하게 묘사되어야 한다. 뒤틀린 잎의 잎맥은 연속된 것처럼 보여야 하고, 중간에 끊긴 것처럼 보이지 않도록 주의해야 한다. 꽃잎의 부착면 역시 제대로 묘사되어 있는지 확인해야 하는데, 스노우드롭(수선화 종류)처럼 꽃대가 고개를 숙이는 꽃은 꽃대의 굴곡이 자연스럽고 올바르게 그려졌는지 검토하는 것이다.

문제 예방하기

오른손잡이는 사용하는 화구와 도구들을 오른쪽에 놓아야 한다. 작업을 진행하는 과정에서 화폭을 가로질러 물감을 찍거나 브러시를 씻는 일이 발생하지 않도록 해주기 때문이다. 종이를 이동할 수 있다면 이동하여 작업하는 것이 화면에 물감 방울을 떨어트리지 않는 가장 좋은 방법이다.

작업 중인 그림을 덮어서 보호할 수 있는 도구로는 종이와 아세테이트가 있다. 아세테이트 필름은 그림을 볼 수 있기 때문에 편리하다. 종이에 손을 올려놓고 그리는 것은 얼룩이나 손 기름 자국을 유발할 수 있다. 손 기름 같은 기름 자국은 처음에는 보이지 않을 수 있지만, 나중에 물감이 제대로 착색되지 않아 난처할 수 있다. 수채 물감은 기름 자국에 잘 착색되지 않기 때문에 종이에 얼룩 자국을 만든다. 그림에서 보호할 부분을 뜨개질 천으로 덮는 방법도 있는데, 손을 움직일 때마다 가볍게 미끄러질 수 있지만 축축한 영역으로 미끄러지지 않는 한 나름대로 유용한 도구이다. 엄지와 검지에 구멍을 낸 면장갑을 끼고 손가락 사이로 브러시 작업을 하는 것도 실용적인 아이디어이다. 다만 면장갑은 항상 청결을 유지해야 하고 거치적거리지 않도록 착용감이 좋아야 한다. 작업을 마친 뒤에는 먼지가 내려앉지 않도록 그림 전체를 큰 커버로 덮는다. 또한 아이들이나 애완동물이 접근할 수 없는 곳에 보관해야 한다.

작업 중에는 차, 커피, 간식거리 등을 그림 테이블에 올려놓지 않는다. 작업 중 물컵 등을 그림 테이블에 내려놓다가 쏟아 그림을 망치는 예가 의외로 많다. 세심한 주의가 필요한 작품을 단순한 부주의로 망칠 수도 있다는 사실을 항상 염두에 두어야 한다.

흑연 얼룩 자국 및 원치 않는 라인 지우기

확대경으로 연필 라인을 따라 검사하면서, 흑연이 뭉개져 얼룩으로 변한 부분이 있는지 찾아본다. 발견한 흑연 얼룩은 퍼티 지우개로 토닥거리거나 굴리는 방식으로 지울 수 있다. 일부 작가들은 블루택(물체 고정용의 접착고무)을 사용하지만 윤활제 자국이 남을 수 있으므로 바

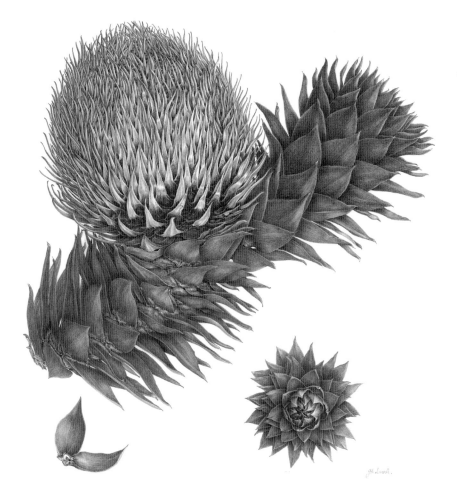

◀ 연필 그림은 작업 도중 흑연 자국이 손에
의해 뭉개지지 않도록 커버를 하는 것이 좋다.
칠레소나무(*Araucaria raucana*)의 열매
(Julie Small)

람직한 방법은 아니다. 전동 지우개는 종이에 거의 접촉하지 않은 상태에서 지우므로 종이를 손상시키지 않는 장점이 있다. 작업 초기에 지우개를 사용했을 경우, 그 부분의 종이가 거칠게 일어난 상태일 가능성이 높은데, 이 문제를 해결하려면 채색하기 전에 그 부분을 손가락 등이나 손톱으로 문질러서 반반하게 펴야 한다.

색연필 자국 지우기

색연필 자국은 전동 지우개나 퍼티 지우개로 쉽게 지워진다. 또 다른 방법은 탈착식 마스킹 필름과 에어브러시 형 도구가 있다. 마스킹 필름을 지우고 싶은 부분에 놓고 그 위를 연필로 문지르면 마스킹 필름 뒷면에 지우고 싶은 색상이 나타난다. 이 방법은 얼룩 등을 지울 수 있을 뿐만 아니라, 잎에서 원치 않는 잎맥을 제거할 때 사용해도 좋다. 그림에서 어떤 부분을 지울 때는 그 전에 같은 유형의 종이에서 테스트해 볼 필요가 있다. 실험에서 확실히 지워지지 않는다면, 그 방법은 시도하지 않아야 한다.

수채 물감 제거

종이에 실수로 물감을 떨어뜨리거나 불필요한 수채화 자국이 발견된 경우에는 가급적 빨리 제거해야 하며, 가능하면 종이가 마르기 전에 제거하는 것이 좋다. 준비물로는 깨끗한 물과 브러시, 그리고 티슈만 있으면 된다. 물감이 떨어진 경우에는 그 부분에 브러시로 깨끗한 물을 약간 적신 뒤 잠깐 동안 기다렸다가 티슈로 토닥거려서 말리면 된다.

또는 단단한 돼지털 브러시에 깨끗한 물을 찍어 바른 뒤, 종이의 표면을 부드럽게 밀거나 당기면서 지울 수 있다.

그림에서 건조한 물감 부분은 면도날로 안료를 긁는 방법으로 지우기도 한다. 이 경우 입자가 종이 속으로 침투하지 않기 때문에 무기 안료를 긁어서 지울 때 효과적이다. 다만 종이의 표면을 자꾸 긁어대면 종이가 손상될 수 있으므로, 작업을 끝낸 뒤에는 종이 표면을 부드럽게 눌러 원상태로 복원시켜 놓아야 한다.

그림을 감상하다 보면 잘못 칠한 수채 물감 부분을 감추기 위해 흰색 과슈 물감을 덧입혀 놓은 경우를 종종 발견하게 된다. 과슈 물감을 칠할 때는 너무 두껍지 않도록 주의를 기울여야 하는데, 그렇게 하지

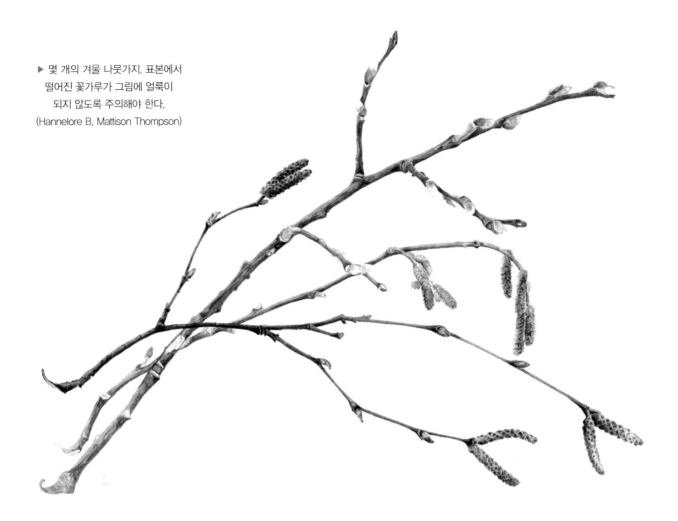

▶ 몇 개의 겨울 나뭇가지. 표본에서
떨어진 꽃가루가 그림에 얼룩이
되지 않도록 주의해야 한다.
(Hannelore B. Mattison Thompson)

않으면 얼룩처럼 보여지기도 하기 때문이다. 이때도 과슈 물감을 칠한 뒤 마를 때까지 기다렸다가 수채화 작업을 마무리한다. 나아가 잘못된 부분을 수정하기 위해 과슈를 칠할 때는 감출 부분보다 더 넓은 영역에 과슈 물감을 칠하지 않아야 한다. 한편, 세밀한 사포나 얼룩 제거용 스펀지는 마른 물감을 제거할 때 사용하면 효과적이다. 레이크랜드 사의 매직 스테인 제거 스펀지(Magic Eraser Stain Remover)는 주방용 제품이지만 마른 물감 제거에도 탁월한데, 그림에 사용하기 전 테스트 과정은 필수적이다. 또한 스펀지를 오랫동안 사용하면 끊어지거나 가루가 떨어질 수 있기 때문에 장기간 사용은 피하는 것이 좋다. 오류 색을 제거한 뒤에는 완전히 건조시킨 이후 종이 표면을 부드럽게 눌러 본래 상태로 되돌려 놓는다.

지금까지 얘기한 모든 작업이 실패했을 때는 물감 자국을 지우기 위해 옛날 방식을 쓸 수밖에 없다. 그것은 잘못된 부분에 꽃이나 잎, 또는 곤충을 그려 넣어 오류를 감추는 방법이다.

펜 & 잉크 그림의 오류 지우기

펜과 잉크 그림에서 실수를 수정하는 방법은 면도날로 종이 표면을 부드럽게 긁어낸 뒤, 그 부분을 매끄럽게 복원해 주면 된다. 수정액이나 흰색 과슈 물감은 출판 목적의 펜과 잉크 드로잉을 수정할 때 사용할 수 있다. 대부분의 경우 수정한 흰색 부분은 출판 인쇄물에 표시되지 않는다.

벨룸에서 수채 물감 지우기

모조 피지나 양피지는 물감이 표면에서 쉽게 제거되는 장점이 있다. 젖은 브러시로 물감을 부드럽게 밀어내면 피지 용지가 깨끗해지는 것이다. 만약 이 방법이 통하지 않으면 미세한 사포로 표면을 문질러서 제거하면 된다.

수채화에서 구겨지거나 쪼그라든 자국 처리 방법

수채화 용지는 신축성이 있어서 페인팅을 시작하기 전에 구겨지거나 쪼그라든 자국을 쉽게 해소해 준다. 그러나 쉽게 구겨지지 않는 140lb(300gsm) 두께의 무거운 종이를 사용할 경우, 신축성 작업을 할 필요가 없다. 만약 완성된 그림에서 구겨지거나 쪼그라든 자국이 발견되면 다음과 같은 방법으로 해결할 수 있다. 먼저 완성된 그림을

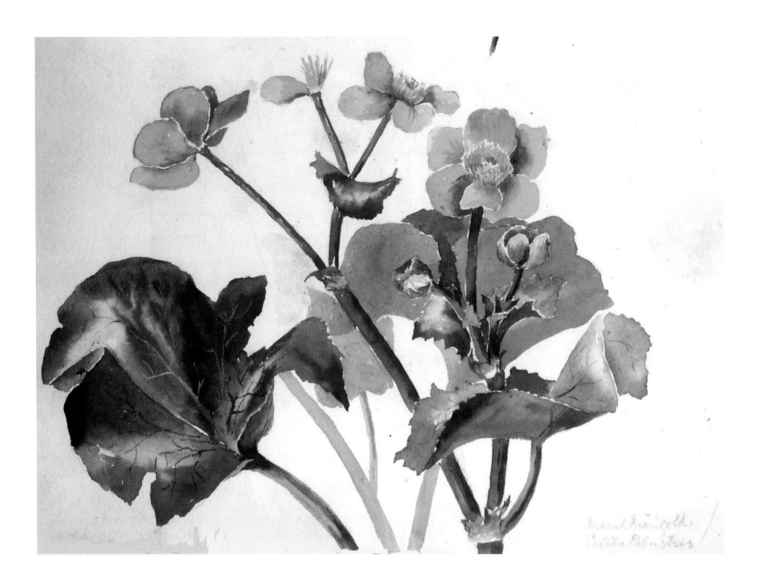

충분히 건조시킨다. 그런 다음 깨끗하면서 매끄럽고, 판자처럼 단단한 종이를 깔고 그 위에 그림을 뒤집어 놓는다.

이제 큰 브러시나 스펀지를 사용해 종이 뒷면을 축축하게 만들어야 한다. 이때 물이 가장자리를 통해 흘러서 그림 그려진 안쪽으로 스며들지 않도록 주의한다. 그리고 나서 젖은 표면에 깨끗한 흡묵지(압지) 두 장을 겹쳐 놓고 무거운 화판으로 누른 뒤 하룻밤을 기다린다. 종이는 몇 시간이 흐른 후에도 마르지 않는데, 평균적으로 약 15시간이 지나야 건조된다. 시간이 흘러 반듯하게 펴진 그림이 완전히 마르면 최대한 서둘러 액자에 거치하도록 한다.

이름 지정

재배종과 야생종을 포함한 식물들은 식물학적 식물명과 일반적인 식물명을 갖고 있다. 일반적인 식물명은 나라마다 다를 수 있고, 같은 나라에서도 지방에 따라 달리 부르기도 한다. 상당수의 야생화들은 예부터 내려오는 전통적인 이름을 갖고 있는데, 예를 들자면 '꽃냉이(*Cardamine pretensis*)'의 경우에는 '숙녀의 작업복(lady's smock)', 또는 '뻐꾸기꽃(cuckoo flower)'이라는 토속적인 이름으로 불리기도 한다. 또한 일부 야생화들은 거의 모든 지역에서 서로 다른 이름으로 불려서 식물학자들을 헷갈리게 하는 경우도 있다.

과거에는 어떤 식물에게 이름을 붙일 때 서술적 묘사가 포함되곤 했기 때문에 식물명이 꽤 길기도 하였다. 1753년에 식물학자 칼 린네는 『식물종(Species Plantarum)』이라는 책을 출간했다. 이 책에는 칼 린네가 알고 있는 모든 식물이 등장하는데, 그는 각 식물의 특징과 함께 쉽게 알아볼 수 있도록 이항 이름 체계(consisted of two parts)를 만들었다. 이항 이름은 사람들이 기억하기 쉽게 두 부분으로 구성되어 있는데, 첫 번째 이름은 '속명(genus)'이고 두 번째 이름은 '종족명(species)'이다.

▲ 요스타베리 그림은 런던 왕립원예학회 전시회에 출품된 작품이다.
열매는 까막까치밥나무와 구즈베리의 교배종이다.
(Sylvia Sutton)

칼 린네의 이항 이름 체계는 언어가 다른 나라에서도 인식되기 때문에 오늘날에도 여전히 사용되고 있다.

이항 체계의 식물명은 그 식물의 라틴어 이름으로 불린다. 하지만 언제부터인지 그리스어와 라틴어를 조합한 이름이 사용되었고, 그로 인해 오해의 소지가 생겨나기도 했다. 그러나 지금은 식물의 자생지와 발견자를 기념하기 위해 라틴어화한 단어도 사용되고 있다. 국제 식물명명규약(International Code of Botanical Nomenclature)은 새로운 식물들을 위한 이름의 명명 규칙과 가이드라인을 규정하고 있다.

이름의 첫 번째 항은 일반적인 식물 이름이거나 식물이 속한 속명으로, 첫 글자는 항상 대문자로 시작한다. 이름의 두 번째 항은 특정한 별명인데, 대문자로 시작하지 않는다. 나아가 출판물에서는 두 항 모두 이탤릭체로 표기하며, 손 글씨의 경우 이름에 밑줄을 긋는다.

학술 묘사를 할 때는 다음 정보를 참고할 필요가 있으며, 작업 중인 그림의 여백에 추가할 수 있다.

야생 식물 그림의 작품명 명명법

1.　　식물의 라틴어 이름

2.　　식물의 일반적인 이름

3.　　식물이 발견된 자생지 이름

4.　　식물의 서식지 특성에 대한 간단한 설명

5.　　일러스트레이션의 날짜

재배 식물 그림의 작품명 명명 방법

1.　　식물의 라틴어 이름

2.　　식물의 일반적인 이름

3.　　식물의 제공자 : 개인 소장품, 식물원, 종묘장 등

4. 수납 번호 : 식물원에서 제공한 식물일 경우, 식물원에서 사용하는 관리 번호 등
5. 수집가의 번호와 수집 날
6. 원산지 국명
7. 일러스트레이션의 날짜

여기에서 일러스트레이션의 날짜란 작가가 그림을 완료한 후 종이에 서명을 기재한 날을 말하며, 서명은 작품의 오른쪽 하단에 한다. 그 이외의 정보는 작품의 왼쪽 하단 여백에 넣을 수 있다. 식물에 대한 정보는 정확하지 않을 경우 수정할 수 있도록 연필로 기재하는 것이 바람직하다.

작품 설치와 액자

매트지를 함께 사용하면 작품을 견고하게 보호할 수 있다(역자 주: 마운트보드=매트지). 매트지는 액자 속에서 그림이 유리에 닿지 않게 함으로써, 그림이 숨을 쉴 공간을 만들어준다. 그림을 액자에 거치할 때 시각적인 균형을 주려면 매트지의 아래쪽 여백을 위쪽과 옆쪽 여백보다 더 크게 잡아야 한다. 그 이유는 액자를 벽에 걸거나 매달았을 때 아래쪽이 좁게 보이는 현상을 상쇄시켜 주기 때문이다.

매트지를 만들 때는 구멍의 외각을 균등하게 절단하고, 나중에 아래쪽 여백이 더 넓게 완성되도록 위쪽과 좌우 여백을 조금 좁게 설계한다. 이어서 매트지를 만들기 전에 준비한 종이 보드가 사각형인지 확인한다. 이 규칙은 이중 매트지의 내부 매트지에는 적용할 필요가 없다. 내부 매트지는 상하좌우 여백을 5mm(1/4 in) 정도로 안배해 준다. 이런 방식의 마운팅 제작법은 높은 벽에 그림을 걸었던 빅토리아 시대의 방식으로, 사람의 눈높이에 그림을 거는 오늘날에는 필요하지 않다. 하지만 몇몇 현대 미술가들은 매트지의 네 방향 여백을 똑같이 해 액자를 짜 맞추기도 한다.

매트지 재료는 최상의 품질을 유지하며, 신중하게 보관해야 한다. 매트지의 좋은 재료는 일본쌀종이(역자 주: 일본 화지, 닥종이를 말함)와 전분으로 만든 풀인데, 이것을 사용하면 그림을 액자 등에서 떼어낼 때 손상 없이 깔끔하게 분리할 수 있다.

보태니컬 아트 작품을 거치하는 매트지가 유리와 작품 사이의 간격을 두어 약간 뜨게 한 방식도 있다. 그림은 벨룸이 공기와 잘 접촉해야 하므로 매트지가 액자 안에서 한 단 높은 위치에서 살짝 뜬 상태로 그림을 앉힌다. 특별한 종이에 작업한 그림 역시 필요에 따라 이러한 방식의 액자를 만들기도 한다. 어떤 형식의 액자라 할지라도 액자의 유리는 그림과 닿지 않아야 한다.

공개 스튜디오 행사에 크고 작은 작품을 전시하면, 작품을 판매하고 대금을 지급받을 수 있는 기회를 잡을 수도 있다.

(Gael Sellwood)

보태니컬 아트 작품은 전통적으로 크림색 매트지와 가느다란 금색 프레임 액자를 사용하지만, 패션이 다양하게 변화하면서 예전과는 다른 아름답고 다채로운 방법으로 그림을 보여주고 있다. 프레임은 여러 가지 장식이 많은 것보다 심플한 것이 좋고, 색깔이 강한 마운트는 적합하지 않다. 아울러 특정한 공간과 색깔을 맞추는 프레임은 피한다. 프레임은 작품의 가치를 돋보이도록 해야 한다.

전시회와 판매

일단 적당한 수준의 실력이 갖춰지면 판매도 고려하고, 작업 비용 일부를 보전하기 위해 작품 전시회를 여는 것도 바람직하다. 많은 지역 사회에서 보태니컬 아트 전시를 유치하려는 노력을 기울이기도 한다. 자신이 거주하거나 활동하는 지방이 보태니컬 아트에 관심을 보이는 곳이라면, 작가는 매우 운이 좋다고 볼 수 있다. 그런데 꽃 그림을 전시할 때는 매우 인상적인 풍경화나 강렬한 정물화 옆에 자신의 작품이 걸리게 하는 것은 피하는 것이 좋다. 보태니컬 아트는 압도적인 그림 옆에서는 시선을 끄는 데 한계가 있기 때문에 가능한 한 떨어뜨려 전시해야 한다. 한편, 국가에서 주최하는 미술전시회에 도전해 보는 것도 바람직하다.

작품 가격 책정

완성된 작품의 판매를 성사시키려면 작품 가격을 현실적으로 책정하는 것이 중요하다. 그림이 갤러리에서 전시되는 경우라면 보통 갤러리의 주인이 그림의 가격에 대해 조언을 해준다. 그리고 판매 성과가 좋을 경우 전시회를 또다시 개최하기도 한다. 이때 갤러리 주인이 작품의 스타일에 대해 간섭하지 않도록 명확한 선을 그어 둘 필요가 있다. 자칫하면 작가와 만들어진 예술품이 타협을 하게 될 것이기 때문이다.

각종 전시회에서 비슷한 스타일의 작품 가격을 알아보는 것은 자신의 그림 값을 책정하는데 도움이 된다. 그림 가격은 나라에 따라 달라질 수 있고, 판매 가격은 비용보다 높게 반영해야 한다. 그림 값을 높게 책정한다고 해서 존경을 받거나 하지는 않는다. 또한 헐값에 그림을 팔면 동료 작가들에게 원성을 들을 수도 있다. 작품은 그냥 판매되는 것이 아니다. 작품의 가격을 정할 때는 다음과 같은 기본 요소를 고려해야 한다.

첫 번째는 액자 및 프레임 비용을 포함한, 그림 작업에서 사용된 관련 재료 비용이다. 여기에는 작품 제작에 소요된 시간까지 포함해야 한다. 확실하고 현실적인 숫자로 소요 시간을 계산한다. 예비 그림 작업과 구상 작업에 소요된 시간 역시 마찬가지다. 두 번째는 작업실 유지 비용과 관리 비용, 전시회 탐방 비용, 식물 취재 비용, 홍보 비용 등과 같은 숨겨진 비용을 포함해야 한다. 여기에 또 한 가지 추가해야 할 매우 중요한 요소가 있다. 자신이 구상하고 완성한 모든 그림이 매번 성공적인 작품이 되거나, 매번 판매에 적합한 것은 아니라는 사실이다.

구매자 찾기

구매자를 찾는 것은 보태니컬 아트에 전문화된 아티스트들에게는 무척 어려운 일이다. 따라서 판매 수수료, 홍보 관리 등을 목적으로 메일링리스트를 구축하는 것이 좋다. 전국에 걸친 오픈 스튜디오 이벤트는 더 많은 사람들을 잠재적인 고객으로 이끌 수 있다. 개인 전시회를 개최할 비용이 부담스럽다면, 주변의 동료 작가들과 합동 전시회를 개최하는 것도 좋은 방법이다.

수수료

일부 예술 단체에서는 경우에 따라 작품을 위탁 판매하고, 그에 대한 일정 액의 수수료를 받아가기도 한다. 전시회 개최 비용은 보통 해당 단체의 회비로 충당하며, 갤러리는 일반적으로 전시 비용과 자신들이 서비스를 반영한 금액을 판매 수수료로 책정한다. 아티스트는 항상 세금과 판매 수수료가 포함된 액수를 그림 가격으로 책정해야 한다. 일반적으로 그림의 판매 수수료는 그림 가격의 3분의 1이지만, 상황에 따라 그 편차가 클 수도 있다.

위탁 작품

작품의 의뢰나 위탁은 일반적으로 추천자의 소개로 이루어지거나, 구매자가 전시회에서 유사한 작품을 만났을 때 발생한다. 의뢰 받은 작품의 가격은 작가와 의뢰자가 협의하여 결정한다. 혹시라도 그림이 완성되기 전에 의뢰 관계가 해소되지 않도록, 서면을 통한 정식 계약서를 작성하는 것이 좋다.

고객과 갤러리를 위한 포트폴리오 준비

고객에게 보여줄 포트폴리오는 가볍고 휴대하기 편한 형태로 준비해 두는 것이 좋다. 운반 케이스나 포트폴리오를 선택할 때 고려할 점은, 포트폴리오의 크기, 내구성, 보호 상태 및 콘텐츠의 구성이다. 나아가 프레젠테이션을 중요하게 여겨야 하며, 각 작품은 프레임 형태의 매트지에 부착하여 전시하도록 한다. 액자화 된 작품들은 일반적으로 플라스틱 파일 첩에 넣어서 운반한다. 프레젠테이션을 할 때 보여주는 작품의 수는 최대 10~15개를 넘어서는 안 되며, 가장 퀄리티 있는 인상적인 작품을 첫 페이지에 배치하는 것이 유리하다.

포트폴리오는 양보다 질이 중요하다. 포트폴리오에 포함된 것들은 언제든지 자신 있게 그릴 수 있는 그림 위주로 준비하되, 품질이 떨어지는 것들은 제외한다. 만일 출판된 그림이 있다면 그 그림의 복사본을 포트폴리오의 앞쪽에 넣는다. 그렇게 하면 고객이 흑백이나 컬러 그림 중 어느 그림에 관심이 있는지 자연스럽게 확인할 수 있다.

저작권

저작권은 창작품을 보호하기 위한 법률로, 작품을 생산하는 모든 아티스트에게 부여되는 권리이다. 영국에서는 작품 등록 없이도 저작권 권리가 자동적으로 보호된다. 작가는 자신의 작품을 찍은 사진이 판매되는 경우에도 사진에 대한 저작권을 보유하며, 원본 작품은 전시하거나 판매가 된 이후에도 작가의 허가 없이는 원화를 복사하거나 복제할 수 없다. 저작권은 실제적인 일러스트레이션인 실물에만 적용되며, 그 배후에 있는 아이디어에는 적용되지 않는다. 이 때문에 일단 공개가 되면 공공 영역에서 새로운 디자인이나 아이디어가 다양하게 재생산되는 것을 볼 수 있다. 저작권은 아티스트가 살아있는 동안 계속 보유하며, 저작권의 소멸은 저작자가 사망한 후 70년째 되는 해에 이루어진다. 사망 후부터 70년 동안의 저작권 수익은 일반적

으로 원 저작권자의 상속인에게 넘겨진다. 저작권은 원 저작자 사망 70년 후에 완전 소멸되어 공공의 영역으로 들어간다. 이후부터는 더 이상 보호 되지 않는다.

저작권은 원 저작권자에 의해 판매 될 수 있다. 그 이후 발생하는 저작권 수입은 원 저작자가 아닌, 저작권을 구매한 사람에게 귀속된다. 작품에 대한 서명은 일반적으로 원 저작권자가 하게 된다. 따라서 그림을 완성한 뒤에는 서명을 해 저작권의 소유자이자 작품의 크리에이터임을 표시하는 것이 좋다. 의뢰품을 제작한 경우에도 저작권을 구매자에게 양도하지 않은 한 작품을 그린 작가가 보유한다.

아울러 자신의 작품이 판매되었을 때는 항상 판매 실적을 기록하는 것이 좋다. 기록해야 할 내용은 판매 날짜를 포함해 구매자의 이름과 주소 등이다. 또한 자신의 완성된 작품을 사진으로 찍어서 시각적 기록을 하는 것도 좋은 아이디어이다. 자신의 저작권은 스스로 보호해야 한다. 디자인 및 아티스트 저작권 협회(DACS)는 영국에서 활동하는 예술가의 저작권 및 상속인을 보호하는 회원제 조직이다.

▲ 착색된 종이에 그린 일러스트는 고객의 눈을 단번에 사로잡지만,
오직 자신감 있게 보여 줄 작품만을 포트폴리오에 올려야 한다.

(Jenny Harris)

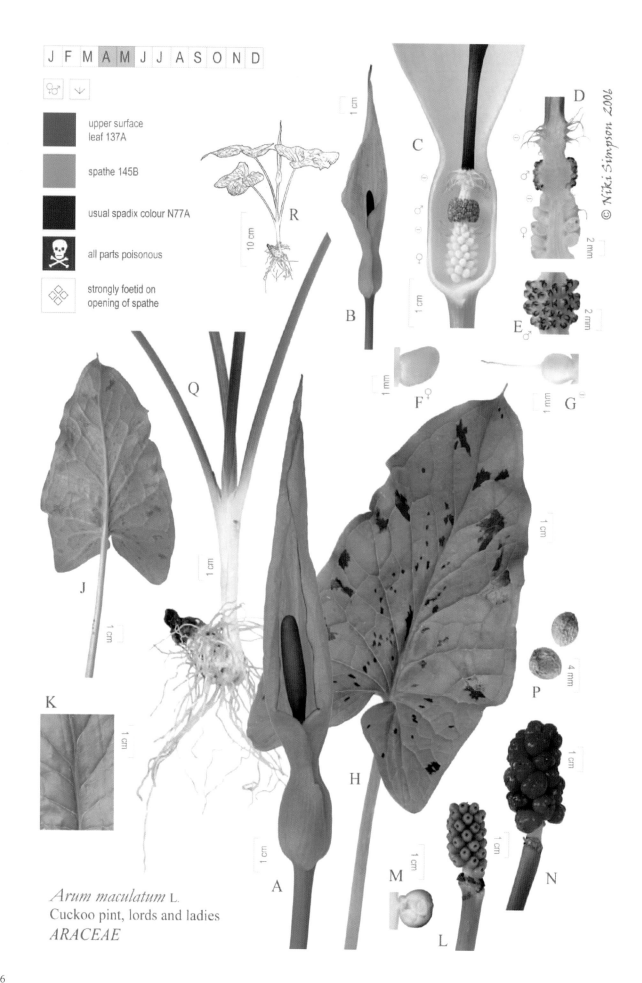

J F M A M J J A S O N D

upper surface
leaf 137A

spathe 145B

usual spadix colour N77A

all parts poisonous

strongly foetid on
opening of spathe

© Niki Simpson 2007

R

C

D

B

E ♂

F ♀

G

J

Q

K

H

A

P

M

L

N

Arum maculatum L.
Cuckoo pint, lords and ladies
ARACEAE

사진과 컴퓨터

보태니컬 아트는 실용적인 기술로, 드로잉이나 회화를 완료하기까지 부지런히 일해도 많은 시간이 소요된다. 식물은 살아있는 재료이기 때문에 같은 상태로 머무르지 않고 끊임없이 움직이고 변화한다. 시간이 경과하면 죽을 것이고, 그때까지 그림을 완성하지 못했다면 당혹스러운 상황에 처할 수도 있다. 식물의 짧은 수명은 종종 아티스트를 좌절시키기도 한다. 작가가 앉아서 그림을 시작할 때부터 식물의 상태는 서서히 나빠지고 있기 때문이다.

디지털 사진

첨단 기술인 디지털 카메라의 도움으로 식물의 삶을 순간 캡처할 수 있다. 사진을 찍은 즉시 디지털 이미지를 재현할 수 있는데, 이는 작가들이 할 수 있는 참고 자료 수집의 가장 뛰어난 방법이다.

드로잉 작업을 시작할 때는 먼저 식물의 모습을 디지털 사진으로 찍는 것이 좋다. 그 시간에 어떤 모습이었는지 참고할 수 있는 자료가 된다. 사진 속의 식물은 서식지를 벗어나 작가에게 도착했을 때의 첫 모습이므로, 어떤 식으로 바뀌기 전의 모습을 상기하게 하는데 도움을 준다. 카메라는 식물이 주위 환경에 어떻게 변화하는지를 보여줄 수 있다. 카메라는 또한 식물의 습성과 서식지를 모두 포착할 수 있다.

어떤 식물은 비온 후 뜨거운 열기 때문에 고개를 숙인 것일지도 모른다. 또 어떤 식물은 자기 주변의 목초지에서 상대적으로 우위에 있었거나, 혹은 빛에 먼저 도달하기 위한 생존 경쟁을 벌이기도 한다. 그리고 몇몇 식물은 바위를 타고 기어올랐거나 나무에서 자랐을 수도 있고, 보도블록 틈이나 화단에서 성장한 것 일 수도 있다. 식물을 서식지에서 옮길 때 그러한 현상들은 본래의 상태에서 분리되는데, 사진 촬영은 나중에 중요한 단서가 된다. 카메라는 식물의 그와 같은 이야기를 캡처한다. 식물이 어느 곳에서 성장했고 주변물은 무엇인지, 그날의 시간과 계절을 보여주는 것이다.

자연에서의 야생화 촬영

채집이 허락되지 않은 보호종 식물이 있다. 그런 경우 스케치 작업은 현지에서 완료하거나, 여러 장의 사진을 찍어 나중에 작업할 수 있다. 이렇듯 디지털 카메라의 발전은 작가들에게 보다 많은 기회를 주고 있다.

훗날을 위한 참고 사진을 식물의 서식지에서 찍기로 계획한 경우, 몇 가지 참고할만한 지침이 있다. 가능하다면 그 장소에 출입할 수 있는 허가를 받고, 식물을 뿌리째 남획하지 않도록 한다. 일부 식물은 사람의 발자국에 민감하기 때문에 가급적 동반자 없이 사진을 찍어야 한다. 사진을 찍기 전에 조명 상태를 확인할 필요가 있는데, 햇빛이 밝아 산만하거나 그림자가 짙어 사진 속 식물이 식별되지 않을 수도 있기 때문이다. 특히 역광이나 밝은 하이라이트는 사진에서 자세한 부분을 뭉갤 수 있다. 하지만 디지털 카메라를 사용하면 촬영 즉시 사진을 확인할 수 있고, 사진을 점검하면서 문제가 있을 경우 다시 촬영하면 된다.

사진을 찍을 때는 가능한 한 식물의 높이를 알 수 있도록 찍는다. 이는 식물의 단독 사진과 함께 세로 형식으로 사진을 찍어야 한다는 뜻이다. 다른 식물과의 높이를 비교하기 위해 뒤로 조금 물러서서 사진을 찍는데, 이런 경우 더 넓은 전경에서 여러 식물들이 포착된다. 필요한 경우 촬영 사이에 초점을 변경하면서 찍는 것도 생각해야 한다. 여러 식물이 존재하고 있을 때는 동일한 종류의 꽃이 개화되는 단계를 보여주거나, 열매가 발달하는 모습을 단계적으로 보여줄 수 있는 사진을 찍도록 노력해 본다. 채집할 수 없는 식물의 경우에는 클로즈업 사진 위주로 찍되, 잎의 부착면 등에 특히 집중한다. 또한 식물 주변을 정돈하면 자연스러움이 사라지므로 지나치게 정돈하지 않는 것이 좋다.

사진을 찍다보면 때때로 줄기 몇 개를 묶는 경우도 있다. 줄기를 잡아당기거나 너무 많은 줄기를 묶다 보면 일부가 부러질 수도 있는데, 무리한 작업으로 서식지 환경이 손상되지 않도록 주의한다. 식물을 자세히 보여주기 위해 꽃 뒤에 배경 판을 놓고 사진을 찍는 것도 좋은 방법이다. 나는 언젠가 정원에서 예기치 않게 발견한 '꿀벌난초(흑

◀ 아룸 마쿨라툼(*Arum maculatum*, 천남성과).
전통적인 식물 그림판 형식으로, 그림 속의 식물을 다양하게
진단할 수 있도록 도움을 주는 디지털로 합성한 그림이다.

(ⓒ Niki Simpson)

▲ 덩굴식물은 시계방향이나 반시계방향으로 휘감으며 기어오른다.
서양메꽃(*Convolvulus arvensis*) 같은 덩굴식물 사진은
식물을 관찰하기 위한 유용한 자료이다.

(Elaine Shimwell)

난, *Ophrys apifera*)'를 촬영할 때 배경 판을 사용한 적이 있다. 꿀벌난초는 주변의 잡초들 때문에 사진을 찍는 것이 여간 어려웠다. 그때 만약 배경 판을 사용하지 않았더라면, 잡초 사이에 있는 작은 꿀벌난초를 찾아내는 것조차 힘들었을 것이다. 식물 사진을 찍을 때 적합한 배경 판으로는 검정색의 작은 카드가 특히 유용하다.

아울러 식물을 관찰한 내용, 즉 측정 자료나 컬러에 대한 정보 등은 서식지에서 바로 수첩에 메모하는 것이 좋다. 디지털 카메라의 성능이 아무리 뛰어나다 할지라도 식물 서식지의 분위기를 비롯한 환경까지 담을 수는 없기 때문이다.

야생화 촬영을 위한 지침

1. 가급적이면 서식지를 출입할 수 있는 허가증을 취득하고, 무턱대고 아무 곳이나 들어가지 않는다.

2. 햇빛과 그늘 상태를 점검한다. 필요한 경우 작은 꽃의 배경으로 컬러 보드를 사용한다.

3. 꽃과 과일의 성장 단계를 보여줄 수 있도록 최소 한 장 이상의 사진을 찍는다.

4. 식물의 높이를 보여주기 위해 세로형태의 사진을 찍는다. 가급적이면 주변의 많은 식물들을 포함시킨다.

5. 다른 식물과의 높이 관계를 보여줄 수 있도록 와이드한 전경의 사진도 찍는다.

6. 참고할 수 있는 정보를 조사한다. 예를 들면 잎의 부착면 같은 부분은 식물의 뒤쪽에서 조사를 하고 사진을 찍는다.

7. 식물에 대한 각종 정보를 현장에서 메모한다.

8. 수채화 작업을 할 때 참고할 수 있는 색상 정보를 현장에서 메모한다.

9. 서식지를 보호하기 위해 식물을 밟거나, 무릎을 꿇고 관찰하지 않도록 주의한다.

10. 서식지를 떠날 때는 서식지에 도착했을 때와 같은 환경으로 복원해준다.

일러스트와 사진의 비교

기존의 일러스트레이터 작가는 식물을 드로잉할 때 그리고 싶은 부분을 선택적으로 선별하고, 손상된 부분은 그림으로 완벽하게 표현할 수 있기 때문에 사진 작가보다 유리하다고 할 수 있다. 보태니컬 아티스트는 하나의 그림에서 식물의 전체 라이프 사이클을 묘사할 수 있지만, 완성하는데 많은 시간이 걸린다. 식물의 색깔을 자연색에 가깝게 일치시킬 수 있고, 식물의 크기를 조절해 작은 부분을 크게 확대할 수도 있다. 나아가 꽃의 앞쪽과 뒤쪽을 보여줄 수 있어서 식물을 식별하게 하는데 큰 도움을 준다. 반면에 식물 사진은 최근까지도 보태니컬 일러스트레이션과 같은 프레젠테이션을 표현하지 못하고 있다. 다만 과학 기술의 발전으로 디지털 카메라를 이용해 식물을 녹화하는 등의 새로운 방법이 나오고 있다.

디지털 이미징

디지털 이미징 기술이 끊임없이 발전해 보태니컬 일러스트레이션의 전통적인 아성에 도전하고 있다. 니키 심슨(Niki Simpson)과 식물학자 피터 반즈(Peter Barnes)가 공동으로 개발한 작품이 그 대표적인 예이다. 현대의 디지털 기술은 보태니컬 일러스트의 수세기 전 전통을 잇기 위해 새로운 방법을 모색하고 있다. 기존의 식물 그림판을 기반으로

▲ 노팅엄 셔 자연 보호구역에서 발견된 산네발나비(*Comma butterflies*). 자료 사진은 보태니컬 아티스트에게 도움이 된다.
(Shirley B. Whitfield)

세필드 식물원 대초원 가든에 있는 헬리안서스 몰리스
(*Helianthus mollis*). 현미경으로 관찰한 구조를 검증하는데,
인터넷에서 찾아낸 정보가 도움이 된다.
(Valerie Oxley, Florilegium Society
at Sheffield Botanical Gardens Archive)

만들어진 컴포지션 작품은 적절한 축척 막대와 식물 절개면 및 식물 해부도를 첨부하고 식물의 식별 기능을 더한 디지털 합성 방식으로 생성되어 언제든지 수정 및 개선할 수 있다. 니키 심슨의 특별한 컴포지션 작품은 미래와 과학에 대한 더 큰 이해를 얻는 디지털 이미지를 생성하고 있다. 이러한 디지털 작품은 전통적인 보태니컬 아티스트의 영역에 도전하는 동시에, 미래를 위한 다양한 교육과 무한한 발전 가능성을 활짝 열어주고 있다.

인터넷

인터넷에는 식물 작업에 도움이 되는 많은 참고 자료가 있다. 하지만 자료 검증 여부를 확인할 수 없기 때문에 각별한 주의를 기울어야 한다. 최근에 나는 대초원 식물인 해바라기 일종의 '*Heliathus momolis*'를 연구한 적이 있는데, 이 식물은 영국에서는 그다지 알려지지 않은 품종이므로 관련된 자료를 갖고 있지 않았다. 나는 현미경으로 식물을 관찰하고 나서 특징을 메모했지만, 내가 관찰하고 있는 표본이 그 종의 전형인지 확인할 필요가 있었다. 그런데 놀랍게도 인터넷 검색을 통해 그 식물의 웹사이트가 있음을 발견했다. 웹사이트는 그 식물이 경작되고 있는 미국의 어느 묘목업자에 의해 만들어져 있었고, 상당히 많은 정보가 수록되어 있었다.

아티스트의 웹사이트

일부 보태니컬 아티스트는 자신이 진행하고 있는 일을 널리 알리기 위해 홈페이지를 만들기도 한다. 원본 그림의 섬네일은 홈페이지의 갤러리 게시판에 올리는데, 이와 같은 홍보 방식은 보태니컬 아티스트들에게 효과적인 디지털 마켓으로 활용될 수 있다.

가상 라이브러리

영국 도서관을 비롯한 여러 기관들이 인터넷에 가상 도서관을 만들어 놓고 있다. 컴퓨터가 인터넷에 연결된 상태에서는 언제든 가상 도서관에 방문해 책을 다운로드할 수 있고, 마우스 클릭으로 페이지를 넘길 수도 있으며, 책 속의 일러스트 역시 다양한 방법으로 감상할 수 있다. 인터넷 도서관은 일반 독자들이 쉽게 구할 수 없는 오래된 식물 책은 물론, 희귀 도서를 마음껏 만나볼 수 있는 환상적인 장소이다.

용어 해설

• 식물 파트

가시 : 식물의 줄기 등에 있는 등뼈 같은 가시, 가시 모양의 돌기.

강모(剛毛) : 거칠고 굳은 털.

거미줄털 : 긴 털이 거미줄처럼 얽혀 있는 상태

겉씨식물 : 종자식물 중에서 씨가 겉으로 드러나는 식물을 말하며 씨방이 없는 밑씨가 밖으로 노출된 식물군(= 나자식물).

견과 : 딱딱한 껍질로 둘러싸여 1개의 씨앗이 들어있는 열매류. 도토리, 밤, 호두가 해당하고 땅콩은 뿌리에서 나기 때문에 식물학적으로 견과류가 아니다.

결각 : 잎가장자리의 들쑥날쑥한 갈라진 모양 상태로 라운드형, 커브형이 있다.

경조모(硬粗毛) : 강직모보다 유연하고 덜 곧은 뾰족한 털.

경침 : 가지의 끝 또는 전체가 가시로 변한 것. 예) 주엽나무 가시

곁눈 : 잎겨드랑이, 즉 줄기와 잎자루 사이에 달리는 눈(bud). (= 액아)

골돌 : 단단하고 익으면 한 개의 봉합선 쪽이 터져 씨가 쏟아지는 열매. 예) 투구꽃, 박주가리, 작약

공기뿌리 : 땅속뿌리가 아닌 공중에서 뿌리 기능을 하는 공중뿌리(= 기근). 예) 옥수수, 풍란 등

괴경 : 땅속줄기가 감자처럼 다육질로 변하며 덩어리 모양으로 변한 것(= 덩어리줄기).

국과 : 수과의 하나로 여러 심피로 만들어지는 하나의 씨를 갖는 열매.

균근공생식물 : 뿌리에 기생하며 영양분을 주고 탄수화물을 공급받는 균류의 공생식물. 버섯과 곰팡이균이 있다. 지상식물의 80% 이상이 뿌리에 어떠한 균류공생식물이 있고 수생식물은 거의 없다.

기는 줄기 : 지면에서 기어가듯 뻗는 뿌리. 마디에서 잔뿌리가 내려온다.

깃모양 : 작은 잎이 깃털 모양으로 달려있는 형태(= 우상엽).

꽃가루 : 수술의 꽃밥에서 만들어진 가루(= 화분).

꽃덮개 : 수술과 암술의 바깥쪽에 위치하여 수술 및 암술을 보호하는 꽃의 요소로 화피라고도 한다.

꽃받침 : 꽃자루 한쪽 끝에 꽃잎이 달려 있는 짧은 부분으로 꽃잎 바깥쪽에서 꽃잎과 암술과 수술을 보호한다(= 꽃턱).

꽃받침잎 : 화피 부분의 외부에 있는 조각 잎(꽃받침을 구성하는 조각 하나하나).(= 악편)

꽃밥 : 꽃가루를 품고 있는 주머니로, 수술을 이루는 기관 중 하나.

꽃잎 : 개별 꽃잎을 말하며 '화판'이라고도 한다.

꽃차례 : 가지에 붙어 있는 꽃의 배열상태(= 화서).

꿀샘 : 꽃에서 꿀을 분비하는 기관으로 '밀선'이라고도 한다.

끝눈 : 식물의 줄기 끝에 있는 눈. '정아' 혹은 '꼭지눈'이라고도 하며 싹이 나오거나 줄기가 생장 활동을 하는 눈이다.

나뭇잎 : 절지(折枝)에서부터 연결된 나뭇잎 * leaf 일반적인 (초록잎)

낙엽성 : 가을에 잎이 떨어지는 성질의 식물

날개열매 : 날개모양의 과피 안에 하나의 씨앗을 품고 있는 열매(시과, samara)로 그중 두개의 과피가 함께 있는 것을 말한다. 예) 서양단풍나무

내과피 : 외과피, 중과피 속에 있는 과피를 말하며 일반적으로 씨앗을 보호하는 목질형 껍질이다. 복숭아, 자두, 호두 등이 있다.

리그닌 : 식물을 안정정적으로 자라게 해주는 역할을 하며, 관속식물 목질의 2차 세포벽을 구성하는 물질의 하나이다. 주로 물과 무기염류를 빨아올리는 기능을 담당한다.

마디 : 식물에서 잎이나 마디 따위가 도출하는 부분.

막뿌리 : 뿌리가 아닌 줄기나 잎 따위에 우발적으로 생기는 뿌리(= 부정근).

맥상 : 잎맥의 형상, 주맥과 측맥의 배열 상태.

면모상 : 버섯류의 자실체 갓 또는 대 표면에 나타난 균사가 솜털 모양인 것.

모상 표피 : 털이 있는 표피.

무수정생식 : 암수꽃 접촉 없이, 즉 수정 없이 번식하는 생식법.

복합과 : 1개의 꽃에 여러 암술이 있을 경우 꽃 하나에 여러 열매가 결실을 맺는데 이렇게 결실을 맺은 열매를 말한다(= 다화과). 예) 뽕나무

분미모 : 아주 미세한 털, 모발 같은 털, 털 같은 돌출부.

불임 : 열매를 맺지 못하는 식물.

뿌리 : 땅속에 묻혀 있는 식물의 밑동. 땅속의 물과 양분을 빨아올리고 줄기가 지탱할 수 있도록 한다.

뿌리줄기 : 땅속으로 뻗은 줄기로 뿌리처럼 보인다. 뿌리줄기의 땅속 마디에는 실뿌리들이 돋아난다(= 근경, 땅속줄기).

뿌리털 : 뿌리의 표면에 있는 털. 짧은 뿌리처럼 보인다(= 근모).

뿌리혹 : 세균이 뿌리 속이 침투하면서 만들어진 뿌리의 혹 모양 부분(= 근류).

삭과 : 2개 이상의 봉합선을 따라 터지는 열매. 예) 붓꽃, 제비꽃

새싹 : 뿌리에서 올라온 새순, 또는 꽃봉오리가 벌어지기 전의 싹

생장점 : 식물기관의 성장 포인트로서 식물 줄기와 뿌리의 끝 부분에 위치

한 분열 조직.

생활주기 : 식물이 어느 단계까지 성장하고 그것을 다시 반복하는 주기.

설상화 : 꽃잎이 합쳐져서 한 개의 꽃잎처럼 된 꽃(= 혀꽃).

성상모 : 한 점에서 별처럼 방사형인 모양으로 퍼져난 털. 예) 보리수나무, 때죽나무

소핵과 : 산딸기나 복분자처럼 작은 씨앗들이 취과의 모습을 형성하는 열매군.

소화경 : 식물에서 꽃차례를 구성하는 각각의 꽃의 자루. 또는 잎, 열매.

속씨식물 : 생식기관으로 꽃과 열매가 있는 꽃식물 중 밑씨가 씨방이라는 보호실에 둘러싸인 식물군(= 파자식물).

수과 : 한 열매에 1개의 씨가 들어 있고 얇은 껍질에 싸이며 익어도 벌어지지 않는 열매. 예) 해바라기, 딸기, 미나리아재비, 복수초

수상꽃차례 : 길고 가느다란 꽃차례 축에 꽃자루 없는 꽃이 조밀하게 달린 꽃차례(= 이삭 모양 꽃차례). 예) 질경이, 벼과 식물, 오이풀, 어귀

수술 : 꽃의 수술. 식물학적으로는 꽃가루를 만드는 기관으로 수술대와 꽃가루로 이루어져 있다.

수술대 : 꽃을 이루는 기관인 수술의 한 부분으로서 생식세포인 꽃가루를 만드는 장소인 꽃밥을 받치는 부분.

수액 : 식물체에서 나오는 수액. 나무껍질을 벗기거나 줄기 또는 잎을 자를 때 식물에 따라 수액이 나올 수도 있다.

수염뿌리 : 뿌리줄기의 밑동에서 수염처럼 많이 뻗어 나온 뿌리.

수정 : 꽃가루의 정핵과 암술의 난핵이 결합하는 과정.

수축근 : 성장과정에서 지상부를 토양으로 끌어내리기 위해 수축하는 뿌리

시과 : 씨방 벽이 늘어나 날개 모양으로 달려 있는 열매. 예) 단풍나무, 고로쇠나무, 신나무

식물채집상자 : 채집한 식물을 임시 보관하고 운반할 목적으로 사용하는 상자.

심 : 사과 같은 과일의 속. 일반적으로 과일의 심, 씨앗이 있는 부분.

심피 : 꽃의 암술을 이루는 구조로 잎이 변해 이루어진 것. 암술머리, 암술대, 씨방, 배주까지 포함한다.

쌍떡잎식물 : 씨앗이 발아하면서 떡잎이 올라올 때의 떡잎이 2개인 식물군(= dicot).

씨방 : 꽃의 암생식기관인 암술의 확장된 기부(= 자방)를 말하며 꽃의 심피 하단부에 위치한다. 동물학 용어로는 난소를 뜻한다.

아린 : 나무의 겨울눈을 싸고 있으면서 나중에 꽃이나 잎이 될 연한 부분을 보호하고 있는 단단한 비늘 조각.

알뿌리 : 난형이거나 양파처럼 구 모양의 땅속줄기나 뿌리를 총칭하는 말.

알줄기 : 감자처럼 알뿌리 형태의 땅속줄기(= 구경).

암술 : 꽃의 중심부에 있는 자성 생식기관으로 암술을 말한다.

암술군 : 꽃에서 암술을 이루는 부분.

암술대 : 씨방에서 암술머리까지의 부분.

암술머리 : 꽃가루받이가 일어나는 암술의 끝부분.

영양소 : 식물 성장에 필요한 양분.

외과피 : 중과피(과육) 겉에 있는 과피를 말한다. 일반적으로 복숭아나 포도 같은 다육질 열매의 겉껍질을 말한다.

외떡잎식물 : 씨앗에서 싹이 올라올 때의 떡잎이 한 개인 식물군.

유모 : 부드럽고 짧은 털(= 연모).

윤생 : 둘려나기. 잎이나 꽃잎의 붙어있는 형태의 하나로 돌려나기 형태.

이과 : 씨방의 겉에 꽃턱이 커져서 생긴 다육질 열매로 사과나 배처럼 씨앗이 중앙에 있는 열매.

이차맥 : 잎의 주맥에서 뻗어나가는 두 번째 맥, 보통 측맥을 말한다.

잎가장자리 : 잎의 가장자리로서 잎몸의 발달이나 잎맥 분포에 따라 여러 모양으로 나타남.

잎겨드랑이 : 줄기나 가지에 잎이 붙는 부분(= 엽액).

잎몸 : 잎에서 잎자루를 제외한 잎사귀를 이루는 넓은 몸통 부분(= 엽신). 잎이 변한 가시는 엽침(leaf spine, 葉針), 수피가 변한 가시는 피침(prickle, 皮針)으로 구분한다.

잎자루 : 잎과 줄기를 연결하는 부분.

자가수분 : 수분을 맺을 때 암술에 자기 꽃밥을 묻혀서 수분을 맺는 것.

자웅동주 : 암꽃과 수꽃이 한 그루에서 같이 나는 식물(= 암수같은그루).

잔가지 : 원줄기가 아닌 자잘한 가지, 작은 가지.

장과 : 씨가 다육질의 과육 속에 들어 있는 열매. 예) 포도, 오미자, 토마토

장상 : 손바닥 모양을 이룬 잎의 모양.

절간 : 마디 사이의 줄기, 잎과 잎 사이의 줄기.

정지비행 곤충 : 꽃잎 부위를 날고 있는 곤충. 꽃잎에 내려앉지 않은 상태로 비행하는 곤충.

종열(縱裂) 세로로 갈라져서 쪼개지는 것. 예) 나리속의 꽃밥

종자 산포 : 식물체가 생존을 위해 씨앗을 퍼트리는 행위.

종자식물 : 종자를 만들어내어 종자로 번식하는 식물군(= 현화식물). 겉씨식물과 속씨식물이 있다. 반대어는 종자 대신 포자로 번식하는 고사리, 이끼, 미역 같은 '포자식물'이 있다.

주맥 : 잎맥에서 가운데에 있는 잎맥을 말한다.

중과피 : 다육질 열매에서 내과피와 외과피 사이에 있는 부분. 흔히 과육 부분을 말한다. 예) 복숭아의 껍질은 외과피, 과육은 중과피, 안쪽 씨앗 껍질은 내과피다.

지주뿌리 : 지상부 줄기에서 나온 막뿌리(= 지주근 또는 기근).

진단 특성 : 식물을 동정할 수 있는 특징이나 특성에 대한 설명.

질소고정 박테리아 : 공기 중의 질소를 흡수하여 식물이 사용할 수 있도록 질소화합물로 바꿔주는 세균. 질소고정 박테리아는 콩과 식물에 많다.

착생 : 식물 생활 방식의 하나로 어떤 식물이 다른 식물이나 바위 같은 표면에 고착하여 생활하는 것.

착생식물 : 다른 식물에 착생 혹은 기생하는 식물군.

취과 : 다육질화한 심피나 꽃턱에 작은 핵과나 수과가 모여 붙은 열매. 예) 뱀딸기

타가수분 : 같은 종의 꽃에서 다른 개체의 꽃가루를 받아 수정이 이루어지는 방식.

턱잎 : 보통 잎자루 아래에 생기는 한 쌍의 작은 잎(= 탁엽).

톱니모양 : 잎가장자리 모양이 톱니 형태인 것.

평활 : 잎몸이나 꽃받침 표면에 털이 없고 밋밋한 것.

폐쇄화 : 꽃받침조각, 꽃잎이 열리지 않고 자가수분 하는 꽃.

풍매수분 : 꽃이 수분을 맺는 방법의 하나로 바람에 의해 수분을 맺는 것.

피보나치 : 이태리의 수학자, 피보나치 수열을 만든 사람. 피보나치 수열은 꽃잎의 배열, 솔방울의 구조처럼 자연계에서 흔하게 발견된다. 그는 태어나서 한 달 후에 새끼를 낳을 수 있는 토끼 한 쌍이 매달 새끼 한 쌍을 낳는다면 1년에 몇 마리가 되는지를 알아보는 문제에 도전했다. 레오나르도는 한 쌍이 한 달 후에 한 쌍의 토끼를 낳으면 토끼 쌍의 수는 (1, 1)이 되고 두 번째 달에는 두 쌍을 더 낳게 되어 토끼 쌍의 수는 (1, 1, 2)가 된다는 것을 알게 되었다. 이런 계산을 계속 해나가면 이전 수의 합이 다음 수가 되는 1, 1, 2, 3, 5, 8, 13, 21, 34, 55 등으로 이루어진 수열을 얻을 수 있다. 이것이 '피보나치 수열'이다.

피침 : 날카로운 형태의 가시로 식물 표면을 덮어 보호하는 역할을 하며, 피침은 수피가 변한 가시를 말한다.

핵과 : 중심부에 딱딱한 핵이 있는 열매 예) 복숭아, 앵두, 매실

화관 : 꽃에서 꽃받침 내부와 꽃받침 위에 해당하는 부분(= 꽃부리).

화밀 : 식물의 꽃이 만들어낸 액체(과즙)로 꿀을 말한다(= 꿀).

화피조각 : 꽃잎과 꽃받침이 서로 비슷하여 구별하기 어려울 때 이들을 모두 합쳐 부르는 용어(= 꽃덮이).

화피편 : 꽃받침도 아니고 꽃잎도 아니지만 꽃잎처럼 보이는 화피.

· 미술 파트

가색 : 여러 색을 얻기 위해 색을 혼합함. 가색에는 기본적으로 삼원색을 혼합한다. 백색광을 만드는 색.

경계 : 색과 색이 만나는 경계, 경계선

고정도구 : 물체를 고정하는 집게 같은 도구.

과슈 : 과슈물감, 구아슈물감, 혹은 회화기법의 하나.

구 : 구, 원구, 구체, 공 모양

내광성 : 빛에 탈색되지 않는 성질, 내광성 성질.

네거티브 공간 : 물체 혹은 그려진 영역 외의 여백부가 아주 클 때 네거티브 공간이 많은 그림이다. 여백과 채색부가 거의 균등하면 이때의 여백은 포지티브 공간이다. 채색부보다 여백부가 훨씬 클 경우 네거티브 공간이지만 그림을 보는 사람에게 안구의 휴식을 준다.

단축법 : 미술에서 원근법을 표현하는 회화기법의 하나.

도화지 : 도화지를 말한다. 도화지는 옛날 총알 카트리지에 쓰인 두터운 종이에서 유래되었다.

레토르트 스탠드 : 화학연구소 등에서 시험관 등을 고정할 때 사용하는 스탠드, 큰 식물을 고장하는 장치.

마스킹액 : 미술재료로 마스킹 그림을 그릴 때 사용하는 액상, 수술이나 암술부분에 사용 가능.

모이스트 수채화 물감 : 현대 수채화 물감의 하나로 윈저앤뉴톤에서 개발한 현대 수채화 물감.

바래기 쉬운 물감 : 영구성 안료의 반대로 빛 같은 조건에 의해 바래지는 성질의 물감이나 색상.

반죽지우개 : 미술에서 사용하는 반죽지우개.

밸류 : 검정색과 흰색을 기준으로 하여 정한 색의 밝기 값, 즉 색의 명암 값을 말한다(= 값).

벨크로 : 찍찍이가 있는 끈, 벨트.

보색 : 색상환에서 마주보고 있는 색상을 보색이라고 한다.

사이징 : 펄프 종이 제조 기법의 하나로 종이에 물에 대한 저항력을 만드는 공정.

색상 견본 : 수채화 팔레트에서 각각의 물감이 있는 견본.

색상환 : 원 모양의 환에 색의 스펙트럼을 표시한 것.

색온도 : 색이나 빛의 느낌을 나타나는 방식중 하나. 색의 따뜻함 혹은 차거움.

선 원근법 : 선 원근법을 말한다.

섬유질 : 식물의 섬유질 재료.

세도우 컬러 : 상호 보색 관계의 색을 혼합해 얻은 색.

세목(HP) : 수채화 용지의 하나로 세목을 뜻한다.

습식 상태 : 축축한 상태의 붓, 물을 많이 흡수한 붓

아세테이트 필름 : 미술 재료의 하나로 투명 비닐 형태의 아세테이트 필름. 애니메이션 그림을 그릴 때 사용하는 투명 비닐지, 책 비닐, 비닐 봉투 등을 만든다.

용지 늘리기 : 도화지에 수채화물을 먹이기 전 펼치는 작업

용지 방향 : 수채화 용지의 가로 혹은 세로 방향

워터마크 : 도화지 용지나 사진에 흐릿하게 표시된 마크. 제조업체 이름 혹은 저작권자 이름이 표시된다.

원색 : 혼합해서 여러 가지 다른 색을 만들 수 있는 색의 3원색을 말한다. 빨강, 노랑, 파랑색이 해당한다.

원예가용 물병 : 꽃이나 잎, 씨앗 등을 넣을 수 있는 원예장식용 작은 물병

재료상 : 물감 제조상

조여진 상태 : 물체, 허리띠 등을 고정하는 조임쇠로 조여진 상태

중성지 : 산성지의 경우 색이 노랗게 변색되는지 이를 방지할 목적으로 화학적으로 중성 처리한 용지. 보존성이 높다. 한지와 pH 7 이상의 고급 도화지 등이 있다.

증류수 : 증류 처리로 정제한 물을 말하며 순수 상태의 물

쪼글쪼글한 종이 : 종이의 울퉁불퉁한, 쪼글쪼글한 표면, 뭉친 부분

체질안료 : 물체의 본색, 몸체 색. 불투명 수채 물감 또는 리슈

컴퍼스 : 미술 및 서계 도구인 컴퍼스를 말한다. 원주를 그릴 때 사용한다.

테이퍼 : 폭이 점점 줄어드는 모양새. 선을 점점 약하게 그려줌

트레이싱 페이퍼 : 밑그림을 따는 용도의 트레이싱 용지

팔레트 : 미술물감을 섞을 때 사용하는 넓은 판 모양의 미술도구

펄프 공정 사이징 : 종이가 완성되기 전 공정에서 펄프에 첨가되는 사이징

평행선 : 서로 겹치지 않게 평행으로 그린 선

포지티브 셰이프 : 배경이나 음영이 아닌 그림 또는 전경 모양

포트폴리오 가방 : 작품을 운반하는 큰 가방

핀 홀더 : 꽃이나 줄기를 지지할 때 사용하는 바늘 핀

황목 : 표면에 거친 질감이 있는 수채화용지. 세목, 중목, 황목 중 황목의 종이 표면이 가장 거칠다.

흰색 덧칠 : 어떤 부분을 덮기 위해 사용하는 짙은 흰색 채색

NOT surface watercolour paper : 세목 용지가 아닌 표면에 약간 껄껄한 질감이 있는 수채화지

opaque watercolour : 불투명 혹은 과슈채색을 칭하는 용어

추천 도서

Plants and Plant Identification

Bell, Adrian D., Plant Form: An Illustrated Guide to Flowering Plant Morphology (Oxford University Press, 1991)

Brickell, Christopher, RHS, A-Z Encyclopaedia of Garden Plants (Dorling Kindersley, 1996)

Bridson, Diane and Leonard Forman, The Herbarium Handbook (Royal Botanic Gardens Kew, rev, 1992)

Brightman, Frank, Plants of the British Isles, Illustrated by Barbara Nicholson (Peerage Books, 1982)

Capon, Brian, Botany for Gardeners: An Introduction and Guide (B.T. Batesford, 1992)

Clement, E.J., D.P.J. Smith and I.R. Thirlwell, Illustrations of the Alien Plants of the British Isles (Botanical Society of the British Isles, 2005)

Grey-Wilson, Christopher and Marjorie Blamey, Cassell's Wild Flowers of Britain and Northern Europe (Cassell, 2003)

Harding, Patrick and Gill Tomblin, How to Identify Trees (Harper Collins, 1998)

Harding, Patrick and Valerie Oxley, Wild Flowers of the Peak District (Hallamshire Press, 2000)

Heywood, V.H., R.K. Brummitt, A. Culham and O. Sebeg, Flowering Plants of the World (Royal Botanic Gardens Kew, 2007)

Hickey, Michael, Plant Names (Cedar Publications, 1993)

Hickey, Michael and Clive King, Common Families of Flowering Plants (Cambridge University Press, 1997)

Hickey, Michael and Clive King, The Cambridge Illustrated Glossary of Botanical Terms (Cambridge University Press, 2000)

Huxley, Anthony, Mark Griffiths and Mark Levy, The New Royal Horticultural Society Dictionary of Gardening, Volumes 1 – 4 (Dorling Kindersley, 1997)

Marinelli, Janet, Plant (Dorling Kindersley, 2004)

Martin, Rosie and Meriel Thurstan, Botanical Illustration Course with the Eden Project (B.T. Batesford, 2006)

More, David and John White, Trees of Britain and Northern Europe (Cassell, 2003)

McLean, Barbara and Rosemary Wise, Dissecting Flowers (Chelsea Physic Garden Florilegium Society, 2001)

Phillips, Roger, Mushrooms (Macmillan, 2006)

Phillips, Roger and Martyn Rix, The Botanical Garden, Volumes 1 and 2 (Macmillan, 2002)

Ross-Craig, Stella, Drawings of British Plants, Volumes 1 – 8 (Bell & Hyman, 1979)

Stace, Clive, New Flora of the British Isles, 2nd edn. (Cambridge University Press, 2001)

Weberling, F., Morphology of Flowers and Inflorescences (Cambridge University Press, 1989)

Zomlefer, Wendy B., Guide to Flowering Plant Families (Chapel Hill, 1994)

Books by Artists

Blamey, Marjorie, Painting Flowers (Dorling Kindersley, 1998)

Brodie, Christina, Drawing and Painting Plants (A & C Black, 2006)

Dean, Pauline, Portfolio of a Botanical Artist (Botanical Publishing, 2004)

Evans, Anne-Marie and Donn Evans, An Approach to Botanical Painting (Hannaford & Evans, 1993)

Guest, Coral G., Painting Flowers in Watercolour: A Naturalistic Approach (A & C Black, 2001)

Milne, Judith, Flowers in Watercolour (B.T. Batesford, 1992)

Milne, Judith, Wild Flowers in Watercolour (B.T. Batesford, 1995)

Sherlock, Siriol, Exploring Flowers in Watercolour: Techniques and Images (B.T. Batesford, 1998)

Sherlock, Siriol, Botanical Illustration: Painting with Watercolours (B.T. Batesford, 2004)

Showell, Billy, Watercolour Flower Portraits (Search Press, 2006)

Starcke King, Bente, Botanical Art Techniques: Painting and Drawing Flowers and Plants (David & Charles, 2004)

Stevens, Margaret, in association with The Society of Botanical Artists, The Art of Botanical Painting (Collins, 2004)

Stevens, Margaret, in association with The Society of Botanical Artists, The Botanical Palette: Colour for the Botanical Painter (Collins, 2007)

West, Keith, How to Draw Plants: The Techniques of Botanical Illustration (The Herbert Press, 1983)

Wunderlich, Eleanor B., Botanical Illustration: Watercolour Technique (Watson-Guptil Publications, 1991)

History of Botanical Illustration

Arnold, Marion, South African Botanical Art: Peeling Back the Petals (Fernwood Press, 2001)

Blunt Wilfrid and William T. Stern, The Art of Botanical Illustration (Antique Collector's Club, 1994)

Buckburne-Maze, Peter, Fruit: An Illustrated History (Firefly Books, 2003)

Butler, Patricia, Irish Botanical Illustrators and Flower Painters (Antique Collector's Club, 2000)

Calman, Gerta, Ehret: Flower Painter Extraordinary (Phaidon, 1977)

Elliott, Brent, Treasurers of The Royal Horticultural Society (The Herbert Press, 1994)

Elliott, Brent, Flora: An Illustrated History of the Garden Flower (Firefly Books, 2001)

Hewson, Helen, Australia: 300 Years of Botanical Illustration (CSIRO Publishing, 1999)

Hunt Institute for Botanical Documentation, International Exhibitions of Botanical Art and Illustration, 12 Catalogues (Carnegie Mellon University)

Jay, Eileen, Mary Noble and Anne Stevenson Hobbs, A Victorian Naturalist (Warne, 1992)

Mabberley, David, Ferdinand Bauer: The Nature of Discovery (Merrell Holberton, 1999)

Mabberley, David, Arthur Harry Church, The Anatomy of Flowers (Merrell, 2000)

Mabey, Richard, The Flowering of Kew (Century Hutchinson, 1988)

Mallory, Peter and Frances Mallory, A Redoute Treasury (Dent, 1986)

Morrison, Tony, Margaret Mee: In Search of Flowers of the Amazon Forests (Nonsuch Expeditions, 1998)

Norst, Marlene J., Ferdinand Bauer: The Australian Natural History Drawings (British Museum of Natural History, 1989)

North, M., A Vision of Eden, 4th edn. (Royal Botanic Gardens Kew and HMSO, 1993)

Sherwood, Shirley, Contemporary Botanical Artists (Weidenfeld & Nicolson, 1996)

Sherwood, Shirley, A Passion for Plants: Contemporary Botanical Masterworks (Cassell, 2001)

Sherwood, Shirley, Stephen Harries and Barrie Juniper, A New Flowering: 1000 Years of Botanical Art (The Ashmolean, 2005)

Sherwood, Shirley, and Martyn Rix, Treasures of Botanical Art (Kew Publishing, 2008)

Stearn, William T., Flower Artists of Kew (The Herbert Press, 1990)

Stewart, Joyce and William T. Stearn, The Orchid Paintings of Franz Bauer (The Herbert Press, 1993)

Walpole, Josephine, A History and Dictionary of British Flower Painters 1650 – 1950 (Antique Collector's Club, 2006)

Art Instruction and Materials

Dalby-Quenet, Gretel W., Illustrating in Black and White (Chelsea Physic Garden Florilegium Society, 2000)

Hickey, Michael, Drawing Plants in Pen and Ink (Cedar Publications, 1994)

Hillberry, J.D., Drawing Realistic Textures in Pencil (North Light Books, 1999)

Hodges, Elaine R.S., The Guild Handbook of Scientific Illustration (Van Nostrand Reinhold, 1989)

Johnston, Beverley, The Complete Guide to Coloured Pencil Techniques (David & Charles, 2003)

McCann, Michael, Artist Beware: The Hazards of Working with Art and Craft Materials (The Lyons Press, 1992)

Parramon, Jose M., Light and Shade for the Artist (Parramon Editions, 1985)

Pearce, Emma, Emma Pearce's Artists Materials: The Complete Sourcebook of Methods and Media (Arcturus, 2005)

Seligman, Patricia, The Watercolour Flower Painter's Handbook (Search Press, 2005)

Sidaway, Ian, The Watercolourist's Guide to Art Papers (David & Charles, 2000)

Smith, Ray, The Artist's Handbook (Dorling Kindersley, 1987)

Stevens, Margaret, An Introduction to Drawing Flowers (The Apple Press, 1994)

Wilcox, Michael, The Wilcox Guide to the Finest Watercolour Paints (School of Colour Publications, updated 2000)

찾아 보기

도서출판 이비컴의 실용서 브랜드 **이비락**은 더불어 사는 삶에 긍정적인 변화를
가져다 줄 유익한 책을 만들기 위해 최선을 다합니다.

원고 및 기획안 문의 : bookbee@naver.com